V

Le dépôt légal de cet ouvrage
a été fait à Paris et à la Direction royale du Cercle de Leipzig.
L'auteur a rempli également dans les autres pays toutes les formalités prescrites par les lois
de chaque État et par les traités internationaux, et il poursuivra toute contrefaçon
et toute traduction même partielle faite au mépris
de ses droits.

PAPIER

DE LA FABRIQUE DE M. P. G. VARIN, A JEAND'HEURS (MEUSE)

ENCRE ANGLAISE DE MM. LAWSON ET Cie

LONDRES — PARIS

PARIS — IMPRIMERIE DE CH. LAHURE ET Cie

RUE DE FLEURUS, 9

# LES
# GALERIES PUBLIQUES
## DE L'EUROPE

PAR

M. J.-G.-D. ARMENGAUD

FONDATEUR DE L'HISTOIRE DES PEINTRES

### ITALIE

GÊNES, TURIN, MILAN, PARME, VENISE, BOLOGNE, FLORENCE, NAPLES, POMPÉI

PARIS

IMPRIMERIE DE CH. LAHURE ET C$^{IE}$

RUE DE FLEURUS, 9

1862

# GALERIES PUBLIQUES
## DE L'EUROPE
### PAR
### M. J. G. D. ARMENGAUD

COMMANDEUR DE L'ORDRE DE St STANISLAS DE RUSSIE, CHEVALIER DE St GRÉGOIRE LE GRAND ETC

## ITALIE
### GÊNES, TURIN, MILAN, PARME, MANTOUE, VENISE, BOLOGNE, PISE

### TOME 2

### Paris.
### TYPOGRAPHIE DE CH. LAHURE,
#### Imprimeur du Sénat.
#### 1862 – 1865

# AVANT-PROPOS

'EST un grand plaisir d'écouter une belle symphonie, où l'esprit, le génie et la passion d'un grand artiste circulent, comme un sang pur dans les veines d'un beau jeune homme. On écoute, on rêve, on admire, on est transporté !

C'est une grande fête aussi et des plus charmantes, à la portée du jeune homme et du vieillard, de la princesse et de l'enfant du peuple, de lire un beau poëme, entouré de l'admiration des siècles : l'*Iliade* et l'*Odyssée* et l'*Énéide;* ou dans les temps modernes : la *Jérusalem délivrée*. Une élégie a tant de charme ! Une simple fable est remplie de tant d'enseignements !

Mais quoi ! les hommes les plus curieux de toutes les fêtes de l'esprit, les amateurs délicats des plus belles choses, sont d'accord presque tous que le plus

grand plaisir de l'intelligence est la contemplation sérieuse d'un tableau de maître : un doux paysage, une *Sainte famille*, ou le portrait de quelque grand homme, honoré à l'égal d'un demi-dieu ; ils préfèrent à tous les concerts, ces batailles épiques sur une toile de six pieds ; les beautés de l'histoire, les saintes de la légende, et les grâces peu vêtues, comme on les voit dans l'ode amoureuse d'Horace ou d'Anacréon.

Voilà, disent les délicats, le plus merveilleux étonnement de l'esprit humain ; voilà la fête que nous aimons, voilà le spectacle enchanté, dont notre âme et nos yeux sont insatiables : Raphaël, Rubens, Titien, Rembrandt, Corrége, Salvator Rosa, André del Sarte, le Poussin, le Claude, Watteau !

L'empereur Napoléon, dans l'intervalle de ses guerres, comme il se promenait à travers ses galeries du Louvre, augmentées des plus précieuses dépouilles de la conquête : « Oh, disait-il, les belles œuvres ! — Des œuvres immortelles, Sire, reprit M. Denon. — Mais enfin, combien de temps peuvent durer ces toiles ? — Trois siècles peut-être, ô grand empereur. — Trois siècles ! et vous appelez cela une gloire immortelle ? » Il s'en revint tout pensif dans son cabinet de travail, rêvant sans doute à la vanité de la gloire !

Il ne comptait pas ce vainqueur, pour l'éternité des chefs-d'œuvre, sur le burin du graveur ; il oubliait que tout grand artiste, ici-bas, rencontre une planche de cuivre ou d'acier qui le perpétue, et transmet son œuvre aux générations futures. Rappelez-vous, Sire, *la Cène* et le nom de Léonard de Vinci, sous le burin de Raphaël Morghen, arrachant à la ruine, à la dévastation, ce précieux monument d'un si vaste et précieux génie ! A ce compte, un grand peintre est immortel. Soyons sans crainte. Il ira, plein de gloire, aussi loin et aussi longtemps que peut aller cette grande parole : *l'immortalité*. Savez-vous, en même temps, une tâche à la fois plus utile et plus splendide que le souci généreux de certains hommes pour défendre et protéger l'œuvre excellente des artistes glorieux, pour les rendre populaires, pour les faire aimer de tous ?

Déjà une première fois, celui qui écrit ces lignes a publié un livre intitulé *Rome*, et consacré à glorifier Raphaël, le maître éclatant de cette savante école romaine, en tant de chefs-d'œuvre féconde. Un succès sans précédent a signalé cette publication remplie des merveilles inestimables de l'art italien, dont se vantent à tout jamais les murailles du Vatican, les hauteurs du Capitole, et ces monuments superbes de la race ancienne, ornement de la ville éternelle.

Un nombre infini d'amateurs ont adopté ce vrai musée, à la louange de Rome ancienne et de la Rome chrétienne.

A ce titre éclatant : *Rome !* un intérêt tout-puissant fut acquis à ce grand livre. En peu d'années, grâce à cette publication, qui représentait tant de zèle et de

labeurs, s'est étendu en tout lieu le goût, nous avons presque dit la passion des belles œuvres, et nous avons entendu bien souvent les amateurs réclamer une suite au premier tome des *Galeries publiques de l'Europe*. Ils disaient : « C'est très-beau Rome, et Raphaël est un peintre divin; mais les autres peintres, les maîtres et les galeries en dehors de la ville éternelle, qui donc les fera passer sous nos yeux éblouis? Quel magicien complétera notre éducation si bien commencée? » Ils disaient juste, et cependant, pressentant ces plaintes méritées, nous avions déjà repris notre course à travers ces *Villes-Musées*, qui recèlent tant de belles choses.

C'est ainsi que nous avons étudié Turin, la cité nouvelle qui réunit sous ses portiques, dans le Palais-Madame, et dans ses galeries principales, une collection inattendue et précieuse des écoles hollandaise et flamande; et tout de suite après Gênes, la ville de marbre, attirait notre attention.

Sur ce coin de terre excellent et superbe, se sont battus jusqu'aux morsures les Guelfes et les Gibelins; les Pisans s'y sont rencontrés avec les Vénitiens. Dans un coin de ces palais de marbre et d'or, vous lisez les noms impérissables de Louis XII, de Christophe Colomb, de Doria. Gênes est la Venise de la terre ferme, une Venise innocente et sans délateurs. Elle contient, même dans son *palais des Pauvres*, auquel ont travaillé trois grands architectes, de vrais chefs-d'œuvre. Il n'est pas d'escalier génois auquel n'ait travaillé Pierre Puget, le grand sculpteur de Marseille. Qui n'a pas vu un palais génois ne se connaît pas en splendeur. La rue Balbi, la rue Neuve, et ces nobles façades que Rubens a dessinées représentent autant de musées. Lucques et Pise ne sont pas les dernières dans nos respects. Le *Baptistère* et le *Campo santo* nous rappellent les Donatello, les Ghiberti, puis le grand Orcagna, le prédécesseur de Michel-Ange.

Florence! à ce nom seul, vous voyez surgir Dante et Michel-Ange. Telle place, à Florence, est un musée, où l'on trouve en plein air, *le Persée* de Benvenuto Cellini, et *les Sabines* de Jean de Bologne. La ville appartient à l'antiquité, aux temps modernes; elle est la fille de Dante et d'Homère. Elle était à Périclès avant d'être aux Médicis. *La Renaissance en est sortie*. Et le Dôme et la Cathédrale, et le Baptistère! Ils ont passé par Florence, les maîtres de la peinture : Titien en 1477, Léonard de Vinci 1520, Raphaël 1519, Corrége 1534, Michel-Ange 1563. Ajoutez à ces grands noms, le nom du Tintoret, de Paul Véronèse, de Jules Romain, et de cet aimable André del Sarte, honneur de l'art florentin.

Plus d'un artiste en cette heureuse Florence a passé sa vie à étudier le musée fondé par les Médicis, ces voûtes célèbres, où respirent encore le génie et la volonté de Léon X, de Clément VII, de Laurent le Magnifique. Vénitiens, Florentins, Romains, Génois, Athéniens, l'œuvre est complète. Le palais Pitti est peut-être avec le Louvre ce qu'il y a de plus beau sous le ciel. Là resplendit *la Vénus* du Titien

sous un plafond de Paul Véronèse, à côté de *la Judith* d'Allory. Les églises seules suffiraient à composer tout un livre.

Ah! les charmants sentiers qui conduisent de Florence à Bologne! Est-il rien de plus suave que *la Visitation* du Parmesan; *la Vierge glorieuse* du Pérugin, le peintre des croyances naïves; et surtout la perle du musée, *la Sainte Cécile* de Raphaël? Que d'admirables choses encore à Ferrare, à Parme, à Milan! Marchez pleins de joie; à chaque pas vous rencontrez peintres et poëtes : *Arioste* et *le Roland furieux* : Guerchin, les trois Carrache, et Giotto.

Parme appartient au Corrége. *Le Saint Jérôme*, une merveille achetée au prix de quarante sequins, deux voitures de bois, six mesures de froment et plus un pourceau, représente une fortune princière. Le dôme de Saint-Jean est tout entier de la main du Corrége. A Milan *la Grande*, on va saluer, tout d'abord, les traces bien effacées de *la Cène* de Léonard de Vinci, *le Mariage de la Vierge* par Raphaël. Vous saluez à Vérone le tombeau de Roméo et Juliette, enfants de Shakspeare. A Mantoue vivait un roi nommé Jules Romain, naquit un dieu nommé Virgile. On vous conduit surtout à Venise, la reine de l'Adriatique et la ville de nos songes. Naples est la cité d'Herculanum, de Pompéi et des temples de Pœstum. Ainsi rien n'est oublié dans ce grand supplément aux beautés de l'Italie, à la majesté de tous les grands arts. Tel sera, s'il vous plaît, le programme du nouveau monument que nous voulons placer sous vos yeux.

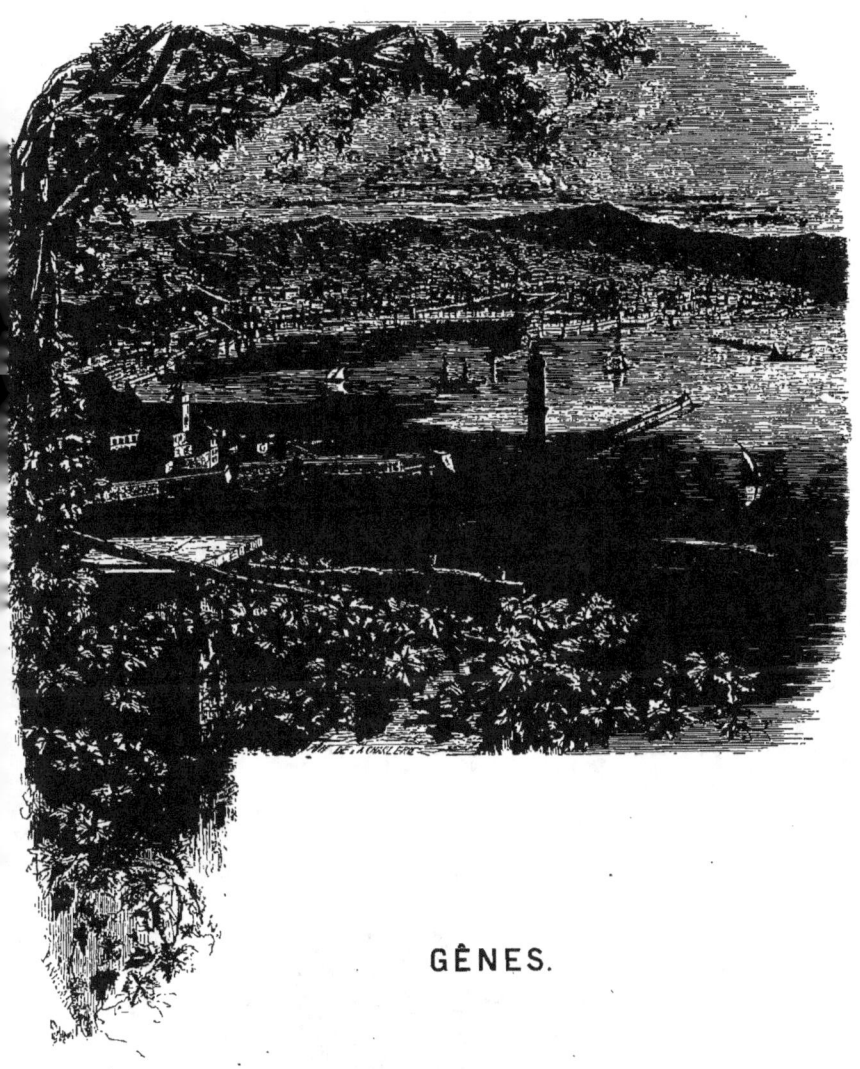

# GÊNES.

ÊNES, la ville opulente si longtemps la dominatrice des mers, s'élève en amphithéâtre sur le versant de hautes collines dont le flot de la Méditerranée vient baigner le pied. Ses maisons s'étagent, dans le plus pittoresque désordre, sur les pentes ardues du coteau et forment un dédale de rues étroites et tortueuses où le voyageur s'étonne de rencontrer à chaque pas de superbes églises, de magnifiques palais. Dans les environs, se groupent de riches

villas à demi cachées sous des arbres dont la brise marine rafraîchit tous les soirs les verts ombrages. Du haut des fortifications qui dominent la ville, le regard s'étend au loin sur les rives à la fois grandioses et riantes dont les contours arrondis forment le golfe de Gênes. La rade, resserrée entre deux môles avancés, offre un abri sûr aux navires et aux barques de pêcheurs qu'on voit à toute heure entrer dans le port ou déployer leurs voiles pour gagner la haute mer.

Bien que Gênes ne soit plus aujourd'hui qu'une ville de marchands et de marins, le voyageur qui se souvient du passé, l'artiste en quête d'un monument ou d'une statue y trouvent amplement de quoi satisfaire leur curiosité. Les églises, luxueusement décorées, ont gardé leurs anciennes richesses; si les demeures princières qu'occupaient autrefois les familles aristocratiques dont le nom a fait tant de bruit dans le monde sont, pour la plupart, désertes, elles n'en conservent pas moins un intérêt éternel. Ce sont toujours ces constructions monumentales qui méritèrent l'admiration et l'étude de Rubens, ces façades surchargées de sculptures, ces portes décorées de nobles armoiries, ces plafonds où la fresque raconte les hauts faits des grands capitaines de la république, et ces vastes salles qui paraîtraient vides si l'art ne suffisait à les remplir. Aussi, quoique bien déchue de son antique splendeur, la ville des Doria et des Durazzo, Gênes la Superbe, comme on l'appelait jadis, garde encore sa séduction et son prestige. Dès qu'on a mis le pied sur ce sol si souvent consacré par l'histoire, les souvenirs se présentent en foule à l'esprit; le passé semble renaître avec toutes ses magnificences, et le regard ébloui croit revoir, dans une vision dorée, la splendide Gênes d'autrefois.

LUCA CAMBIASO.

'esprit et le caractère des Génois se reflètent assez fidèlement dans l'histoire de leur école de peinture, si du moins on peut donner le nom d'école au groupe des maîtres, si diversement habiles, qui, sans former un faisceau bien uni, se sont illustrés à Gênes par la pratique des arts. Dans les villes ouvertes à tous, où il se fait un grand échange d'idées et où les hommes des races les plus variées se rencontrent et se mêlent constamment, la peinture ne saurait, qu'au prix des plus grands efforts, trouver son unité et se constituer en école originale. Ce fut là l'histoire de Gênes : on y parlait, on y parle encore toutes

les langues, et le peuple génois, toujours en contact avec des éléments étrangers, ne fut jamais complétement italien.

La peinture eut d'abord quelque peine à s'implanter sur le sol génois. Bien que les archives du moyen âge nous fournissent un certain nombre de noms d'artistes, il est certain que Gênes resta longtemps en dehors du mouvement qui entraînait l'Italie entière. Ce n'est guère qu'à la fin du quinzième siècle que quelques peintres s'y produisirent avec éclat. Le premier maître important dont l'histoire ait gardé le souvenir est un artiste de Nice, Lodovico Brea, qui travaillait de 1483 à 1513. Par son éducation et par sa manière, Brea tenait encore aux patientes méthodes du passé; mais un sentiment profond anime ses têtes de vierges, ses physionomies ont du caractère, son coloris est vif comme celui des peintres primitifs. On peut rattacher à son école Tuccio di Andrea qui décora de ses peintures, en 1487, l'église de Saint-Jacques à Savone, et Giovanni Massone, qui peignit, pour la chapelle sépulcrale de la famille de Sixte IV, dans la même ville, un retable que le musée du Louvre possède aujourd'hui.

Le principe du grand art italien fut introduit à Gênes, au commencement du seizième siècle, par Carlo del Mantegna à qui le doge Ottaviano Fregoso confia en 1515 l'exécution de travaux importants. Mais l'artiste éminent qui devait révéler aux peintres génois les séductions de la grâce raphaélesque fut Perino del Vaga. Forcé de quitter Rome après la prise de cette ville par le connétable de Bourbon, il arriva à Gênes en 1528. Le doge Andrea Doria fit un noble accueil au disciple chéri de Raphaël. Il l'employa pendant plusieurs années à la décoration du magnifique palais qu'il avait fait construire hors de la porte de Saint-Thomas. Aidé par quelques artistes romains et lombards, Perino del Vaga présida à l'embellissement de ce vaste édifice, et, fidèle aux leçons qu'il avait prises au Vatican et à la Farnésine, il parvint à faire du palais Doria une demeure presque royale.

Un exemple parti de si haut excita une émulation générale. Les patriciens et plusieurs riches marchands imitèrent le chef de la république, et, comme lui, ils entreprirent la construction de somptueuses résidences qui, à peine sorties des mains de l'architecte, étaient confiées au peintre chargé d'en décorer les plafonds, les escaliers, les murailles. La grande peinture décorative produisit alors à Gênes plus d'une page éclatante. Deux élèves de Brea, Teramo Piaggia et Antonio Semini s'illustrèrent dans ce genre. Ce dernier, qui mourut en 1549, laissa deux fils, Andrea et Ottavio, dont le talent prolongea jusqu'à la fin du seizième siècle la gloire de la famille.

Ils eurent un rival, à la fois plus habile et plus heureux, dans Luca Cambiaso, celui-là même que les historiens français, toujours assidus à défigurer les noms étrangers, ont imaginé d'appeler le *Cangiage*. Né dans les environs de Gênes

en 1527, il montra dès son enfance les aptitudes les plus variées. A l'âge où les jeunes peintres étudient encore les premiers rudiments de l'art, il avait déjà l'audace d'un maître. Sa fécondité fut inépuisable; il avait le génie de l'improvisation. On lui a vu exécuter les plus vastes peintures, sans avoir fait de cartons ou d'esquisses. Si prompte que fût son imagination, son pinceau était plus rapide encore. Sans avoir la correction des grandes écoles, son dessin a de la tournure et une certaine fierté; ses raccourcis sont hardis et largement décoratifs; son coloris, sans

BERNARDO STROZZI.                GIOVANNI-BATTISTA PAGGI.

être tout à fait robuste, a cette qualité que les Italiens nomment d'un nom charmant, la *vaguezza*. Luca Cambiaso fut le premier peintre de Gênes et le chef incontesté de l'école. Appelé à Madrid par le roi d'Espagne, il exécuta à l'Escurial de grands travaux qui sont comptés au nombre de ses meilleures productions. Toutefois, vers la fin de sa vie, Cambiaso, trop sûr de son talent, abusa des dons heureux qu'il avait reçus du ciel et il tomba dans la manière. Cet habile maître mourut à Madrid en 1585.

Cambiaso eut pour successeur le plus distingué de ses élèves, Giovanni-Battista Paggi (1536-1629). C'était un peintre énergique, un travailleur plein de vaillance. Paggi s'appropria si exactement les procédés de son maître que ses premiers ouvrages purent être attribués à Cambiaso. Ainsi retenu par les liens d'une imitation rigoureuse, il ne put donner un libre essor à sa personnalité; d'ailleurs son mérite principal résidait bien moins dans l'invention que dans le maniement du pinceau; sous ce rapport, Paggi est un ouvrier de la plus rare vigueur. Épris de la séduction qui se dégage de la réalité vivante, il a fait d'excellents portraits; malheureusement, il ne savait pas dominer son violent caractère : s'étant un jour pris de querelle avec un de ses compatriotes, il eut la maladresse de le tuer; il dut alors quitter Gênes en toute hâte, et il se réfugia à Florence. Plus tard, il revint dans son pays, mais il n'y trouva plus le même accueil.

C'est qu'en effet le goût de l'école génoise commençait à se modifier un peu sous l'influence des artistes étrangers qui affluaient alors à Gênes. Rubens y fit vers 1608 un long séjour, et bientôt après Van Dyck y vint jusqu'à trois fois. Un autre Flamand, Corneille de Wael, s'y établit aussi et exécuta de nombreuses peintures pour les églises, en même temps qu'il faisait, pour les palais des plus illustres familles, de vastes paysages décoratifs. Enfin Gênes fut visitée, vers la même époque, par un peintre siennois que nous connaissons à peine en France, Pietro Sorri, qui avait étudié les Vénitiens et qui exerça sur les artistes génois une influence décisive. Sous l'action de ces forces combinées, on vit se former bientôt une manière intermédiaire qui trouva dans Bernardo Strozzi son représentant le plus distingué (1581-1644). Bernardo, qui était élève de Pietro Sorri, eut une existence des plus aventureuses. Après être entré chez les capucins (on l'appelle *il Prete Genovese*), il quitta le couvent pour soutenir par son travail l'existence de sa vieille mère et de sa sœur; mais les bons pères l'ayant contraint par la force à reprendre la vie du cloître, il trouva moyen de s'échapper et se réfugia à Venise. Ce voyage ne lui fut pas inutile. Plus tard, lorsque Strozzi revint à Gênes, il se révéla comme un des meilleurs coloristes de l'école. Les carnations de ses figures ont une fraîcheur lumineuse; un sourire, parfois un peu mondain, anime le visage de ses Vierges et de ses saintes. Malheureusement, son style est vulgaire, et si remarquable que soit son talent d'exécution, Bernardo Strozzi est un des maîtres qui ont préparé la décadence de l'art.

Pendant que, sous la main de ces artistes féconds, les églises de Gênes se peuplaient de compositions religieuses, les cabinets des amateurs s'ouvraient aux tableaux d'un jeune maître qui avait abordé un genre nouveau. Nous voulons parler du paysagiste Sinibaldo Scorza (1589-1631). Après avoir étudié quelque temps dans l'atelier de Paggi, il comprit que la nature pouvait lui donner des leçons meilleures,

et c'est en se promenant dans les environs de Gênes qu'il trouva ses inspirations les plus heureuses. Il a peint, au palais Spinola et au palais Palavicini, de grands paysages animés par des figures vivement touchées et par des animaux qu'on a quelquefois comparés à ceux de Berghem. Sa manière à la fois large et fine ne pouvait manquer de lui susciter des imitateurs, et Gênes put applaudir bientôt au succès de Benedetto Castiglione (1616-1670).

Castiglione, que les Italiens ont surnommé *il Grechetto* et que nous appelons

BENEDETTO CASTIGLIONE.            SINIBALDO SCORZA.

le *Benedette*, est peut-être de tous les peintres génois celui qui a montré le plus d'originalité et de caprice. Il fut élève de Sinibaldo Scorza; mais, Castiglione était de ces hommes qui ne prennent de leur maître que la manœuvre de l'art, et qui, une fois formés au maniement du pinceau, s'en servent au gré de leur propre fantaisie. A ce caractère particulier, le Benedette réunit la liberté de la touche, la séduction de la couleur et l'intelligence des effets, plutôt que celle de la composition. Ses tableaux offrent souvent un bizarre assemblage de figures, d'animaux et

d'objets inanimés que le spectateur s'étonne de voir réunis sur la même toile. Il a peint l'histoire, le paysage, la nature morte, aimant d'ailleurs à mêler tous les genres, et se préoccupant bien davantage de l'aspect pittoresque que de la logique ou du sentiment. Peu lui importe d'être raisonnable, il lui suffit d'amuser le regard et de le charmer. Benedetto Castiglione, qui, sous ce rapport, ressemble au Bassan, s'est complu surtout à traiter les sujets où il lui était permis d'introduire un grand nombre d'animaux. Ses pastorales, ses marchés, ses caravanes, ne sont pas d'un dessin bien sévèrement étudié, mais la couleur abonde en oppositions piquantes et la lumière y petille avec l'esprit.

L'histoire de la peinture à Gênes au dix-septième siècle s'achève avec Andrea Biscaino, dont il reste des paysages très-pittoresquement compris, et Francesco-Maria Borzone, qui, lui aussi, peignit des paysages et des marines, et qui, appelé en France, y travailla longtemps au Louvre et au château de Vincennes. Quant à Giovanni-Battista Gaulli, surnommé *il Baciccio*, il prolongea jusqu'en 1709 une vie dévouée à la pratique des leçons du cavalier Bernin. Mais est-il besoin de le dire? les maîtres dont nous venons d'écrire les noms sont les derniers d'une école qui va finir. Pendant tout le dix-huitième siècle, Gênes ne produisit pas un seul artiste sérieux, et la fondation de l'Académie, en 1751, ne put ralentir le mouvement de décadence qui attristait alors les arts et dont l'Italie ne s'est pas encore consolée.

# LES PALAIS DE GÊNES.

Gênes est une des villes les plus éloquemment belles, les plus magnifiquement pittoresques de l'Italie. De tout temps, son amphithéâtre de collines, de ponts, d'églises, de palais, s'étageant jusqu'au pied de la mer comme un splendide escalier de marbres et de verdures, a eu le privilége d'exciter la verve des poëtes. C'est le Tasse qui l'a baptisée : la cité royale, la ville noble par excellence; Pétrarque a glorifié ses merveilles monumentales; Rubens a consacré tout

un ouvrage à cette architecture typique, dont son génie décoratif a retenu et plus d'une fois reproduit l'image; enfin, et c'est là un suffrage caractéristique, Gênes a toujours ravi par je ne sais quel charme particulier, quel mystérieux attrait de fierté mélancolique, l'admiration des femmes. Deux d'entre elles, bien différentes, mais qui toutes deux ont honoré leur sexe par un génie supérieur, ont vengé surabondamment leur ville de prédilection des vers satiriques d'Alfieri et de la boutade rimée échappée à Montesquieu dans un jour d'humeur et de frivolité; et madame de Staël et lady Morgan, en admirant Gênes avec une sorte d'exaltation et d'éloquente partialité, l'ont bien dédommagée. Pour nous, s'il nous était permis de mêler nos impressions et nos souvenirs personnels à l'avis de tous ces touristes célèbres, nous dirions qu'il n'y a pas longtemps encore nous entendions sortir de la bouche de nos deux aimables et spirituelles compagnes de voyage, l'une notre nièce chérie, madame Ernestine Mazerou, l'autre son amie, madame la comtesse de Servières, non-seulement à l'aller, mais au retour, une opinion conforme à celle de madame de Staël et de lady Morgan. Et, avec l'auteur de *Corinne*, qui trouvait Gênes « bâtie pour un congrès de rois, » elles déclaraient, avec un enthousiasme que nous n'avons pu nous empêcher de partager, Gênes la plus belle ville de l'Italie.

Cette admiration générale, Gênes la doit à la poésie décorative de son aspect, où le ciel et la mer, la nature et l'homme ont, pour ainsi dire, uni harmonieusement leurs efforts pour arriver à un effet unique de grâce et de majesté. Elle la doit surtout à ces palais, chefs-d'œuvre d'un goût éclectique, où l'Orient a mêlé ses influences à celles de la Renaissance, et qui furent la digne demeure de ces héroïques marchands, de ces navigateurs conquérants, qui se partagèrent, pendant trois siècles, avec Venise, le grand empire de la mer.

Mais procédons, sans plus tarder, à ce pèlerinage des palais de Gênes, dont quelques-uns joignent à l'attrait des grands souvenirs celui d'une collection de chefs-d'œuvre. Sur les dix ou douze palais plus ou moins célèbres qui embellissent la ville de Gênes, il en est trois au moins que l'amateur de beaux-arts ne saurait se dispenser de visiter : les palais *Brignole-Sale*, *Doria* et *Durazzo*.

LE palais Brignole, vulgairement désigné sous le nom de Palais-Rouge, à cause de la couleur de sa façade, est le premier vers lequel nous dirigerons nos pas comme étant celui qui possède la galerie de tableaux la plus importante.

Silencieux et attentifs, armés du catalogue que le *custode* nous a présenté, nous parcourons les neuf salons consacrés à cette collection, puis revenant sur nos

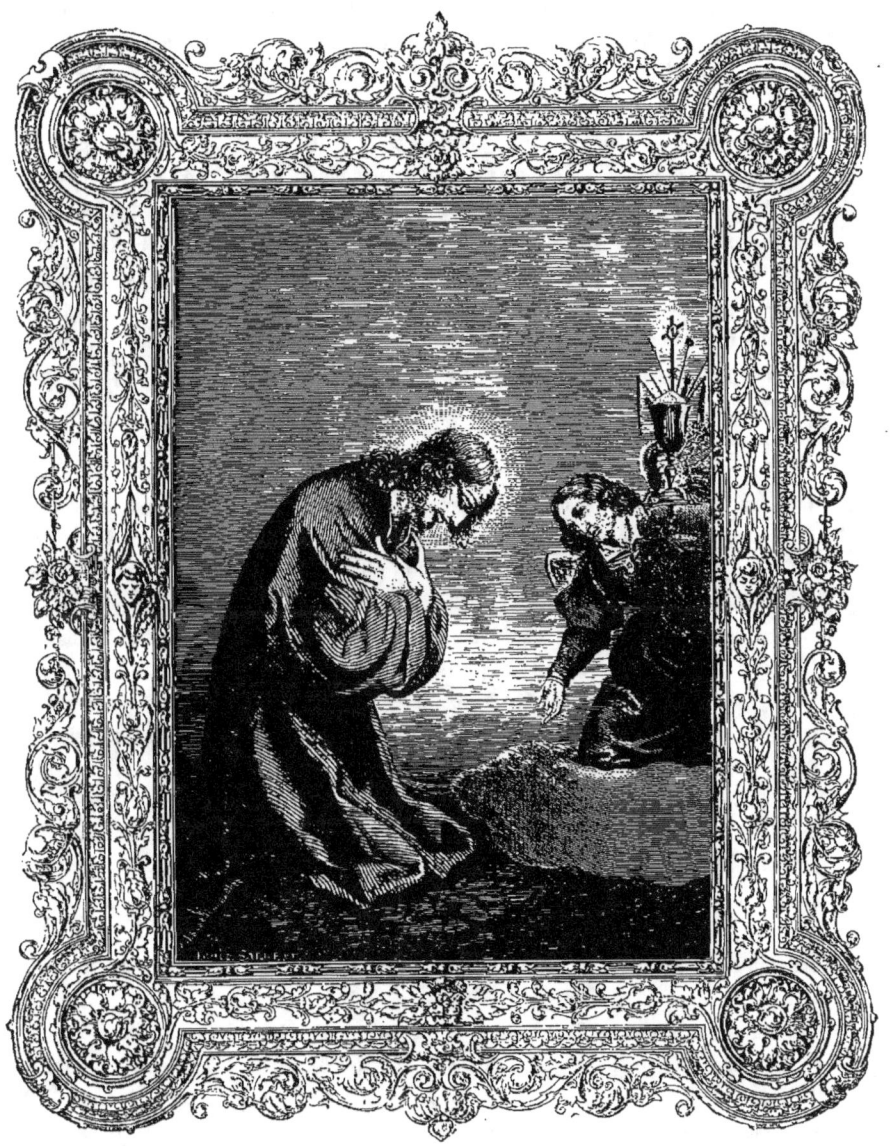

LE CHRIST AU JARDIN DES OLIVIERS (CARLO DOLCI).

pas, nous signalerons nos préférences après un examen plus réfléchi. Nous procéderons capricieusement, sans acception de maître, d'école ou d'ordre chronologique, enregistrant dans chaque salle le morceau qui nous aura le plus frappés, laissant courageusement de côté les grands noms, les grandes pages qui n'auront pas eu le secret de nous arrêter.

La galerie Brignole-Sale renferme assurément un grand nombre d'œuvres remarquables, mais il en est plus d'une aussi dont le mérite et l'authenticité trop vantés pourraient être contestés; c'est là, au surplus, le défaut d'à peu près toutes les galeries publiques ou privées de l'Italie, le pays par excellence de l'exagération.

Voici une perle de la galerie qui défie la critique et ne permet pas le doute : elle est signée du nom de Carlo Dolci, que les Italiens appellent Carloni, comme si son nom patronymique ne le désignait pas suffisamment comme le peintre des sujets mystiques et du pinceau suave. Cet artiste, le commensal et le protégé des Corsini, n'a peint, pour ainsi dire, que pour cette famille princière; partout ailleurs ses productions sont fort rares : le Louvre n'en possède pas une seule.

Le petit chef-d'œuvre dont nous voulons parler est le *Christ au Jardin des Oliviers*. Une sorte de charme, de beauté triste, de grâce mélancolique vous attache à ce cadre qui respire à la fois la poésie et la dignité de la douleur. Peut-être ce Christ, suant son agonie et buvant le calice de la Rédemption, n'est-il pas assez divin; mais on l'en aime davantage, et l'on se sent gagné par une admiration reconnaissante à la vue de cette victime volontaire du plus grand des sacrifices. Le sujet convient admirablement d'ailleurs à la touche délicate, parfois un peu molle, du peintre par excellence des tendres Madones et des Christs rêveurs; et ce tableau peut être considéré comme un de ces chefs-d'œuvre, où des qualités secondaires trouvent l'éclat souverain de l'harmonie.

Mais nous voilà déjà plongés dans les béatitudes de la couleur avec la *Cléopatre mourante* du Guerchin, la *Résurrection de Lazare* de Michel-Ange de Caravage, et le *Philosophe* de Ribéra. Malgré les différences de races, de temps et de lieux, on voit bien que ces trois peintres, surnommés à bon droit les magiciens de la couleur, sont de la même famille. Ne leur demandez pas des sujets gracieux, ni une peinture blaireautée et délicate, ni un dessin correct, il faut à ces réalistes des sujets dramatiques, vulgaires, de fortes oppositions d'ombre et de lumière.

Quel contraste entre les productions de ces maîtres à la *maniera forte*, comme on les appelle en Italie, et le *Saint Jean-Baptiste* de Léonard de Vinci, reproduction exacte de celui qui orne le Louvre, le *Saint Roch* du pathétique Dominiquin et la moelleuse *Assomption* du Corrége! On voit bien que ce sont là trois maîtres d'harmonie, d'expression et de grâce, par qui les farouches beautés de la palette bolonaise, romaine ou espagnole, seraient considérées comme d'heureuses barbaries.

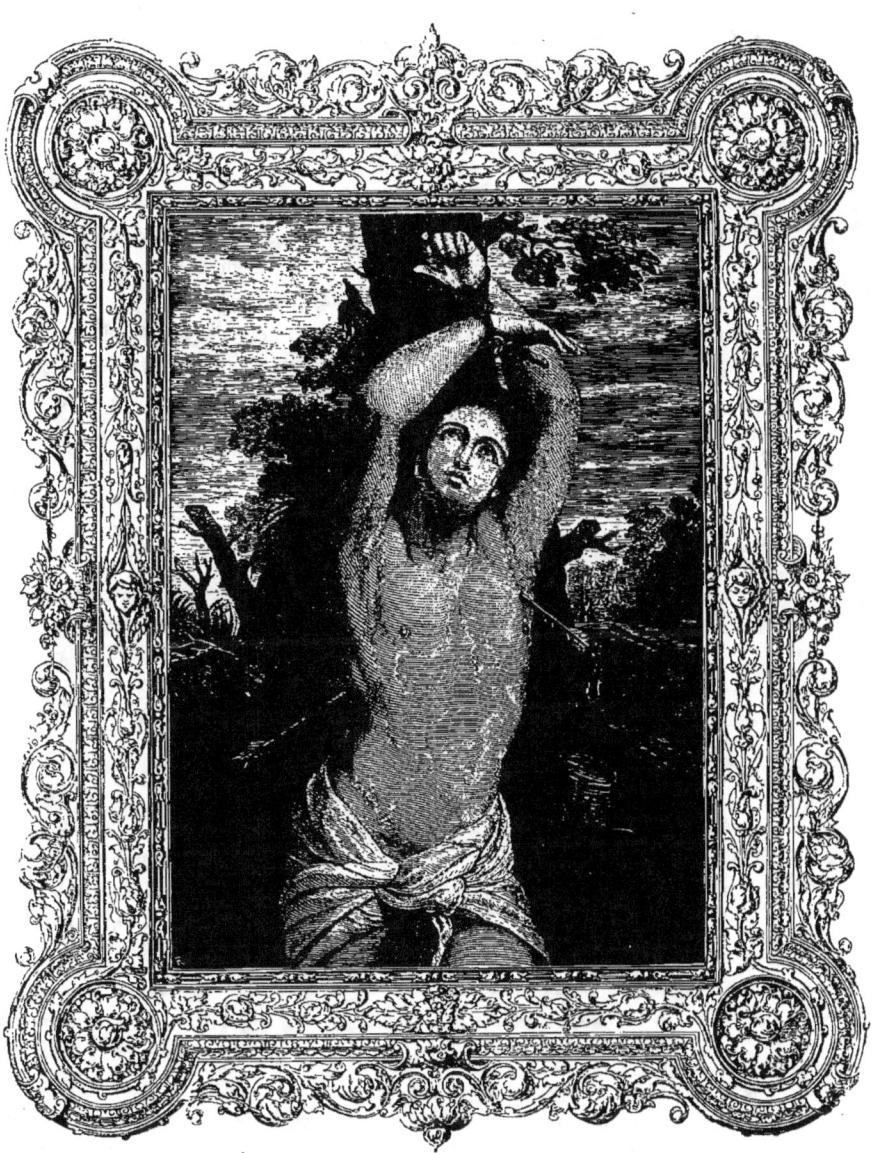

LE MARTYRE DE SAINT SÉBASTIEN (GUIDO RENI).

Dans ce groupe des épicuriens de la lumière, des adorateurs de l'antique nudité, il faut faire entrer le Guide, qui a rarement déployé à un plus haut degré ce mélange et ce contraste de la grâce païenne avec la chrétienne expression qui donne à son admirable torse de *saint Sébastien*, percé de flèches, une si douloureuse et si voluptueuse poésie. Quel admirable supplice! quel gracieux martyre que celui de cet adolescent, dont le corps frémissant sous de cuisantes blessures développe les molles vigueurs, les harmonieuses gracilités d'un Adonis, et dont la tête d'éphèbe tourne vers le ciel des yeux d'une éloquence encore trop profane! Ce beau corps, cette tête aux yeux de velours, à la chevelure d'ébène, qu'encadrent les deux bras attachés à l'arbre, ne sortent pas de la mémoire attendrie; et le contraste de la calme et placide nature qui environne cette innocente agonie ajoute encore à l'impression de cet admirable sujet, habilement choisi dans les conditions les plus favorables au développement de la beauté plastique, et où l'on admire tant le saint qu'on oublie un peu de le plaindre. C'est le seul défaut, si c'en est un, de ce morceau célèbre.

A côté des portraits de Rubens et de Van Dyck, il faut citer, à la galerie Brignole, une figure d'homme à barbe noire et à manches rouges; une *Femme avec habillement brodé*, d'une grande finesse de ton, et enfin *la Vierge, saint Joseph, saint Jérôme, sainte Catherine*, entourés d'anges, œuvres de Paris Bordone, de ce Vénitien qui se révèle ici l'égal du Véronèse et du Titien.

Rubens et Van Dyck ont échappé, en faveur de cette illustre collection, aux habitudes de leur tempérament, voué de préférence aux grandes scènes mythologiques et sacrées ou à la représentation des personnages souverains. Rubens y a laissé un superbe *Portrait d'homme* en noir, d'une allure digne et sévère. Et comme dans le lieu du monde qu'il préférait à tout autre, et où il eût volontiers établi sa demeure, il s'y est peint lui-même à côté de sa femme, dans une scène d'intimité conjugale d'une franchise un peu décolletée. Pour Van Dyck, il a osé, sous l'influence du maître, se hasarder à la traduction de l'Évangile, et il l'a fait avec plus de bonheur que de foi. Dans son *Rendez à César ce qui est à César et à Dieu ce qui est à Dieu*, il a montré le Christ aux prises avec la subtilité pharisaïque, et il a donné au Rédempteur une figure dont le mélange de dignité et de malice a semblé, un peu arbitrairement sans doute, à Valery, « condamner les abus de la puissance sacerdotale. » Le *Saint Thomas* du Capuccino, l'*Annonciation* de Louis Carrache, l'*Adoration des mages* du vieux Palme, pleine de grâce et de naïveté, le *Christ chassant les vendeurs du temple*, le *Caton mourant* du Guerchin, font un cortège de grandes figures à cet admirable portrait de *Madame Brignole-Sale*, un des plus incontestables chefs-d'œuvre de Van Dyck, dont nous reproduisons la noble et fière image. On comprend, devant ce portrait magistral

LA MARQUISE ADORNO DE BRIGNOLE-SALE (VAN DYCK).

l'enthousiasme du marquis d'Argens qui, dans ses *Réflexions critiques sur les différentes écoles de peinture*, met sans hésiter Van Dyck au-dessus de tous les peintres du monde. On ne peut s'empêcher de se rappeler aussi, en voyant les belles mains de la marquise de Brignole-Sale, cette anecdote caractéristique qui nous montre Van Dyck, artiste libéral et magnifique, soignant avec une prédilection spirituellement intéressée, dans ses portraits, les mains, instrument de la générosité. Quand il fit le portrait de la reine Henriette d'Angleterre, cette princesse, s'apercevant qu'il soignait beaucoup plus les mains que les autres parties du tableau, lui demanda la raison de cette préférence; il répondit avec un galant badinage : « Madame, je me suis moins arrêté à rendre vos traits, parce que je n'attends rien de votre visage; c'est par vos belles mains que je serai récompensé de mon travail. » Les mains de la marquise de Brignole-Sale ne durent pas tromper l'espérance de Van Dyck; et elles donnèrent assez au peintre pour qu'il n'eût pas à se repentir de les avoir flattées.

E palais Doria, vulgairement appelé *palais du prince André*, et qui appartient encore à la noble famille de ce nom, est situé à l'extrémité de la courbe que décrit le rivage de la mer. Bien au delà de cette muraille parfois importune au passant, qui lui dérobe la vue de la Méditerranée, on y jouit à la fois de la perspective du port, de la pleine mer et de la ville. Le vieux André l'avait acheté en fort mauvais état à la famille des Fregosi; mais il fit agrandir et décorer par les meilleurs artistes du siècle de l'art, cette superbe carcasse de marbre. On ajouta au plan primitif deux galeries, dont une à colonnes de marbre blanc, surmontées d'une terrasse. L'architecte Montorsoli dirigea les constructions, Alessi traça le jardin, Pierino del Vaga y dessina la porte et couvrit les voûtes et les murailles de fresques dignes d'un des meilleurs élèves de Raphaël; les frères Carlone, peintres et sculpteurs à la fois, se chargèrent des statues. C'est de ce palais que sortit, au premier bruit de la conspiration de Fiesque, Jeannetin Doria, neveu du grand amiral, du noble tyran de Gênes, pour aller se faire tuer près de là, devant la porte Saint-Thomas. Charles-Quint y demeura quand il vint à Gênes, et le premier consul s'y reposa de la victoire de Marengo. Une demeure ennoblie de tant de souvenirs glorieux ne saurait laisser le visiteur indifférent. On puise la force des grandes pensées dans ces lieux où tout semble exalter à l'envi le génie humain, et on comprend, rien que par la vue de ce logis grandiose, la puissance fascinatrice et la tyrannie populaire de l'homme qui l'habita le premier.

Cet homme extraordinaire fut André Doria, amiral du pape, de Charles-Quint, de François Ier, et le libérateur et le législateur enfin de Gênes, qui, sur ses galères

invincibles, battait les Maures et les Turcs, et, quoique simple particulier, gagnait des victoires de souverain.

Après André Doria, celui qui a le plus fait pour la gloire de ce palais souverain, celui qui l'a voué à l'immortalité par des chefs-d'œuvre, dont le souvenir survivra peut-être à celui des victoires de l'amiral, c'est Pietro Buonacorsi dit Pierino del Vaga, qui fut, avec Jules Romain et Jean d'Udine, l'élève favori de Raphaël.

ESCALIER DU PALAIS DORIA.

Échappé sans ressources du sac de Rome, il paya la généreuse hospitalité de Doria par une série d'œuvres où son talent, exalté par la misère, l'amour-propre, peut-être par cette liberté d'inspiration qu'il n'avait pu goûter sous les douces mais impérieuses disciplines de Raphaël, s'élève jusqu'au génie. Dans les fresques du palais Doria il faut admirer cet héroïque *Triomphe de Scipion*, où, rendu à lui-même, rendu à sa vocation, c'est-à-dire à la pureté des lignes, à la noblesse des attitudes, à la sérénité de l'expression, Pierino s'est approché de Raphaël. Nous

reproduisons la page principale de cette procession triomphale de Scipion, celle où le jeune et chaste général, maître de l'Asie et maître de lui-même, s'avance au milieu du groupe des vexillaires, des tibiaires, des canéphores à l'urne renversée, précédé par les licteurs, chargés des faisceaux consulaires et des trophées.

Rien ne saurait rendre la volupté que donnent à l'œil charmé le spectacle de ces groupes d'hommes et de femmes aux jambes nues, aux bras chargés de butin, suivant d'un pas dont le rhythme est pour ainsi dire sensible et dont la cadence entraîne l'esprit, les esclaves indiens, coiffés de bambou, et les vétérans casqués, pliant sous le poids des civières chargées de vases, de candélabres, d'aiguières, de coupes, de cuirasses, de statues étincelant au soleil. Le palais Doria est plein des œuvres de Pierino del Vaga. Les grotesques du vestibule rappellent les loges du Vatican, et l'*Horatius Coclès* et le *Scævola* sont de dignes pendants à ce *Triomphe de Scipion*, chef-d'œuvre d'un artiste qui traduit l'histoire romaine avec les formes et les draperies de la Grèce, et fait servir la beauté à l'éloge de la force.

Il y a à Gênes deux palais Durazzo, tous deux remarquables, le palais Marcel Durazzo, aujourd'hui Palais-Royal, et le palais Philippe Durazzo. Et ce ne sont pas les seuls, s'il faut en croire cet ancien dicton populaire : « Si vous voyez un palais, il doit appartenir à un Durazzo. »

Le palais Marcel Durazzo ouvre, comme des bras de marbre, deux grands escaliers, à droite et à gauche du vestibule qu'a construit Charles Fontana. C'est la seule demeure patricienne de Gênes où les voitures puissent entrer et tourner avec facilité, et cette commodité donne à sa fondation une date plus moderne, car elle correspond au moment où les carrosses l'emportent sur les chaises à porteurs. Van Dyck, hôte privilégié de toutes les grandes résidences, constate son séjour au palais Marcel Durazzo par un bon portrait de Catherine Durazzo, auquel fait contraste une Anne de Boleyn d'Holbein, maigre, rousse, mais merveilleusement costumée. Un *Saint Pierre reniant le Christ*, de Michel-Ange de Caravage, et *la Vierge, saint Jean-Baptiste et sainte Marie-Madeleine*, du vieux Palme, souffrent quelque peu, dans leur gamme sombre ou claire, du rayonnement que dégagent la *Nativité* du Titien et la *Junon* de Rubens.

Le palais Philippe Durazzo, du dessin de Barthélemy Bianco, Lombard, fut augmenté par l'architecte génois Tagliafico, auquel on doit le splendide escalier de marbre blanc, dont la position est moins heureuse que le dessin. On y remarque une belle galerie, où une Vierge d'André del Sarto, image trop fidèle de cette coquette et frivole Lucrèce qu'il aima jusqu'à la mort, attire tout d'abord le

regard. Près de cette Vierge du peintre *sans défaut,* comme on l'appelait de son vivant, est une *Annonciation* du Dominiquin, dont la lourdeur et le défaut d'ordonnance sont surabondamment rachetés par je ne sais quoi de pathétique qui se dégage de cette couleur, que plus d'une fois le malheureux artiste trempa de ses larmes. Le pinceau profane du Guide a laissé là, comme trophées de sa manière éclectique, une gracieuse *Cléopatre,* très-habilement peinte ; un *Enfant dormant,* tableau ovale plein de charme, quoique le sujet pût comporter plus de naïveté. Au plafond, trône le *Parnasse* de Jérôme Piola. Dans le *Mariage de sainte Cathe-*

LE TRIOMPHE DE SCIPION (P. DEL VAGA).

*rine,* du séduisant Véronèse, la sainte fiancée a les yeux verts de mer, la robe de soie drapée à l'antique, la chevelure drue et la nuque d'ivoire des belles Vénitiennes du temps. A côté de cette rayonnante personne, d'une grâce plus profane qu'angélique, l'Espagnolet a étalé quatre vieillards chauves, ridés, au teint de peau basanée, dont les deux plus beaux représentent Héraclite et Démocrite, et dont le plus gai a une gaieté sinistre. Parmi les portraits, voici une très-exacte, très-vivante effigie de Philippe IV, de Rubens ; voici un portrait d'Hippolyte Durazzo, du faire pompeux de Rigaud, et enfin un jeune *Tobie,* deux garçons et une fille, portraits de la famille Durazzo, habillés à l'espagnole, parmi lesquels est ce fameux *Jeune*

*homme habillé de blanc* qui donne à Van Dyck sur Rigaud, sur Rubens lui-même, la victoire du genre. Le caractère frappant, décisif des portraits de Van Dyck, c'est leur sobre harmonie, leur puissante unité. Rien n'y choque; pas une dissonance, pas une faiblesse; chaque effet particulier est combiné dans le sens de l'effet général. La physionomie, le costume, l'attitude, le fond, tout est peint dans la gamme choisie, sans surprise, sans soubresaut, mais sans défaillance. Rubens a des hardiesses imprévues, des coups de théâtre de la couleur qui enlèvent parfois un indicible enthousiasme, mais qui parfois aussi, trouvant l'esprit rebelle à leur séduction indiscrète, produisent une déception brutale. Rien de semblable dans Van Dyck, qui préfère un effet sûr à un effet puissant.

Mais avant de quitter le palais Durazzo, admirons ces deux vases en argent, de Benvenuto Cellini, prodiges de finesse et d'élégance. La copie de l'un d'eux décore la fin de ce chapitre.

DE superbes villas couvrent la riante colline d'Albaro, et mériteraient de nous arrêter, au sortir de ces palais fameux où l'art a épuisé ses ressources. Si riches qu'elles soient, elles ne suppléent pas entièrement à l'absence du concours de la nature, et c'est pour cela que l'œil ébloui de couleur, de marbre et d'or, se repose avec délices sur les verdures et sur les eaux de ces jardins enchantés de la villa Pallavicini, dite des *Peschiere*, à cause de l'abondance rafraîchissante de ses fontaines.

Mais ce n'est pas dans cette oasis profane qu'il faut achever le pèlerinage de Gênes. C'est à ses églises qu'il faut aller consacrer, par une sorte d'amende honorable, l'impression un peu épicurienne de ces magnifiques palais. Il faut aller à l'église métropolitaine de *Saint-Laurent*, commencée au neuvième siècle et terminée au seizième, s'agenouiller devant les reliques populaires de saint Jean-Baptiste, le patron tout-puissant qui fait à volonté le miracle de la pluie et du beau temps, et dont un seul signe suffit pour chasser le tempêteux sirocco. Il doit aller admirer des yeux de la foi ce plat d'émeraude, le *Sacro Catino*, que la Condamine a voulu voir, non sans danger, des yeux de la science et dont il allait profaner le mystère en le rayant d'un diamant caché dans sa main, quand le bras d'un moine irrité arrêta à temps cette sacrilège expérience. Mais ce n'est pas seulement ce fameux plat d'émeraude qui a figuré, selon la tradition, sur la table de la Cène, et dont les perles ont été données par la reine de Saba, qui absorbera notre pieuse attention. L'art a suspendu à la muraille de la basilique et des églises qui lui font chapelle, des *ex-voto* moins fragiles, plus authentiques et non moins curieux.

ENFANT DE LA FAMILLE DURAZZO (VAN DYCK).

Il doit visiter l'*Annonciade*, décorée par les soins de la famille Lomellino, et son tableau capital, dû au père de Pellegrino Piola, victime du poignard jaloux des Carlone, et *Saint-Ambroise*, enrichie par les munificences des Pallavicini, dont le *Miracle de saint Ignace* de Rubens, l'*Assomption* du Guide, et même une belle toile de notre compatriote Vernet, font pâlir les fresques. A *Sainte-Marie de Carignan*, le *saint Sébastien* de Pierre Puget honore la France d'une statue dont l'Italie elle-même a peu de pareilles. A *Saint-Étienne* est ce fameux tableau du martyr lapidé et contemplant le ciel ouvert où lui sourit le chœur des anges porte-couronnes. La partie inférieure, de Jules Romain, est son chef-d'œuvre à l'huile; la partie supérieure est de Raphaël et digne de lui; Girodet a respectueusement refait la tête du saint, altérée par la profanation du temps.

Malgré tout cela, Gênes est et demeure la ville des palais, et les églises elles-mêmes sont reléguées au second plan par l'effet triomphant de ces magnifiques demeures, dont le ciel et la mer forment le cadre, dont les grandes écoles italiennes ont décoré les voûtes et les murailles, dont l'architecture a enchanté Rubens, et dont Van Dyck a rendu les hôtes illustres plus immortels que les souvenirs de leur histoire.

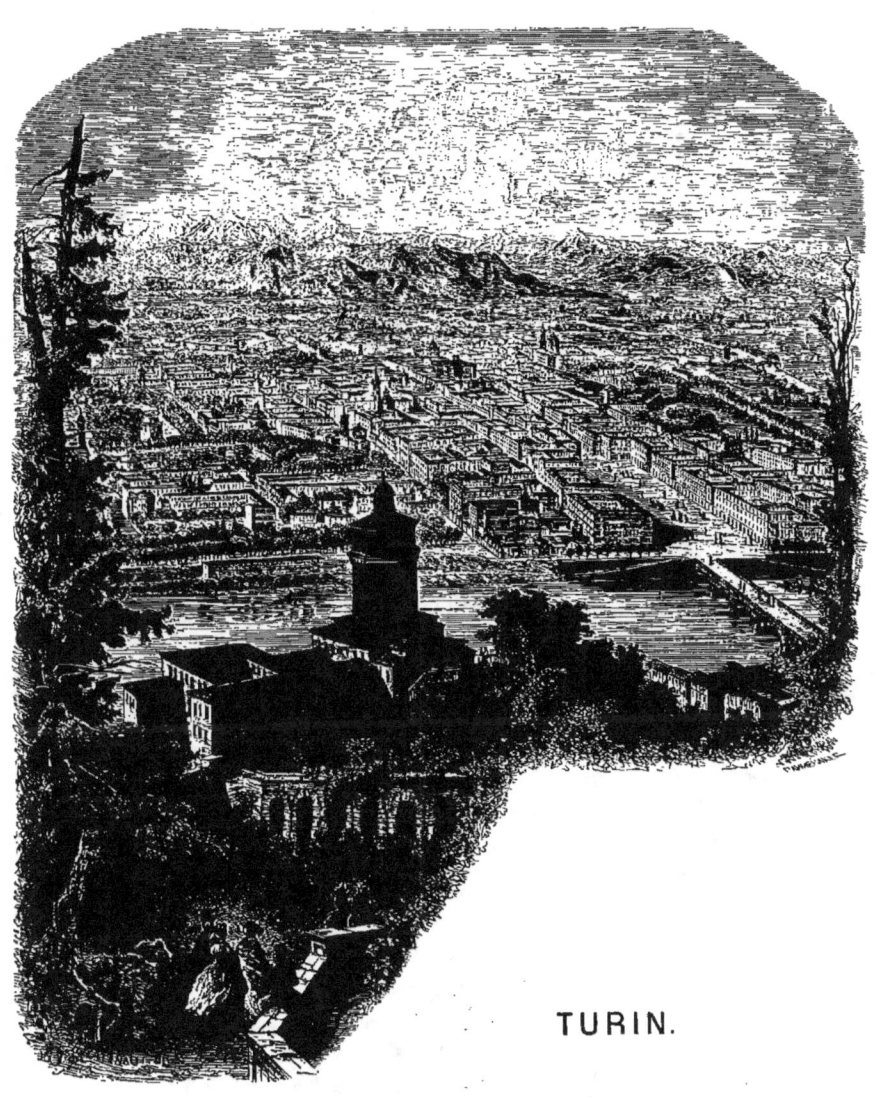

TURIN.

ITUÉE au confluent du Pô et de la Dora, dans une plaine fertile, semblable à un immense jardin, Turin s'abrite au pied d'un amphithéâtre de collines boisées, semées d'élégants casinos, que domine la magnifique église de la Superga, le Saint-Denis des rois de Sardaigne. Montez au haut de la lanterne qui surmonte le dôme, et vous jouirez d'un des plus beaux panoramas

qu'il soit donné à l'œil humain de contempler. A gauche, la vue se porte jusqu'à la chaîne du mont Viso, d'où le Pô descend à travers les riches plaines du Piémont et de la Lombardie. Le regard se repose sur le pic de Roche-Melon et sur les hauteurs neigeuses du mont Cenis, d'où s'échappe la *Dora Riparia*. En suivant son cours, on découvre le mont Rosa et le grand Saint-Bernard, et sur la droite s'ouvrent de pittoresques perspectives de villes et de hameaux, blanchissant à travers les arbres.

Au-dessous s'étale la capitale du Piémont, entourée de ses remparts-promenades, où la végétation a voilé les cicatrices de siéges héroïques. Le premier coup d'œil est comme un éblouissement d'édifices, de palais, d'églises, de places, que coupent à angle droit, comme les lignes d'un échiquier, cent quatre-vingt-quinze rues, rayonnant d'un centre commun, la place du Château, pour aboutir à la circonférence, formée de remparts verdoyants entr'ouverts aux quatre points cardinaux par des portes monumentales.

Successivement on distingue la rue du Pô, bordée de portiques spacieux; le Palais-Madame, le Palais du Roi, avec ses deux chevaux de bronze et la statue équestre de Victor-Amédée I$^{er}$; la cathédrale, l'église de Sainte-Croix, Saint-Philippe de Néri, Sainte-Christine, Saint-Charles-Borromée; l'admirable hospice Saint-Louis, la place Saint-Charles avec la statue équestre d'Emmanuel Philibert; le musée, l'Académie, le Théâtre-Royal, rival de la Scala et de San-Carlo.

Tel est le spectacle qu'offre, dans son ensemble, Turin, ville symétrique, régulière, œuvre d'un génie patient et hardi, énergique et souple, dont la martiale élégance et la grâce austère rappellent ces destinées militantes du peuple prédestiné à la rédemption de l'Italie, et qui attend, pour se reposer dans la gloire des arts, les loisirs de la sécurité.

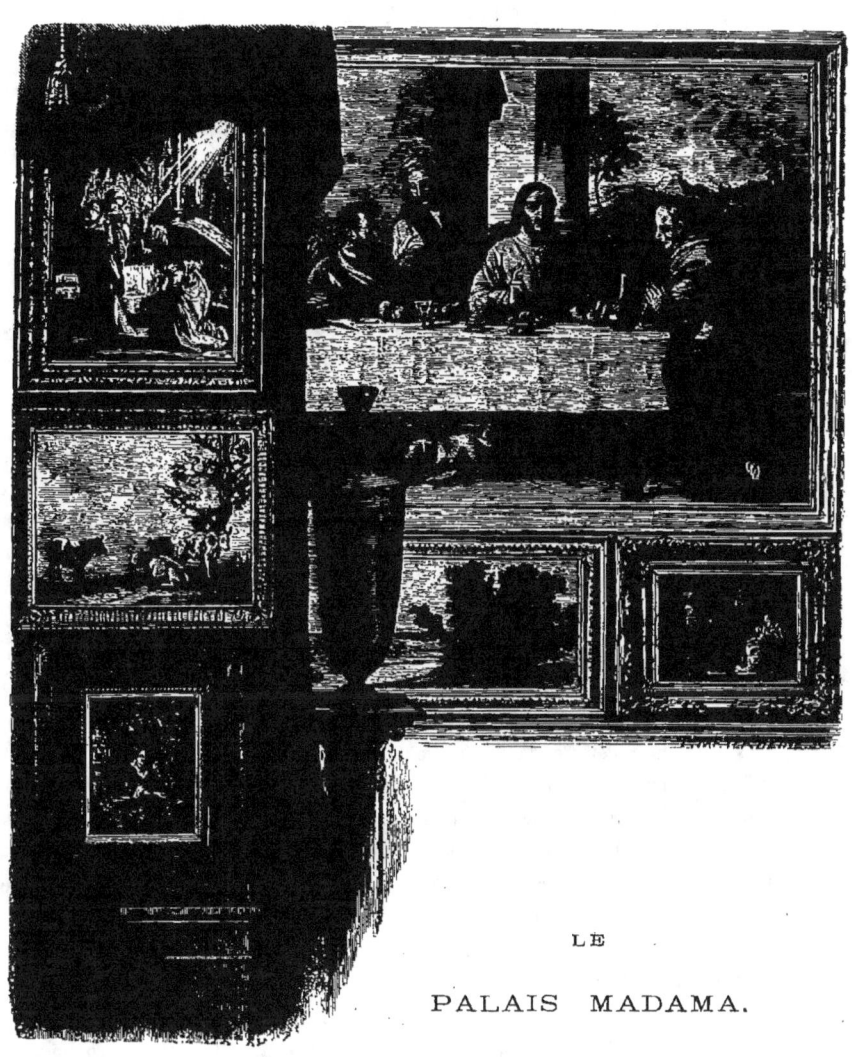

# LE PALAIS MADAMA.

u centre de la place Royale, près du Palazzo Reale, s'élève majestueusement le Vieux-Palais, bâti en 1416 par Amédée VIII, duc de Savoie, qui forme un immense carré, entouré de portiques. Il est, selon l'usage du temps où il fut construit, flanqué de quatre tours, dont deux existent encore et dont l'une est le siége de l'Observatoire. Sa façade, du côté de la Dora, a été

décorée, en 1720, d'un frontispice réputé l'une des meilleures productions de Juvara. C'est un des plus beaux morceaux d'architecture que possède Turin. On y a peut-être trop prodigué le luxe des ornements, la richesse des statues, des bas-reliefs et des trophées, ouvrages médiocres du chevalier Giovanni. Ce palais, cette forteresse plutôt, d'abord résidence habituelle des ducs de Savoie, fut ensuite habité par la duchesse de Nemours, femme de Charles-Emmanuel II, qui fit élever la belle façade tournée vers la *Porta Susa*, et le magnifique escalier double qui, partant des deux côtés du péristyle, va réunir ses rampes sur le palier du premier étage. De ces derniers travaux de décoration, il a pris le nom reconnaisant de Palais Madama. Il était défendu sur ses trois côtés, par des fossés larges et profonds, cultivés aujourd'hui et symétriquement arrangés en jardin.

Les dix-huit pièces du premier étage, composant, avec une grande salle destinée aux séances du Sénat, les appartements du Palais Madama, furent d'abord noblement consacrées par Charles-Albert à l'exposition publique du cabinet royal des tableaux, devenu, grâce à sa munificence, une galerie nationale, solennellement ouverte le 3 septembre 1832.

Avant la splendide publication de la *Reale Galeria di Turino*, due à la plume autorisée d'un homme dont l'amitié nous était chère, M. Robert d'Azeglio, l'éminent directeur de ce musée, la Galerie de Turin était peu connue. Après l'avoir visitée pas à pas dans son ensemble, notre premier sentiment est que si une assez grande partie des tableaux des écoles d'Italie qu'elle renferme laissent, trop souvent, dans leur choix comme dans leur qualité, beaucoup à désirer, il est équitable de reconnaître qu'elle se recommande d'une manière toute spéciale à l'attention et au souvenir de l'amateur par une très-remarquable réunion de tableaux des petits grands maîtres de l'école flamande et des grands artistes de l'école hollandaise. Elle se recommande aussi surtout par les précieux échantillons qu'elle possède des maîtres d'une école dont on ne soupçonnait pas l'existence, l'école piémontaise.

Ces dix-huit salles du Palais Madama, fastueusement décorées du nom de peintres chefs d'école : salle Raphaël, salle Titien, salle Van Dyck, salle Rembrandt, etc., etc., ont le grand tort de ne justifier que rarement cette pompeuse étiquette. Un autre reproche que nous adressons à cette galerie, comme, du reste, à la plupart de celles qui se trouvent en Italie, c'est qu'on ne voit que peu, mal ou pas du tout les tableaux qui y sont exposés. Éclairés par des fenêtres latérales, le miroitage de la lumière sur le vernis des tableaux empêche de voir ceux qui sont accrochés en face du jour et s'oppose même à bien juger ceux qui se trouvent sur les côtés; quant aux tableaux placés dans les coins des pièces ou contre la lumière, il faut les deviner. Les salles du Palais Madama, fort médiocrement décorées, à l'exception d'une ou deux, peuvent convenir à un appartement

privé, mais pour une collection de tableaux, pour un musée royal, il faut un grand vaisseau essentiellement éclairé par un jour venant d'en haut. Sous la

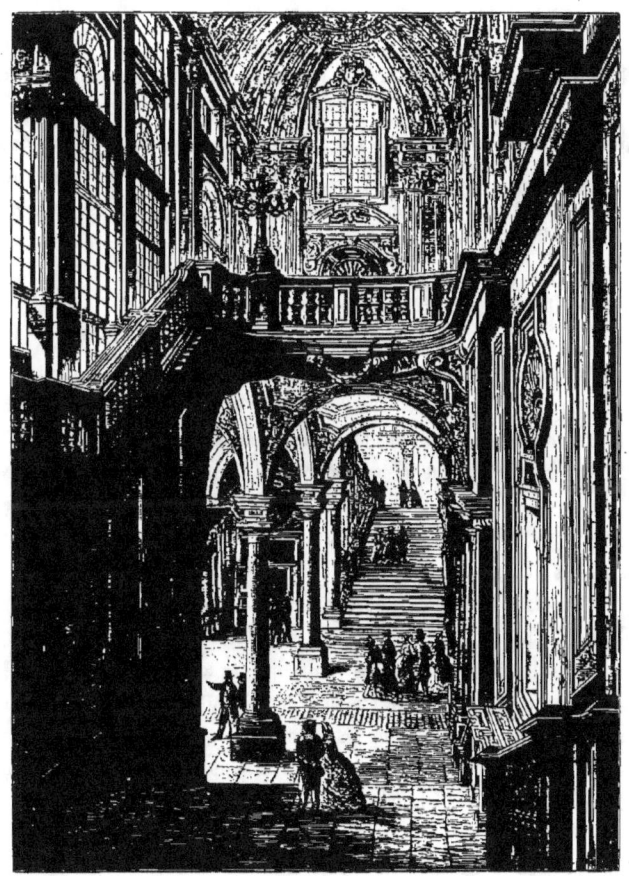

ENTRÉE DU PALAIS MADAMA.

réserve de ces observations, nous allons indiquer ceux des tableaux de cette collection qui nous ont paru les plus dignes d'être signalés à l'attention des connaisseurs.

Il y a dans la salle consacrée par le nom de Raphaël le chef-d'œuvre d'un peintre un peu obscur qui, cette fois, a allié l'art à l'inspiration, qui éclipse tout autour de lui, et supporte même, sans perdre de son originalité, de son caractère, le voisinage du peintre d'Urbin : c'est l'*Ecce Homo* de Jean-François Barbieri de Cento, surnommé Guercino parce qu'il était louche.

Devant une fenêtre à bords massifs, ouverte sans doute sur quelque place grouillante de populace, un soudard romain, à tête de bourreau, appuyant sur un bâton sa main musculeuse, montre au peuple la céleste victime, dont il découvre ironiquement le corps meurtri, et dont le nimbe rayonnant rejette dans l'ombre, avec une sorte de mépris, la figure ignoble qui lui sert de contraste. Rien de plus naturel et de plus éloquent par la simplicité. On y admire l'effort d'un génie indépendant qui s'est volontairement plié aux sévères et fécondes disciplines de l'école florentine, en même temps qu'il empruntait à Titien et à Véronèse leur pinceau chargé de couleur et de vie.

Ce tableau du Guerchin fut le dernier don de Charles-Albert à son musée royal, et M. Robert d'Azeglio ne peut s'empêcher de faire à ce sujet un rapprochement dont les événements ont bien réparé et vengé le douloureux reproche, entre le Roi céleste, victime expiatoire des crimes du genre humain, et le roi terrestre, mort martyr de son amour pour son peuple, avant de voir libre et victorieuse l'Italie qu'il a rachetée et sauvée. La galerie de Turin est riche en tableaux du Guerchin; il avait fait en Piémont plusieurs voyages et les princes libéraux et intelligents de la maison de la Savoie ne laissèrent pas son pinceau inactif. La galerie Madama, qui possède douze tableaux de ce maître, est peut-être la salle où on peut le mieux l'étudier. C'est aussi celle où on l'étudie le plus utilement, car peu de tableaux sont aussi souvent copiés que son *Ecce Homo*. Et c'est, en effet, devant ce chef-d'œuvre de création dans l'imitation que les débutants peuvent le mieux apprendre l'art de créer en imitant.

Nous avons dit que nous adoptions pour guide le hasard et la fantaisie, qui sont le vrai *cicerone* de l'observateur. Toutefois si nous sommes hostiles, pour un plaisir qui veut être librement goûté, à toute tyrannique discipline, à toute générale classification, nous ne saurions nous refuser à l'attrait des analogies, ni nous dérober à l'enseignement des variétés. Or, voici, dans trois salles différentes, quatre portraits dont l'unité est irrésistible, puisqu'ils sont du même maître, mais auxquels la variété des modèles donne au visiteur ce curieux et fécond plaisir qu'on ne trouve que dans les contrastes. Dans ce quadruple cadre, nous nous trouvons en présence des quatre physionomies bien caractéristiques de Luther et de sa femme, de Calvin et d'Érasme. Luther est peint de face. Tempérament irascible et sensuel, orateur sanguin, provocateur, railleur, achevant par l'ironie ceux que sa logique a épargnés;

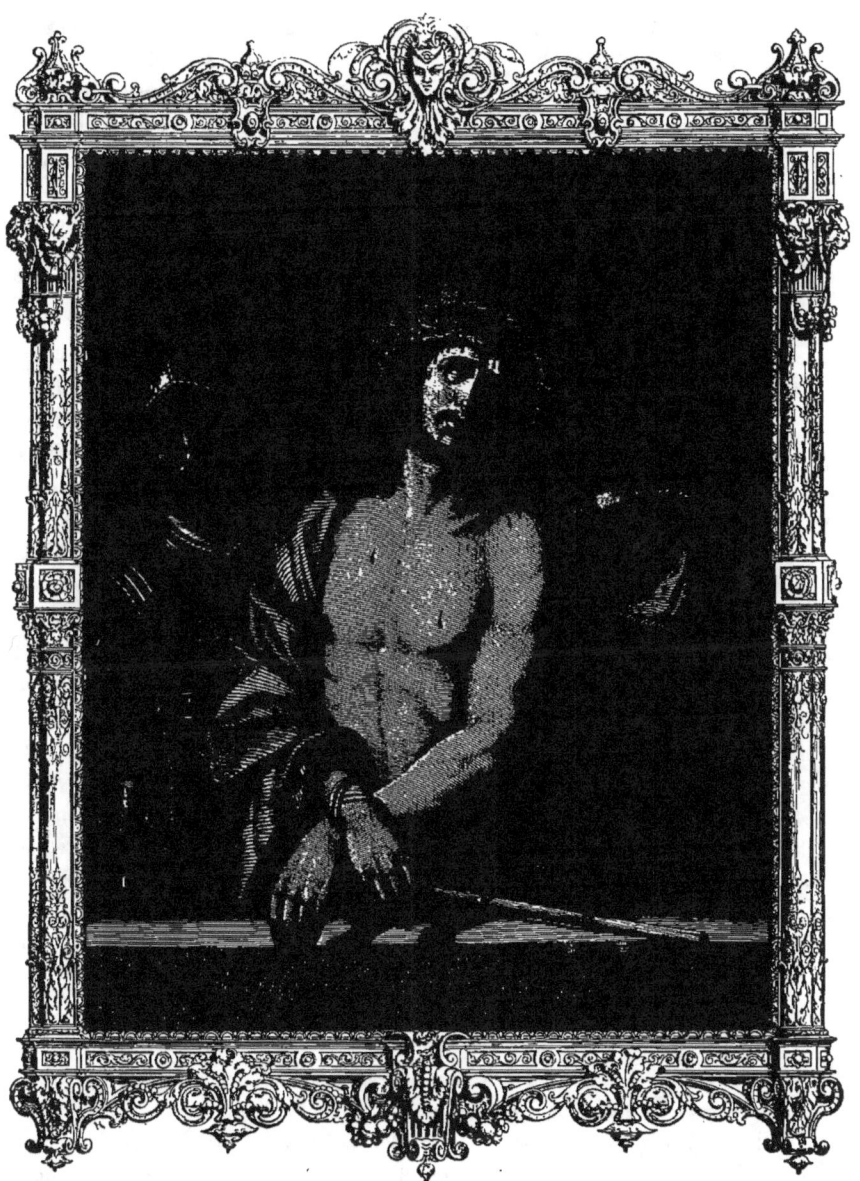

ECCE HOMO (LE GUERCHIN)

convive jovial, jeté à la fois par l'orgueil et par la concupiscence hors du cloître et hors de l'Église; front carré, yeux brillants, nez épais, bouche sarcastique et lippue, menton proéminent, figure en même temps vulgaire et puissante, son portrait le peint exactement au moral et au physique. A ses côtés sa femme, Catherine de Bore, plus âgée que lui de cinq ans, religieuse allemande défroquée comme lui, offre dans sa pâle et rigide physionomie où survit, par une certaine régularité de lignes, la beauté évanouie, ce type de ménagère impérieuse, minutieuse, superstitieuse, avare, gouvernant son intérieur avec une tyrannie qui fit parfois regretter à Luther la liberté du cloître.

Calvin, valétudinaire, bilieux, continent, plus avide de domination que de plaisir, fut marié aussi, par convenance plus que par inclination, avec Idelette de Bure, dont il eut un fils, qui vécut peu. Mais il ne se remaria pas, et tous les témoignages sont unanimes sur sa constance au travail, sa frugalité et la régularité de ses mœurs. Calvin, génie plus froid, plus méthodique, plus philosophique, eut moins de tempérament que Luther, mais plus de caractère. Il l'emporte sur lui par le goût inexorable de la discipline, de la règle, de la hiérarchie, auquel il sacrifia Servet et plus d'un autre imprudent contradicteur. Calvin fut un réformateur politique autant qu'un novateur religieux. Il exerça à Genève un empire fondé sur l'estime et la crainte, et c'est en parlant et en écrivant que ce grand polémiste, que ce disert orateur, qui a laissé plus de deux mille sermons et dont les lettres réunies ne tiendraient pas dans trente volumes in-folio, a établi cette doctrine, si différente dans le fonds et dans la forme de celle de Luther.

Entre l'auteur des *Propos de table* et l'auteur de *l'Institution chrétienne*, se place Érasme, l'auteur de l'*Éloge de la folie*, celui des trois qui tient, pour ainsi dire, le plus intimement à notre cadre, car il a séjourné à Turin où son nom, à la date de 1506, figure parmi les lauréats de l'Université, et il a été l'ami et le protecteur de ce grand Holbein, qui dut à sa recommandation la faveur de Thomas Morus et celle de Henri VIII. Aussi n'y a-t-il pas lieu de s'étonner que le portrait d'Érasme sexagénaire, avec sa figure pâle, fine, aiguë, son regard subtil, ses allures de philosophe frileux et souffreteux, emmitouflé dans sa houppelande fourrée, soit le meilleur des quatre et un des meilleurs d'Holbein. C'est celui qui doit nous servir de type pour apprécier les trois autres, et il est impossible à un livre consciencieux de ne pas faire observer combien ils pâlissent dans son voisinage et combien la comparaison leur donne l'air de copies. Nous trouverions, d'ailleurs, que la tête de Calvin particulièrement est bien accentuée, son geste bien dramatique pour l'œuvre d'un maître aussi curieux, aussi discret, aussi économe de ses moyens que l'immortel auteur de la *Danse des morts*, et puis nous ne retrouvons pas cette délicatesse de touche, ce fini sans sécheresse, ce modelé savant qui caractérisent

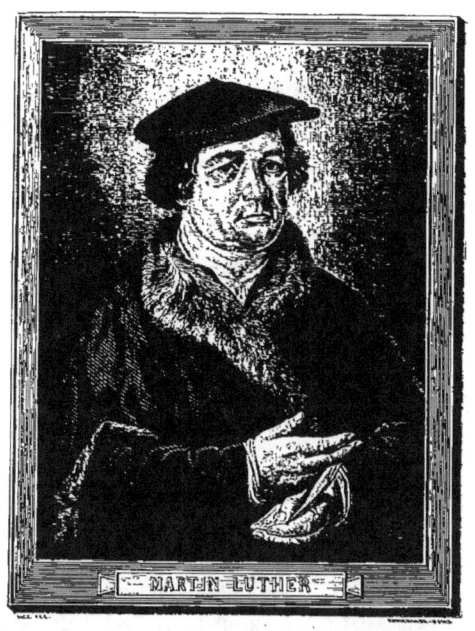

MARTIN LUTHER

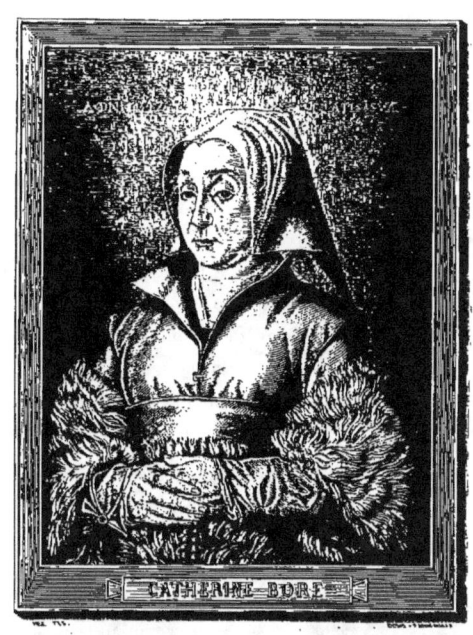

CATHERINE BORE

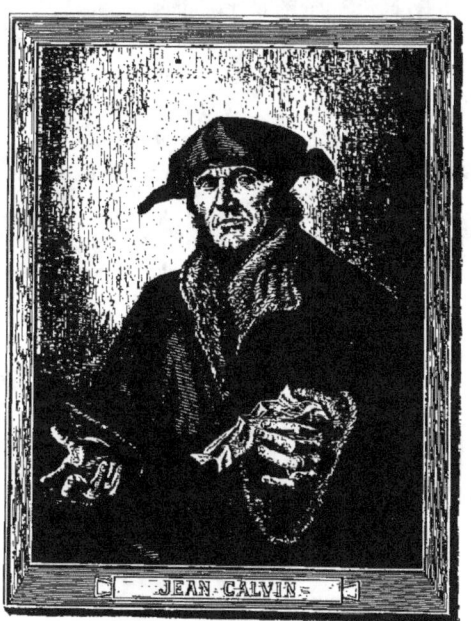

JEAN CALVIN

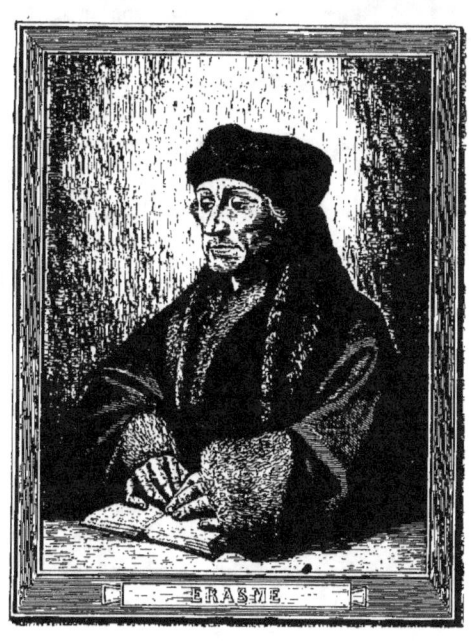

ERASME

le grand peintre de Bâle. Quoi qu'il en soit, admirons celui-ci et ceux-là avec une prudente réserve.

La place d'honneur de la troisième salle, qui porte, ainsi que nous l'avons déjà dit, le nom de Raphaël, appartient à une œuvre qui lui est attribuée. Nous dirons tout à l'heure ce qu'il faut penser de cette attribution, et, pour associer nos lecteurs à notre discussion, nous avons fait graver le tableau controversé. L'histoire des vicissitudes romanesques de ce tableau n'est pas inutile à son appréciation. Cette belle page était, il y a trente ans, dans la famille des comtes Maffei de Boglio, où l'on en faisait, à ce qu'il paraît, si peu de cas qu'un jour le concierge de la maison fut chargé de l'exposer à la porte de l'hôtel et de le vendre, à n'importe quel prix. Cette proscription humiliante s'explique d'autant moins que la famille de Boglio est une maison éclairée et libérale, qui a fait au musée de Turin plusieurs dons précieux, notamment celui de la *Vierge Marie et l'enfant Jésus* du Guerchin. Nous ne serions pas étonné que cette expulsion ait eu pour but d'échapper aux discussions incessantes sur l'authenticité que provoquait la vue du tableau. Un expert bien connu en Italie, M. Boucheron, qui passait par là, vit le tableau par hasard et l'acheta de compte à demi avec une autre personne, au prix de trois cents francs. Mais un premier nettoyage lui ayant révélé les espérances qu'on pouvait fonder sur ce tableau, il désintéressa son associé, et envoya le panneau à Rome pour y être restauré et examiné par les connaisseurs les plus autorisés. L'expertise eut pour résultat la proclamation du nom de Raphaël, et son verdict fut confirmé à Paris par l'opinion conforme de plusieurs amateurs et experts. On s'accorda à reconnaître le tableau pour une œuvre de la seconde manière de Raphaël, rappelant par le coloris la *sainte Cécile* de Bologne et par la composition la *Vierge à la chaise* de Florence. On comprend que le prince Charles-Albert ait conçu l'ambition de doter son pays de ce Raphaël et ait payé ce patriotique honneur soixante-quinze mille francs, aux félicitations enthousiastes du traducteur et du commentateur italien de la *Vie de Raphaël*, par Quatremère de Quincy, corroborées par Robert d'Azeglio.

Depuis, la discussion a fait des progrès, et en présence de certaines défaillances de pinceau, impossibles à l'harmonieux génie de Raphaël, l'opinion générale est aujourd'hui que la *Madonna della tenda* (la Vierge à la tente) n'est qu'une copie, mais une copie du temps et d'un de ces élèves qui avaient rang de maître. Passavant, le dernier historien de Raphaël, dont MM. de Mercey et du Pays partagent l'opinion, met catégoriquement la *Madonna della tenda* au rang des copies. Tel qu'il est, il porte comme une trace du génie souverain et l'ombre de ce grand nom. Planant sur cette salle, il y domine encore les belles œuvres de Guerchin (*David vainqueur de Goliath*, *saint Jean Népomucène confessant la reine*

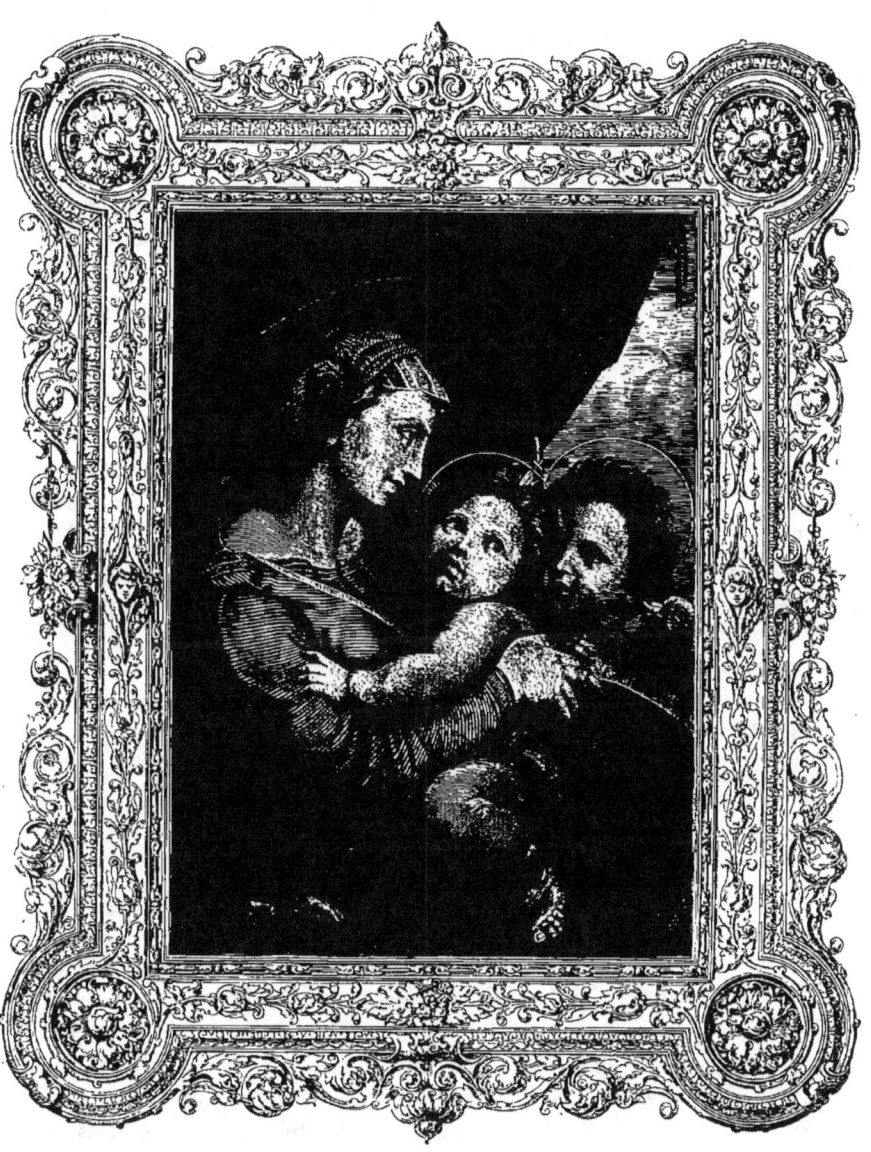

LA VIERGE A LA TENTE (RAPHAEL).

*de Bohême*), de Daniel Crespi, la *sainte Catherine* du Guide et le *saint Jérôme* de Michel-Ange de Caravage. Il ne semble sourire qu'à l'*Assomption* de Jules Romain et au *Christ porté au tombeau*, copie magistrale du Fattore. Jules Romain, le Fattore, les élèves favoris de Raphaël : c'est peut-être dans ces deux noms qu'il faut chercher celui du véritable auteur de la *Madona della tenda*.

La deuxième salle du musée de Turin, sa salle d'honneur, est, par un patriotisme dont l'exagération elle-même a quelque chose de respectable, à peu près exclusivement réservée à une école peu connue, peu féconde, à ce point qu'elle a été négligée par tous les historiens de l'art, l'école de Verceil ou école piémontaise. L'éminent auteur du texte de la *Galerie Royale de Turin* a fait, dans une dissertation spécieuse et dont l'érudition respire une sorte d'ardeur martiale, justice des malicieux dédains de Lanzi, qui refuse de reconnaître une école piémontaise et range les quelques peintres dont on exalte, selon lui, l'illustration parmi les disciples des Milanais. M. Robert d'Azeglio observe que Girolamo Giovenone, regardé par lui comme le promoteur, le patriarche de l'école nationale, et qui vivait encore en 1516, ainsi que son plus grand élève, Gaudenzio Ferrari, sont nés et sont morts dans une province faisant, depuis 1427, c'est-à-dire deux cent soixante-dix-neuf ans avant l'acquisition du Montferrat (1706), date assignée par Lanzi à la nationalité de la patrie de Gaudenzio, partie des dépendances essentielles du duché de Savoie. Et ce qui justifie la susceptibilité de l'orgueil national et la vivacité de sa revendication, c'est le mérite incontestable de cet artiste, qui est à coup sûr très-digne d'être connu, très-digne d'être admiré et dont le nom a la valeur d'une conquête.

Gaudenzio Ferrari, né à Valduggio en 1484, mort à Milan en 1549, a laissé des œuvres qui, à défaut de tout autre détail biographique, lui font une histoire glorieuse. On pense qu'il fut successivement l'élève du Giovenone, du Giotto, de Luini et du Perugin. On sait qu'à l'école de ce dernier, il se lia avec Raphaël, qui, rendant justice à son talent, l'employa vers 1517 à peindre avec lui les appartements de Torre Borgia au Vatican. De retour en Piémont, Gaudenzio exécuta au Mont Varallo un nombre considérable de fresques empreintes du style raphaélesque le plus grandiose. Son pinceau, chastement rebelle à toute inspiration profane, se consacra entièrement au service de la religion, qu'il n'honora pas moins par son angélique piété que par ses ouvrages. C'était un peintre de foi naïve et profonde, qui avait placé son idéal aux cieux catholiques et qui faisait de l'art une prière. Il dut à ce parfait accord entre sa vie et les sujets qu'il traita le surnom de *très-pieux*. Il lui dut aussi cette noblesse de lignes, cette douceur de coloris, cet harmonieux éclat qui distinguent ses compositions et leur assignent un rang élevé parmi les plus beaux types de l'influence combinée de

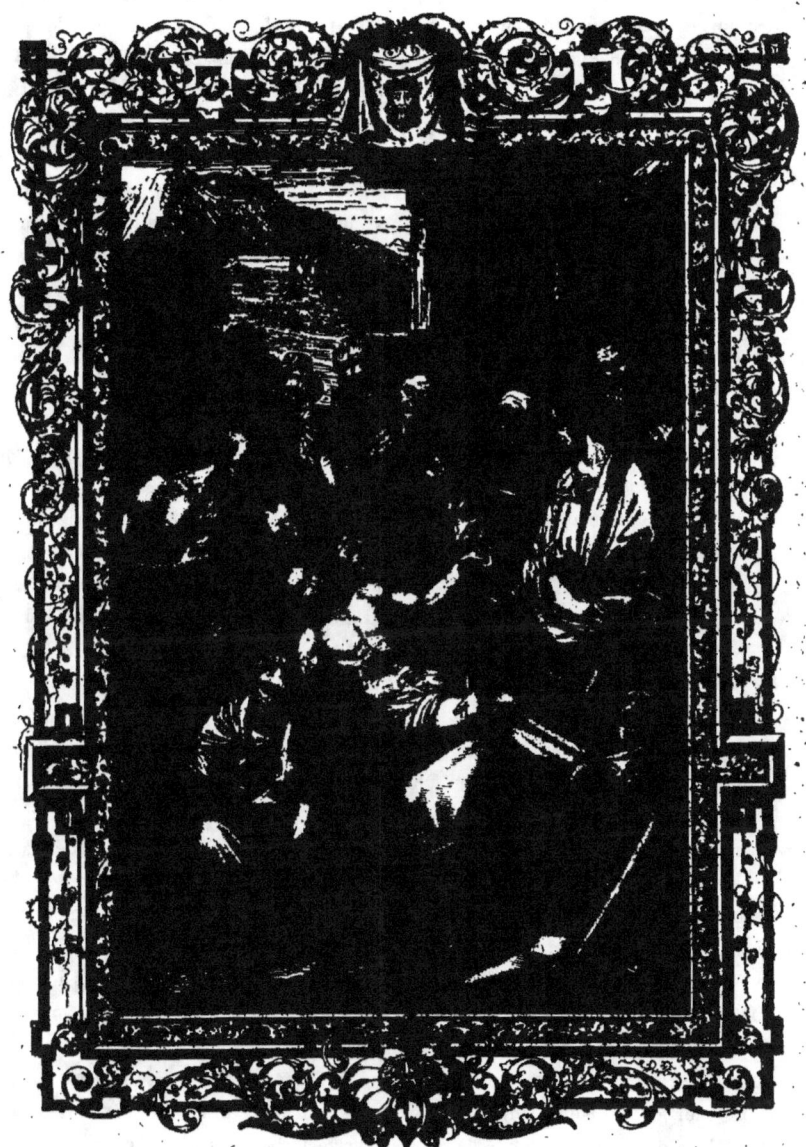

LA DÉPOSITION DU CHRIST (GAUDENZIO FERRARI).

Raphaël et de Léonard de Vinci. Sa *Descente de croix*, admirablement conservée, est un morceau qui suffirait à l'honneur d'une école. Robert d'Azeglio le place immédiatement au-dessous de Raphaël; d'autres le comparent à Daniel de Volterre. Lomazzo, dans son *Idea del Tempio della Pittura*, le range parmi les peintres qui ont mérité le nom de grand. La *Descente de croix* n'est pas son seul titre à cette qualification. A côté d'elle, la *Conversion de saint Paul, Saint Pierre au Donateur*, l'*Intercession de la Vierge et de saint Pierre* attestent que le mérite de son principal tableau n'est pas une exception et justifient le titre de chef de l'école piémontaise donné à l'élève de Giuseppe Giovenone et au maître des Bernardino Lanini, Giovanni Battista della Cerva et Andrea Solari.

Voici une station fructueuse, et nous n'ajouterons rien qui puisse déflorer, en le distrayant, le plaisir véritable de découvrir à Turin, dans les vingt-deux tableaux que le Musée a eu le patriotique esprit de collectionner, cette école piémontaise dont les livres ne parlent pas.

Il a existé un homme savant et singulier, le P. Castel, auteur de l'*Optique des couleurs* et du *Clavecin oculaire*, qui a émis une idée qui n'est qu'originale et qu'on a, pour se dispenser de la discuter, fait passer pour ridicule. Érigeant en un système scientifique le préjugé très-logique, très-enraciné, très-populaire qui assimile la musique et la peinture et leur donne une langue commune, le savant jésuite (1688-1757) avait imaginé de déterminer et de mesurer mathématiquement la *notation* des couleurs. Le système du P. Castel, son échelle *chromatique*, où le bleu foncé, dérivé immédiat du noir, correspond au *do* tonique ou majeur; où le rouge, intermédiaire entre le bleu et le jaune, correspond au *mi* médial, etc..., semble plus original que faux dans cette salle quatrième, consacrée aux coloristes, et à ce chef olympien, le grand Paul Véronèse, auquel Bassan, Annibal Carrache, le Bronzino et Jules Romain font une sorte de cortège. Un savant allemand, le professeur Mayer, de Gœttingue, continuant les errements de Castel, a calculé que les seules couleurs connues des anciens, et qui se réduisent à cinq, y compris le blanc et le noir, pouvaient se subdiviser en huit cent dix-neuf combinaisons de teinte. C'est cette palette, d'une richesse et d'une variété infinies, qui a dû être celle de Véronèse. Il semble avoir trempé son pinceau dans les mille nuances d'un prisme fluide. Et cependant, qu'on ne s'y trompe pas, et qu'on ne voie pas un tour de force sublime et laborieux, un chef-d'œuvre d'étude, de patience et d'art dans cette richesse inépuisable de tonalités. Il résulte d'un travail approfondi et vraiment curieux, dans lequel, d'après des traditions autorisées, M. Robert d'Azeglio a analysé le procédé particulier aux maîtres vénitiens et flamands, aux plus grands coloristes du monde, qu'il n'est pas de toiles moins artificielles, moins travaillées, moins léchées que celles de Véronèse et de Rubens.

Leur pinceau n'a été imbibé que des couleurs essentielles, sans nuances méticuleusement cherchées et minutieusement obtenues. Le secret de leur puissance est en eux, et non dans le secours de préparations chimiques occultes. Et jamais

LA MADELEINE LAVANT LES PIEDS DE JÉSUS (PAUL VÉRONÈSE).

un mot plus profond et plus juste n'a été dit que celui de Ridolfi, quand il affirme que le dessin est une chose d'étude et le coloris une chose de sentiment; que l'un relève de l'étude, que l'autre n'appartient qu'à l'inspiration. C'est une inspiration pareille à celle du poëte ou du musicien qui a soutenu le génie

de Véronèse dans la composition de ces chefs-d'œuvre souriants. Et il n'est pas d'expression qui traduise mieux l'impression de cette douce extase que donnent ses œuvres que celle de poëme de perspective et de symphonie de couleur. A l'heure de cette enivrante et voluptueuse reproduction d'une nature choisie, il a, par une espèce de divination, lutté avec elle d'éclat et de variété, trouvant sans la chercher la *note* majeure de sa symphonie, dont toutes les autres ne sont que le développement, le *thème* pittoresque dont toute la toile ne sera que l'admirable variation. Ce thème générateur, cette note dominante, c'est dans les têtes et dans les mains, c'est-à-dire dans les parties du corps qui reflètent et qui expriment *la vie*, que Véronèse et Rubens le placent d'un coup de pinceau *caractéristique*, nœud de cette trame infinie de résultantes, dont pas un anneau n'est lâche, dont pas une maille ne cède. Voilà le procédé personnel à ce peintre d'un tempérament si magistral, dont les toiles ont à la fois la lumière, l'air, la couleur et la vie. On pourrait dire de lui qu'il a eu plus que le génie pittoresque, qu'il a été le génie pittoresque lui-même.

Nulle part on ne le comprend mieux et on ne l'admire davantage que devant cette splendide page, la *Madeleine lavant les pieds de Jésus*, où quarante figures se jouent sans confusion et sans répétition, et où toutes, comme les personnages d'un beau drame, sont à leur place et à leur expression caractéristique. Cet admirable morceau, le mieux conservé qui existe du maître, semble peint d'hier, tant il a conservé dans le réfectoire des religieux de Saint-Sébastien, puis chez les moines de Saint-Nazaire de Vérone, enfin chez les Durazzo de Gênes, toute sa force et toute sa fraîcheur. Certes, c'était un prince qui avait autant de goût que depuis il a montré de courage, celui qui a voulu posséder et su acquérir à propos, pour en faire le plus beau fleuron de la galerie de Turin, ce chef-d'œuvre qui vaut dix fois les cent mille francs qu'il a coûtés.

La Vierge et l'Enfant Jésus, la *Madona col Bambino*, c'est là un des types privilégiés, un des sujets favoris, presque toujours heureusement traité, l'*ex-voto* habituel des pinceaux religieux et même des pinceaux profanes de l'Italie; pas un qui ne se soit, à son heure, réhabilité par ce suprême hommage à la chaste maternité et à la divine innocence de Jésus et de Marie. Les peintres qui ont fait en Italie leur *Madona col Bambino*, par conviction ou par repentir, sont presque aussi nombreux que les poëtes français qui ont traduit les *Psaumes* en vers de pénitence. Rien que dans un côté de la galerie de Turin, voici la *Madona col Bambino* d'Ambrogio Borgognone, celle de Giovanni Antonio Razzi, celle de Jean Bellin, celle du Guerchin, celle de Paul de Brescia, et enfin celle de ce Girolamo Giovenone de Verceil, père de l'école piémontaise, maître de ce Gaudenzio Ferrari, qui l'a tant dépassé et qui en est le chef.

Il y a peu de choses à dire de Giovenone. On ignore la date de sa naissance, celle de sa mort, et le nom de son maître (peut-être n'en eut-il point d'autre que lui-même, comme la plupart des précurseurs). Une inscription placée au

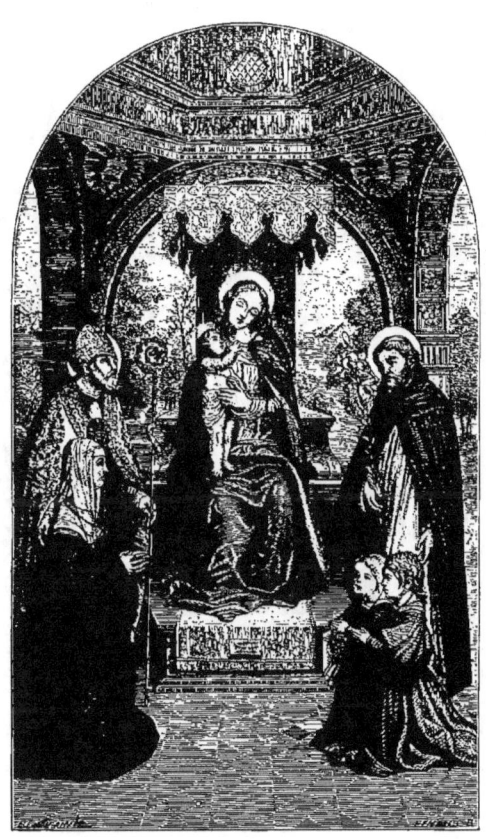

LA VIERGE SUR LE TRÔNE (GIROLAMO).

bas du tableau remarquable que nos lecteurs peuvent contempler grâce à la gravure, porte le millésime de 1514. Le tableau d'*ex-voto* du patriarche de la peinture piémontaise, avec sa perspective ingénue et la symétrie de sa divine Mère, sous son dôme byzantin, et son saint Alebardio, évêque de Côme, respire avec tous ses

défauts et toutes ses qualités cette enfance virginale de l'art, touchant à peine à la virilité et éclairée d'une aube mystique.

Les Anges en prière de Fra Angelico de Fiesole sont, par le progrès de l'expression et la naïveté déjà ferme de la touche, d'admirables spécimens de cette peinture exaltée par la foi et cherchant aux cieux chrétiens ses modèles paradi-

ANGES PRIANT (FRA ANGELICO DE FIESOLE).

siaques. A côté de la peinture qui fait penser, Angelico a trouvé cet art qu'on peut dire angélique, devant les chefs-d'œuvre duquel on tombe naturellement et irrésistiblement à genoux.

La *Renommée* de Guido Reni est leur plus parfait contraste. Ce sont là des ailes païennes. Le souffle de l'Olympe seul les agite, et sur ce visage lascif et banal, symbole des Fortunes et des gloires profanes, le poëte éprouve une admiration que

ne partage pas le chrétien. Le Guide est le peintre des harmonies extérieures, des expressions terrestres; il a trouvé, on peut le dire, l'idéal de la figure et du corps humains. Mais cet idéal est au-dessous de l'autre de toute la hauteur qui sépare,

LA RENOMMÉE (GUIDO RENI).

par exemple, le Guide de Raphaël. Mais ces réserves faites, quelle verve antique, quel pindarique souffle, quel accent puissant, quelle superbe et ironique beauté dans cette Renommée robuste, aux crins échevelés, aux mamelles orgiaques, dan-

sant avec d'impudiques audaces de raccourci, sur la boule du monde, et soufflant d'une haleine infatigable dans la trompette du mensonge.

La galerie de Turin est une des plus riches du monde en tableaux de ce fécond et trop facile génie, et c'est là qu'on peut admirer et enfin déplorer, devant de nombreux témoignages de ses plus hautes qualités et de ses plus regrettables défauts, cette manière qui, de l'élégance, tombe dans la préciosité, et cette ingénieuse et brillante décadence d'un maître qui successivement déchoit de l'inspiration au procédé et de l'art au métier. C'est surtout quand il touche d'une main téméraire aux sujets sacrés que ce peintre favori des poésies mythologiques accuse, sans s'en douter, son infériorité. Sa *Sainte Catherine* est coiffée en courtisane, et son agneau a quelque chose de lascif. Son *Samson* est un Hercule ivre, amolli et avachi par l'orgie. Les Philistins qu'il a tués sont des adversaires de théâtre, qui semblent se porter le mieux du monde, et dont le cadavre rosé affecte insolemment les couleurs de la vie. Sa *Madona col Bambino*, car, lui aussi, a osé entrer dans le sanctuaire d'Angelico, sont d'un embonpoint et d'une fraîcheur toutes profanes. En revanche, l'*Apollon poursuivant Daphné* montre, à travers les blessures du temps et des hommes, des nudités toutes corrégiennes. Sa *Lucrèce mourante* a la tête d'une Niobé, avec le geste d'une Romaine. C'est un curieux voyage, une instructive étude que cette promenade à travers les œuvres si variées et si inégales d'un peintre trop fécond pour être puissant, trop profane pour faire penser.

Après ces stations devant les chefs-d'œuvre d'un art naïf ou savant, il est doux de reposer devant les spectacles de la nature son esprit et ses yeux. Un rêve champêtre est bienvenu au sortir de ces magnificences. A ces moments, comme on bénit la main bien inspirée des peintres qui, à l'instar de Jean Both, ont placé de distance en distance ces images de la nature si ressemblantes qu'on les prendrait pour la réalité! A cette heure, pas de discussion possible sur le mérite de cet artiste, dont on reçoit en quelque sorte la rafraîchissante hospitalité.

Quel défaut pourrait-on d'ailleurs trouver à ce *Coin de bois*, par exemple, qui ouvre ses voûtes sombres sur une route inondée de lumière, et que le bûcheron et son fils traversent d'un pas alerte, répondant d'un cœur allègre au cri petillant de l'alouette? Il y aurait de l'ingratitude à critiquer un asile où la vue se réfugie avec tant de délices. Ajoutons qu'il y aurait même de l'injustice, car rarement le pinceau de ces deux frères jumeaux, André et Jean Both, qui aimèrent tous deux la nature et la peignirent ensemble, a été mieux inspiré.

Dédaignant ces voies ambitieuses, ces savants paysages d'une Arcadie ressuscitée, ces temples, ces colonnes, ces urnes, ces nymphes dansant au clair de lune leur ronde décente, ces bergers bucoliques, ces faunes poursuivant sous les hêtres la tremblante Hamadryade, tout cet appareil enfin de la peinture archaïque et

mythologique, Jean Both et son frère André (1610-1650), en vrais Hollandais qu'ils étaient, mais en Hollandais au cerveau échauffé par le soleil d'Italie, ont suivi résolûment le grand chemin de la reproduction fidèle, de l'imitation littérale,

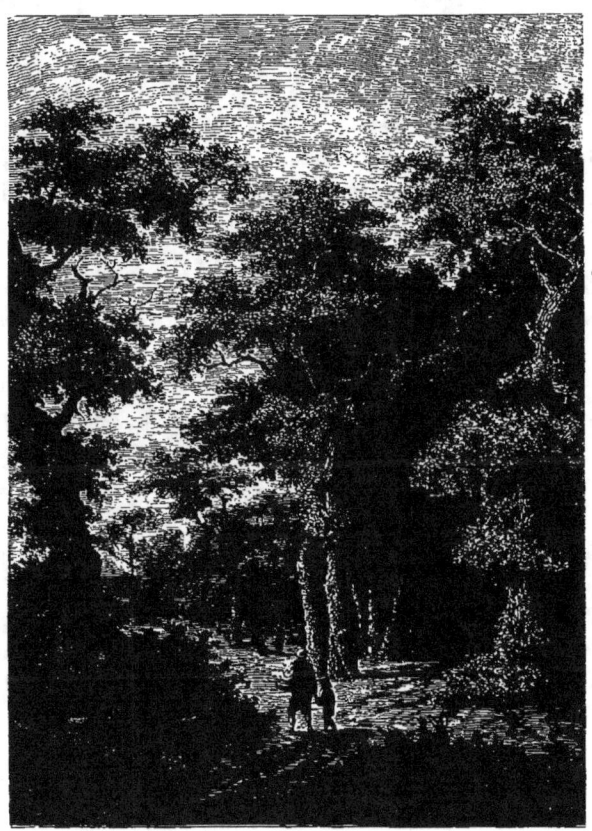

ENTRÉE DE BOIS (JEAN BOTH).

relevée par la couleur, qui est l'esprit du genre, de la nature. Ils n'ont pas cru trouver mieux dans leurs rêves que sous les yeux. Ils s'en sont tenus à l'œuvre de Dieu, et il faut avouer que leurs tableaux leur ont donné raison.

Mais nous voilà dans une salle où le pinceau voluptueux de l'Albane a épuisé son habileté à traduire par la lumière et la couleur cette mythologie galante d'Ovide. Un seul tableau proteste contre la destination de cette salle, rendez-vous triomphal de toutes les figures décolletées du paganisme, et ce tableau est une de ces Madones de Sasso-Ferrato, moins pures et moins nobles que celles de Raphaël, mais dont le charme plus humain n'est peut-être pas inférieur à celui de ses rivales. Ce Sasso-Ferrato (Giovanni-Battista Salvi), peintre de l'école romaine (1605-1685), fut l'élève du Dominiquin, dont il approche quelquefois, et il est demeuré son rival dans cette gracieuse spécialité des Madones, à laquelle il a pour ainsi dire consacré son talent. S'éloignant du type grec, il a trouvé un genre de beauté modeste, recueillie, ingénue, où la grâce s'unit à la noblesse et dont la suavité, demi-céleste, demi-profane, demi-italienne, demi-allemande, invite à une adoration où la prière a le langage de l'amour. On se ferait difficilement une idée du charme magnétique qui descend peu à peu sur l'observateur de ces beaux yeux fermés, de ces lèvres où glisse un doux sourire de la virginale Mère. On comprend que le succès de ces figures typiques ait encouragé Sasso-Ferrato, qui a passé sa vie à reproduire, à caresser, à perfectionner ce visage qui lui portait bonheur.

Un contraste qui a son charme piquant, c'est de passer de la *Madone à la Rose*, de Salvi, aux ingénieux trumeaux mythologiques de l'Albane, l'*Eau*, l'*Air*, la *Terre* et le *Feu*. Heureux peintre, qui a consacré sur la toile ses bonheurs d'époux et de père, et a trouvé dans sa famille l'original vivant de ses figures de Vénus et d'Amours, sa famille idéale. Plus loin, c'est la jolie et scabreuse fable de *Salmacis et Hermaphrodite*, qui a tenté trois fois ce peintre prédestiné des mièvreries olympiennes. Ailleurs, c'est le *Triomphe de Cupidon;* toujours Vénus, toujours l'Amour, toujours les Nymphes amoureuses et les Faunes lascifs, toujours la ronde satyriaque dont le *Saint François d'Assise* d'Annibal Carrache, le *Saint Paul* de Jules Romain et la *Décollation de saint Pierre* de Daniel de Volterre, éteignent avec peine l'éclat et le charme enchanteurs par leurs sombres hardiesses de coloris et l'héroïque éloquence de leurs douleurs.

La salle dix-septième est la salle du paysage et, on peut le dire, la salle de Claude Lorrain, qui y écrase tout de la splendeur mélancolique de sa nature idéale. Tout, excepté les Ruisdaël et les Jean Both qui conservent leur vie et leur originalité, tout pâlit, tout s'éclipse devant ces soleils levants et ces soleils couchants, dont Claude Gellée a gardé le secret. Le Musée de Turin possède deux de ces tableaux de Claude Lorrain d'une si charmante majesté, d'un dessin si exquis, d'une perspective si accomplie; et l'on comprend l'enthousiasme de Clément IX, qui offrit un jour à Claude Gellée de couvrir ses tableaux d'écus d'or pour en mesurer le prix, et aussi le juste orgueil qui fit refuser ce brillant marché à ce si

grand artiste qui aimait mieux les louanges que l'argent. Dans le Lorrain, l'artiste fut complet, et on peut dire qu'il fut prédestiné par son caractère et préparé par sa vie à cette tristesse grandiose, à cette fière personnalité qui distinguent ses œuvres.

Longtemps inconnu, ignoré même de lui-même, éprouvé par tout ce que la

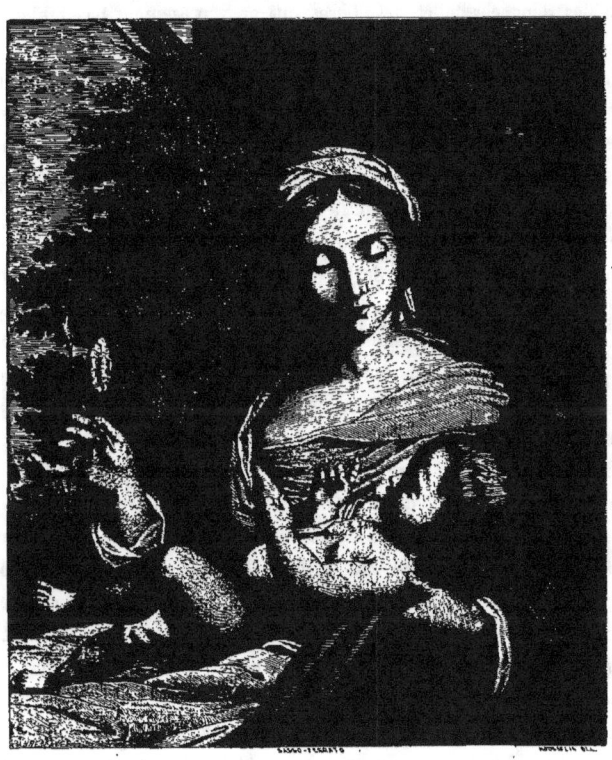

LA VIERGE A LA ROSE (SASSO FERRATO).

pauvreté et l'adversité ont de plus cruel, Claude Gellée vagabond, misérable, trempa dans l'infortune et ses salutaires amertumes cet instrument dont il devait faire un si admirable usage. Son unique affection fut la nature, la maternelle et consolatrice nature; il oubliait tout devant la verdure des arbres et l'azur du ciel. Ses biographes

l'ont peint avec ses cheveux roux et sa taille mesquine, passant des journées entières dans la contemplation et la méditation du spectacle changeant, à chaque heure du jour, des champs, des prés et des bois, et suivant, acte par acte, scène par scène, ce drame unique de la lumière se levant et se couchant à l'horizon de la campagne romaine. Cette vie solitaire, ces habitudes vagabondes et spéculatives, ce caractère âpre et fier, qui ne s'adoucissait qu'au murmure des brises et au chant des oiseaux et où la joie n'entrait que par un rayon de soleil, toutes ces influences se lisent en traits ineffaçables dans ces toiles grandioses qui ne représentent pas seulement des aspects choisis et comme idéalisés de la nature, mais qui nous montrent aussi ce qu'une grande âme peut ajouter d'éloquence et de majesté à ce travail combiné de l'observation et de l'imagination. Et c'est là le caractère particulier des tableaux de Claude Lorrain, son immortelle originalité. Devant ses tableaux, on n'admire pas seulement la nature, on la pénètre dans son sens caché, dans ses mystérieuses harmonies; on s'initie à ces poésies intimes, dont elle dérobe jalousement la vue aux observateurs profanes; on y entre enfin directement en communication avec elle, et l'on y jouit de cette révélation de la vie universelle dont l'enthousiasme a fait toute une philosophie, presque une religion, le panthéisme. Rien de plus simple cependant, rien de plus dénué d'effort et de recherche que cet art si profond, qu'il ressemble au naturel. Une prairie où sont assis un pasteur et sa bergère, essayant sur la flûte des doigts novices; une rivière dont une barque montée par quelque couple amoureux remonte les flots tranquilles. Au second plan, un aqueduc en ruines, aux lignes majestueuses. Dans le fond, un horizon sévère où le soleil se couche dans un vague lit de montagnes et de nuages. A droite et à gauche, de grands arbres, à l'ombre desquels paissent tranquillement les troupeaux de bœufs ruminants. Voilà les sujets chers au Lorrain, dont l'inspiration est plus profonde que variée, et qui semble avoir partagé son culte entre ce spectacle toujours nouveau du soleil qui se couche ou celui du soleil qui se lève, et dont aucune toile ne manque de cette triple poésie de la lumière, de la terre et de l'eau. Tout cela est peu de chose comme sujet; mais rien ne saurait dire la variété d'impressions que l'on rapporte de cette contemplation d'œuvres qui sont comme des pages de ce livre de la nature idéale, dont les peintres, les poëtes et les amoureux comprennent seuls la langue inarticulée. Par un effort qui est aussi le triomphe du génie, le Lorrain a arraché à la perspective ses derniers secrets; et ses horizons fuyants, ses atmosphères sans bornes ont la profondeur mystérieuse de l'infini.

Rubens, Velasquez et Van Dyck, les peintres de fête et de cour, les aristocrates de la couleur, de la figure et du costume, se partagent cette neuvième salle, où ils doublent du reflet de leur coloris la lumière du jour. Pour ne parler que de Van Dyck, il est impossible de ne pas s'arrêter devant ces portraits en pied des

enfants de Charles Ier, roi d'Angleterre, son protecteur et, on peut le dire, son ami. A gauche, Charles, prince de Galles, futur Charles II, la main droite appuyée, est âgé d'environ cinq ans; il est vêtu d'une longue robe en satin rouge ornée de galons et de passementeries blanches avec manches à crevés et des manchettes festonnées rabattues; une large collerette encadre sa figure enfantine et pensive; un des bras repose sur la tête d'un grand épagneul fauve carré sur ses pattes de derrière. Au milieu, la princesse Marie (plus tard femme de Guillaume de Nassau,

LE MATIN (CLAUDE LORRAIN)

prince d'Orange), debout et de face, se dresse avec une naïve coquetterie dans sa robe de satin blanc; une couronne de fleurs s'épanouit sur les boucles de ses cheveux blonds. A droite, Jacques, duc d'York, plus tard Jacques II, vu de profil, montre une pomme à son frère et à sa sœur. Le groupe repose sur un tapis épais jonché de fleurs; une draperie verte jette une ombre veloutée sur ces tendres visages. On voit, par une porte entr'ouverte, le jardin, théâtre des ébats de ces royaux bambins. Peint dans une gamme solide et mate, ce tableau est un peu froid, un

peu officiel; mais la vigueur de la touche, le caractère puissant de ces illustres et enfantins visages, qu'anime comme un rayon des gloires et des infortunes futures, donne à l'ensemble je ne sais quel charme mélancolique et pénétrant.

L'âge des enfants semble assigner à ce triple portrait la date de 1635, c'est-à-dire la même que celle du noble, fier et triste portrait de Charles I$^{er}$ qui est au Louvre. On ne sait rien de positif sur la provenance de ce tableau magistral, un des ornements de la galerie de Turin : selon les uns, il fut acheté par ordre du cardinal Maurice à la vente des tableaux de Charles I$^{er}$, faite par les soins de Cromwel, qui ne daigna pas garder les dépouilles de celui qu'il avait envoyé à l'échafaud. M. d'Azeglio pense qu'il fut envoyé en cadeau par Charles I$^{er}$ lui-même à Christine de France, sa belle-sœur et femme de Victor-Amédée I$^{er}$. Quoi qu'il en soit, c'est là incontestablement un des chefs-d'œuvre de Van Dyck, qui a fait aussi les portraits en pied d'Amédée et de Louise-Christine, princes de Savoie-Carignan, sans doute à son retour d'Italie, alors qu'il mêlait un peu de la flamme de son soleil à la grasse couleur de Rubens, son maître et son rival.

Le Musée de Turin possède treize tableaux de ce maître, dont l'ensemble constitue la meilleure étude qu'on puisse faire de son génie et de sa vie, qui lui ressemble tant. Les sujets où il a le mieux déployé l'un et trahi l'autre sont ces portraits de la famille royale d'Angleterre ou de ces grands seigneurs de cette cour anglaise, dont les *Mémoires de Gramont* sont l'image si curieuse et si fine. Van Dyck appartient en effet, pour ainsi dire, à l'Angleterre. Il y passa la seconde moitié de sa trop courte vie épuisée de bonne heure par le travail et le plaisir. Il y fut comblé de présents et d'honneurs. Chevalier du Bain, favori du maître, il épousa la fille de lord Ricten, comte de Gorre. Il y mena, à son exemple, le train d'un prodigue et d'un spirituel débauché; il y fut souvent comme lui, malgré sa fortune, à court d'argent pour subvenir au train de cette maison à danses et à festins, asile d'un perpétuel décaméron de courtisans, de grandes dames légères, de baladins, de musiciens, et livrée aux ébats du parasitisme. Il faut sortir de cette salle pompeuse et théâtrale, où Velasquez, un autre grand maître du portrait, a aussi étalé une de ces figures de Philippe IV, sèches et nettes, dont ce chambellan de génie reçut le lucratif privilége d'un maître qui fut aussi son ami.

Mais avant de dire adieu à ces enchantements, il faut saluer d'un dernier regard, à défaut d'un éloge complet que l'embarras de tant de richesses rend impossible, ces chefs-d'œuvre des maîtres flamands et hollandais qui, par le nombre et la qualité, sont supérieurs à tout ce que l'Italie possède en tableaux de ces écoles et qui, pour la qualité, peuvent rivaliser avec ceux du Louvre même et des galeries du Nord.

Il est, à l'égard de ces tableaux précieux, un usage italien qui témoigne de

plus de respect que de prévoyance. Dans la plupart des musées de cette terre classique des beaux-arts, on encadre sous une enveloppe de verre les plus beaux tableaux des maîtres. Le verre, comme on sait, faisant l'office d'une lentille, rassemble la lumière et attire la chaleur; or, sous cette enveloppe destructive, les

LES ENFANTS DE CHARLES Ier (VAN DYCK).

fleurs de la couleur languissent calcinées, et parfois la toile et le panneau bâillent fâcheusement demandant de l'air et de l'eau.

C'est ainsi que les *Vaches au pâturage* de Paul Potter broutent sous ce verre impitoyable une herbe que l'air ranimerait et rendrait tendre et verdoyante, comme

Dieu et le peintre l'ont faite. La *Partie de cartes*, merveilleux intérieur, de David Téniers le jeune, animé de figures vivantes, ne pourrait aussi que gagner à être rendue au contact vivifiant de la lumière, de même que ses *Buveurs*, dont la vitre jalouse fait miroiter le large sourire. Ne pas tirer son chapeau devant les superbes Wouvermans du musée de Turin serait une impiété. Cette galerie possède de ce grand maître deux *Chocs de cavalerie* d'une science de dessin, d'une hardiesse de raccourci, d'une vie éclatante et furibonde, d'un tournoiement, d'un piétinement, d'un mouvement à donner le vertige. On y entend dans la poussière et la fumée le bruit du fer sur le fer et le soupir des mourants, sur les bords de cette eau fraîche et limpide qui sert d'heureux repoussoir à cette mêlée. Le *Marché aux chevaux*, véritable chef-d'œuvre du même maître, vaut, au dire des connaisseurs, plus de cent mille francs. La *Femme à la grappe de raisin* de Gérard Dow, gracieuse *villonella*, le *Rémouleur* de Constantin Netscher, le *Joueur de flûte*, la *Mort d'Abel* du chevalier Van der Werf, la *Résurrection de Lazare* de Bramer nous attireraient encore par d'autres genres d'admiration et de plaisir.

Tel est le musée royal de Turin, composé de six cent six tableaux recueillis souvent avec un goût exquis par l'illustre maison de Savoie et dont le magnanime Charles-Albert a doté la nation. Brillante introduction pour le voyageur du Nord qui traverse les Alpes à cet admirable livre sur les arts, dont les pages immortelles, que nous rassemblons ici avec un pieux intérêt, se trouvent disséminées dans toutes les villes de l'Italie.

# DESSINS

ne étude nouvelle, féconde, dont l'initiative contribuera, nous l'espérons, à mériter les sympathies des artistes à ce Recueil, réclame nos derniers détails. C'est l'étude des dessins de maîtres qui sont conservés en grand nombre à Turin, grâce à la même royale sollicitude qui a fondé le Musée.

Aucun recueil spécial, pas même la grande collection illustrée dont M. d'Azeglio a été le digne commentateur, n'a donné un coin de son hospitalité fastueuse à ces ébauches parfois si achevées, à ces esquisses parfois supérieures au tableau, à ces croquis capricieux ou puissants, premier jet d'une inspiration impatiente, essai fiévreux de l'artiste subitement éveillé par le démon, auquel le critique doit de pénétrer dans l'intimité du maître, de trouver le secret de sa faiblesse ou de sa force, enfin, de prendre, en quelque sorte, en flagrant délit, l'art ou le métier, le talent ou le génie.

C'est à l'Académie des beaux-arts, mais surtout à la Bibliothèque du roi, qu'on voit ces admirables cartons ou croquis de Léonard de Vinci, de Raphaël, du Corrége, du Titien, de Gaudenzio Ferrari, du Giorgion, de Pierino del Vaga, au nombre de plus de deux mille.

Un de ces diamants bruts qui frappent d'abord, dans cet écrin de *premières pensées*, c'est celui du Titien, représentant Judas racontant sa trahison au sanhédrin

des Pharisiens. La pose de l'apôtre relaps, sa démarche agitée, sa tête inquiète, sur laquelle se hérisse une chevelure de serpent, son oreille anxieuse, sa lèvre tordue par le sarcasme et le remords, son profil d'épervier, le geste emphatique de son bras droit levé au-dessus de lui, le geste honteux du bras gauche cachant la bourse où tinte le prix de sa trahison : tout cela est d'un jet, d'une verve, d'une expression admirables. Quelle fécondité dans les attitudes, quelle variété et quelle souplesse dans les draperies de cet auditoire moitié sénatorial, moitié pontifical, qui écoute le récit du forfait! Celui-ci dit d'un geste méfiant, d'un méprisant visage : Celui qui a trompé Jésus ne nous trompe-t-il pas? Cet autre dressé sur sa stalle de cèdre, interroge du regard, en juge criminel. Le troisième se détourne de l'infâme; les trois derniers prêtent l'oreille, indignés, indifférents, attentifs. Le cadre est digne de la scène. C'est dans le temple même qu'une religion nouvelle va renverser, non loin de ces portiques dont les marchands ont été chassés à coups de fouet, que Judas vient se vanter d'une lâcheté, qui tombe d'une malédiction à l'autre, qui finit dans une vengeance et se donne, dans le divin innocent, une dernière victime. On sent la couleur dans ce dessin d'une âpre éloquence, d'un sinistre mystère. Le crayon du Titien est, comme son pinceau, digne d'être ramassé par un empereur.

Et ceci nous conduit à porter témoignage d'une vérité trop contestée, en raison de l'habitude si enracinée de tout diviser et de séparer ce qui ne doit pas être séparé; le Titien suffirait à le prouver. On n'est pas grand peintre sans être grand coloriste; et on n'est pas grand coloriste sans être grand dessinateur. Michel-Ange critiquait tout haut le dessin des Vénitiens en général et indirectement par là celui du Titien, puisqu'il s'exprimait ainsi à l'occasion de sa *Danaé* du musée de Naples. « Quel dommage, disait-il, qu'on n'apprenne pas à Venise à mieux dessiner! si le Titien était secondé par l'art, comme il a été favorisé par la nature, personne au monde ne ferait si bien ni si vite que lui. » Buonarotti, qui ne sut pas se défendre d'une jalousie généreuse mais âpre, en faisait preuve dans ce jugement. Peu d'artistes ont, au contraire, aussi longtemps pratiqué l'art minutieux des lignes et des formes, et il est impossible de nier au Titien non-seulement un grand goût mais une expérience consommée de dessin, en présence du témoignage unanime des historiens, en présence de ce tour de force décisif du bras de l'Amour, dans sa Danaé, le raccourci le plus hardi qui existe en peinture, de sa *Vénus au petit chien* de la tribune de Florence, de tout ce qu'il a fait et composé, en présence de ce dessin de Judas, chef-d'œuvre où la perspective est d'une ampleur si aérienne et où les draperies sont si magistralement traitées.

Nous avons fait de vaines recherches pour retrouver la mention d'un tableau où Vecellio aurait traité le sujet auquel il se préparait par cette étude. Il n'en

existe pas, quoiqu'il ait abordé à peu près toutes les scènes du drame évangélique :

JUDAS RACONTANT SA TRAHISON (TITIEN)

ce qui prouve que le Titien dessinait pour lui-même et se délassait par ces petits

tableaux au crayon de la fatigue des autres. Quelquefois, en effet, en poursuivant par ces essais désintéressés une inspiration préparatoire, il la trouvait si bien, échauffé par une puissante imagination, qu'il l'épuisait du premier coup; et, triste de ce triomphe stérile, il abandonnait le sujet. Quelquefois il reprenait son ébauche, retournée contre la muraille, quand le feu sacré refroidi ne troublait plus de sa flamme et de sa fumée son jugement définitif sur son œuvre et qu'il espérait la corriger et l'améliorer. Aucun secret de cet art du dessinateur et du graveur sur bois, qui avait d'abord été pour lui un métier nourricier avant la réputation et la fortune, n'était inconnu au Titien; et, à Ferrare, il ne dédaignait pas de consacrer son temps à illustrer, sous les yeux de l'Arioste, un exemplaire de son *Roland furieux* de superbes dessins. Aucuns, sans doute, ne furent plus dignes de ce peintre qui, sûr d'avoir tiré d'un sujet tout ce qu'il pouvait en donner et d'avoir créé de nouveau en quelque sorte ce qu'il représentait, n'appelait jamais ses œuvres par le nom vulgaire de *tavolo* ou *quadro,* mais écrivait par exemple : « Je finis la *fable* de Vénus et d'Adonis; je vous enverrai incessamment la *poésie* de Persée et d'Andromaque, etc. »

Un autre sublime dessinateur, c'est Raphaël, dont presque toute l'œuvre décorative a été exécutée sur cartons par ses élèves les plus initiés à son génie; Raphaël, l'auteur inspiré de ces délicieuses arabesques du Vatican qui ont servi de type à l'art du décor jusqu'à la découverte de Pompéi et d'Herculanum; Raphaël enfin, l'auteur de ces inimitables *Arazzi* ou cartons pour les tapisseries d'Arras, conservées par Cromwel à la nation anglaise, et qui attire aujourd'hui à Hampton-Court le pèlerinage d'un peuple d'admirateurs.

Les dessins de Raphaël qui sont parvenus jusqu'à nous sont, pour ainsi dire, innombrables. Voici le chiffre donné par Passavant de ceux qui, dans les galeries publiques, en dehors de celle de Turin, lui paraissent authentiques. « A l'académie des beaux-arts de Venise, cent un; à l'académie de Florence un, et à la galerie publique, trente-huit; à la bibliothèque Ambrosienne de Milan, six; dans la collection Albertine à Vienne, soixante-quatorze; au musée de Berlin, dix; au cabinet des estampes et au cabinet du roi à Dresde, sept; au cabinet royal de Munich, dix; à l'institut des beaux-arts de Francfort, dix; à l'académie de Dusseldorf, sept; au musée Teyler de Haarlem, dix; au Louvre, trente-cinq; au musée Wicar à Lille, quarante-deux; au musée Fabre à Montpellier, trois; au cabinet royal de Londres, vingt; au musée britannique, treize; à l'université d'Oxford, cent un. Total : trois cent quatre-vingt-trois. »

Beaucoup de ces dessins sont des études d'après nature; d'autres des projets pour telle ou telle figure de ses tableaux; d'autres, des esquisses complètes. Plusieurs sont des compositions destinées à être exécutées par ses élèves ou gravées

par Marc-Antoine, comme le furent le *Mariage d'Alexandre et de Roxane*, le *Massacre des Innocents*, etc. Ces derniers sont tantôt à la plume, tantôt à la pierre noire, à la pointe d'argent ou à la sépia. Du reste, chacun sait que Raphaël,

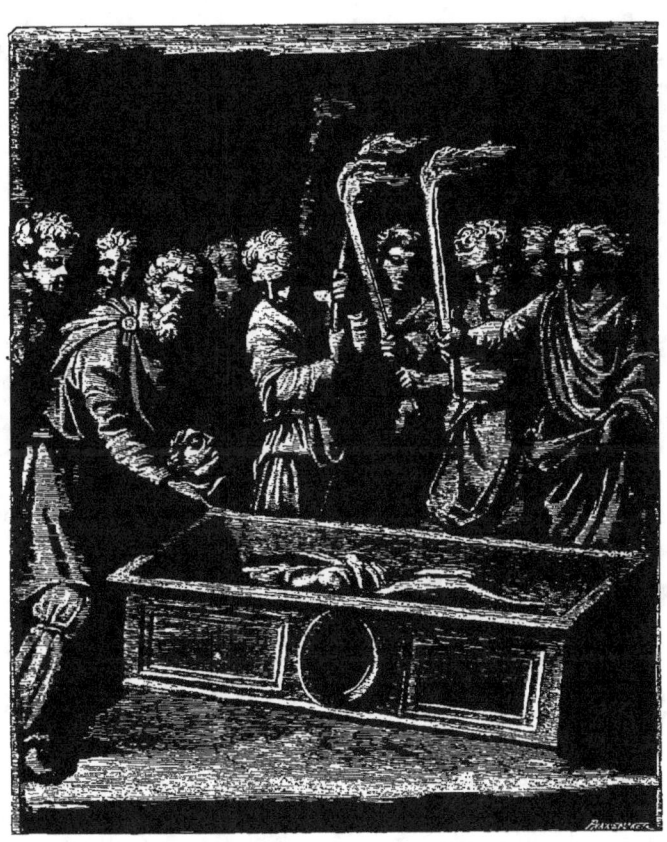

MISE AU TOMBEAU DE SAINT JEAN-BAPTISTE (RAPHAEL).

à qui rien de ce qui touche à l'art ne fut étranger, avait pour la sculpture, c'est-à-dire pour le dessin matérialisé, un goût, dont témoignent les dessins fournis par lui à Lorenzetto, des deux statues de Jonas et d'Élie qui ornent la chapelle

Chigi à Santa Maria del Popolo. Passavant n'hésite pas à attribuer à sa main non-seulement les dessins, mais la statue elle-même de Jonas. Il résulte d'une lettre de Balthazar Castiglione, du 8 mai 1523, à son intendant à Rome, que Raphaël maniait le ciseau. L'*Enfant mortellement blessé porté par un dauphin*, exposé à Manchester et appartenant à sir Harvey Bruce, est considéré comme étant le jeune garçon de marbre, dont il est question dans la lettre du comte amateur et ami de Raphaël.

La *Mise au tombeau* de saint Jean-Baptiste, par Raphaël, est un des merveilleux dessins de la galerie de Turin, qui en compte plusieurs; mais peu sont d'une énergie et d'une sûreté aussi saisissantes que la *Mise au tombeau*, où l'on retrouve cette noblesse de lignes et cette pureté de draperies que Raphaël tenait plus encore de l'étude de l'antiquité que de celle des cartons de Michel-Ange et de Vinci. Ce qui y frappe surtout, c'est la variété à la fois pittoresque et humaine, c'est-à-dire répondant à la fois à toutes les exigences artistiques et philosophiques, des attitudes, des gestes, la parfaite harmonie des figures et des corps, enfin cette puissance d'expression qui parvient à donner à chaque personnage sa valeur *caractéristique*, *typique*. Chacun des porte-flambeaux de la scène funèbre est l'acteur d'un concert muet, d'un drame plastique où la moindre ligne remplace une note ou un vers. L'ensevelisseur n'ose regarder ce chef sanglant et rayonnant qu'il va, dans la bière, réunir au tronc mutilé. La curiosité, la douleur, la pitié, l'indifférence, toutes les variétés de la physionomie humaine en présence d'un spectacle extraordinaire, sont peintes sur le visage de chacun des assistants, et la tête elle-même a dans sa pâle immobilité je ne sais quelle expression de joie douloureuse, de suprême victoire. Ce n'est pas une tête de vaincu que ce chef aux yeux fermés à la lumière terrestre, sur lequel glisse comme un reflet de la divine lumière, où se baigne l'âme délivrée.

On reconnaîtrait George Barbarelli, le peintre magnifique, galant, amoureux, fanfaron, d'où lui vient ce sobriquet malicieux de *Giorgione*, à ce dessin représentant une sorte d'Évohé populaire et militaire, une sorte de fête rustique destinée à célébrer la prise ou l'anniversaire de la prise de Padoue. C'est une aubade donnée dans un village à quelque riche seigneur, et destinée à provoquer ses libéralités. Une sorte de hérault à tête laurée, fièrement campé, élève en l'air le mai emblématique et triomphal, étalant sur sa plate-forme l'effigie en relief de la cité conquise. Derrière lui, une manière de cuisinier de cette rustique bacchanale porte sur l'épaule le sac aux provisions déjà gonflé à dépasser sa tête. En face de ce groupe, derrière lequel la foule est indiquée par une sorte de houle, quatre tibiaires richement vêtus, dont deux ne sont trahis que par le tympan de leur instrument, soufflent de toute la force de leurs poumons excités par quelques

fioles de vin de Capri, dans de longues trompettes de bois. Ce qui frappe dans ce large et vivace dessin, d'une vigueur un peu molle et où tout se veloute, pour

FÊTE MILITAIRE (LE GIORGIONE).

ainsi dire, et s'estompe comme dans un tableau, c'est le relief particulier des figures et des mains et la magnifique souplesse des vêtements. Il est, par une

recherche qui indique un tempérament de coloriste, beaucoup plus ombré et rehaussé qu'aucun des dessins de Léonard et de Raphaël. Il a bien plus d'analogie avec celui du Titien qui précède, et l'on y reconnaît le même faire, plus fougueux chez Giorgione, plus majestueux chez Titien, et que l'un avait enseigné à l'autre. On y reconnaît aussi cette crânerie parfois téméraire qui triomphait de l'obstacle à force de ne pas douter de la victoire. Giorgione, pénétré de la supériorité, de la royauté en quelque sorte, de la peinture sur tous les autres arts, prétendait qu'avec un pinceau un artiste habile pouvait montrer un objet sous toutes ses faces à la fois comme la sculpture, et pouvait exprimer avec l'éloquence de la poésie et le charme de la musique tous les sentiments. Il gagna le défi que lui avait attiré cette outrecuidante proposition, au dire des historiens qui racontent ce tour de force si digne de lui. « Il s'éleva, disent-ils, du temps du Giorgione, une fameuse dispute à Venise entre les artistes, au sujet de la prééminence de la peinture et de la sculpture. Le Giorgione entreprit de prouver que l'art du peintre pouvait montrer un objet dans toutes ses faces aussi bien que la sculpture. Pour cet effet, il représenta un homme tout nu, vu par derrière, et placé au bord d'une fontaine qui, par réflexion, offrait le devant de la figure, tandis qu'une cuirasse fort luisante découvrait l'un des côtés, et qu'un miroir réfléchissait l'autre. Ce tableau ingénieux mérita le suffrage de tous les artistes, mais ne termina point la dispute. »

Quelle différence piquante, quel instructif contraste entre ce dessin de Giorgione, palpitant de lumière et de vie, mais d'une expression commune et d'une énergie empâtée et comme éteinte dans la couleur, avec le dessin qui suit, la *Mise au tombeau* de Pierino del Vaga, d'une anatomie si précise et d'un effet si savant!

Pierino del Vaga complète, avec Jules Romain et le Fattore, le triumvirat des élèves favoris de Raphaël, qui leur légua, comme aux plus dignes de son héritage, ses dessins, esquisses, tableaux et objets d'art. Pierino del Vaga a été considéré, après le peintre d'Urbin, par quelques critiques comme le meilleur dessinateur et le meilleur peintre de l'école romaine. Ce jugement est peut-être partial, et, pour notre compte, nous lui préférons de beaucoup Jules Romain, qui ne déshonora pas son épique talent et son fier caractère par le mercantilisme cynique dont Pierino del Vaga, sur la fin de ses jours, est demeuré un type diffamé dans l'histoire de l'art. Mais ce qui sauvera à jamais le nom de Pierino del Vaga de l'oubli vengeur que mériterait son peu de souci de la dignité de l'art et surtout de l'artiste, ce sont les peintures qu'il a exécutées sous la direction et sur les cartons de Raphaël : la *Naissance d'Ève*, le *Moïse sauvé des eaux*, que l'on admire dans les Loges, son *Saint Jean dans le désert* qui se trouve à Tivoli, et la grandiose illustration de ce palais d'André Doria dit le Superbe. Son *Horatius Coclès*, son *Marius*

*Scævola*, ses *Jeunes enfants s'occupant de leurs jeux*, ont un mérite qui rappelle les plus charmantes compositions de Raphaël.

Jules Romain avait peint à Mantoue la *Chute des Titans*, Pierino a entrepris à Gênes la *Lutte des Titans contre l'Olympe*. Les peintures de Jules Romain

LA DÉPOSITION DU CHRIST (PER DEL VAGA).

sont d'un souffle plus large et plus hardi; mais peut-être sont-elles inférieures comme dessin à celles de Pierino, qui avait conservé de la tradition de Raphaël une grande pureté et une grande noblesse de lignes.

Un type excellent, presque un modèle de cette grâce recherchée, inspirée, c'est un autre dessin de Bernardino Luini, d'une touche moelleuse et fine, un

*Jésus endormi* d'une suave morbidezza. Mais quand on parle de dessins achevés, magistraux, il faut citer ceux de Michel-Ange et de Léonard, les deux immortels concurrents des célèbres cartons de la guerre de Pise. L'Académie des beaux-arts possède de Léonard une tête de vieillard qu'on suppose être l'esquisse de son portrait. Il y a quelque chose de doux, de triste, de désabusé dans ce regard voilé par d'épais sourcils, dans cette lèvre scellée par le doute, dans cet immense front chauve qui a contenu tout un monde de pensées. On sent qu'après avoir savouré toutes les douceurs de l'art et de la vie, le grand Léonard en a aussi dévoré les amertumes. Pour Michel-Ange, il a fixé sur un fond blanchâtre un profil de vieille femme lisant dans un livre ouvert, dont la coiffure et les vêtements sont un chef-d'œuvre de souplesse et de majesté. Cette obscure dévote priant, cette maîtresse d'école inconnue, qui interroge peut-être de jeunes espiègles dans une chaire de village, a une tête de sibylle, et c'est en effet la sœur de la sibylle de la chapelle Sixtine, et l'enfant qui lui répond exprime par ses yeux baissés la terreur naïve et superstitieuse qu'inspire cette sombre et digne matrone, dont le regard fait trembler les enfants et fait fuir les colombes.

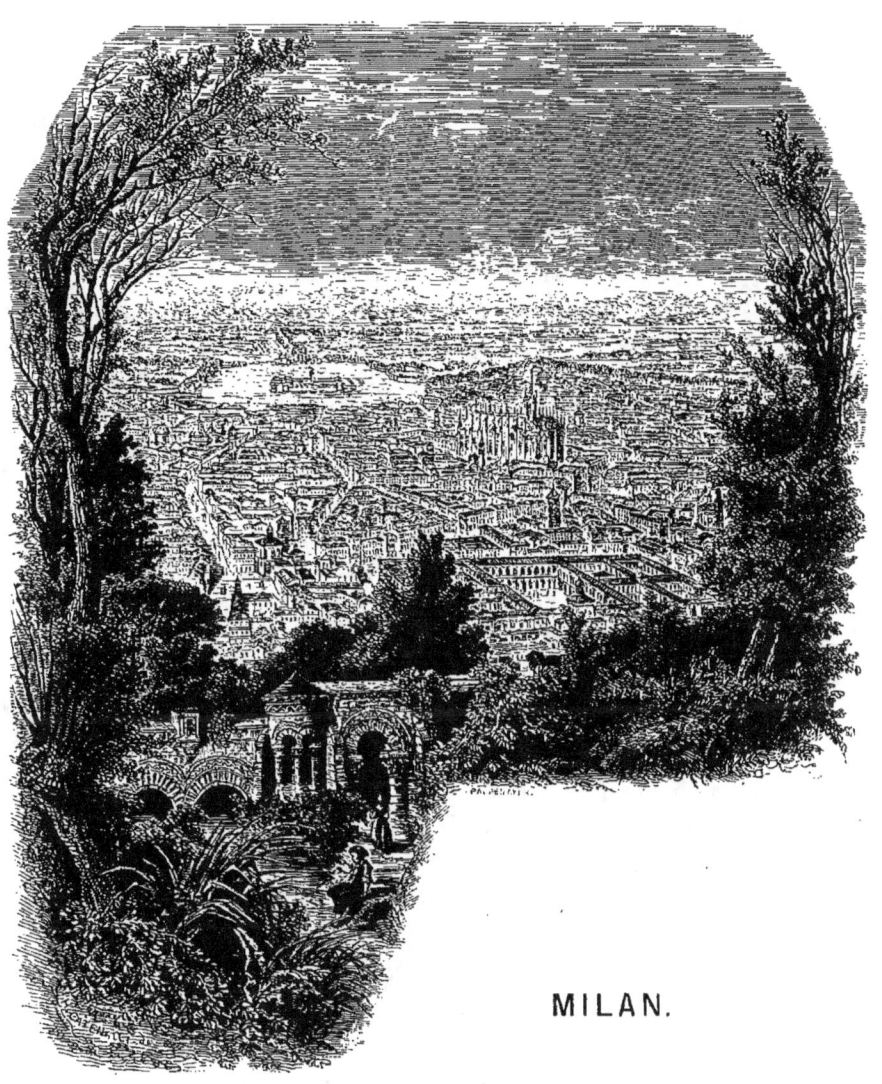

MILAN.

oici Milan, la ville des monuments et des chefs-d'œuvre, la ville des Sforce et des Visconti, la ville des grandes ombres et des souvenirs sacrés. A la voir triomphalement assise entre l'Adda et le Tessin, le lac Côme et le lac Majeur unis par deux canaux, au sein de l'une des plus riches plaines de la Lombardie, on comprend la double et traditionnelle passion qu'elle a inspirée tour

à tour à l'Orient et à l'Occident. On comprend qu'elle ait été, dès les premiers jours de son orageuse histoire, le caravansérail et le bazar des nations, le rendez-vous des artistes et des lettrés, la proie enviée des conquérants.

Du milieu de ses palais sévères, la plupart forteresses féodales, se détachent deux sombres tours, monuments de la rude domination des Sforce.

Milan est un rêve de poëte réalisé dans le marbre et dans le bronze : des églises innombrables et des monastères abandonnés par la foi endormie aux ravages du temps résument dans leur pompe architecturale sa physionomie artistique. Ici le *Dôme*, chargé de tout un peuple étincelant de statues, élève son vaisseau gothique sur la place où les *Marionnettes* réjouissent le soir une foule plus attentive, plus passionnée que l'auditoire de *la Scala*, le premier théâtre lyrique du monde; presque à côté de la célèbre basilique, la Bibliothèque Ambrosienne pliant sous le poids de ses richesses scientifiques et littéraires; plus loin le palais *Bréra* avec ses magnificences picturales; dans une autre direction le vénérable couvent de *Santa Maria della Grazie*, dépositaire de la relique la plus précieuse de l'art moderne; puis *Santa Maria delle Passione, San Pietro in Gessato*, monuments supérieurs à tous les édifices religieux de l'antiquité.

Mais villas, terrasses et jardins, pavillons, tourelles et colonnades, églises, théâtres et arcs de triomphe, tous froids monuments de l'opulence, ne peuvent donner à Milan, pays âpre et humide placé entre les Alpes et les Apennins, cet aspect radieux qu'une nature plus ardente a répandu sur les autres villes de l'Italie.

## CARACTÈRES ET ORIGINE.

'école lombarde n'est pas, à proprement parler, une école nationale; elle n'a pas dans sa physionomie les vives arêtes et les saillies caractéristiques, l'énergique homogénéité de l'école florentine, par exemple. Sa dénomination lui vient moins des artistes nés dans son sein que du séjour à Milan des maîtres de divers pays. Au temps de la grande peinture, Milan fut un centre commun, un rendez-vous d'artistes à idées sympathiques, à manières assorties, plutôt qu'un sanctuaire harmonieux de doctrine. L'école lombarde s'inspirera tour à tour d'influences diverses : l'école florentine et l'école romaine y trouveront d'éclectiques adeptes formés par Bramante et Léonard de Vinci; et après eux, bien d'autres imitations modifieront et altéreront cette tradition essentiellement mixte, incertaine, intermittente. Ce qui marque profondément l'absence de l'influence d'un

groupe créateur et prépondérant, portant jusqu'au bout l'empreinte des événements et des mœurs, c'est l'anarchie des opinions et la diversité des classifications. Stendhal compte bien une école lombarde, et il désigne Léonard de Vinci comme son chef; il lui donne pour continuateurs et pour disciples Bernardini Luini, le Mantegna, Daniel Crespi, le Corrége lui-même et le Parmesan. Il n'est pas question de Bramante, dont l'enseignement à Milan paraît, en effet, avoir été plutôt architectural que pictural. M. Coindet, dans son *Histoire de la peinture en Italie*, reconnaît aussi à Léonard de Vinci le titre de fondateur de la peinture lombarde; mais il fait un groupe des initiateurs, et donne à Léonard pour auxiliaires Mantegna et Garofolo. Ainsi les deux historiens ne s'accordent qu'en ce sens qu'ils reconnaissent tous deux Léonard de Vinci comme le père de l'art lombard et qu'ils dénient toute influence sur cet art à Bramante. L'un place Mantegna parmi les précurseurs et l'autre parmi les disciples, et leurs deux listes de l'école lombarde sont loin de se ressembler.

Cette confusion tient, pour nous, à ce qu'on oublie que le siége de l'école lombarde n'appartient à aucune ville exclusivement, et que, quoique Léonard de Vinci ait fondé à Milan une académie des beaux-arts, quoiqu'il y ait fait son plus admirable chef-d'œuvre, Milan ne saurait s'attribuer l'honneur d'avoir été exclusivement le berceau ou le foyer de l'école lombarde.

De cette discussion préliminaire, il résulte que le flambeau de l'école lombarde s'allume tour à tour à Mantoue, à Ferrare, à Modène, à Crémone, à Parme, à Bergame, et que s'il est juste de reconnaître qu'à Milan, entre les mains de Léonard de Vinci, cette école a eu son plus grand éclat, on ne saurait méconnaître qu'elle a été plutôt éclairée que dirigée par ce grand génie. Considérons, d'ailleurs, que Léonard de Vinci avait trente ans quand il est venu à Milan et qu'il n'y a séjourné que dix-sept ans. Sa jeunesse et sa maturité appartiennent donc à Florence; Milan ne l'a eu qu'aux époques intermédiaires de cette vie errante, qui devait finir en France. Ajoutons que Léonard, esprit encyclopédique et divinateur, emporté tour à tour dans toutes les voies de l'idée, a été, au dire des juges compétents, M. Libri, par exemple, un aussi habile ingénieur et un aussi profond mathématicien qu'un grand peintre. Il a construit des fortifications et des canaux; il a été improvisateur, musicien, poëte; et en sculpture, son effigie équestre du père de Ludovic de Milan, qu'il avait préparée pendant seize ans, eût effacé la gloire des Verocchio et relégué au second plan le fameux Colleone, si cet admirable morceau, le plus parfait, dit-on, depuis l'antiquité, n'eût pas été brisé par la brutalité sacrilége des guerres civiles et étrangères. Enfin, comme peintre, Léonard, qui méditait et essayait profondément ses sujets et dont la lenteur d'incubation est un trait essentiel, a peu produit. Sa doctrine est surtout dans ses traités manuscrits et dans ses livres de dessins; et

c'est surtout par eux que nous pouvons juger des principes qui le dirigèrent et de l'impulsion qu'il donna aux efforts des artistes qui, après avoir été ses élèves et ses amis, formèrent l'école lombarde. Le plus sûr moyen de caractériser cette école, c'est d'esquisser la physionomie artistique du grand homme qui en a le premier indiqué le but, et qui en résume si magistralement les tendances. Esquissons donc la figure originale, majestueuse, vénérable de ce grand homme en qui s'incarne la

LÉONARD DE VINCI

transition de la Renaissance à l'art moderne, et qui peut bien servir de type à une école, puisqu'il sert de type à une des phases les plus importantes de l'art lui-même, dans les aspirations plus encore que dans les œuvres; car, il importe de le répéter, Léonard de Vinci fut surtout un maître théorique, un initiateur intellectuel. Ses discours ont plus fait d'élèves que ses tableaux, très-rares d'ailleurs. Fondateur en quelque sorte de cette méthode expérimentale, il a eu plutôt en

vue, dirait-on, de préparer les éléments de sa doctrine que d'en exprimer les résultats. Quelques traits de sa vie sont nécessaires à l'intelligence de la synthèse artistique, où nous allons essayer d'exprimer sa physionomie particulière.

Le plus ancien des grands peintres, comme l'appelle Stendhal, naquit en 1452, au petit château de Vinci, sous les ombrages de ces collines charmantes que baigne le lac Fucecchio. Il était fils naturel d'un messer Pietro, notaire de la République, et aimable comme un enfant de l'amour. « Dès sa plus tendre enfance, dit ce même écrivain qui en a parlé avec une passion divinatrice, on le trouve l'admiration de ses contemporains. Génie élevé et subtil, curieux d'apprendre de nouvelles choses, ardent à les tenter, on le voit porter ce caractère non-seulement dans les trois arts du dessin, mais aussi en mathématiques, en mécanique, en musique, en poésie, en idéologie, sans compter les arts d'agrément dans lesquels il excella, l'escrime, la danse, l'équitation. » La jeunesse de Léonard, avec de tels dons et de tels talents, ne pouvait être que brillante et heureuse; et c'est par une route d'admiration et d'amour qu'il arrive en effet, au contraire de tant d'autres, à une gloire précoce et durable.

Nous ne le suivrons pas davantage dans les charmants mystères de sa vie privée; nous ne prendrons dans Léonard que l'homme public,.. pour ainsi dire. Si nous cherchons à pénétrer les secrets de cette personnalité telle quelle s'épanouit triomphalement, après bien des efforts et bien des vicissitudes, dans le chef-d'œuvre de la *Cène*, nous remarquerons comme trait distinctif du génie de Léonard, son respect de la réalité, son culte de la nature, sa recherche de l'expression et de la ligne caractéristiques. Verocchio son maître, si l'on peut attribuer un maître à un génie si indépendant, était un grand dessinateur, et fut plus tard un grand sculpteur. Comme lui, Léonard, épris de la perfection de la forme linéaire, dessina toute sa vie avec ardeur et avec passion. Il étudia de même, dans ses détails les plus intimes, la rigoureuse et nécessaire anatomie; il modelait en terre ou en cire les figures qu'il voulait mettre dans ses tableaux, disant avec raison que, sans cette précaution, on distribuait presque toujours à faux les ombres et les lumières. Un autre trait de sa physionomie artistique, c'est son antipathie pour cet air un peu dur qui frappe parfois dans la beauté antique. « Son génie le portait, dit Stendhal, à inventer le beau moderne; c'est ce qui le distingue bien de tous les peintres florentins. Il ne put même prendre sur lui de donner assez de dureté aux figures de bourreaux. » Si nous ajoutons que Léonard soignait avec un scrupule extrême les accessoires et les fonds, que ses draperies et ses architectures sont d'une exactitude et d'une précision mathématiques, nous aurons reconstitué, trait par trait, l'originalité du Vinci, trop peu reproduite dans son école. Il se distingue certes nettement des Florentins, des Vénitiens et des Romains eux-mêmes, qui sont cepen-

dant ceux avec lesquels il a le plus d'affinités, cet artiste, qui prend ses modèles dans la rue et non dans les musées d'antiques, qui croque au passage, sur son carnet toujours ouvert, les moindres renseignements de la réalité, qui met la perfection du coloris dans l'harmonie des tons et la dégradation progressive des demi-teintes, enfin qui recherche, comme dessin, moins la ligne idéale que la ligne juste. Léonard n'est un émule absolu ni de Michel-Ange, ni de Raphaël, ni de

ANDREA MANTEGNA.

Giorgione : il cherche à concilier dans un juste milieu, qui est celui de la nature, les trois instruments de la ligne, de la couleur et de la lumière, dont l'heureux accord fait l'image parfaite de la réalité choisie, la seule qui mérite de servir de modèle. Les apôtres de la Cène sont tous des portraits; pendant un an, Léonard a cherché son Judas dans les types de la canaille. Si l'on veut à toute force comparer et chercher les affinités de Léonard, il est impossible de ne pas citer deux

grands noms, Raphaël et le Corrége, devant lesquels le sien ne pâlit que parce que la diversité de ses études a éparpillé les ressources de son génie trop curieux et ne lui a pas permis de donner toute la mesure de sa force. Léonard est le précurseur du Corrége dans la science du clair-obscur et l'art de l'expression; et la tête du Christ de la Cène, avant les restaurations profanatrices qui ont essayé en vain de corriger l'œuvre du temps dans son œuvre, était digne, par la pureté et l'expression, des plus beaux morceaux de Raphaël. Il est permis d'en dire autant de son portrait par lui-même, à Florence : c'est cette noblesse de lignes, cette justesse d'attitudes, cette pondération de la lumière et des ombres, cette harmonie de la couleur et cette intensité d'expression, qui sont les caractères de la grande manière de Léonard; et la réunion de ces qualités forme le type, dont les artistes de l'école lombarde approcheront plus ou moins.

Entre Andrea Mantegna (1430-1506) et Léonard de Vinci, il n'y a pour l'âge que quatorze ou quinze années d'intervalle; mais, quel progrès, dans ce court espace de temps! Le nom de Léonard domine ce progrès; cependant à côté, ou plutôt, au-dessous de lui, il doit être fait une place au précurseur secondaire, qui aida la tâche du grand initiateur et lui rendit sa mission plus facile. L'école du Mantegna, dans la haute Italie du moins, fut, avant l'apparition du Vinci, du Giorgione et du Corrége, celle qui, peut-être, résuma le mieux les véritables progrès de l'art, et en marqua le plus nettement l'état réel. Il n'est point une ville en Lombardie où l'on ne puisse retrouver des traces incontestables de l'imitation de sa manière. Cet artiste savant et inventif, qui se serait évidemment classé au premier rang, s'il n'avait pas eu le malheur de venir trop tôt, imprima à l'art du pays lombard, morcelé en tant d'États étrangers et hostiles les uns aux autres, une impulsion aussi forte qu'avaient pu le faire le Perugin à Pérouse, le Francia à Bologne et le Masaccio à Florence. Il fut le précurseur éminent qui a préparé l'art moderne, mais dont le style appartient encore si étroitement à la Renaissance, qu'il faut posséder des connaissances très-spéciales dans l'histoire des beaux-arts et dans la pratique de la peinture pour apprécier sainement son mérite. Nous ne serons pas plus injustes pour lui que l'Arioste qui, écho de l'opinion de son temps, le place dans son XXXIII<sup>e</sup> Chant de *l'Orlando*, à côté de Léonard de Vinci, de Jean Bellini, des Dossi, des Michel-Ange, des Titien et des Raphaël, dans une belle apothéose poétique. Mantegna est loin d'être cependant sans défauts, et pour des yeux prévenus, ces défauts sont grossiers; ses contours sont secs et rigides, et ses draperies sont comme des tuyaux d'orgue, parallèles les uns aux autres, sans souplesse, sans transparence, sans mouvement. Les figures ont de l'expression, mais les corps sont d'une roideur désespérante. Les têtes seules, souvent parfaitement belles, sont encore d'une couleur trop intense, mais déjà vivante. Quelques-uns de ses tableaux, *la*

*Madone de la Victoire*, œuvre de sa vieillesse, et les deux compositions allégoriques du Louvre, atteignent même une perfection suffisante pour que G. Schlegel, critique d'art éclairé, malgré ses engouements et ses restrictions, ait pu s'écrier : « que le seul éloge qui lui semblait digne de ces chefs-d'œuvre était de les comparer aux plus belles conceptions de Dante. » Même en déduisant l'exagération, cette opinion demeure un bel éloge. Mantegna ne fut pas seulement un peintre éminent, ce

BERNARDINO LUINI.

fut un très-remarquable graveur. C'est en voyant ses estampes que Marc-Antoine Raimondi, le graveur privilégié de Raphaël, sentit s'éveiller en lui le génie du burin.

Une remarque que suggèrent les tableaux de Mantegna et de ses contemporains, c'est que, si souvent chez eux l'exécution laisse beaucoup à désirer, le sentiment, l'expression, l'originalité dans la pensée atteignirent les dernières limites. Ce que l'art gagna dans la pratique, il le perdit dans la conception.

Léonard de Vinci avait fondé à Milan, en 1494, par ordre de Louis le More une académie ou école de peinture, mais à la différence de ce qui se passait à Rome, à Venise et à Florence, cette académie fut plutôt un cours théorique et esthétique, un enseignement publiquement donné à des élèves sans lien intime et familier, que l'imitation d'un grand artiste par d'autres artistes capables de juger son système et de suivre d'un pas indépendant les traces de son originalité. Léonard professait à l'académie et ne pratiquait pas, ou du moins, pratiquait peu et seul. *Le Traité sur la Peinture*, ses manuscrits sur la perspective et l'anatomie, ses notes sur les proportions du corps humain (d'après Vitruve), sont sans doute la préparation antérieure de ces cours. La véritable école de Léonard n'est pas dans ces élèves publics et soumis à un enseignement périodique et uniforme. Son école se compose du groupe d'amis enthousiastes, de disciples commensaux et familiers qui l'entourèrent constamment et le suivirent jusqu'en France, où ils reçurent pieusement son dernier soupir.

Le plus distingué d'entre eux fut *Bernardino Luini*, qui, faisant de l'imitation exclusive du maître le but de ses efforts, et se pénétrant sans cesse de sa doctrine et de ses procédés, est arrivé à un tel degré d'assimilation avec Raphaël qu'on s'y méprend souvent, tant il y a, comme nous l'avons remarqué, d'affinités entre ces deux maîtres, Léonard et Raphaël. « Le goût de Léonard était si parfaitement conforme à celui de Raphaël, dit Lanzi, par sa délicatesse, par sa grâce, par l'expression vive des passions de l'âme, que s'il n'eût point été distrait de la peinture par une multitude d'autres études, et s'il eût sacrifié quelque chose de la délicatesse pour ajouter un peu à la facilité, à la beauté, à la rondeur des contours, le style de Léonard aurait été spontanément à la rencontre de celui de Raphaël, avec lequel il présente les rapports les plus frappants, surtout dans quelques-unes de ses têtes. »

Ce n'est pas que Luini soit un habile plagiaire, c'est uniquement dans l'analogie de l'aspiration artistique que se trouve la ressemblance. « Luini, dit un savant critique, a exprimé avec un rare bonheur le rayonnement de la pensée, cette expression divine si abondante chez Raphaël, et qui, tout en conservant le caractère individuel d'une figure, arrive à la beauté idéale. »

Luini est surtout remarquable dans ses fresques d'un ton tranquille et blond, plus larges, plus modelées que ses tableaux, dont la délicatesse touche parfois au précieux. Lanzi a dit de ses fresques de l'église Notre-Dame, à Saronno, à quelques lieues de Milan : « Ce sont les ouvrages qui approchent peut-être le plus de Raphaël. » C'est dans la famille des Luini que se perpétuèrent les principes de Léonard de Vinci, et c'est de Bernardino leur père qu'Evangelista et Aurelio Luini les reçurent.

La tradition de Léonard de Vinci était déjà éteinte du temps de Pier-Francesco Mazuchelli, dit le Morazzone, qui essaya d'ouvrir une école et n'eut pas d'élèves. Aussi bien, n'est-ce pas là un peintre original, ni comme théorie, ni comme pratique. L'influence trop exclusivement intellectuelle de Léonard, qui ne laisse que quelques modèles inimitables, lui a à peine survécu une génération; celle de Morazzone est morte avec lui. Ce résultat n'étonne point quand on songe qu'il semble s'être borné lui-même à faire revivre les procédés opulents et les grandes façons

DANIEL CRESPI.                MAZUCHELLI.

de l'école vénitienne. Mazuchelli était né en 1571, au village de Morazzone près Varèse, et il mourut en 1626 à Plaisance. C'est un habile plutôt qu'un grand coloriste. Sa carrière fut d'ailleurs facile et il eut tous les bonheurs de la superbe médiocrité. Il fut souvent employé par Frédéric Borromée, archevêque de Milan, et par le duc de Savoie, qui le fit chevalier et le combla de bienfaits.

Sous Daniel Crespi (1590-1630) son contemporain, les tendances flottantes de l'art lombard reviennent à l'étude du caractère et à la recherche de l'expression.

Ses figures de saints portent l'empreinte d'une belle âme; ses ordonnances sont régulières, bien combinées, chaque personnage occupe la place qui convient à son rang, à son action; les costumes sont exacts, riches et variés et son coloris plus intense, plus concentré, plus modelé que celui de Vinci, se rapproche davantage de la manière large, ferme, profonde de Léonard.

Le dernier groupe, plus ingénieux qu'original, dont s'honore l'école lombarde est loin des grandes traditions du Vinci; c'est la famille féconde et savante des Procaccini; c'est sur ce chœur intime et fraternel que se ferme, aux lueurs d'un déclin encore éclatant, le cortége des maîtres lombards. Les Procaccini ont, dans leurs œuvres nombreuses, soutenu sans l'augmenter l'honneur de la grande tradition pittoresque. Ils ont de la verve, de l'abondance, de l'éclat; mais cette verve est rarement sublime, et cet éclat n'est qu'un reflet de l'antique héroïsme. Leur route est encore la route des inspirations léonardesques; mais elle ne monte plus, elle commence à descendre. Ercole Procaccini dit *l'Ancien*, leur père, appartient à l'école bolonaise; et dès leurs premiers tableaux, on sent dans leur manière un accent et comme un souffle étranger. Du moins, s'il ne put leur donner de grands principes, il les nourrit dans le respect et le culte des grands maîtres. Dans toute la période de leur vie où ils cherchent encore leur voie, ils le font avec des guides choisis : le Corrége, Raphaël et Michel-Ange. Le Corrége leur laisse le goût de sa couleur harmonieuse et tendre sans faiblesse: Michel-Ange leur communique quelque chose de sa flamme hardie; et ils ont emprunté à Raphaël, sans l'égaler, cette poésie de lignes et cette noblesse de contours qui donnent à la vérité les aspects supérieurs de l'idéal. Mais, en dehors de ces aspirations souvent trahies par l'effet et de ces efforts ambitieux, le caractère de la manière lombarde, à cette phase suprême de son existence, est de n'en plus avoir. L'éclectisme, cette plaie des décadences artistiques, possède désormais l'art milanais, flétrit son indépendance et altère son individualité. Il s'établit, dans l'école livrée à une sorte d'anarchie, des courants successifs et contraires, poussant la passion indécise du peintre à des alliances adultères et à des mélanges corrupteurs. Camille Procaccini l'aîné, après avoir habité Rome et fréquenté ses modèles, abandonne ce commerce sévère et rompt ces fécondes disciplines, pour respirer plus à l'aise dans la liberté et la commodité d'une sphère inférieure. Il imite le Parmigiano; tandis que son frère, Jules-César, se voue au Carrache et enfin au Corrége, auquel l'attache une fidélité parfois heureuse.

Camille Procaccini était né à Bologne en 1545. Il mourut à Milan en 1627. « Il eut, dit Lanzi, une facilité merveilleuse de génie et de pinceau et un naturel, un esprit, une grâce qui charment les yeux, quoiqu'ils ne satisfassent pas toujours la raison. » Doué d'une activité infatigable, il a travaillé à Bologne et à Ravenne, à Reggio, à Plaisance, à Pavie, à Gênes et à Milan. On lui a donné les surnoms

du Vasari et du Zuccaro de la Lombardie, éloge au-dessous de son mérite, car il les surpassa par la dignité du style et la mollesse du coloris. La Lombardie est riche des trophées pittoresques de cet artiste, dont la facilité touche parfois à l'improvisation. Avec cette audace des décadences, Camillo a fait à Saint-Procule de Reggio un *Jugement dernier* qui est, quoique très-inférieur à l'inimitable chef-d'œuvre de Michel-Ange, une des meilleures fresques que possède l'Italie septentrionale.

Son frère Giulio Cesare, qui le suivit de trois ans dans la vie et le suivit

CAMILLE PROCACCINI.        JULES CÉSAR PROCACCINI.

d'un an dans la mort (1548-1626), étudia un moment la sculpture, fréquenta l'école de Carraches et enfin, pendant un voyage à Parme, s'éprit à jamais de ce génie du Corrége, à la fois doux et mâle. Dans quelques tableaux de petite dimension, son admiration du grand maître l'a assez heureusement inspiré, pour lui révéler jusqu'aux moindres secrets de sa palette; une *Madone* qu'il peignit pour Saint-Louis des Français à Rome, a même été gravée sous le nom du Corrége. Il semble s'être volontiers adonné à cette spécialité des Madones, dont le type, sous son pin-

ceau, s'humanise et se vulgarise de plus en plus dans ces expressions de coquetterie et de volupté si étrangères aux visages célestes.

Hélas! nous sommes désormais, avec l'école lombarde, à jamais exilés sur la terre. L'olympe chrétien de Léonard est fermé. Les splendeurs matérielles dédommagèrent les Procaccini de cette infériorité morale, de cette décadence dont ils n'avaient peut-être pas conscience. Ils ouvrirent à Milan tous ensemble, le père et les frères, une école florissante. Ils vécurent heureusement, honorablement, au milieu de la sympathie universelle. Et ils se couchèrent l'un après l'autre, sans remords et sans regrets, dans la tombe inévitable. Les trois Procaccini, Camille, Jules-César et leur plus jeune frère, mort prématurément, Carlo-Antonio, dorment ensemble sous les dalles funéraires de l'église de San Angelo. Sur leurs tombes l'historien des choses de l'art peut se reposer de ses pérégrinations, et déplorer la fatalité providentielle qui renouvelle les royaumes et les écoles, et fait des destinées de l'art, comme de celles des nations, une série d'étapes, alternatives où la décadence succède au progrès, comme le vallon à la montagne, et où le beau parait et disparait tour à tour, comme un flambeau qui, selon les accidents du terrain, semble se rapprocher ou s'éloigner du spectateur.

LE
PALAIS BRÉRA.

Après avoir admiré, à vol d'oiseau, l'aspect tout français de cette magnifique capitale de la Lombardie, où déjà Montaigne et le Tasse s'étonnaient de retrouver des traits de la physionomie de Paris, procédons à l'admiration des richesses qu'elle renferme et offrons aux dévots du génie les détails curieux qui s'y rattachent.

Il faut visiter à Milan la galerie de tableaux du palais Bréra; la Bibliothèque Ambrosienne qui, sans compter les palimpsestes et les manuscrits orientaux, possède cent mille volumes et la plus riche collection de dessins de maîtres qui existe en Italie; le couvent de Sainte-Marie des Grâces, où se trouvent exposés les restes précieux de la sainte *Cène* de Léonard de Vinci; le Dôme (la cathédrale), la merveille des merveilles; le théâtre de la Scala, le plus grand théâtre connu; l'arc triomphal du Simplon, édifice moderne.

Le voyageur, ami de ce livre, se dirige d'abord vers le palais Bréra.

Avant de servir à la galerie des tableaux, cet édifice fut occupé par l'ordre des Humiliés, puis par les Jésuites qui, en 1572, le transformèrent en un superbe collége sur les dessins de Richini et de Pier Marini. Le palais Bréra est d'un style élégant et noble. Deux étages de portiques soutenus par de doubles colonnes de granit rouge doriques au rez-de-chaussée et ioniques au premier étage entourent une vaste cour quadrangulaire décorée des statues en marbre du littérateur Verri et du géomètre Cavaliere, l'ami de Galilée. Le grand escalier est également orné de deux statues colossales qui représentent le célèbre publiciste Beccaria et le poëte Farini. Sur le haut de l'escalier, à gauche, s'ouvre la porte qui conduit à la galerie des tableaux appelée la *Pinacotteca*.

Dans le vestibule en croix précédant les douze salles, où sont exposés quatre cent trente-trois tableaux à l'huile, se trouvent soixante-dix fresques des meilleurs maîtres de l'école lombarde : Bernardino Luini, B. Suardi, dit *il Bramantino*, Vincent Toppa, Bernardin Lanini, Marc Uggione. Ces fresques furent enlevées, avec les murailles mêmes sur lesquelles on les avait peintes, des couvents supprimés dont l'humidité les ravageait.

Honneur au plus beau tableau de la galerie, peut-être au plus beau tableau de Raphaël, le *Mariage de la Vierge (lo Sposalizio)*, que la gravure de Longhi a fait connaître du monde entier, et où le grand peintre d'Urbin a senti, pour ainsi dire, s'éveiller son génie devant le plus gracieux des sujets bibliques, qu'il a retracé avec un charme ineffable de jeunesse et de fraîcheur!

Raphaël avait vingt et un ans quand il peignit cet admirable tableau pour la chapelle Albrizzini, dans l'église des Franciscains de Citta del Castello. Il ne s'y montre pas encore entièrement débarrassé des disciplines péruginesques. Il s'est même inspiré du tableau représentant le même sujet peint par son maître pour la cathédrale de Pérouse. Ce ciel d'un bleu pâle et doux, ce temple circulaire d'une régularité un peu géométrique, la symétrie systématique des personnages partagés en deux camps de chaque côté du grand prêtre qui préside avec une douce gravité à la cérémonie des fiançailles, l'exécution encore précieuse des cheveux, des mains, des draperies, de la broderie, des vêtements, tout cela accuse un dernier scrupule

LE MARIAGE DE LA VIERGE (RAPHAEL).

de tradition, un dernier souvenir de l'école. Mais quelle pureté de lignes! quelle noblesse d'attitude! quelle variété d'expression! quelle vivacité harmonieuse de coloris! quelle fleur de tendresse et quelle pudique émotion dans cette scène! quelle grâce et quelle modestie dans la Vierge rougissante, que des compagnes à visage de sœur regardent d'un œil ému; quelle attitude simple et noble dans saint Joseph, le prétendant préféré, tenant modestement la verge fleurie, emblème de sa victoire, tandis que des rivaux amis brisent contre leur genou, dans un dépit trop sincère pour être hostile, leur rameau stérile, ou le contemplent tristement; ce sont là des figures et des gestes qui ne sortent point de la mémoire. C'est en contemplant ce chef-d'œuvre que Vasari s'écriait : « *Cosa mirabile a vedere le difficolta che andava cercando.* »

Ce gracieux sujet du Sposalizio semble avoir exercé une sorte de fascination sur l'imagination des artistes italiens. Nous le voyons, au musée Bréra, inspirant tour à tour Vittore Carpaccio et Bernardino Luini, et toujours heureusement, ce dernier surtout. Nous verrons Gaudenzio Ferrari subir son attrait mystérieux et profond, et consacrer son crayon à sa reproduction du tableau de Raphaël, dans un dessin qui est à l'Ambrosienne.

Le héros de la galerie Bréra, après Raphaël, ce n'est pas, comme le prétendent lord Byron et lady Morgan, qui l'ont exalté avec plus d'imagination que de goût, le Guerchin et son tableau d'*Abraham répudiant Agar*, quoique très-beau, mais vulgaire et d'une couleur à la fois crue et terne, c'est ce Bernardino Luini, artiste presque inconnu en France, et dont Milan a pour ainsi dire monopolisé la gloire. Au dire de Lanzi, Luini est le Raphaël milanais, et après Léonard de Vinci, le vrai chef de l'école lombarde.

A côté de Luini, sur les œuvres duquel nous reviendrons tout à l'heure, il faut rendre à un autre Milanais, encore plus inconnu que lui en France, à Daniel Crespi, les honneurs qui lui sont dus.

Au musée Bréra nous trouvons de ce maître coloriste : une *Lapidation de saint Étienne*, le dénoûment du drame évangélique, *Jésus marchant au supplice*, et nous y admirons la tête du divin condamné, d'une expression de douleur et de majesté ineffables. Mais ce qu'il y faut surtout louer sans réserve, c'est sa *Mise au tombeau*, véritable tour de force de variété dans les figures, les attitudes, les gestes, et d'unité puissante dans l'effet.

Et maintenant revenons à Luini et à ses charmantes fresques d'un ton tranquille et blond. Il y est toujours expressif, intime, ingénu, élégant, et plus d'un artiste de nos jours, surtout parmi les néo-catholiques allemands, l'a copié sans scrupule. Mais il y a à la fois en lui de l'art et du don, et plus de don encore que d'art. Qui pourrait atteindre à la poésie inimitable de cette *Sainte Catherine*, dont

tout à côté, Gaudenzio Ferrari a représenté le martyre avec une si étonnante

LA DÉPOSITION DU CHRIST (DANIEL CRESPI).

vigueur de ton, et dont Luini, génie plus tranquille et plus doux, a consacré

l'apothéose? C'est une apparition, c'est un rêve céleste, qui appartient pour ainsi dire autant à la poésie qu'à la peinture, que cette délicieuse *Assunta* de la jeune martyre, au front pâle, à l'œil noyé d'extase, qui flotte dans l'azur, respectueusement portée par des anges attendris. Un parfum ineffable, une odeur de sainteté, pour ainsi dire, se dégage de cet adorable tableau. Mais voici du même artiste le sujet du *Sposalizio* traité d'une façon toute nouvelle. Ce n'est plus la Vierge rougissante, à l'œil baissé, le grave et modeste Joseph, qui échangent d'une main timide, dans le tableau de Raphaël, l'anneau des fiançailles. Ici c'est la passion non souffrante, non militante, mais triomphante. L'époux est rayonnant et superbe. Il entraîne sa gracieuse conquête d'un pas victorieux, et l'on sent que celle-ci, fascinée, toujours pudique, émue encore, mais d'une émotion qui tourne à la joie, ne demeurera pas en arrière de ce maître qu'elle a choisi.

La véritable originalité de Luini, à nos yeux, est, comme peintre, dans cette couleur grasse et cette touche moelleuse; comme poëte, dans cette audace d'interprétation si piquante, qui a renouvelé, pour ainsi dire, les grands sujets chrétiens, dont il a animé et fait sourire l'austérité traditionnelle. Voilà, par exemple, une jeune Madone, tenant dans son giron le divin bambino, dont le pied joue avec sa main caressante. Ce n'est plus le type si noble et si pur des Vierges de Raphaël. La Madone de Luini est plus femme, plus mère, plus humaine en un mot, et elle a remplacé par je ne sais quelle expression honnête et candide cet air souverain de chaste fierté qui ne permet que l'adoration, et devant lequel l'admiration elle-même semble profane. La Vierge de Luini est assise devant une cloison de roseaux, une grille en bois où serpentent les feuillages grimpants, et d'où jaillissent les fleurs éclatantes et vivaces. Le bambino est un bel enfant gras, frais, souriant et folâtre. Dans un autre morceau d'une allure plus noble et d'une expression moins intime, la Vierge est assise, non plus dans son jardin ou à sa fenêtre, mais sur une sorte de trône. Elle *fait chapelle*, toujours gracieuse, mais plus recueillie. L'enfant, la main appuyée sur son opulente poitrine, est debout sur ses genoux.

Une curieuse et piquante étude, c'est de remonter des Madones de Luini, brunes et puissantes, aux fines et déjà charmantes ébauches de Crivelli, où un rayon de poésie allemande éclaire si heureusement et déride les sécheresses byzantines, et de descendre ensuite aux types où Sasso-Ferrato a mis un si enivrant mysticisme et une grâce si séduisante. Regardez, par exemple, ces deux Vierges sur le trône de Crivelli. Le trône est un siége à colonnes, sculpté comme un monument, un véritable édifice de chêne, curieusement et minutieusement fouillé par un ciseau sans inspiration. Les longs et lourds vêtements de la jeune mère, son air languissant, sa beauté rêveuse, la physionomie concentrée du bambino immobile sur ses genoux, tout cela ajoute je ne sais quelle poésie de roman et

de ballade à la tradition biblique. Dans un second morceau, la Vierge couronnée regarde à ses pieds fleurir le lis symbolique, de l'air sombre et boudeur d'une jeune châtelaine de Thulé. A côté de cette peinture insuffisante à force de discrétion, de ces physionomies contemplatives, de ces types plus féodaux que

LA DANSE DES AMOURS (ALBANE).

bibliques, et plus allemands qu'italiens, voyez la Vierge de Sasso-Ferrato, penchant une tête rêveuse et comme à demi endormie sur le front de Jésus, endormi lui, pour tout de bon, et dans une pose dont la naïveté ne manque pas d'un certain maniérisme enfantin. Il y a comme un parfum de grâce profane et de poésie

domestique dans ce charmant tableau de la divine Maternité, auquel rien ne manque que ce je ne sais quoi de divin, que le peintre n'a pu lui donner.

Voici un autre maître plus éveillé sinon plus gracieux : c'est l'Albane, dont le pinceau facile a mis en branle l'espiègle et ironique farandole des Amours. Autour d'un arbre verdoyant et touffu, dans une campagne orageuse et comme enflammée, où la brise printanière semble rouler d'énervantes flammes, danse, au bruit d'un orchestre niché dans la feuillée, la ronde des enfantins sagittaires, célébrant leur dernier triomphe. Rien ne saurait rendre l'effet de ce chœur de têtes brunes et de têtes blondes, de visages empourprés d'une sorte d'ivresse naïve et maligne, de ce tournoiement de blanches formes naissantes, étalant et développant au soleil, avec une innocente lasciveté, toutes les poésies de la nudité et de la chair. A droite, un temple lointain sur lequel plane Vénus, embrasée de l'éternel désir, dont son flambeau est le symbole, et que rafraîchit à peine l'éternel baiser du filial Éros. A gauche, une nymphe déploie hors de l'eau un torse éblouissant, et cherche à retenir le char où un ravisseur triomphant vient de coucher sa compagne, devenue sa conquête, avec une galanterie un peu brutale, et excite le galop de chevaux qui semblent se précipiter hors de la toile. Ce tableau de l'Albane est un des plus copiés, dit-on, et nous n'en sommes pas surpris. C'est du Properce en action, c'est de l'Ovide peint.

Revenons à des sujets plus austères, et purifions une admiration toute profane aux sources vives de l'art chrétien, encore contraintes et resserrées dans cette *Annonciation* de Timoteo della Vite, élève de Francia, dont les figures sont des portraits, modelés d'une touche discrète, mais déjà ferme, ou devant ce Garofalo (un Jésus mort entouré de figures éplorées), un imitateur de Raphaël, qui cherche à racheter par l'intensité de la couleur ce qui lui manque comme noblesse de lignes et comme puissance d'expression. Voici, toujours dans les maîtres primitifs, un Gentil Bellin des plus imprévus. Gentil Bellin a plus d'imagination que son frère Jean. Il aime les foules et groupe habilement ses nombreux personnages sur une place publique, que dominent une mosquée et des remparts d'une architecture fantastique, mais d'un heureux effet décoratif et pittoresque.

Et Léonard, le grand Léonard de Vinci! Le maître par excellence de l'école lombarde brille, nous le constatons avec regret, au musée Brera par son absence. On n'y conserve de lui qu'un tableau inachevé, personne n'ayant osé le finir. La Vierge que ce tableau représente avec Jésus et un mouton ressemble beaucoup à *la Vierge aux Rochers* du musée du Louvre, mais elle est mieux conservée.

Au musée Bréra, c'est à travers les œuvres de ses disciples que nous apparaît le génie du Vinci. C'est dans Bernardino Luini, le premier de tous ses imitateurs, qu'on saisit les traits qui l'unissent à Raphaël et ceux qui l'en séparent. C'est dans

Gaudenzio Ferrari et surtout Marco d'Uggione que nous distinguons, épars et rompus, mais admirables encore, les linéaments caractéristiques de cette grande figure artistique, qui n'ont d'harmonieuse unité que dans la personne de Léonard. Après

LA MADONNA DEL LAGO (MARCO D'UGGIONE).

sa mort, de même que les successeurs d'Alexandre, ses plus habiles imitateurs ou ses meilleurs disciples se sont partagé son héritage, trop lourd pour les épaules d'un seul. Luini a pris sa touche ferme et fine, en en diminuant la profondeur et

l'élégance; Ferrari a poursuivi et a atteint quelquefois sa vivace énergie de lignes; Marco d'Uggione a essayé de tout garder, et est arrivé à une sorte de style auquel il ne manque, pour être digne du nom de raphaélesque, que l'originalité. Le type excellent de cette manière si délicatement artificielle, où le talent, échauffé d'un rayon propice, touche presque au génie, s'affirme particulièrement ici.

Nous trouvons, en effet, à Milan, deux témoignages décisifs de ce culte pour Raphaël et pour Léonard, qui est l'inspiration et comme le talent spécial de Marco d'Uggione. Le vestibule du musée Brera renferme une fresque de lui, représentant Adam et Ève. Le dessin de la belle figure d'Adam se retrouve à l'Ambrosienne, et il y est attribué à Raphaël, tant son admirateur a su s'approprier sa manière. Marco d'Uggione a fait aussi une étude approfondie et passionnée des procédés de Léonard, et il a consacré ces efforts d'assimilation par de nombreuses copies du *Cenacolo*, dont la plus belle est à la galerie nationale de Londres. Il a été récompensé de cette abnégation persévérante par le succès auprès des amateurs de quelques-uns de ses tableaux, où l'imitation, à force d'art, ressemble à l'originalité. Citons pour exemple cette *Madonna del Lago*, ainsi nommée à cause du lac qui forme le fond de la scène maternelle et enfantine qu'il a représentée, et qui reflète sur les figures quelque chose de la sérénité de sa nappe d'azur, qui se fond doucement dans un horizon de montagnes.

L'école bolonaise est représentée au musée Bréra par ses trois chefs, qui, par une singulière coïncidence, ont traité le même sujet ou un sujet analogue. Augustin Carrache a peint *la Femme adultère;* Louis Carrache, *la Chananéenne aux pieds de Jésus-Christ*, et Annibal Carrache, *la Samaritaine au puits*. Le caractère spécial de ces trois maîtres se trouve parfaitement indiqué dans ces compositions. Louis, moins fougueux que ses deux cousins, a plus de grandeur, de grâce et d'onction; Augustin est plus spirituel, mais aussi plus maniéré; le plus savant des trois, Annibal, se distingue par plus de fierté dans les pensées, plus de profondeur dans le dessin, plus de fermeté dans l'exécution; mais quel que fût le culte de ces artistes pour le Titien et pour le Corrége, on voit bien que leur coloris n'est pas sorti de la voie commune et qu'ils n'ont pas pénétré tout à fait dans l'artifice du clair-obscur vénitien.

Les Vénitiens ne sont pas en nombre à Bréra, ni en cérémonie. Ils y sont en bonne fortune, en robe de chambre pour ainsi dire. Entre Titien (*Saint Jérôme dans le Désert*), première pensée du tableau de l'Escurial et Paul Véronèse (une *Noce de Cana* réduite et passée), c'est le *Saint Sébastien* du Georgion qui tient l'étendard.

Pour les écoles étrangères, il faut citer un *Sacrifice d'Abraham*, par Jordaens, des *Animaux* de Sneyders, un *Saint Antoine de Padoue*, par Van Dyck, une tête de *Moine endormi*, de Velasquez, et *les Quatre éléments*, de Breughel.

Arrêtons-nous devant ce tableau mystérieux et controversé attribué par les uns

LA SAINTE FAMILLE (RAPHAEL).

à Raphaël, et par d'autres, plus justement peut-être, à Marco d'Uggione ou à Luini.

C'est une *Sainte Famille*, dont nous donnons la gravure afin de favoriser la discussion des titres de cette page, digne d'un maître par le sentiment doux et profond, l'originalité des détails et la noble beauté des têtes. C'est celui, sans doute, auquel faisait allusion le président de Brosses quand il disait, à propos du *Cenacolo* « Je n'ai rien vu de plus beau ici, après *la Sainte Famille* de Raphaël. Je puis dire que c'est le premier morceau qui m'ait véritablement fait plaisir, tant pour l'expression de chaque partie en particulier que pour l'ensemble du tout. »

Notre carnet nous signale encore quelques beaux tableaux, dont nous allions oublier de faire mention, par exemple une naïve *Annonciation*, œuvre médiocre, mais que l'on regarde avec une curiosité mêlée d'attendrissement quand on songe qu'elle est l'œuvre de Sanzio, père de Raphaël; un autre, *Abraham chassant Agar et Ismaël*, du Guerchin, chef-d'œuvre pour le naturel et l'énergie du sentiment. L'innocence et l'étonnement peints sur le visage de l'enfant qui s'attache aux genoux de sa mère, contrastent d'une manière saisissante avec l'émotion de celle-ci. C'est l'expression morale portée à la plus haute perfection.

Nous avons été frappés aussi de deux tableaux importants de Daniel Crespi : *Jésus allant au supplice* et *la Lapidation de saint Étienne*, œuvre d'une violence toute magistrale et d'une grande férocité de tournure.

Telle est la galerie du Palais Bréra dans son ensemble et dans ses détails les plus intéressants. Nous n'avons pas tout cité, mais nous croyons avoir signalé à l'attention de l'amateur les œuvres des maîtres qui sont les plus dignes de respect ou d'admiration.

# LE CÉNACLE

A véritable merveille artistique de Milan est dans le couvent de Sainte-Marie des Grâces, où Léonard de Vinci a porté pendant six ans le froc d'un travail absorbant et solitaire. C'est là qu'il a tracé la grande scène de la Passion intime du Sauveur, celle où Jésus souffre sa première agonie et exhale comme un dernier soupir cette plainte et ce reproche : « Il est parmi nous celui qui me trahira! » Comme son divin modèle, Léonard, lui aussi, a été trahi par ses disciples, et, sous la triple action du temps, de la guerre et de la retouche, ce chef-d'œuvre expire, et, dans quelques années, le touriste cherchera en vain, derrière ce brouillard que l'humidité épaissit sans cesse, les formes évanouies et les têtes disparues; il cherchera en vain les acteurs de cette scène évangélique, que Léonard a fixés sur la muraille avec l'exactitude d'un témoin et l'art d'un poëte.

Léonard de Vinci mit six années consécutives à cette œuvre favorite, privilégiée de *la Cène*. La première de ces innombrables stations au couvent des Grâces commence en 1492. Le peintre avait alors quarante ans et se trouvait en pleine et féconde maturité.

Si l'on considère la hauteur colossale des personnages et la grandeur du tableau, qui a trente et un pieds quatre pouces de large sur quinze pieds huit pouces de haut, on comprendra ce délai de six laborieuses années que dévorèrent la compo-

sition et l'exécution de cette vaste scène, dont Léonard ne voulut rien abandonn
au hasard, et dont il mûrit l'observation à force de patientes et de minutieus
études. Et quand on pense que cet héroïque travailleur était doué du génie mên
de la peinture; que l'anatomie n'avait pas plus de secrets pour lui que l'architectur
que la pratique de la sculpture lui avait révélé tous les mystères du modelé,
demeure saisi d'étonnement, d'admiration et de regret, à la pensée de tant de do
et de tant d'efforts dirigés vers un seul but, et de tant de richesses morales et inte
lectuelles accumulées pour échouer en fin de compte, sinon comme perfection,
moins comme durée, par la trahison d'un procédé récent et encore inexpérimenté
la peinture à l'huile. « Il est probable, dit M. Coindet, que Léonard voulut se serv
de cette découverte, et qu'il n'en avait qu'une connaissance imparfaite. »

Voici la description de cette composition à jamais célèbre telle que le gén
de Léonard l'a tirée vivante et palpitante du mélancolique récit du Nouveau
Testament :

« Jésus est assis à une table longue couverte d'une nappe rayée de bleu
dont le côté, qui est contre la fenêtre et vers le spectateur, est restée vide. Sai
Jean, celui de tous ses disciples qu'il aima avec le plus de tendresse, est à s
droite; à côté de saint Jean est saint Pierre; après lui vient le cruel Judas. A
moyen du grand côté de la table qui est resté libre, le spectateur aperçoit plein
ment tous les personnages. Le moment est celui où Jésus achève de prononce
les paroles cruelles : *L'un de vous va me trahir*, et le premier mouvement d'in
dignation se peint sur toutes les figures.

« Saint Jean, accablé de ce qu'il vient d'entendre, prête cependant quelqu
attention à saint Pierre, qui lui explique vivement les soupçons qu'il a conçus su
un des apôtres assis à la droite du spectateur. Judas, à demi tourné en arrière
cherche à voir saint Pierre et à découvrir de qui il parle avec tant de feu,
cependant il assure sa physionomie, et se prépare à nier ferme tous les soupçons
Mais il est déjà découvert. Saint Jacques le Mineur, passant le bras gauche par
dessus l'épaule de saint André, avertit saint Pierre que le traître est à ses côtés
Saint André regarde Judas avec horreur. Saint Barthélemy, qui est au bout de l
table, à la gauche du spectateur, s'est levé pour mieux voir le traître. A la gauch
du Christ, saint Jacques proteste de son innocence par le geste naturel chez toute
les nations; il ouvre les bras et présente la poitrine sans défense. Saint Thoma
quitte sa place, s'approche vivement de Jésus, et élevant un doigt de la mai
droite, semble dire au Sauveur : « Un de nous? » Saint Philippe, le plus jeun
des apôtres, par un mouvement plein de naïveté et de franchise, se lève pour pro
tester de sa fidélité. Saint Matthieu répète les paroles terribles à saint Simon, qu
refuse d'y croire. Saint Thaddée, qui le premier les a répétées, lui indique sain

LA SAINTE CÈNE (LÉONARD DE VINCI).

Matthieu, qui a entendu comme lui. Saint Simon, le dernier des apôtres, à la droite du spectateur, semble s'écrier : « Comment osez-vous dire une telle horreur ? » (*Stendhal.*)

Toutes les causes de destruction semblèrent réunies par un hasard jaloux contre ce chef-d'œuvre « plus que mortel » pour parler comme Dante. Vinci ne se contenta pas de préparer ses couleurs, il oignit la muraille elle-même d'un enduit, d'un glacis de son invention, qui au bout de peu d'années devait tomber en écailles, dans ce réfectoire bas, humide et sombre, où chaque inondation a laissé un lit délétère. Il est vrai que les moines Jacobins, serviteurs également indignes de Dieu et de l'art n'ont pas peu contribué à sa détérioration. On sait que c'est par ordre du prieur qu'en 1652 les plats, se refroidissant par suite du long trajet circulaire que leur imposait l'obstacle de la muraille peinte par Léonard, on ne trouva rien de mieux à faire que de pratiquer sous la table même du *Cénacle* une brèche sacrilége qui amputa les jambes mêmes de Jésus. « Ainsi, dit lady Morgan, non sans malice, le souper du Seigneur fut endommagé, pour que le dîner de l'abbé pût être servi chaud. »

Pour savoir ce qui reste de ce chef-d'œuvre, écoutons l'auteur d'*Italia* :

« La première impression que fait cette fresque merveilleuse tient du rêve. Toute trace d'art a disparu ; elle semble flotter à la surface du mur, qui l'absorbe comme une vapeur légère. C'est l'ombre d'une peinture, le spectre d'un chef-d'œuvre qui revient. L'effet est plus solennel et plus religieux que si le tableau même était vivant ; le corps a disparu, mais l'âme survit tout entière. »

Mais bientôt, hélas ! l'âme elle-même s'envolera, et pour nous consoler de cette perte irréparable, il ne nous restera plus que quelques belles copies du temps et l'immortelle gravure de Morghen.

LA

# BIBLIOTHÈQUE AMBROSIENNE.

A bibliothèque Ambrosienne offre au touriste un rendez-vous choisi de curiosité et d'admiration. C'est au neveu de saint Charles Borromée, le cardinal Frédéric, successeur de son oncle sur le siége de Milan en 1595, que l'on doit la fondation de la bibliothèque célèbre, mise sous l'invocation du patron de Milan, saint Ambroise. La bibliothèque Ambrosienne, ouverte en 1609, compte aujourd'hui cent mille volumes et quatorze mille manuscrits.

Parmi les manuscrits, il faut admirer surtout le Virgile de Pétrarque, exemplaire de chevet, sur les marges duquel l'harmonieux disciple du grand Mantouan a fait à son maître la confidence de ses plus secrètes pensées. C'est à lui que Pétrarque raconte son amour pour la belle Laure, qu'il vit pour la première fois, le 6 avril 1327, dans l'église de Sainte-Claire d'Avignon.

A la même heure, à pareil jour, le 6 avril 1347, elle mourut, et le poëte inconsolable consigne sur l'exemplaire de Virgile, son livre favori, l'expression de la douleur et des regrets qui le laissent désormais sur la terre, sans autre désir et sans autre espérance que le désir et l'espérance de rejoindre bientôt au ciel l'ange

LE PÈRE ÉTERNEL (LE GUERCHIN).

un moment exilé ici-bas. Ce Virgile, devenu, grâce à ces notes marginales, un précieux monument autobiographique, appartint après Pétrarque à Galéas Visconti, cinquième duc de Milan, ainsi qu'on peut le voir, par son nom écrit et presque effacé, sur le feuillet décollé en 1795 par l'abbé Mazzuchelli. En outre des confidences de Pétrarque, dont les vers ont rendu ses amours immortelles comme la

langue italienne, le Virgile de l'Ambrosienne contient de curieuses miniatures, qu'il faut attribuer, d'après un distique latin de la garde du volume, à un célèbre peintre de Sienne, Simon Memmi.

Citons encore ce monument d'un genre plus profane, mais d'un attrait plus

TOBIE ET L'ANGE (BERNARDINO LUINI).

général et d'un contraste piquant, dix lettres de Lucrèce Borgia au cardinal Bembo. Une pièce de vers espagnols ne laisse aucun doute sur le commerce intime des deux correspondants, commerce qui dura quinze ans, et dont une boucle de cheveux blonds, gracieux tribut envoyé par Lucrèce elle-même, précise le caractère. Lord

Byron portait sur lui, comme une relique, un cheveu de cette boucle révélatrice, qu'il avait arraché rapidement pendant que le gardien enfroqué de ces étranges reliques avait le dos tourné.

Mais, pour le curieux artiste, le véritable monument de l'Ambrosienne, c'est le *Livre des Machines* de Léonard, sorte de carnet gigantesque, de pittoresque *chosier*, où le peintre déposait le superflu de son inventif génie, et croquait au

ÉTUDE. (LÉONARD DE VINCI).

vol les *motifs* que lui offrait le hasard dans ses promenades observatrices à travers la campagne ou les foules. On l'appelle, à cause de son format d'atlas, *Codice atlantico*. Il contient quatre cents feuilles et plus de dix-sept cents dossiers relatifs en grande partie aux problèmes de mécanique, d'hydraulique et d'optique qui bouillonnaient sans cesse dans cet actif et vaste cerveau. Une des originalités de ce bizarre recueil, c'est qu'il est écrit de gauche à droite, à la manière des Orientaux, et ne peut être déchiffré qu'avec l'aide du miroir.

Le musée de l'Ambrosienne conserve un certain nombre de tableaux de l'école italienne, tous assez peu remarquables; mais, en revanche, elle possède une des plus riches collections de dessins des plus grands maîtres.

Signalons d'abord ce *Jéhovah* grandiose et sinistre (du Guerchin) sous la figure d'un vieillard penché sur la nue dans une attitude impérieuse, une main levée

ÉTUDE (LÉONARD DE VINCI).

dans le geste du commandement et de la menace, l'autre main appuyée sur un sceptre grossier comme un bâton. C'est le Dieu des soucis de jalousie et de vengeance, le Dieu d'Ézéchiel, celui qu'évoquent en tremblant les versets du *Dies iræ*.

De tous les artistes, celui qui s'est le plus approché du génie et de la gloire de Léonard, c'est Bernardino Luini. Il faut admirer de cet excellent artiste un

délicieux dessin rehaussé de blanc sur papier brun, merveilleux de pureté, d'expression et de poésie : *Tobie et l'ange.*

Il aurait fallu placer en première ligne deux magnifiques dessins de Raphaël, qui à eux seuls vaudraient le voyage : le carton de *l'École d'Athènes*, que Chateaubriand n'hésitait pas à préférer à la fresque elle-même, ensuite un petit lavis, religieusement honoré de l'étude et de la copie des artistes, représentant un jeune homme jouant du chalumeau, figure de berger arcadien rêvée après la lecture d'une idylle de Théocrite, et qui en a la grâce profonde et l'harmonieuse élégance.

Finissons par Léonard de Vinci, qui n'est pas moins admirable dans ses dessins que dans ses tableaux; il l'est peut-être davantage, car il y est plus libre, plus vif, plus fier, plus lui-même. Là où Léonard est inimitable, c'est dans ses esquisses de têtes de femmes ou d'enfants. Il y a dans ces savantes études autant de majestueuse noblesse que de grâce et de mystère. Léonard était à la fois un génie puissant et un cœur généreux. Il adorait tout ce qui est beau et bon ici-bas, et il ne séparait pas la beauté de la bonté. Il était libéral comme un grand seigneur, partageant tout ce qu'il gagnait avec ses élèves et vivant avec eux de la vie commune des apôtres suivant Jésus.

Dans un grand cadre à deux faces sont réunies toutes sortes d'études et de croquis de Léonard, qu'il allait recueillir les jours de marché au Borghetto, sur les types mêmes de l'astuce ou de la malice rustique, une série de têtes de chevaux, de chevaux en pied, harnachés, bridés, montés ou nus, dessinés à la sanguine, vus de profil, de face, de croupe, se cabrant, galopant, trottant, immobiles. C'étaient les études et les observations préparatoires de ce grand traité d'hippiatrique qu'il méditait, et de cette statue équestre et triomphale du père de Ludovic, dont il ne put faire que le modèle, brisé par la brutalité aveugle du soldat dont l'Italie a été si longtemps la proie.

# ÉGLISES ET MONVMENTS.

ILAN n'est pas seulement une ville de musées, c'est aussi une ville d'églises et de monuments; c'est peut-être, après Rome, la cité la plus riche en édifices religieux. A Gênes, l'aristocratie ne songea qu'à elle et bâtit des palais; à Milan, elle songea plus à Dieu qu'à elle et éleva des basiliques. Essayer le dénombrement, même à la façon homérique, c'est-à-dire en caractérisant d'un mot les plus remarquables de ces églises, qui forment comme le cortége monumental du *Dôme*, serait un travail sans but utile et, nous le déclarons, au-dessus de nos forces.

Cependant citons, en nous acheminant vers la cathédrale, *Saint-Raphaël* étalant sa façade splendide du Pellegrino, et *Sainte-Marie dei Servi*, malencontreusement restaurée et dont les cloches importunes ont fait baisser le prix des loyers des maisons circonvoisines; *Sainte-Marie de la Passion*, de l'architecte Gobbo, peut-être la plus riche en tableaux, et où le fécond et olympien Luini a laissé un Christ mort, Gaudenzio Ferrari une Cène et le sculpteur Daniel Fusina le mausolée de l'évêque Birago. Voici *Saint-Étienne le Majeur*, église tragique où Marie Galéas, indigne fils du grand François Sforce, fut assassiné en 1496 au milieu de ses gardes; *Sainte-Marie de la Paix*, qui renferme quelques fresques de Marco d'Uggione et une copie du Cenacolo du docte et malheureux Lomazzo, aveugle à

vingt-trois ans. Que n'aurions-nous pas à citer encore : *Notre-Dame de San Celso*, digne de Rome par la magnificence de sa façade ; *Saint-Euphémie* avec son portique d'ordre dorique ; *Saint-Nazaire*, bâti en 382, et où est enterré ce fameux Trivulce, qui ne se reposa que dans la mort, dit son épitaphe. Citons encore *Saint-Satyre*, œuvre du Bramante ; *Saint-Alexandre*, avec les fresques de Daniel Crespi ; enfin *Saint-Eustorge, Sainte-Marie de la Victoire, Saint-Laurent*, et encore *Saint-Maurice, Saint-Ambroise* et cent autres, toutes respectables par leur ancienneté, leur architecture, leurs reliques, leurs fresques et leurs tableaux à l'huile. Mais arrivons à la cathédrale, au *Dôme*, nom sous lequel elle est plus communément désignée.

Le Dôme est une des rares églises gothiques de l'Italie ; mais ce gothique ne ressemble guère au nôtre. Ce n'est pas cette foi sombre, ce mystère inquiétant, cette profondeur ténébreuse, ces formes émaciées, cet élancement de la terre vers le ciel, ce caractère d'austérité qui répudie la beauté comme trop sensuelle et ne prend de la matière que ce qu'il en faut pour faire un pas au-devant de Dieu ; c'est un gothique plein d'élégance, de grâce et d'éclat, qu'on rêverait pour les palais féeriques, et avec lequel on pourrait bâtir des Alcazars et des mosquées aussi bien qu'un temple catholique. La délicatesse dans l'énormité et la blancheur lui donnent l'air d'un glacier avec ses mille aiguilles, ou d'une gigantesque concrétion de stalactites ; on a peine à croire que ce soit un ouvrage fait de main d'homme.

Après Saint-Pierre de Rome, la Basilique de Milan est la plus grande église connue. Elle fut commencée par Jean Galéas Visconti, continuée par Ludovic le Maure et terminée par Napoléon I$^{er}$.

Nous empruntons à l'écrivain qui a le mieux parlé du Dôme (Théophile Gautier), quelques lignes qui compléteront non une description qui exigerait un volume, mais notre analyse, et exprimeront l'impression unique produite par ce monument extraordinaire.

« Le dessin de la façade est des plus simples ; c'est un angle aigu comme le pignon d'une maison ordinaire, et bordé d'une dentelle de marbre, portant sur un mur, sans avant-corps, sans ordre d'architecture, percé de cinq portes et de huit fenêtres, et rayé de six groupes de colonnes fuselées, ou plutôt de nervures se terminant en pointes évidées surmontées de statues, et remplies, dans leurs interstices, de consoles et de niches supportant et abritant des figures d'anges, de saints et de patriarches. Par derrière, jaillissent en innombrables fusées, comme les tuyaux d'une grotte basaltique, des forêts de clochetons, de pinacles, de minarets, d'aiguilles en marbre blanc, et la flèche centrale, qui semble une congélation cristallisée en l'air, s'élance dans l'azur à une hauteur effroyable, et met à deux pas du ciel la Vierge, qui se tient debout à sa pointe le pied sur un croissant. Au milieu de cette façade sont inscrits ces mots : *Mariæ*

*nascenti*, qui forment la dédicace de la cathédrale. » « L'intérieur, ajoute l'auteur de l'*Italia*, est d'une simplicité majestueuse et noble. Des rangées de colonnes

CATHÉDRALE DE MILAN

couplées y forment cinq nefs. Ces groupes de colonnes, malgré leur masse réelle, ont de la légèreté à cause de la sveltesse des futs. Au-dessus du chapiteau des

piliers, portant une espèce de tribune fenestrée et découpée, sont logées des statues de saints; puis les nervures continuent et vont se joindre au sommet de la voûte, ornée de trèfles et d'entre-lacs gothiques peints avec une si grande perfection, qu'ils tromperaient tous les yeux si le crépi tombé par place ne laissait pas voir la pierre nue. Au centre de la croix une ouverture entourée d'une balustrade permet au regard de plonger dans la chapelle cryptique, où repose saint Charles Borromée, le saint le plus révéré du pays, dans un cercueil de cristal recouvert de lames d'argent. La sacristie renferme des richesses inouïes : un beau Christ à la colonne, de Christoforo Gobi et un tableau de Daniel Crespi représentant un miracle de saint Charles Borromée; les bustes d'argent des évêques, tout constellés de rubis et de topazes; une croix d'or étoilée de saphirs, de grenats, de topazes brûlées et de cristal de roche; un magnifique évangile datant de 1018 donné par l'archevêque Ribertus; un ciboire de Benvenuto Cellini; la mitre en plume de saint Charles Borromée et des tableaux de soie de Ludovico Pellegrini.

« Si vous montez au Dôme, vous trouverez le toit tout hérissé de clochetons et chaque clocheton peuplé de vingt-cinq statues, enfin le nombre en est si prodigieux, qu'on n'en compte pas moins de six mille sept cent seize. En haut comme en bas, devant, derrière ou sur les côtés, c'est la même foule de statues, la même cohue de bas-reliefs, c'est en un mot une débauche effrénée de sculptures, un entassement incroyable de merveilles. »

Parmi les autres buts de promenade artistique ou profane que Milan offre au touriste, il faut citer cet arc de triomphe, dit d'abord la *Porte du Simplon*, ensuite l'*Arc de la Paix*, et redevenu aujourd'hui à son nom et à sa destination primitifs, qui, malgré sa construction toute moderne, n'en est pas moins une des plus magnifiques entrées de ville qu'on puisse rêver. La route du Simplon aboutit à l'extrémité ouest de la place d'Armes. C'est là que les autorités milanaises firent poser en 1807 la première pierre de l'édifice destiné à remplacer à jamais l'arc de triomphe provisoire, en charpente et en décors, élevé à la porte Orientale, lors du mariage du roi d'Italie, sur les dessins du marquis Cagnola. Cet hommage au génie triomphant de Napoléon Ier, régénérateur de l'Italie, devint, par suite de la trahison de la victoire, un monument élevé à la paix générale. Cette transformation ne dut pas être sans donner quelque souci à ses auteurs. Car si l'on peut facilement modifier une inscription, il est plus difficile de changer tout le plan et toute la signification d'un monument.

C'était en effet un singulier contraste que celui des bas-reliefs représentant ici

les dernières et tristes scènes de l'épopée impériale, la capitulation de Dresde, la bataille de Leipsick, et l'entrée à Paris des trois souverains alliés, le congrès de Vienne, l'entrée de François I<sup>er</sup> à Milan et son couronnement. Quoi qu'il en

L'ARC DU SIMPLON.

soit, la municipalité milanaise fit de son mieux, et l'empereur François daigna s'en contenter. La statue de la Paix remplaça, sur le char à six chevaux du couronnement, celle de la Victoire, qui n'eût pas été assez modeste. Mais l'orgueil

tudesque se dédommagea dans les inscriptions. Aujourd'hui bas-reliefs et inscriptions, tout est changé, et la récente campagne d'Italie a remis les choses en leur état, et a rendu à César ce qui appartient à César, et à la victoire ce qui appartient à la victoire.

Près de l'arc du Simplon, on voit l'*Arena* ou *Cirque*, dessiné par le même architecte, le marquis Cagnola, dont l'esprit semble plein de formes antiques. Cette arène, destinée par le gouvernement révolutionnaire à faire une place de divertissement pour le peuple, et pour y célébrer les fêtes nationales, peut contenir aisément trente mille spectateurs. Là, on projetait de faire revivre les courses de chevaux et de chars, et les jeux athlétiques pratiqués dans les plus beaux jours de la Grèce. On a construit l'Arena de manière à ce qu'elle puisse être couverte d'eau en une minute, et convertie en bassin de Naumachie. Sous tous les rapports, l'imitation de l'antiquité est complète. Le Pulvinare des Romains (la place destinée au souverain) est élevé sur de magnifiques colonnes de marbre rouge, et les portes triomphales sont ornées de bas-reliefs analogues à la destination de l'édifice.

Nous ne dirons plus qu'un mot pour compléter le tableau des impressions que peut donner Milan à l'étranger. Si vous voulez connaître Milan seulement, allez au Dôme, à l'Ambrosienne, au musée Bréra; mais si vous voulez connaître les Milanais, et surtout les Milanaises, allez au Corso, allez surtout à la Scala, le plus grand, le plus beau et le plus commode théâtre du monde, pour étudier les mœurs italiennes sur le vif, et jouir de ce double plaisir, si goûté de l'observateur, du drame sur la scène et de la comédie dans la salle.

PARME.

O magnifique privilége de l'art! sans ton prestige, survivant à toutes les transformations, à toutes les déchéances, que serait Parme, ville tour à tour étrusque, romaine, lombarde, papale, espagnole, autrichienne, enfin italienne?... Pour le voyageur comme pour l'artiste, Parme, c'est le Corrège. Ce peintre a plus fait pour Parme que toute son histoire, et d'une ville qui n'est

plus même la capitale d'un duché, il en a fait une capitale de l'art, rayonnante des œuvres de son génie.

Comme partout en Italie, d'ailleurs, un ciel tiède, une population vive, avenante, gracieuse, de belles places, de belles rues; une campagne enchanteresse; des champs de blé, des rizières, des prairies que viennent arroser mille ruisseaux descendant des Apennins; des oliviers verdoyants, des châtaigneraies touffues, des mûriers au précieux feuillage, des vignes qui entrelacent aux branches des arbres leurs guirlandes de pampres : telle est la physionomie de Parme.

Après cela, et dans l'intérieur, des ruines, des médiocrités colossales, des souvenirs : ici un théâtre immense à douze rangées de gradins qui s'écroule; là le vieux palais Farnèse, assemblage à la fois imposant et bizarre de plusieurs bâtiments; ici la cathédrale, architecture d'une magnificence grossière, où erre, comme égarée, l'ombre de Pétrarque, qui en fut archidiacre, là le baptistère, animé d'images peintes et sculptées dans l'enfance de l'art.

Enfin le palazzo *Giardino*, autrefois la maison de plaisance des ducs, un petit Versailles, solennel et solitaire, dont les vastes jardins touchent à la ville et l'embaument du parfum de ses fleurs.

Voilà la parure, l'agrément modéré de cette ville, qui ne doit quelque grandeur qu'à son antiquité et quelque poésie qu'à ce souvenir du Corrège, le plus poétique des peintres, à ce Corrège envers lequel la reconnaissance de l'Italie renaissante réparera une trop longue ingratitude en élevant parmi les inutiles statues de Parme un monument au seul grand homme qu'elle ait produit.

## ORIGINE ET CARACTÈRES.

ᴛ d'abord, y a-t-il en réalité une école de Parme? Les historiens spéciaux, quelque peu formalistes, n'en conviennent pas. Stendhal range le Corrège et le Parmesan parmi les maîtres de l'école lombarde. M. John Coindet voit aussi dans le Corrège le véritable chef de l'école lombarde dans sa seconde phase. Pour nous, plus affirmatifs, nous pensons, sous l'autorité du docte abbé Lanzi, qu'il y a une école de Parme, c'est-à-dire une tradition de procédés originaux, une suite de disciples imitateurs, dont le Corrège, né aux environs de Parme, mort à Parme, qui n'a enfin jamais quitté Parme et qui n'a jamais imité personne, est le chef, et que cette école porte justement, à défaut de son nom, celui de sa patrie.

Cette école se distingue par une doctrine et une pratique en quelque sorte

intermédiaires entre la manière florentine et la manière romaine. Épris de la beauté de la forme comme Raphaël, de la pureté de la ligne comme Michel-Ange, mais moins idéal que l'un, moins énergique que l'autre, le Corrège tempère l'exactitude du dessin des Florentins par une mollesse de contours qui leur est inconnue, et il anime et fait sourire d'une vie plus expansive, plus humaine en un mot, la sévère noblesse et la calme poésie du génie romain. Il semble avoir pétri dans les couleurs de sa palette un rayon encore discret de ce coloris vénitien qui va éclater sur les toiles et surtout dans les fresques des Gorgione, des Titien et des Veronèse. Voilà quels sont *a priori* les caractères distinctifs de la physionomie pittoresque du peintre de Parme et de l'école dont il fut le fondateur. D'une originalité moins puissante que celle de Michel-Ange, d'un tempérament plus vif que celui de Raphaël, le Corrège rachète cette imperceptible infériorité par l'abondance de vie, et un charme irrésistible de jeunesse et de fraîcheur. De ses qualités magistrales, celle qui frappe d'une sorte de douce fascination les yeux et le cœur, c'est la grâce : cette grâce qu'on a appelée de son nom « *corregiesca*, » et qui lui a mérité, comme à Raphaël, le titre de « divin. » On ne saurait donc refuser sans injustice au Corrège la gloire d'avoir fondé une école : ouvrir dans l'art des horizons nouveaux, ajouter en quelque sorte par son génie et ses œuvres à la majesté de la religion du beau, créer une manière qui n'a point été imitée d'un autre, et qui demeure inimitable, c'est être chef d'école, c'est-à-dire maître parmi les maîtres. Et il n'est pas possible de contester ces mérites au Corrège, qui n'a eu pour ainsi dire d'autre maître que lui-même, qui n'a jamais été à Florence, à Venise, ni à Rome, qui n'a vu l'antiquité qu'à travers les vers d'Homère ou les moulages de Francesco Mantegna et de Begarelli, qui n'a pu admirer que tard, à Bologne, un tableau de Raphaël, et qui, devant ce tableau, se rendant, avec une naïve fierté, une justice que la postérité a ratifiée, s'écriait : *An ch' io sono pittore :* « Et moi aussi je suis peintre. »

Quelques détails sur la vie obscure et modeste du grand artiste pour lequel seulement on va à Parme, confirmeront cette appréciation préliminaire et nous fourniront les derniers traits caractéristiques de cette illustre figure qui est le type le plus pur de ce qu'il faut entendre par « école de Parme. »

Antonio Allegri naquit, selon l'opinion la plus accréditée, en 1494, à Correggio, petite ville du duché de Modène, dont il prit le nom, suivant la coutume des artistes de son temps. Son père s'appelait Pellegrino Allegri et sa mère Bernardina Piazzoli. Sa famille, sans être riche, n'était cependant pas aussi misérable que le fait supposer Vasari. Nous savons, en effet, par les nouveaux documents publiés à Parme en 1817 et 1818 que le jeune Antonio fut initié à la littérature par Giovanni Berni, de Plaisance, par Marastoni de Modène, et à la philosophie par Lombardi di Correggio. Les historiens de la peinture ne s'accordent pas sur le nom du premier maître

d'Antonio Allegri. Le nom d'Andrea Mantegna étant éliminé par cette seule objection que lorsqu'il mourut, en 1506, Antonio, né en 1494, n'avait que douze ans, reste la probabilité des leçons ou plutôt des conseils de Francesco Mantegna, fils d'Andréa, et surtout de Lorenzo Allegri, oncle paternel du Corrège, peut-être de Bartolotti et de Bianchi, peintres contemporains et compatriotes d'Antonio, l'un

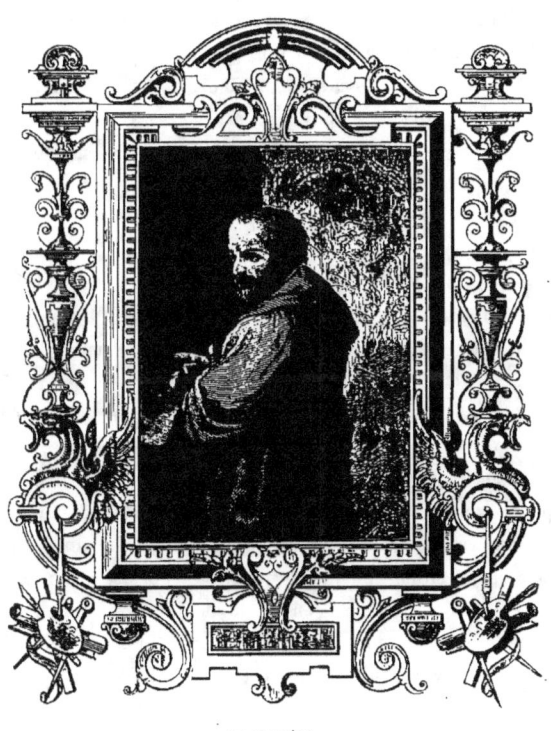

LE CORRÈGE.

habitant Correggio même, l'autre Modène. Mais aucun de ces artistes ne s'était élevé au-dessus de la médiocrité. C'est à une autre influence initiatrice, inspiratrice, qu'il faut rapporter l'honneur d'avoir éveillé le génie d'Allegri, de lui avoir révélé la beauté de la forme et l'art du modelé. Cette initiatrice mystérieuse, cette inspiratrice muette, c'est, à n'en pas douter, l'antiquité. C'est dans Homère, dans

Virgile et dans Ovide qu'Antonio puisa cette connaissance intime de la mythologie qui est si frappante dans les fresques du réfectoire du couvent de Saint-Paul. C'est devant les plâtres moulés des œuvres des maîtres grecs et romains que possédaient Francesco Mantegna et Begarelli qu'il apprit cette pureté de ligne, cette mollesse de contours, cette science du raccourci, cet art du clair-obscur qui distinguent ses ouvrages et dans lesquels il a surpassé tous les peintres, et cette invention non moins sublime de percer les voûtes, de faire plafonner les corps, qui placent dans l'admiration des siècles la coupole de Saint-Jean aussi haut que la chapelle Sixtine et le réfectoire de Saint-Paul, à côté des loges du Vatican ou des fresques de la Farnesine.

« Ce qui caractérise le dessin du Corrège, dit Raphaël Mengs avec la double autorité d'un peintre et d'un savant observateur, c'est un contour ondoyant, c'est-à-dire un contour composé de lignes courbes, concaves ou convexes, car la ligne convexe agrandit le style et la ligne concave donne de la légèreté. S'il n'a pas été aussi vigoureux que Raphaël, aussi noble que l'antique, c'est qu'il a trop souvent négligé la ligne droite et qu'il a aussi trop souvent préféré la ligne concave à la ligne angulaire. »

Après avoir esquissé la physionomie caractéristique du chef de l'école de Parme, nous ne croyons pouvoir mieux faire que de dire quelques mots de la vie du Corrège, de cette vie laborieuse, modeste, et même misérable, s'il fallait en croire la légende mise en circulation par Vasari, mais dont les érudits contemporains ont vivement contesté l'authenticité. Cette perspective rapidement ouverte sur la vie intime, domestique, du grand artiste, nous dira peut-être le dernier secret de son génie. Nous comprendrons mieux, par exemple, la contradiction apparente de cette jeunesse vouée à des sujets païens et de cette courte maturité consacrée tout entière à ces visions de la vie souffrante ou triomphante du Christ, à ces dépositions et à ces ascensions pleines de pitié, de tendresse et de foi. Le paganisme innocent du Corrège correspond à l'époque du premier enivrement de l'inspiration, au printemps de la jeunesse et de l'expérience en fleurs. Les délicieuses et voluptueuses mais non lascives peintures, décoration si étrangement profane d'un lieu sacré, furent exécutées par Allegri à l'âge de vingt-trois ans.

Ce fut trois ans plus tard, en 1520, que le Corrège épousa Girolama Merlini, qui lui apporta en dot deux cent cinquante-un ducats (soit deux mille cinq cent dix francs), et cette dot, quoique bien modeste, est supérieure à celle de la femme de Jules Romain. Mais Jules Romain vécut en grand seigneur et mourut riche. Il avait l'art de se faire payer, ou plutôt, familier d'un prince généreux, il fut payé selon son mérite. Le Corrège, au contraire, n'a travaillé que pour des fabriques d'église, des couvents ou des particuliers. Nous savons le prix de ses principaux travaux. Ces prix sont certes fort inférieurs au mérite de ses œuvres; mais en

tenant compte de la différence de près du triple qui existe entre la valeur de l'argent de son temps et du nôtre, nous arrivons à des chiffres qui ne constituent pas l'opulence, mais qui mirent certainement le Corrège, quoique chargé de quatre enfants, au-dessus de la misère, de son influence délétère et de ces calculs parcimonieux, qui lui firent faire, selon Vasari, la route entre Corrège et Parme chargé

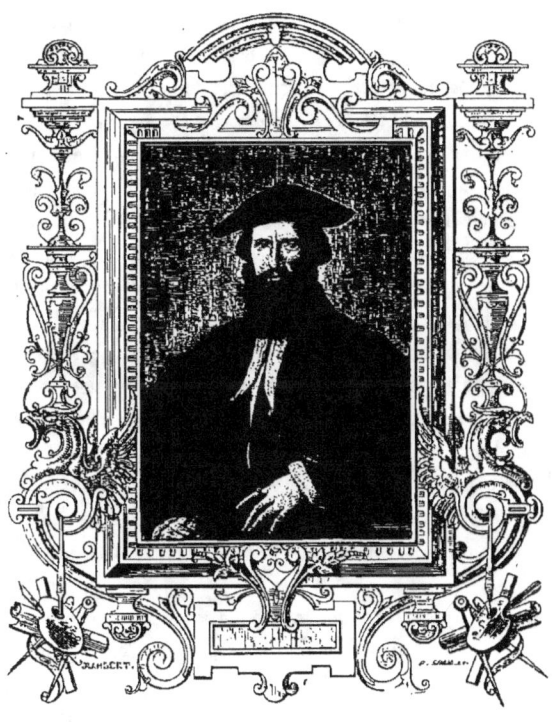

LE PARMESAN.

d'un sac de monnaie de cuivre dont l'échauffant transport causa la pleurésie à laquelle il succomba prématurément. Cette anecdote, que nous a transmise Vasari, ce grand conteur, et que ne confirme aucun autre témoignage, semble assez invraisemblable; elle est, d'ailleurs, vivement controversée, notamment par Gustave Planche et J. Lecomte, par Tiraboschi, Pungileoni et le P. Affò.

Quoi qu'il en soit, le Corrège mourut en mars 1534, âgé à peine de quarante ans, peut-être d'une maladie d'épuisement et de fatigue, contractée en maniant trop assidûment ses pinceaux, mais non en portant économiquement un sac de billon sur le dos.

La destinée de son imitateur, ou, si on aime mieux, du peintre le plus distingué, après le Corrège, de l'école de Parme, l'aventureux et mélancolique Francesco Mazzuola, qui ne lui survécut guère, n'est pas plus heureuse. Francesco Mazzolo ou Mazzuola est demeuré par le talent le chef d'une assez nombreuse famille de peintres, presque d'une petite dynastie d'artistes parmesans, parmi lesquels il faut citer les trois frères Michele, Pier-Ilario et Filippo, et Girolamo, son cousin, plus vulgaire mais plus fécond et plus heureux que lui.

Francesco Mazzuola, dit le *Parmigiano, le Parmesan* (1503 ou 1504), était encore enfant lorsqu'il perdit son père. Il reçut les leçons et les conseils de ses deux oncles, et dès l'âge de seize ans il monta hardiment sur l'échafaudage de la peinture à fresque, et directeur et associé de son cousin Girolamo, fit avec lui plusieurs beaux ouvrages. Il avait à peine vingt-un ans quand, chassé, sans doute, par l'ambition et le manque de travaux de son pays natal, il se rendit à Rome. Il plut à Clément VII, pour lequel il peignit une *Circoncision*, et, plus heureux que le Corrège, il vit là l'antiquité, et Raphaël et Michel-Ange. Le sac de Rome l'obligea d'en sortir, abandonnant son atelier envahi par la soldatesque. A Bologne, il fit le portrait de Charles-Quint. De retour à Parme, il s'adonna à la gravure et découvrit ou du moins appliqua le premier les procédés de la gravure à l'eau-forte. De la chimie à l'alchimie il n'y a qu'un pas, et notre artiste curieux et inquiet le franchit bientôt et s'adonna à la recherche de la pierre philosophale, qu'il eût plus facilement trouvée dans son talent si ses absorbantes chimères ne l'eussent détourné du travail.

Chargé de peindre la voûte de la grande arcade de l'église de la Steccata, il eût pu donner un pendant digne d'elle à la coupole du Corrège, mais il gaspilla son temps et dissipa même l'argent qu'il avait reçu comme arrhes de son salaire aux stériles combinaisons de son fourneau. Poursuivi rigoureusement, soit pour négligence et incurie, soit pour détournement, soit plutôt pour sorcellerie, il fut impitoyablement emprisonné, laissant inachevée l'œuvre dont les fragments, le *Moïse brisant les Tables de la loi* et l'*Adam et Eve* ont arraché au poëte Gray des cris d'admiration et de regret. Il parvint à s'échapper, et proscrit, poursuivi, errant, une mort précoce termina à trente-sept ans une existence malheureuse et vagabonde.

Le Parmesan, que Boschini appelle l'*Enfant des Grâces*, exagère, en effet, jusqu'à la gracilité la grâce du Corrège, et il n'a ni sa verve abondante, ni sa tranquille majesté, ni sa science, en quelque sorte inspirée, du clair-obscur. Doué d'une

imagination facile, d'une main habile, partagé entre les influences diverses qui se disputent ses préférences, il a allongé, efféminé les types suaves de son maître principal, et il n'a été que l'ébauche encore admirable d'un grand peintre et n'a laissé que des demi-chefs-d'œuvre. Il eût fait plus, sans doute, sans cette mobilité d'humeur, cette inconstance de goûts, cet amour du changement qui furent la fatalité de sa carrière.

A côté du Parmesan, dans le cortége qui n'atteint pas à sa hauteur, il faut citer

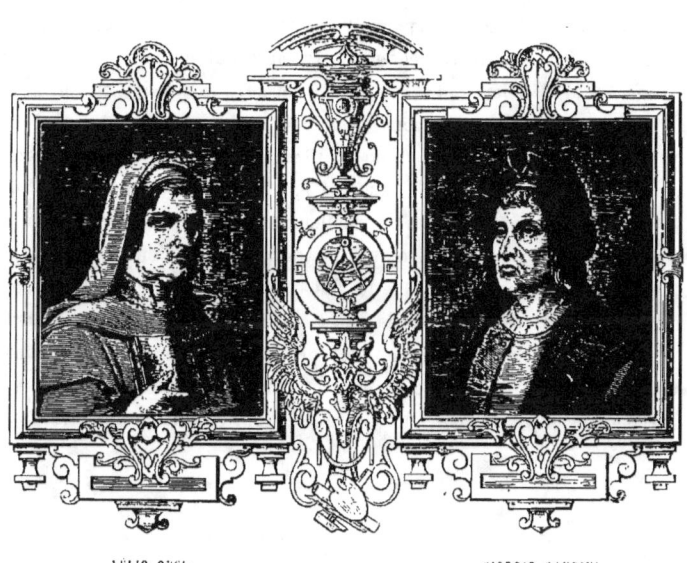

LELIO ORSI.  GIORGIO GAUDINI.

le seul élève connu du Corrège, Bernardino Gatti, surnommé *del Sotaro*, du nom du métier de bourrelier qu'exerçait son père; Pomponio Allegri, fils du Corrège lui-même, qu'il laissa orphelin à douze ans, et dont le plus grand défaut, sans doute, fut d'être issu d'un tel père, et aussi Rondani qui acheva son éducation et qui le pouvait mieux que personne, parce qu'il avait collaboré avec le trop glorieux père de son élève aux fresques de Saint-Jean. C'est ce Francesco Rondani qui signait ses tableaux d'une hirondelle emblématique (*rondano*) que l'on trouve plus d'une fois à Parme aux mains des bambini de ses madones. Mentionnons encore

Lelio Orsi, dit Lelio da Novellara, du nom de la ville où il habita le plus longtemps (1511-1587), et qui se fit une sorte de génie à force de copier et de recopier cette fameuse *Nuit* du Corrège, qui est aujourd'hui l'ornement principal du musée de Dresde, et Giorgio Gaudini, dit *del Grano*, revendiqué comme Parmesan par le savant P. Affò. Giorgio Gaudini travailla dans l'atelier du Corrège, qui l'affectionnait et retouchait, dit-on, ses tableaux. Il parut digne de l'héritage du maître, et fut chargé de continuer son œuvre que la mort avait interrompue : honneur dangereux, peut-être supérieur à ses forces, et auquel il échappa par une mort prématurée. N'oublions pas enfin Michel-Angiolo Anselmi, dit *da Sienna*, parce qu'il était allé étudier à Sienne. Il était de l'antique famille des Anselmi de Palerme, bien qu'il fût né à Lucques. Il vécut assez longtemps, et produisit assez pour qu'on puisse le considérer comme le vivant trait d'union entre la tradition Corrégienne et la décadence de l'école de Parme que précipitent, malgré leurs talents, les Jacopo Bertosa, Pomponio Amidano, Pierre Antonio Barnabei, Aurelio Barrilli, Innocenzo Martini, Rafaellino di Reggio, etc. Ces derniers imitateurs, qui mènent le deuil de la grande manière païenne ou mystique, dont *l'Antiope* et *le Saint-Jérôme* sont les types merveilleux, auraient peut-être mieux fait de suivre l'exemple héroïque de cet Antonio Bernieri, appelé aussi, du nom de sa ville natale, Antonio da Correggio, ce qui l'a fait quelquefois confondre avec son grand homonyme. Celui-ci, découragé à la mort du maître qui emportait, pour ainsi dire, son génie dans la tombe, brisa des pinceaux trop ambitieux et abandonna modestement la peinture à l'huile pour la miniature, genre inférieur, sans doute, mais dans lequel, en récompense de son abnégation, il devint sans rival.

## LE MUSÉE.

E caractère particulier des musées italiens, c'est qu'ils sont non exclusivement, mais principalement nationaux, c'est-à-dire riches surtout en chefs-d'œuvre des maîtres du pays. Ainsi c'est à Turin qu'il faut aller si l'on veut connaître ces Girolamo Giovenone, ces Gaudenzio Ferrari sur lesquels repose la patriotique illusion d'une école piémontaise. C'est à Venise seulement qu'on peut

juger et comparer les maîtres de la lumière et de la couleur, nés dans cette ville féerique. C'est à Bologne qu'on entre dans l'intimité de ce génie éclectique des Carrache, dont l'école se fit un drapeau des lambeaux empruntés aux drapeaux de toutes les autres. Enfin c'est à Parme, à Parme seulement, qu'on connaît bien le Corrège, dont la gloire absorbe celle de ses devanciers et celle de ses successeurs, et dont l'école Bolonaise a tenté de s'approprier l'héritage.

Pour apprécier le pas de géant que fit l'art, grâce à Corrège, il suffit de considérer, dans la galerie de Parme, le tableau d'un de ses prédécesseurs immédiats, Jacopo Loschi, peint probablement de 1470 à 1480. C'est une madone entre deux anges qui jouent de divers instruments. Mais un autre tableau, bien plus précieux, nous donne la mesure exacte de la valeur non plus de ses prédécesseurs, mais de ses rivaux. C'est *la Vierge et l'Enfant*, de Cima di Conegliano, élève de Jean Bellin, tableau peint en 1517, au moment même où le Corrège traçait, au galant couvent de Saint-Paul, *le triomphe de Diane*. Certes le tableau de Cima est loin d'être à dédaigner. On y trouve un coloris déjà frais et moelleux, une vivacité de lumière et de ton qui sont comme l'aurore de la grande peinture. Mais que nous sommes loin encore de cet éclatant matin de Léonard, de Raphaël et du Corrège!

Le musée de Parme est un lieu excellent, comme nous le disions tout à l'heure, pour bien étudier le Corrège, pour se rendre un compte exact de ses moyens et de ses procédés, puisqu'il renferme des ouvrages de sa jeunesse et de la maturité de son talent; mais il est trop peu riche en œuvres des grands maîtres pour fournir l'enseignement utile qui résulte de la comparaison. Il n'y a de Léonard, qu'une tête de femme peinte en grisaille, et une œuvre attribuée à Raphaël, *les Cinq-Saints*, peints vers 1520 qui, heureusement pour Sanzio, ne saurait être de lui. On comprend que, au milieu de si pâles rivalités, Corrège éclate, domine, triomphe sans peine, et, pour ainsi dire, sans mesure; car il n'est pas permis de lui comparer les meilleurs morceaux du temps : ni *l'Annonciation* d'Araldi, ni même les Jean Bellin, ni même le Francia dont *la Madone sur le trône* est cependant une grande et simple page, d'une merveilleuse fraîcheur de coloris.

C'est à Dresde, par exemple, au milieu de ce cortége imposant des œuvres des plus grands maîtres que l'épreuve serait intéressante; c'est là que brille d'un éclat supérieur cette merveille qu'Annibal Carrache mettait au-dessus de la *Sainte Cécile* de Raphaël elle-même? Nous parlons de ce chef-d'œuvre appelé en Italie *la Nuit du Corrège* (*la Notte di Correggio*), qui, depuis 1745, époque à laquelle Auguste III, roi de Pologne, électeur de Saxe, l'acheta au duc de Modène, fait l'ornement de ce musée. Devant cette *sainte Nuit de Noël* ou *Nativité*, le président de Brosse, à qui le duc de Parme la montrait, s'écriait en 1740 : « Oh Dieu! quel tableau! Je ne puis jamais y songer sans exclamation. Pardonnez, divin

Raphaël, si aucun de vos ouvrages ne m'a causé l'émotion que j'ai eue à la vue

SAINT JÉRÔME (CORRÈGE).

de celui-ci. Vous avez votre grâce à vous, plus noble, plus décente ; mais celle-ci

est plus séduisante. Vous savez combien je vous admire, combien je vous estime : laissez-moi aimer l'autre de tout mon cœur. »

Qu'eût dit le sceptique président, subitement converti à l'enthousiasme et foudroyé par le Corrège d'une admiration vengeresse de tant de persiflages, s'il eût vu *le Saint Jérôme*, dont il ne parle pas, parce qu'il mena à Parme, à la cour de la fille du Régent, une vie fort dissipée, et n'alla pas à l'église de San-Antonio Abbate où ce chef-d'œuvre se trouvait alors? On ne saurait imaginer une scène plus simplement rendue et conçue avec moins d'artifice. Nous n'insisterons pas sur des qualités qu'à travers la gravure le lecteur distinguera à merveille sans qu'on les lui montre ; et, après lui avoir simplement appris que le tableau représente saint Jérôme présentant ses écrits au Sauveur dont Madeleine baise le pied enfantin avec une sorte d'amoureuse tendresse, nous lui raconterons l'histoire curieuse et vraiment caractéristique de ce tableau.

*Le Saint Jérôme* est une œuvre de la dernière manière du Corrège, de sa virile et puissante maturité. Il lui fut commandé par la veuve d'un gentilhomme parmesan, dona Briseide Colla, veuve de Orazio Bergonzi. Ce tableau fut fait selon un programme votif, commémoratif, symbolique, arrêté entre la veuve et son confesseur. Le salaire convenu fut de quatre-vingts sequins, c'est-à-dire un millier de francs de notre monnaie. Il est vrai qu'à cet ouvrage était attaché le droit à la nourriture gratuite pendant les six mois qu'il devait coûter. La bonne dame, d'ailleurs, fut si satisfaite de l'exécution de sa pieuse commande qu'elle ajouta, *motu proprio*, au prix convenu, deux voitures de bois, quelques mesures de froment et un cochon gras.

Quoi qu'il en soit du prix de ce chef-d'œuvre, disons que la veuve Bergonzi, en mourant, légua son tableau à l'église de San-Antonio Abbate, où il demeura jusqu'en 1757, époque où, ayant besoin d'argent pour achever leur église, les moines allaient vendre, sans façon, *le Saint Jérôme* au roi de Portugal pour quatre cent cinquante mille francs, lorsque l'infant don Philippe, averti à temps, fit saisir le chef-d'œuvre entre les mains de possesseurs indignes, et, après les avoir désintéressés, le mit en sûreté dans son palais, et enfin le confia à la garde de cette Académie des beaux-arts qu'il venait de fonder. A l'époque de l'invasion victorieuse des armées françaises, ce tableau fut au nombre des vingt toiles qui constituèrent en quelque sorte la rançon du pays. Les autorités de Modène offrirent en vain un million pour le racheter. Le chef de ces vainqueurs sans souliers préféra *le Saint Jérôme*. Ainsi Bonaparte refusa un million de ce qui n'avait coûté à la veuve Bergonzi, et rapporté à Corrège que cinquante louis. Il répondit au porteur de cette offre : « Nous aurions bientôt dépensé ce million pour les besoins de l'armée.... Un chef-d'œuvre est éternel. Il parera ma patrie. » Et il écrivit au Directoire :

« Je vous enverrai le plus tôt possible les plus beaux tableaux du Corrège, et

LA VIERGE DU MUSÉE DE PARME DITE DELLA SCALA (CORRÈGE).

entre autres un *Saint Jérôme* que l'on dit être son chef-d'œuvre. J'avoue que ce

saint prend un mauvais temps pour arriver à Paris; j'espère néanmoins que vous lui accorderez les honneurs du musée.... »

Lorsqu'en 1815 la défaite nous fit rendre ce que la victoire nous avait donné, *le Saint Jérôme* revint à Parme. Il fit son entrée dans sa ville natale comme un souverain dans sa capitale au bruit du canon, au son des cloches, des tambours, au milieu d'une population frémissante d'orgueil et de bonheur.

Bientôt après *le Saint Jérôme*, l'honneur et comme le dieu du musée de Parme, fut religieusement installé seul dans une sorte de salle triomphale, tendue d'une étoffe en soie fabriquée exprès. Le fond en est feuille-morte et semé de couronnes de laurier tissées dans l'étoffe, au milieu desquelles se lisent les glorieuses initiales A. A. (Antonio Allegri).

Dans une autre pièce, en face de celle où est ce chef-d'œuvre, s'étale, au milieu d'une décoration identique, le fameux tableau du *Repos en Égypte*, dit *la Madonna della scodella* (la Vierge à l'écuelle). Le Corrège termina cette toile, que le Vasari appelle *divine* en l'an 1530, à trente-six ans, ainsi que cela était indiqué dans une inscription du riche cadre qui la contenait précédemment. Originairement peint sur bois, ce tableau fut reporté sur toile à Paris; il provient de l'église des frères Rocchettini pour lesquels il fut peint. Le divin enfant, auquel le peintre a donné l'âge un peu avancé de cinq ou six ans, appuyé debout sur l'épaule de sa mère assise, prend de la main droite des dattes que saint Joseph détache d'un arbre dont les palmes, au milieu desquelles voltigent des anges, forment une sorte de gloire verdoyante sur la Sainte-Famille. La Vierge, qui regarde son fils avec une ineffable tendresse, reçoit dans une écuelle l'eau qu'y verse un ange. Au second plan, un autre ange attache à un arbre l'âne qui portait Marie.

En 1798, à l'époque de ce que Paul-Louis Courier nommait nos *illustres pillages*, la Vierge à l'écuelle vint aussi orner le musée du Louvre, où les experts lui attribuèrent la valeur de cinq cent mille francs. Le lecteur trouvera à la fin de ce chapitre la reproduction de ce tableau.

Entre les deux pièces dont nous venons de parler et surmontant un calorifère se dresse le buste en marbre du Corrège, buste malheureusement apocryphe, car on ne connaît pas d'image exacte et authentique de cette douce et modeste figure. Peut-être le Corrège s'est-il peint dans quelqu'un de ses tableaux, mais son invincible modestie n'a pas trahi ce secret. Le portrait de l'édition de Vasari est un portrait d'imagination, de l'aveu même de cet historien. On ne saurait considérer comme comblant cette lacune le prétendu portrait du Corrège peint par Mazzuola (Girolamo), contre un des piliers peints de la grande entrée du dôme, ni le dessin de la Bibliothèque Ambrosienne annoté par Resta, comme représentant la famille du

Corrège. Tout est donc bien complet dans cette vie du trop modeste grand homme qui s'épuisa à produire des chefs-d'œuvre mal payés, et qui n'eut pas même l'orgueil de laisser ses traits à la postérité.

LA DÉPOSITION DU CHRIST (CORRÈGE).

Le musée de Parme a l'heureux privilége de posséder six tableaux du Corrège. Voici maintenant la madone *della Scala*, désignée aussi sous le nom de *la Vierge* de Parme, œuvre de la jeunesse du Corrège (1516) appelée *della Scala*, parce qu'elle provenait d'un oratoire de ce nom, située près de la porte

Saint-Michel, et que l'administration française fit abattre en 1812. La fresque, si habilement détachée du mur par ce procédé qui, connu quelques siècles plus tôt, eût sauvé tant de chefs-d'œuvre, notamment *le Cénacle* de Léonard de Vinci, fut portée au musée de Parme où on peut l'admirer dans un cadre noir recouvert d'une glace, comme un type parfait de la première manière du Corrège.

Cette œuvre, dont le dessin est un peu mou et la grâce un peu maniérée, offre cependant un ensemble d'une séduisante noblesse et d'une expression vraiment chrétienne. Là où le Corrège n'est pas absolument parfait, il se sauve par le charme ; charme irrésistible dont Annibal Carrache, fervent admirateur de la *Madone della Scala* et de *la Déposition de Croix*, n'a pu retrouver le secret, quoiqu'il en reproduisît fidèlement les moyens.

Nous arrivons, par une sorte de progression décroissante qui nous ramène de la virilité à la jeunesse, de la perfection absolue à la perfection relative, du *Saint Jérôme* culminant, par *la Madonna della Scala* intermédiaire, à un tableau qui date bien de la jeunesse du Corrège, *la Déposition de Croix* peinte vers l'an 1515 pour l'église de Saint-Jean. Jésus mort est soutenu sur les genoux de sa mère abattue de douleur; saint Jean la secourt, la Madeleine, aux pieds du Sauveur, fond en larmes. Le dessin de ce tableau est d'une mollesse séduisante, le coloris déjà vif d'une *morbidezza*, d'une *pastosita*, pour parler comme les Italiens, dont Corrège seul possédait le secret.

Comme pendant à la déposition du Christ, le musée de Parme offre du même peintre un *Martyre de sainte Placide et de sainte Flavie*, sujet double plein d'excellents détails; enfin le plus ancien des ouvrages du Corrège un *Christ portant sa Croix;* au dire d'Algarotti, cette peinture marque le passage entre l'imitation du vieux Mantegna et sa manière propre.

Si nous n'avons pas été assez heureux pour offrir à nos lecteurs le portrait authentique du Corrège, nous trouvons au musée de Parme celui du Parmesan, peint à l'âge de vingt ans. Mais cet avantage est chèrement payé par l'absence d'œuvres sur lesquelles on puisse juger complétement le plus digne successeur du Corrège. On n'y trouve de lui qu'une composition dans laquelle entrent *la Vierge, le Bambino, saint Jérôme* et *saint Bernardin*, exécutée par lui à dix-neuf ans; une esquisse *à temprà*, représentant *le Mariage de la Vierge* avec une liberté d'interprétation qui a dû scandaliser plus d'un spectateur, et enfin un autre *Mariage de sainte Catherine*. C'est à Bologne et à Florence que nous retrouverons la physionomie complète du Parmesan, avec ses qualités et ses défauts. C'est aussi dans les églises de Parme, aux fresques de la Steccata où l'on voit une *Ève*, un *Adam*, une grandiose figure en camaïeu de *Moïse brisant les tables de la loi;* c'est surtout à San-Giovanni, où il fut chargé en 1530 de peindre à fresque

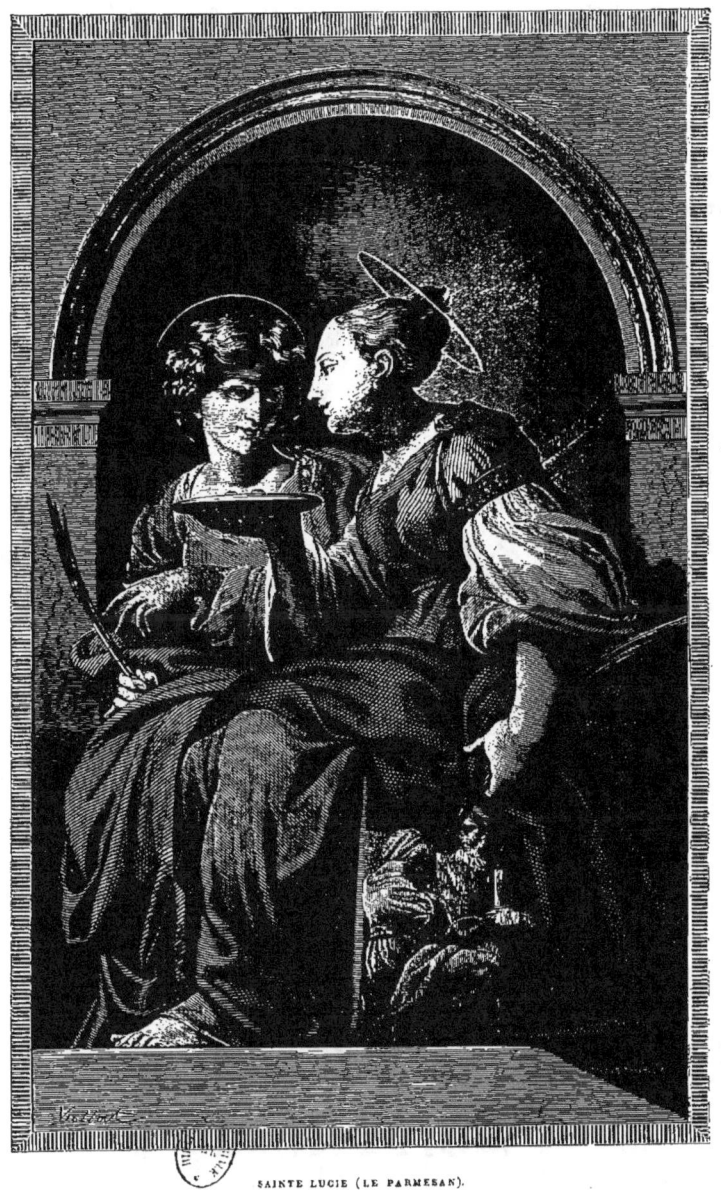

SAINTE LUCIE (LE PARMESAN).

*sainte Marguerite de Cortone* et *sainte Agathe*, *sainte Cécile* et *sainte Lucie*, suave composition que nous reproduisons, qu'il faut chercher les traces trop rares de ce facile et ondoyant génie.

Jetons un dernier coup d'œil sur les autres richesses du musée que nous visitons, et signalons un Guerchin (*Madone avec des saints*), une *Madone colossale couronnée d'étoiles*, et une *Pietà* d'Annibal Carrache; une *Déposition* du Tintoret; un *Christ traîné au Calvaire* du Titien, et beaucoup d'autres cadres peu remarquables et sur la plupart desquels on trouve au catalogue le mot *incerto*.

Une salle du musée de Parme est consacrée à la sculpture : beaucoup de bustes sans tête, beaucoup de têtes sans torse, des bronzes, des bijoux, des vases étrusques, et au fond de l'une des salles du musée une belle statue de Marie-Louise sous la figure de la Concorde, commandée à Canova par Napoléon aux jours d'amour et de victoire.

Mais revenons au Corrège, c'est ce qu'il y a de mieux à faire à Parme, et allons de nouveau l'étudier et l'admirer sous cette face païenne de son génie si inattendue et dont, par un second contraste plus piquant encore, nous trouverons le témoignage profane dans le parloir d'une abbesse.

E premier ouvrage que fit le Corrège, lorsqu'il vint se fixer à Parme, fut cette chambre du couvent de Saint-Paul, dont la découverte ne date guère de plus de soixante-dix ans. En 1516, le Corrège avait vingt-deux à vingt-trois ans, quand il fut invité par la gracieuse et spirituelle abbesse Jeanne, fille de Marco di Piacenza, noble Parmesan, à retracer soit dans son oratoire, soit dans son réfectoire, soit dans son parloir (car toutes ces hypothèses ont été faites), mais plus probablement dans sa chambre particulière, dans *son boudoir*, les scènes les plus gracieuses de cette mythologie païenne dont on venait de retrouver l'Olympe perdu, et dont les ingénieux symboles et les voluptueuses images faisaient, dans l'imagination des moines et des abbesses du temps, une concurrence trop victorieuse aux dogmes austères de cette religion qui a divinisé la pauvreté et la douleur.

N'oublions pas qu'aux seizième et dix-septième siècles les abbesses des couvents, le plus souvent entrées malgré elles dans le cloître, étaient d'ailleurs nom-

mées à vie et jouissaient de prérogatives en quelque sorte souveraines. Elles administraient à leur gré les revenus des monastères et vivaient, comme on disait alors, *dans le siècle*, avec une entière et quelquefois scandaleuse indépendance, donnant des fêtes et des concerts, recevant somptueusement toute la ville au milieu d'un cercle de lettrés et d'artistes, bravant les censures des supérieurs ecclésiastiques et les commérages des dévots. L'autorité spirituelle et temporelle dont elles étaient revêtues, leurs droits presque régaliens pour juger les personnes soumises à leur juridiction, et d'autres priviléges non moins importants, les rendaient si puissantes qu'on les vit prendre parti dans les factions civiles, résister aux évêques, et comme Jeanne de Plaisance (heureux quand elles s'arrêtaient là) faire peindre à leurs frais des oratoires mythologiques, asiles de joyeux décamérons, où tandis que leurs religieuses priaient et jeûnaient pour elles, elles se nourrissaient de tous les fruits défendus de l'imagination, prenant un Ovide pour bréviaire, et portant des médailles antiques et des onyx gravés à leur chapelet.

C'est pour faire, à la barbe de son évêque qui la tourmentait, un acte d'indépendance et d'opposition, que Jeanne, qui en 1514 avait fait peindre par Araldi ou le Temperillo à la voûte d'une pièce voisine des fresques mystiques à peu près irréprochables, et dans son jardin des sujets réellement évangéliques, s'avisa de donner cet ironique pendant païen à l'oratoire chrétien, et chargea le Corrège de répondre par les plus ravissantes fictions de l'antiquité aux ennuyeux sermons de son directeur.

« Hâtons-nous de reconnaître, dit Gustave Planche, qu'il n'y a rien dans ces compositions dont puissent s'alarmer les esprits les plus scrupuleux. C'est la mythologie païenne prise du côté gracieux, mais non du côté lascif. Le goût le plus pur n'a pas un reproche à exprimer. *La Chasse de Diane*, qui forme le sujet principal, est une scène ingénieuse et animée où respire le sentiment le plus vrai de l'antiquité. En contemplant la chaste déesse, sur les murs du couvent de Saint-Paul, on croit avoir devant ses yeux un des tableaux dont Pline l'ancien nous a donné la description dans le XXXV$^e$ livre de son *Histoire*. Il y a dans ce poëme païen tant d'abondance et de spontanéité que les noms de Parrhasius et de Timanthe se présentent au souvenir du spectateur. Il semble que l'invention de cette fresque vivante n'ait rien coûté à l'imagination de l'auteur. Il faut la regarder à plusieurs reprises pour comprendre tout ce qu'il y a de savant et de médité dans le choix des attitudes et des vêtements, dans l'expression des physionomies. Antonio n'avait que vingt-quatre ans lorsqu'il peignit *la Chasse de Diane* dans le réfectoire de Saint-Paul, et pourtant il y a dans cette composition une élégance, une sévérité qui révèlent un savoir consommé. »

Nous savons en effet que le Corrège, nourri d'Homère, de Virgile et d'Ovide,

s'était en outre inspiré des collections de plâtres moulés sur l'antique et de pierres

CHAMBRE DE SAINT PAUL (CORRÈGE).

gravées que possédaient ses amis Mantegna et Begarelli. Voici la description som-

maire de cette chambre enchanteresse : Sur la cheminée, une fresque représente Diane dans les nuages sur un char d'or traîné par deux biches blanches. (Cette Diane, Valery a oublié de le dire, n'est autre que le portrait de l'abbesse.) La voûte d'azur est couverte de génies gracieux folâtrant au milieu des ovales percés à travers un vaste feuillage. Au-dessous, des figures peintes en camaïeu offrent de face, et tout à fait nus, les Grâces, la Fortune, les Parques, Minerve, Adonis, Endymion, figures dignes de l'antiquité et qui prouvent à quel point l'artiste l'avait étudié. Les trois croissants, armes de Jeanne, la crosse, marque de sa dignité, placés à la clef de la voûte et entourés d'une couronne d'or, surmontent cette décoration voluptueuse et païenne mêlée de profanes inscriptions grecques et latines qui semblent plutôt appartenir à quelque maison d'Herculanum ou de Pompéi, qu'au plafond du cabinet d'une abbesse.

Valery cite quelques-unes de ces inscriptions ironiques et malignes, flèches savantes sorties du carquois de la Diane monacale, et qui durent piquer au vif, comme l'aiguillon d'une abeille de l'Hymète, le prélat adverse. Celui-ci répondit par les foudres de l'Église à cette épigramme en action. Il en appela au pape, et l'abbesse, vaincue dans sa lutte contre Rome, dut renoncer au monde et fermer son couvent. Peut-être, à force de larmes, obtint-elle grâce pour l'oratoire païen. Peut-être, et plus probablement, couvrit-elle d'un voile, d'une tenture, d'un badigeon sauveur cette peinture de l'Olympe rival du Paradis. Quoi qu'il en soit, la voûte et ses gracieux mystères échappèrent à l'œil et au marteau des pieux iconoclastes, et l'abbesse, au lit de mort, n'ayant pas trahi son secret ou ne l'ayant confié qu'à des oreilles sûres, la fresque parvint intacte jusqu'en l'an 1790. Vers cette époque, l'attention de quelques artistes fut mise sur la voie par l'indiscrétion d'une tradition qui, croyant, elle aussi, n'avoir plus rien à craindre, jeta son serment aux orties et révéla le nid d'amours et de nymphes si curieusement caché dans un couvent. On se livra à des recherches, et on finit par apprendre que le chevalier Mengs, l'un des historiens de Corrège, avait obtenu la permission de pénétrer dans le cloître dit de Saint-Paul. Pourtant il n'avait pas parlé de sa découverte dans son ouvrage, une mort imprévue lui ayant, avant toute révélation de ce secret qu'il emporta malgré lui dans la tombe, fait tomber la plume des mains.

L'infant don Ferdinand, désirant savoir à quoi s'en tenir sur cette peinture affirmée, niée, contestée, finit par nommer une commission de quatre artistes chargés de faire des recherches décisives. Ils entrèrent dans le monastère le 6 juin 1794, et voici ce qu'ils virent, non sans une sorte d'éblouissement.

Toute la partie voûtée représente une treille émaillée de fleurs, chargée de fruits, se détachant sur un ciel d'azur et ceinte, dans la partie inférieure, de seize

petites lunettes demi-circulaires qui contiennent des sujets variés en clair-obscur.

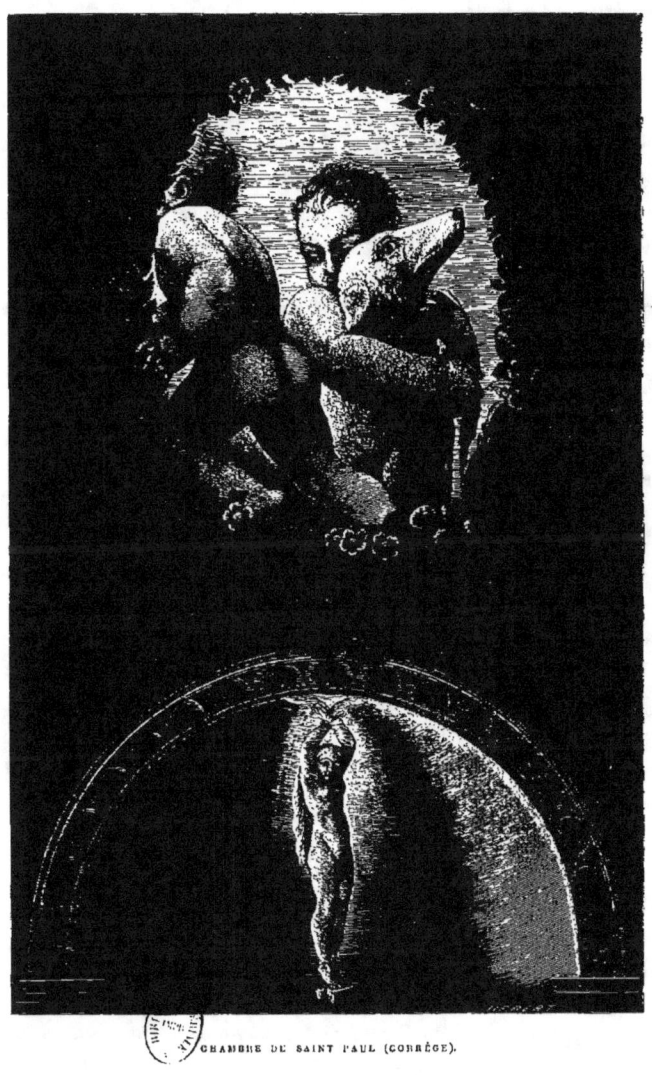
CHAMBRE DE SAINT PAUL (CORRÈGE).

La treille laisse à découvert, sur chacun des quatre côtés, quatre percées ovales

servant de cadres à de charmants groupes d'enfants, les uns jouant avec des animaux et des attributs de chasse, tandis que les autres se tiennent enlacés dans les attitudes les plus variées, cherchant à atteindre les fruits vermeils de la treille. Les sujets des lunettes sont empruntés à toutes les fictions du paganisme qui peuvent se rapporter à une abbesse ayant pour armes les trois croissants de Diane, la chaste chasseresse. Ce sont des vestales qui sacrifient à leur inflexible divinité; Vesta allaitant Jupiter; la Fortune; les trois Grâces; Junon, telle que la décrit Homère dans l'*Iliade*, marchant dans le ciel dans la nudité de sa beauté souveraine; Junon encore, punie de son orgueil, et suspendue par une corde, les bras au-dessus de la tête, avec deux enclumes d'or aux pieds, châtiment que Jupiter lui infligea en présence des dieux, comme on peut le voir dans le poëme d'Homère.

Aussitôt remise en lumière, cette fresque fut dessinée par un professeur de l'Académie, et gravée à la manière du crayon rouge par Francesco Rosaspina, de Bologne. Bodoni, le grand imprimeur parmesan, prêta ses presses célèbres à cette publication aujourd'hui justement recherchée des bibliophiles. Depuis, l'architecte Camille Buti a reproduit cette fresque dans une des livraisons de son grand ouvrage. Une copie de la chambre entière a été faite en partie pour le compte du gouvernement français par Locatelli, et l'atelier de gravure des fameux frères Toschi travaille, depuis longues années, à nous donner au burin la reproduction fidèle de toute l'œuvre du Corrège, où les fresques délicieuses de cette chambre, qui porte son nom, auront certainement une place d'honneur. Nos gravures sont exécutées d'après ces belles copies des frères Toschi, dont un exemplaire nous a été gracieusement donné par Sa Majesté Victor-Emmanuel II, roi d'Italie. Nos lecteurs pourront ainsi apprécier la souplesse, la grâce et la majesté qui, comme trois fées, ont à l'envi jeté leurs dons sur ce premier essai du génie du Corrège, sur ce chef-d'œuvre de jeunesse et de poésie, inspiré par la lecture de l'*Iliade* et la contemplation des monuments de l'antiquité; reproduction trop fidèle à la fois et trop indépendante pour avoir été en quelque sorte dictée à l'artiste, comme Lanzi l'a dit sans le prouver, par son ami Giorgio Orselini, célèbre littérateur du temps, ami de l'abbesse Jeanne et père d'une de ses religieuses.

C'est le cas de reproduire ici comme conclusion les judicieuses réflexions que la savante originalité des fresques du couvent de Saint-Paul a inspirées au juge autorisé que nous avons déjà cité, M. Gustave Planche.

« Il me paraît plus naturel de penser qu'Antonio trouva dans sa propre mémoire tous les renseignements dont il avait besoin. L'éducation qu'il avait reçue le dispensait d'appeler à son secours l'érudition d'Orselini.... Quoiqu'il n'eût pas visité Rome, il est évident qu'il s'était nourri avec empressement des

plus belles œuvres du génie païen. Les Faunes, les Satyres et les Nymphes de

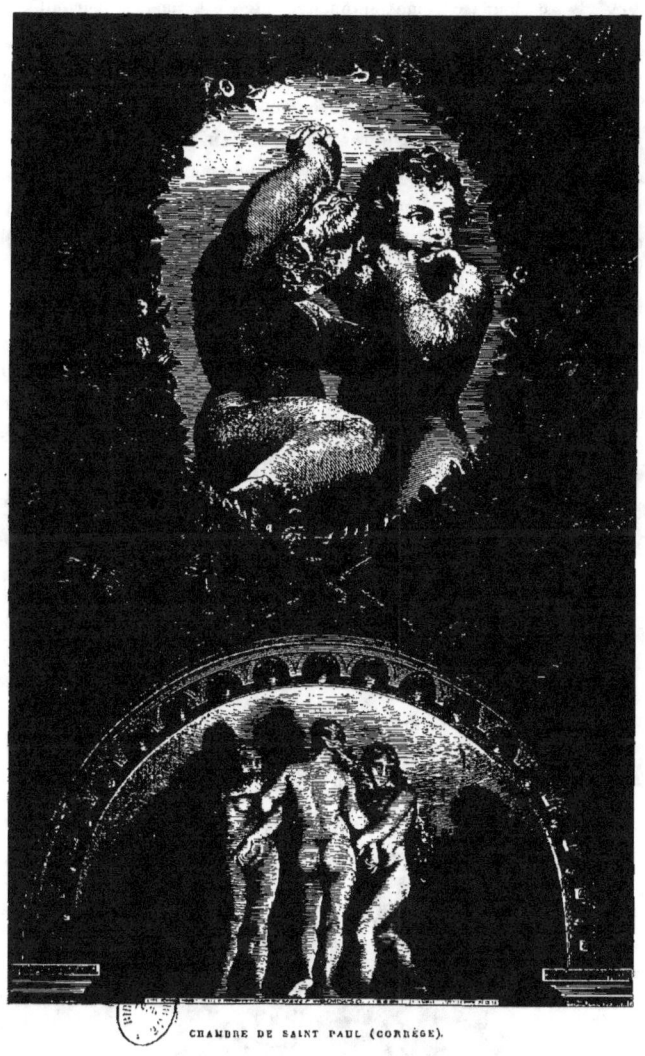

CHAMBRE DE SAINT PAUL (CORRÈGE).

Saint-Paul attestent chez l'auteur un commerce familier, un commerce assidu

avec les monuments les plus sévères, avec les débris les plus précieux qui ornent aujourd'hui les musées d'Europe. Ce qui caractérise particulièrement les fresques de Saint-Paul, ce qui leur assigne une place à part dans l'histoire de la peinture, c'est leur extrême simplicité, et c'est par là surtout qu'elles se rattachent au génie des peintres d'Athènes. Le Corrège a prouvé maintes fois la puissance et la variété de son imagination. Nous ne croyons pas qu'il ait jamais concilié d'une manière plus heureuse l'élégance et l'érudition; car il ne faut pas hésiter à le ranger parmi les peintres érudits.... On voit que le Corrège, malgré la nécessité qui le confinait dans la terre natale, s'était nourri de l'antiquité, et lui demandait des inspirations sans jamais la copier.... L'étude attentive du réfectoire de Saint-Paul suffirait à démontrer les immenses avantages de l'éducation littéraire pour la pratique de la peinture. Un artiste obligé de recourir à l'érudition d'un lettré n'eût jamais imaginé *la Chasse de Diane.* »

Chose étrange et piquante, qui peint à merveille les contrastes du temps! C'est à un de ses premiers essais dans le genre mythologique, aujourd'hui perdu, que Corrège dut la protection et la confiance de l'ingénieuse et galante abbesse du couvent de Saint-Paul. Et c'est à la vue de cet oratoire païen, à l'admiration sans préjugés qu'il inspira aux révérends pères du mont Cassin, frères spirituels de l'abbesse qui leur donnait l'hospitalité, que le Corrège dut la commande de ces beaux travaux du *Dôme* de l'église Saint-Jean, où nous allons le retrouver redevenu chrétien, et devenu un grand peintre de sujets mystiques.

Il y a à Parme deux églises célèbres par les fresques du Corrège : Saint-Jean l'Évangéliste avec son monastère et la cathédrale (le Dôme) avec son baptistère. De toutes les peintures murales d'Antonio Allegri, la coupole de l'église de San-Giovanni est peut-être celle qui permet de juger le mieux l'étendue et la souplesse de son talent. Le sujet principal, l'*Ascension de Jésus vers son père*, remplit tout le champ de la coupole. Sur les pendentifs sont représentés les quatre évangélistes et les quatre saints protecteurs de l'église. « Je ne m'arrêterai pas, dit un éminent critique, à louer l'expression fervente des apôtres, suivant d'un regard ébloui le Christ qui remonte au ciel. Je n'appellerai pas l'attention sur les myriades d'anges qui encadrent cette dernière scène. Ce qui me frappe, et ce qui me paraît un éternel sujet d'admiration et d'étude, c'est le style des évangélistes et des saints protecteurs : c'est là que le génie d'Antonio se révèle dans toute sa puissance, dans toute sa maturité. Ces huit figures sont, à mes yeux, la partie capitale de la composition. »

Si on considère la grandeur de ces figures d'apôtres, la hardiesse des nus, l'ampleur olympienne des draperies, l'ensemble enfin de la composition et de son exécution, cette fresque devra d'autant mieux sembler un prodige de l'art qu'il faut se rappeler qu'à l'époque où elle fut peinte, nul autre travail de ce genre n'avait

encore été accompli, et que Corrège y lança pour la première fois par les airs ces audacieux raccourcis, ce *sotto in sù*, dont il peut être considéré comme l'inventeur. C'est donc à tort que Rutti a prétendu retrouver dans la coupole du Corrège des réminiscences du *Jugement dernier* de Michel-Ange. Il a oublié qu'Annibal Carrache constatait en 1580, avec une sorte de stupeur, que, de ces tours de force de l'art, le Corrège avait tout deviné, et n'avait rien appris. Il a oublié que l'œuvre du Corrège fut commencée en 1520 et terminée en 1524, et que Michel-Ange ne procéda à la sienne qu'en 1536. Les traducteurs et les commentateurs français de Vasari se sont également trompés quand ils ont dit (t. IV, p. 68) que la coupole de Saint-Jean a été entièrement détruite pour l'agrandissement du chœur. C'est tout simplement la coupole du fond, et non la coupole qu'a refaite César Aretusi, sur le noble et modeste refus d'Annibal Carrache de toucher à une œuvre sacrée.

D'après la quittance du Corrège, cet immense travail, exécuté par lui de 1520 à 1524, il avait vingt-six ans, lui fut payé quatre cent soixante-douze sequins, c'est-à-dire quatorze mille cent soixante francs de notre monnaie actuelle. Il est vrai que, selon l'usage du temps, il reçut comme cadeau supplémentaire et marque de satisfaction un petit cheval du prix de huit ducats, sur lequel il put sans peine et sans danger pour lui charger son argent.

L'église et le monastère de Saint-Jean l'Évangéliste ont été à tort attribués au Bramante. Il résulte des archives du couvent que cet édifice est l'œuvre de Bernardin de Zaccagni di Torchiera, dit aussi Ludedera. L'église, outre les fresques du Corrège, se signale à l'attention du visiteur par une habile répétition par Aretusi, du *Christ couronnant la Vierge d'étoiles*, composition du Corrège, détruite barbarement par les moines lors de l'agrandissement du chœur. Aretusi est l'artiste parmesan qui a le mieux pénétré dans l'intimité du génie corrégien. Il avait fait aussi pour la même église une copie de la fameuse *Nuit* que Mengs regardait comme une compensation suffisante de l'original. Il faut signaler encore les arabesques de la voûte de la nef : le *Portement de croix* de Michel-Ange Anselmi; *saint Jacques aux pieds de la Vierge*, une *Transfiguration* au grand autel, la *Vierge qui tend la main à sainte Catherine*, de Jérôme Mazzola, et dignes par la grâce, l'élégance et le goût, de son cousin François, le Parmesan, qui a peint les cintres des chapelles. Un petit tableau, *la Vierge, son Fils et deux Anges*, de François Francia, est d'une limpidité et d'une simplicité charmantes. Une *Nativité* du fils de Francesco Francia, Giacomo, datée de 1519, n'est pas indigne de ce voisinage. Au-dessus de la petite porte qui conduit dans le cloître est un *saint Jean évangéliste* prêt à écrire, autre merveilleuse fresque du Corrège que nous reproduisons.

ÉGLISES ET MONUMENTS. PARME.

Les stalles du chœur, remarquables pour le travail et le goût des ornements, sont l'ouvrage d'excellents artistes du seizième siècle, Zucchi, Pascal et Jean-François Besta. Le cloître conserve encore quelques traces de son ancienne munificence; la décoration en marbre de la porte est du dessin de Zucchi, et exécutée par Du Grado; à l'entrée sont quelques fresques de Michel-Ange Anselmi et du Parmesan Tonnelli. Il faut donner un éloge aux quatre superbes statues du

SAINT JEAN (CORRÈGE).

dortoir, *la Vierge, saint Jean, saint Benoît, sainte Félicité*, qui sont de terre cuite peinte en couleur de marbre, par cette singulière raison que l'auteur, l'habile Begarelli, ne savait point travailler le marbre. Mais cette terre, plus souple, est devenue entre ses mains plus éloquente que le marbre, et l'on rapporte que Michel-Ange, passant un jour à Modène et songeant aux statues de Begarelli le Modenais, ami du Corrège, s'écria : « Si cette terre eût été marbre, malheur aux statues antiques! »

La cathédrale et le baptistère de Parme sont au rang des plus beaux édifices gothiques de l'Italie. L'église montre avec une sorte d'orgueil deux tableaux du chœur, un *David* et une *sainte Cécile*, par le Rocaccini. A la Tribune, le *Christ dans sa gloire*, de Jérôme Mazzola; l'*Apparition de sainte Agnès*, d'Anselmi; les fresques de la nef de Gambara représentant la *Vie de Jésus*, et un *Crucifiement*, de Sosaro.

Mais, ce qu'elle montre avec plus d'orgueil encore, c'est cette immense fresque de l'*Assomption de la Vierge* du Corrège, qui, développée sur une surface plane, serait plus vaste que le *Jugement dernier* de la Sixtine. C'est la dernière grande œuvre du Corrège, qui, commencée en 1525, exigea de son auteur six années d'un travail assidu. On lui avait offert onze cents sequins, c'est-à-dire trente-trois mille francs, pour peindre à la cathédrale la coupole et la tribune. Mais on sait que la raillerie déplacée d'un marguillier qui, à la vue de ces superbes amas de raccourcis et de nudités, manifesta plus d'étonnement que d'admiration et le compara sans façon à un plat de grenouilles, « *un guazzetto di rane*, » blessa justement l'artiste et le fit renoncer à la seconde moitié de son ouvrage.

La coupole du Dôme est de forme octogone, sans lanterne; dans les angles qui vont se rétrécissant à mesure qu'ils montent, se trouvent des fenêtres rondes qui éclairent la composition par en bas. C'est dans cette partie inférieure que Corrège a représenté une sorte de mur d'appui qui ceint le pourtour et paraît fuir, laissant entre les fenêtres l'appui nécessaire pour contenir les apôtres, isolés ou groupés dans de puissantes et nobles attitudes de vénération et d'étonnement.

Des enfants, anges sans ailes, occupés à allumer des torches de fête, balançant des encensoirs, jouant de divers instruments, portant des vases de parfums, servent à lier la partie inférieure et en quelque sorte terrestre avec la zone supérieure ou éthérée. Là, flottent, dans l'azur, la multitude bienheureuse et un tourbillon d'anges à face épanouie, à ailes frémissantes, soutenant la Vierge dans son essor. Dans les pendentifs, et comme pour varier l'impression, le Corrège s'est laissé aller à la liberté et en quelque sorte à l'enjouement de son génie. Parmi ses *Trois Vertus théologales*, la *Charité*, conçue d'une façon toute profane, est lorgnée en quelque sorte par un petit ange indiscret à tête d'Amour. Et, dans un coin de la voûte même, l'artiste, qui avait à se plaindre du prieur, a placé, droit en regard du poste ordinaire de celui-ci, une figure singulièrement jetée et dont l'aspect ne peut être qu'une malicieuse ironie. Vengeance bien innocente, à coup sûr, et souriante pour ainsi dire, comme tout ce qui émane de ce souriant esprit, qui n'a jamais connu la colère, qui a donné même je ne sais quoi de tendre et de doux à la douleur et à la mort elle-même.

La coupole de Saint-Jean et la coupole de la cathédrale, l'*Ascension du Christ*

et l'*Assomption de la Vierge*, ont exercé sur la peinture une immense influence,

SAINT THOMAS (CORRÈGE).

qui s'est prolongée, chose étonnante, jusque sur notre école française elle-même.

A son départ pour l'Italie, David, qui n'avait point complétement échappé au mauvais goût de son temps, rêvait une école nationale appuyée sur les caractères mêmes du génie particulier à la nation. *Soyons Français*, répondait-il à ceux qui lui vantaient la supériorité de l'école italienne. Arrivé à Parme, les fresques du Corrège foudroyaient pour ainsi dire d'une douce admiration ce Paul incrédule. Et il n'était pas arrivé à Rome qu'il s'écriait : *Soyons Romains!* Corrège l'avait conquis à Raphaël.

Mais le vrai culte que le Corrège dut à sa gloire, c'est celui des Carrache, et surtout d'Augustin, qui a voulu reposer en quelque sorte aux pieds de cette coupole qu'il a tant aimée; une simple pierre indique la place où est enterré Augustin Carrache, mort souffrant, malheureux, à l'âge de quarante-trois ans, et retiré au couvent des Capucins. On lit que cette pierre a été placée par deux de ses amis, Jean-Baptiste Mapiani, de Parme, et Joseph Guidotti, de Bologne. Sur le même pilastre, une autre inscription indique la sépulture de Lionello Spada. Ainsi l'école bolonaise a envoyé à Parme deux des siens protester, pour ainsi dire, vis-à-vis du maître commun, de son admiration et de sa fidélité. Et ces deux humbles pierres tombales d'Augustin Carrache et de son élève, morts prématurément loin de la patrie en glorifiant le modeste Corrège, ont quelque chose de plus éloquent à nos yeux que le fastueux cénotaphe élevé à la mémoire de Pétrarque, grand poëte, grand érudit, mais que rien ne rattache à Parme que son titre d'archidiacre et chanoine de la cathédrale de cette ville, titre qui, heureusement, ne l'obligea pas à résidence.

## MANTOUE.

Triste séjour pour l'art qu'une ville fortifiée? Les bruits militaires effarouchent les Muses. Un sanctuaire doit être hospitalier. A Mantoue une sentinelle autrichienne garde les musées, et une autorité soupçonneuse, celle qui veille jalousement aux destinées du quadrilatère, arrête, sur la porte de la maison de Jules Romain, l'étranger, pour lui demander son passe-port.

Mantoue avec ses remparts, ses bastions, ses fossés, est donc une immense caserne isolée au milieu d'une lagune artificielle formée par les eaux du Mincio, chanté (libre alors, et non emprisonné comme aujourd'hui dans de savants travaux stratégiques) par le poëte des *Géorgiques*.

Mantoue n'a que des souvenirs, souvenirs presque exclusivement littéraires et artistiques. Tour à tour, comme la plupart des villes d'Italie, étrusque, gauloise, romaine, républicaine, française, enfin autrichienne, remplie de soldats et de canons, cette cité, si on la séparait de Jules Romain et de ses œuvres, ne serait que la plus forte place militaire de l'Europe, c'est-à-dire la ville la plus triste du monde.

Jules Romain est pour Mantoue ce que Corrège est pour Parme : le génie familier, *Genius loci*. On heurte à chaque pas une œuvre de ce fécond et puissant élève de Raphaël, qui, ne pouvant égaler son maître du côté de la grâce, a essayé de le dépasser du côté de la force. Tout à Mantoue est l'œuvre de son génie : le Dôme avec le tombeau de P. Strozzi exécutés sur ses dessins, car Jules Romain était aussi habile à manier la règle et le compas que le pinceau; le palais du *Te*, édifié sur ses plans et rempli de ses fresques les plus célèbres; un peu plus loin le *palais Ducal* dont il fut l'architecte et le décorateur; sa maison bâtie par lui-même et enrichie des compositions du Primatice. Il n'est qu'une chose qui ne soit pas de lui à Parme, et nous l'en félicitons, la statue du poëte de l'*Énéide*, érigée sur la place qui porte son nom.

O sublime privilége de l'art! faut-il répéter en finissant. C'est pour Virgile et pour Jules Romain qu'on va à Mantoue, et peut-être qu'on y reste. Sans l'art et sans l'espérance, Mantoue ne serait qu'une affreuse prison.

# LE
## PALAIS DU TE.

Es grands poëtes de l'antiquité, Homère et Virgile, et après eux Dante au moyen âge, ont joui du don de peindre en quelques épithètes admirablement justes et caractéristiques les paysages qui forment le théâtre de leurs scènes épiques ou champêtres. Et il n'est pas, pour un lettré, de volupté plus douce que celle de retrouver, un Virgile à la main, dans la ver-

doyante et féconde campagne appelée le *Serraglio* de Mantoue, les traits demeurés exacts et ressemblants, par lesquels le grand poëte des *Géorgiques* a fixé dans ses vers la douce physionomie des champs qui l'ont vu naître, et des prés et des bois où il a promené ses rêveries inspirées.

« Virgile et Jules Romain, dit M. Valéry, semblent, par le génie, des souverains sublimes de Mantoue; le premier règne aux champs, le second à la ville; si les beautés du poëte se retrouvent, se développent encore aux environs de cette cité, l'artiste en a fait le plan, il l'a bâtie, peinte, décorée. »

« Cette ville n'est pas la mienne, disait le duc Frédéric Gonzague, mais celle de Jules Romain. »

Le lecteur comprendra donc le sentiment en vertu duquel nous avons suivi de préférence les traces de ce puissant et original génie, qui, émancipé des disciplines de Raphaël, a vécu là seulement de sa vie propre et s'y est abandonné en liberté à la fougue de son imagination créatrice, y effaçant à la fois ses prédécesseurs et ses contemporains, Mantegna et le Primatice, et y écrasant surtout la foule de ses successeurs d'une inimitable supériorité.

Giulio Pippi naquit à Rome, de Pierre Pippi, en l'an 1492. Il avait reçu une éducation libérale, dont son génie et ses études particulières développèrent surtout les semences. Il était encore enfant en 1508 quand l'heureuse initiative de Jules II appela Raphaël à Rome. Raphaël, bientôt surchargé de travaux, et jaloux de perpétuer la tradition de l'art renouvelé par lui, songea à s'entourer de disciples et de collaborateurs. Un des premiers appelés à cette leçon quotidienne, à cet enseignement pratique, à cette intimité féconde, fut Jules Romain, qu'on aperçoit auprès du maître dès l'an 1509, et qui devient bientôt, par le double attrait du caractère et du talent, son élève et son familier de prédilection, vivant avec lui de la vie commune de l'intelligence et du travail, et partageant, par un privilége glorieux, sa maison elle-même. Bientôt on put saisir dans toutes les œuvres de Raphaël la trace de la collaboration de son élève favori.

Jules n'avait encore que quinze ou seize ans que Raphaël lui confiait dans la décoration des loges du Vatican l'exécution, sur ses dessins, de la peinture de la *Création d'Adam et Ève*, de celle des *Animaux*, de la *Construction de l'Arche*, du *Sacrifice de Noé*, et de la *Rencontre de Moïse par la fille de Pharaon*. Mais de plus amples détails sur la part principale que le disciple prit à l'œuvre de son sublime maître nous entraîneraient hors des limites d'un cadre consacré spécialement à Mantoue et à la gloire de Jules Romain, que la mort de Raphaël rendit libre dans toute la force de son talent, et que la crainte d'un châtiment sévère encouru par la téméraire illustration des sonnets obscènes de l'Arétin avait, selon la tradition, forcé de quitter Rome en 1524.

# PALAIS DU TE. MANTOUE.

Quoi qu'il en soit, c'est à Mantoue que nous trouvons en cette même année Jules Romain établi à la cour de Frédéric, sur le pied de haute faveur que sa double renommée de peintre et d'architecte et la toute-puissante recommandation du comte Balthasar Castiglione assuraient à un artiste venu au meilleur moment, car les Gonzague, ces débonnaires et glorieux tyrans de Mantoue, cherchaient alors

BACCHUS ET SILÈNE (JULES ROMAIN).

à couvrir de gloire et à effacer en quelque sorte, à force de magnificence et de libéralité, l'heureuse faute de leur usurpation.

Le héros de cette œuvre de glorification et de réhabilitation, l'auteur inspiré de cette apothéose de Mantoue et de ses ducs, dont le palais du *Te* est le sanctuaire immortel, c'est Jules Romain. Ce nom de palais du *Te* ne peut, malgré l'erreur

générale à ce sujet, lui venir de la forme de son plan, puisque ce plan n'offre pas le moins du monde de ressemblance avec cette majuscule. L'opinion de Quatremère de Quincy, et la plus plausible, est que le mot *Te* est l'abréviation ou, si l'on veut, la contraction populaire du mot *tajetto* ou *tejetto*, fossé, égout, coupure ménagée pour l'écoulement des eaux. Ce palais est le plus mémorable ouvrage de Jules Romain comme architecte. La régularité majestueuse de son architecture contraste d'une manière frappante avec la fougue éclatante, et l'on peut le dire, le délire pittoresque qui ont présidé à son originale et hardie décoration.

Jules Romain a déployé dans les fresques admirables qui embellissent cette habitation princière une fécondité vraiment extraordinaire et une souplesse, une variété de moyens qui tantôt lui permettent de lutter d'énergie avec Michel-Ange, et tantôt de lutter de grâce avec Raphaël. Et l'on comprend l'enthousiasme de Frédéric de Gonzague, qui pour s'attacher définitivement un homme qui devait être la gloire de son règne, le combla de faveurs, le fit citoyen de Mantoue, lui donna une maison, l'anoblit, et le fit surintendant général de ses palais et ingénieur en chef de ses constructions, aux appointements, fort augmentés depuis, de cinq cents écus d'or. Sur la fin de sa vie, ces appointements équivalaient à quarante mille livres de notre monnaie, et ils constituèrent, avec le prix de ses autres travaux, une véritable existence de grand seigneur au peintre libéral et magnifique dont Vasari et Cellini ont vanté l'hospitalité.

Les principales salles du palais sont la *Chambre des chevaux*, la *Chambre de Psyché* et la *Chambre des Géants*. Entourée d'un cordon de statues peintes à faire illusion, et couronnée de bas-reliefs qui représentent les travaux d'Hercule, la Chambre des chevaux, par une fantaisie qui était à la fois un hommage aux goûts du duc, grand chasseur et grand cavalier, représente les effigies, frappantes alors de ressemblance, et encore aujourd'hui frémissantes de vie, des coursiers favoris de Frédéric de Gonzague.

L'ingénieuse et gracieuse histoire de *Psyché* déroule ses épisodes aux huit côtés de la voûte octogone de la salle qui porte son nom. On y voit le sacrifice en l'honneur de Psyché, la tendresse effrayée de son père consultant à Milet l'oracle d'Apollon, la jalousie inquiète de Vénus qui pousse l'Amour à inspirer à la jeune nymphe une passion indigne d'elle, son enlèvement par Zéphire, qui la conduit à Vénus dans le char de Neptune, la curiosité nocturne de la naïve amoureuse, son châtiment, etc., enfin le premier acte de cette fable dramatique, la plus charmante de l'antiquité, qui a été si chère au génie païen de La Fontaine. Les vicissitudes de cette Ève mythologique occupent encore douze médaillons, au milieu desquels s'épanouit l'apothéose nuptiale de Psyché victorieuse et déifiée. C'est sur les côtés de cette salle ainsi illustrée que, par une inspiration qui tient

PALAIS DU TE. MANTOUE. 155

d'une sorte de poétique délire, Jules Romain a multiplié, sous une forme singulièrement mouvementée et comme triomphale, les images les plus gracieuses et les plus ingénieuses que la mythologie païenne puisse offrir au culte de la joie et de

LA CHUTE DES GÉANTS (JULES ROMAIN).

la volupté, les caprices et les artifices de Jupiter amoureux, les infortunes de Vulcain, les amours de Vénus et d'Adonis, de Bacchus et d'Ariane, les promenades titubantes de Silène soutenu par Bacchus, les chœurs de nymphes au clair de lune, si propice aux belles nudités, les jeux lubriques des faunes et des satyres, le tout

vivant, palpitant, frémissant, souriant, buvant, chantant, dansant au milieu d'un de ces cadres d'arabesques, dont Jules Romain a manié les capricieux enguirlandages avec une fantaisie plus vive et plus souple que celle de Raphaël lui-même.

Après la salle de *Psyché*, vient la salle des *Stucs* ou du *Triomphe de Sigismond*, qui correspond chronologiquement à l'époque où Jules Romain venant de retrouver le concours du Primatice, appelé en France en 1531, reçut de Frédéric la double mission de célébrer la munificence de l'empereur, auquel il devait le titre de marquis et seigneur de Mantoue, et de le disposer à une marque plus grande encore de sa bienveillance : l'octroi tant désiré du titre de duc (1533). Cette frise en stuc, où des scènes toutes modernes sont pompeusement ennoblies de costumes romains, est, comme invention, l'œuvre de Jules, et comme exécution, celle du Primatice.

Mais il faut se hâter et admirer tour à tour d'un regard cette *Chambre du Zodiaque*, également décorée en stucs d'une noblesse et d'une grâce tout antiques; la *Chambre de Phaéton*, célèbre par ses prodigieuses audaces de raccourcis et ses tours de force de perspective; le *Vestibule* ou loge centrale, où les collaborateurs de Jules Romain ont retracé sur ses dessins des épisodes de la *Vie de David*; la *Chambre des Césars*, et surtout celle qui porte le nom de *Chambre des Géants*, et qui représente l'escalade du ciel et le foudroiement des Titans ensevelis sous ces montagnes de pierres, par lesquelles ils prétendaient monter à l'assaut de l'Olympe et détrôner Jupiter. Nous choisissons à dessein, pour éviter tout reproche d'exagération et de lyrisme, les quelques lignes où le président de Brosses témoigne d'une admiration qui ne sera pas suspecte.

« Dans la troisième salle, dit-il, il n'y a jamais eu de place pour mettre une chaise. C'est un salon où Jules Romain a représenté à fresque le combat des Dieux et des Titans. Les uns accablés de montagnes, les autres lançant des rochers sont peints tout autour, sur les quatre murailles jusqu'en bas. En vérité, on ne peut entrer dans cette pièce sans être épouvanté de l'impétueuse imagination, de l'exécution fougueuse et des expressions terribles qui règnent dans cet ouvrage, lequel enlève l'âme mais sans la toucher, car il n'y a que peu d'agréments. Ce morceau, qui est le triomphe de son auteur, mérite bien une ample description, et, dans l'excès de ma loquèle, je ne me tiendrais pas de la faire, si elle ne l'était déjà par Félibien, où vous pouvez la voir. »

Jules Romain n'est pas tout entier, tant s'en faut, au palais du *Te*. Il est encore à l'ancien *palais Ducal*, dit aujourd'hui *Corte imperiale*, reconstruit en partie par lui et qui fut la résidence de cette cour choisie, galante, lettrée, où Balthasar Castiglione, l'auteur du livre du *Courtisan*, a pris ses meilleurs modèles. Il est dans cette *Vénus caressant l'Amour en présence de Vulcain*, de la pièce

dite autrefois de la *Scalcheria* (du maître d'hôtel). Il est dans le plafond peint, sur ses dessins par ses élèves, et où les chevaux blancs du char d'Apollon paraissent de face, de quelque côté qu'on les regarde; il est dans cette *Innocence* d'un dessin achevé, d'une grâce exquise, un des chefs-d'œuvre de Pippi; il est dans ce célèbre *Appartamento di Troja*, consacré aux malheurs d'Ilion, aux batailles des Grecs et des Troyens, à la mort de Patrocle, au songe d'Andromaque, et où Mantegna et Jules Romain ont rivalisé d'invention et d'éclat avec l'*Iliade* et l'*Énéide*. Le *Laocoon* et l'*Enlèvement d'Hélène*, que ronge malheureusement une humiliante dégradation, sont de la meilleure inspiration de l'élève favori de Raphaël.

BATAILLE DES GRECS ET DES TROYENS (JULES ROMAIN).

Il faut encore chercher ce génie universel de Jules Romain à la cathédrale, refaite entièrement par lui, et dont la belle proportion, le pur et noble style protestent contre l'insolent accouplement d'une façade massive due à l'ambitieuse médiocrité d'un ingénieur autrichien; à l'église Saint-André, dans les belles fresques de la chapelle Saint-Longin, exécutées sur ses cartons par Rinaldo, son meilleur élève, regardé par Vasari comme le premier peintre de Mantoue et dans le mausolée du marquis Jérôme Andreossi et de sa femme Hippolyte Gonzaga; on le trouve encore à l'église San-Benedetto, dans une *Transfiguration* originalement imitée de Raphaël; et dans la porte du *Pont dei Mulini*, qui conduit majestueusement à la citadelle, dans la façade du palais Colloredo. Il est enfin, avec son cœur et

son bon sens, dans cette jolie maison qu'il tenait de la libéralité des Gonzague, et qu'il se plut à dessiner, à bâtir et à embellir, plaçant sur sa porte une petite statue de Mercure, qu'il avait rapportée de Rome, ouvrage grec pour le torse et les cuisses, merveilleusement restauré par lui et le Primatice. C'est au pinceau de ce dernier maître qu'appartiennent les riches mascarons, les festons et les guirlandes qui ornent les têtes de bélier de la frise.

Jules Romain mourut prématurément, le 17 novembre 1546, à la suite d'une subite et courte maladie, à l'âge de cinquante-cinq ans; et celui qui remplit Mantoue de ses œuvres et le monde de sa renommée repose aujourd'hui dans un coin inconnu de l'ancienne église San-Barnaba. La pierre de marbre qui indiquait sa sépulture a été égarée ou détruite par une négligence impie, lors de la construction de l'église nouvelle. La tradition seule a pu conserver la vaine épitaphe, qui ne l'a point protégée contre le dédain brutal d'un maçon. Jules Romain avait épousé, en 1529, Helena Guazzi, d'une bonne et pauvre famille de citoyens Mantouans, qui ne lui apporta en dot qu'un millier de francs, mais avec cela une beauté et une vertu inappréciables. Jules Romain lui dut tous les bonheurs de sa vie qu'il ne dut point à l'art. Il en eut trois enfants : un fils appelé Raphaël, du nom de son maître adoré, qui ne lui survécut pas longtemps. De ses deux filles, l'une, Chryséis, nom cher à l'admirateur d'Homère, vécut également fort peu de temps; l'autre, Virginia (en souvenir de Rome et de Virgile) épousa Hercule Malatesta, descendant des tyrans de Ravenne, et eut deux fils : l'un, mort enfant, l'autre sans descendance. Mais, si la famille de sang de Jules Romain s'est éteinte de bonne heure, il lui demeurera toujours la famille de son génie, composée de tous les artistes qui cherchent à l'imiter, et de tous les voyageurs qui ont vu Mantoue et y ont admiré ses ouvrages.

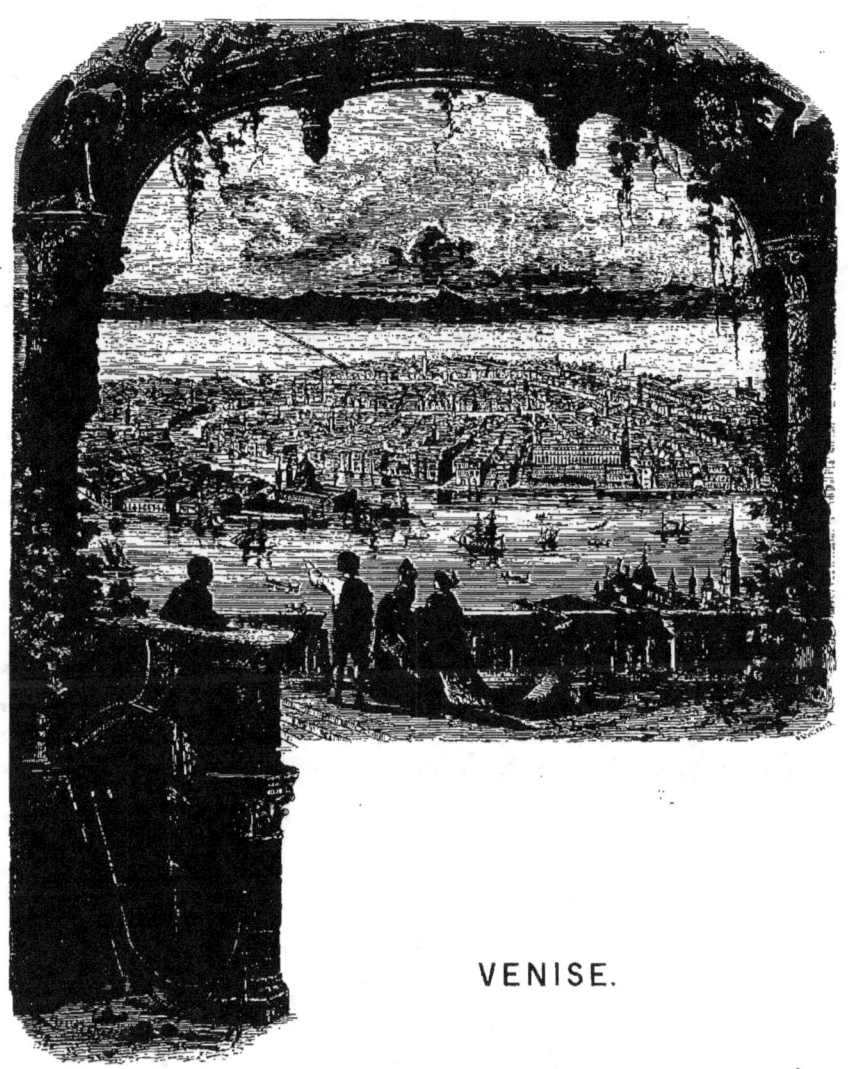

# VENISE.

C'est au coucher du soleil, du haut du Campanile, qu'il faut voir Venise, étalant aux yeux éblouis les profils moelleux et les brillantes façades de ses palais de marbre, perçant le ciel de la flèche empourprée de ses basiliques, déployant le réseau onduleux de ses mille canaux, où glissent silencieusement les noires gondoles, la lanterne au front, semblables, le soir, à des

étoiles errantes. Rien ne saurait rendre l'aspect étrange, mystérieux, fantastique de cette aquatique cité, qui se balance sur l'Adriatique, comme une flotte à l'ancre.

Aussi, de tout temps elle fut chère au peintre et au poëte, cette ville féerique où la vie semble un rêve et la réalité une fiction. De tout temps elle a attiré par une sorte de fascination la visite de tous les voyageurs illustres. Chateaubriand, madame de Staël, lord Byron, Alfred de Musset, Théophile Gautier, ont subi tour à tour son charme irrésistible, et essayé de fixer en des pages émues la curieuse et séduisante image de cette ville, où le masque et le domino furent le costume national, où l'intrigue semble un besoin, la galanterie un devoir, dont les mœurs originales ont eu Jean-Jacques Rousseau, Casanova pour conteurs indiscrets, dont le président de Brosses et Montesquieu ont analysé les institutions, dont Canaletto, Bonnington ont croqué, au vol d'un pinceau ailé, les aspects familiers et la mobile physionomie.

Venise devait être la patrie des peintres de la lumière et de la couleur. Titien, Giorgion, Véronèse n'ont pu naître qu'à Venise, où un soleil généreux semble exalter la vie et ennoblir la matière, et où l'habitude traditionnelle de la grâce et de la dignité a conservé à un peuple déchu, je ne sais quel air magistral.

Que celui qui n'a pas senti son cœur battre en descendant la Piazza, en regardant Saint-Marc, le Palais des Doges; que celui qui n'a pas poussé un cri d'admiration et de joie en embrassant de l'œil cette Jérusalem des pèlerinages profanes, que quiconque enfin n'a pas parcouru pieusement les trois cents ponts, les cent églises et les mille palais de cette ville sacrée, ferme ce livre, inspiré par la religion du beau, qui a fait Venise immortelle.

## ORIGINE ET CARACTÈRES.

Si nous considérons l'école vénitienne dans son ensemble, et si, par exemple, assis dans un coin obscur de l'Académie des Beaux-Arts, où le comte Léopold Cicognara a réuni une collection complète de chefs-d'œuvre, nous fermons nos yeux, fatigués d'éblouissements, et cherchons, à travers la diversité des temps et des genres, les caractères essentiels, distinctifs de l'école vénitienne, depuis Nicolo Semitecolo (1370) jusqu'à Francesco Zucharelli, mort en 1790, depuis les précurseurs jusqu'aux derniers héritiers de cette grande famille de peintres, nous arrivons aux conclusions suivantes :

Ce qui distingue l'école vénitienne de toutes les autres, ce qui lui donne sa physionomie et son rang, c'est l'influence constante et féconde, dans l'inspiration de ses artistes, d'un climat privilégié et de mœurs aristocratiques, c'est

le goût de la lumière, le culte de la couleur et par-dessus tout la religion de la nature.

La réalité, mais la réalité heureuse, harmonieuse, vivante, triomphante, tel est le modèle, non-seulement préféré, mais exclusif, de l'école vénitienne. La faute, si faute il y a, en est à Venise elle-même, à cette ville féerique suspendue sur l'eau, flotte de marbre et d'or, dont le poëte craint sans cesse que l'ancre ne se rompe, et que disparaîsse la vision; à cette ville alors dans toute sa gloire et sa puissance, habitée par un peuple magnifique et voluptueux, épris de toutes les formes de la beauté, et savant dans l'art de jouir noblement de la vie. C'est avec une sorte de patriotique enthousiasme, de passion systématique que le peintre vénitien s'est adonné à l'étude et à la traduction de ce spectacle, inépuisable pour l'art, dont le ciel et la mer forment le fonds, dont la basilique de Saint-Marc et les cent églises qui l'environnent forment la décoration, et dont la Place est la scène brillante, animée, bariolée. La recherche du caractère extérieur des choses, de la beauté visible, la recherche de l'*absolu pittoresque* en un mot, telle a été la préoccupation dominante, voluptueusement égoïste et prodigieusement féconde des Giorgion, des Titien, des Tintoret, des Véronèse, de tous ces maîtres de la chair, de la lumière et de la vie, qui marchent avec un si majestueux sans façon, avec une si noble aisance à la conquête non du beau idéal, du « *bel dal bel*, » comme disait Michel-Ange, mais du beau humain, du beau réel, tel qu'il paraît sans cesse sous leurs yeux, dans les fêtes, dans les réceptions, dans les jeux populaires, dans cette perpétuelle représentation d'une ville où tout était noble et triomphal, depuis la naissance jusqu'à la mort, depuis le sénateur jusqu'au barcarol, où éclatait naturellement dans le langage, le geste, la démarche, le costume, une irrésistible poésie.

Les peintres vénitiens sont donc, dans la plus haute et la plus noble acception du mot, des réalistes. Leurs chefs-d'œuvre, inspirés par des admirations toutes profanes, respirent cette superbe indifférence morale des civilisations raffinées et des gouvernements despotiques. Ne cherchez pas dans ces tableaux éclatants, peints par des épicuriens de la forme pour des sybarites de la vue cette gravité d'intention, cette intensité d'expression qui intéressent, dans les belles productions de l'école florentine et de l'école romaine, l'âme encore plus que les yeux. Ne leur demandez pas ces regards profonds, ces sourires mystérieux, ces visages qui sont tout un poëme, ces gestes qui sont toute une histoire; ne leur demandez pas enfin ce qui a rendu les Raphaël, les Léonard, les Corrège immortels. Mais n'essayez pas non plus de demeurer indifférents à ces tableaux d'un charme, d'une grâce, et parfois d'une puissance incomparables, où triomphent les beautés de la nature et les joies de la vie.

ORIGINE ET CARACTÈRES DE L'ÉCOLE VÉNITIENNE.        163

Ces prédilections de réalistes et de coloristes qui sont le caractère particulier et comme le cachet des peintres vénitiens deviennent sensibles dès les premiers essais et les premiers efforts de l'école. Les principes novateurs sont précocement et timidement affichés par ces premiers chefs, par ces ancêtres obscurs, effacés dans la gloire de leurs successeurs, les maîtres de ce groupe padouan dont les fresques de

JEAN BELLIN.

Giotto, à l'*Annunziata* de Padoue sont le modèle, et dont les tableaux de l'*Avanzo* et des *Bellin* sont le chef-d'œuvre. Nous y voyons l'influence austère de Giotto et de l'art byzantin s'y modifier, s'y dilater, s'y épanouir dans une élégante abondance de lignes et une couleur déjà souriante, à travers ses archaïques pâleurs. C'est Avanzo, qui trouve, en cherchant à animer les têtes presque monochromes de la tradition, les premiers artifices de la demi-teinte et les premières lois du modelé.

L'heureuse découverte des procédés de la peinture à l'huile, importés à Venise par *Antonello de Messine*, fournit à ces pinceaux ambitieux les moyens de souplesse, de mollesse, de chaleur et de vie qui leur manquaient, et les artistes vénitiens deviennent hardiment, définitivement les champions de la couleur, et s'affranchissent des nobles et parfois étroits scrupules qui font aspirer les écoles rivales à un idéal plus philosophique et plus haut que la glorification de la réalité.

A partir de ce moment, la révolution, dont l'école vénitienne tiendra jusqu'au bout le drapeau, s'affirme dans des essais de plus en plus éclatants. Ce jour-là, le rêve des artistes vénitiens, qui attendaient un instrument aussi souple et aussi varié que le modèle, est réalisé. Ce jour-là, la main peut tout ce que la tête a voulu, comme dans cet endroit dont parle Dante, « où l'on peut tout ce que l'on veut. »

Ce groupe d'avant-garde de l'école vénitienne, à moitié mystique et à moitié réaliste, se compose de *Marco Basaiti*, de *Francesco Beccarucci*, *Cima de Conegliano*, de *Gentile* et *Jean Bellin*, de *Mansueti*, de *François Bassan*, de *Rocco Marcone*, de *Vittore Carpaccio*, de *Francesco Rizzo* dit *da Santa Croce*, *Vincenzio Catena*, etc.... C'est dans leurs tableaux déjà vivants et colorés, mais d'une vie tranquille et d'une couleur modeste, que nous trouvons les premiers rayons du soleil nouveau, les premières manières de l'école vénitienne, et que nous jouissons de cette rare bonne fortune, de cette surprise imprévue du mélange et du contraste des deux principes, du triomphe encore indécis de la lumière et de la couleur combattant contre les ombres traditionnelles. Rien de plus charmant que cette aube naïve et déjà brillante. Rien d'attrayant comme ces œuvres de la première phase, « où l'on trouve, a dit Théophile Gautier, l'éclat vénitien dans la naïveté gothique, la beauté du Midi dans la forme un peu roide du Nord, des Holbein aussi colorés que des Giorgion, des Lucas Cranach aussi élégants que des Raphaël. »

Parmi les maîtres de la première phase de l'école vénitienne, il faut surtout citer Gentile Bellin (1421-1501), son frère Jean (1423-1516) et Jean-Antoine Licinio, dit le Pordenone (1484-1540). C'est par eux que la première manière vénitienne s'élargit, s'agrandit, se fortifie et se mêle à la seconde sans trop de disparate. Encore quelques efforts et la couleur des Bellin et des Pordenone pourra s'étaler sur ces palettes magiques où Titien et le Giorgion broient, en quelque sorte, la lumière et la vie.

Les Bellin sont généralement considérés comme les chefs, par ordre chronologique, de l'école vénitienne. Jean Bellin fut supérieur à son frère. C'est le Pérugin de Venise. Il fut le maître de Giorgion et de Titien, qui ne dédaigna pas d'achever *la Bacchanale*, qui se voit à Rome à l'Académie de Saint-Luc, et que la mort ne permit pas à Jean Bellin de terminer. C'est Jean Bellin qui, à un âge où il est pénible d'apprendre, donna ce grand exemple de suivre naïvement et modestement

## ORIGINE ET CARACTÈRES DE L'ÉCOLE VÉNITIENNE.

ment les leçons des élèves qui devaient le surpasser, quand il lui fallut, novice en cheveux blancs, user d'une main alourdie de ces procédés nouveaux, introduits dans l'art par la découverte de la peinture à l'huile. L'influence de Jean Bellin est visible dans plus d'un tableau du Titien et il y a dans son *Assomption*, un de ses chefs-d'œuvre, plus d'un souvenir de *la Vierge et les Six saints*, de Jean Bellin, à l'Académie des Beaux-Arts, et de *la Vierge et les Quatre saints*, à l'église Saint-Zacharie. Mais Titien n'a imité que pour perfectionner et ne s'est souvenu que pour surpasser.

Le Pordenone, cet autre précurseur et rival de Titien et de Giorgion, garde

NTILE BELLINI.                    LE PORDENONE.

sur ceux qui le dépassèrent, la supériorité d'une intensité de vie, d'une profondeur d'expression que ceux-ci ont souvent sacrifiée aux beautés et aux harmonies extérieures. C'est le Tintoret qui exagérera, et poussera parfois jusqu'à la violence ces qualités de force et d'intimité. Titien fera des hymnes à la beauté de ses toiles olympiennes, et ce peintre des magnificences de la chair et des éloquences de la matière fera pâlir, du seul reflet de son pinceau flamboyant, les nudités encore timides de Jean Bellin et ses draperies systématiques, de même que Paul Véronèse

portera jusqu'aux proportions épiques ces scènes que Gentile Bellin évoque sous d'élégantes mais grêles architectures.

Comparez le meilleur tableau du Pordenone, le *saint Laurent Giustiniani* et *la Procession de la place Saint-Marc*, de Gentile Bellin, avec les *Noces de Cana* de Véronèse et le *Miracle de saint Marc* du Tintoret, et vous aurez, tout en gardant la mesure de la valeur de ces maîtres déjà illustres, celle de leurs immortels successeurs et des progrès qu'ils accomplirent pour arriver à ces chefs-d'œuvre, qui font de leur temps une sorte d'apothéose de l'art.

Il serait injuste de négliger François Bassan (mort en 1530), chef de cette dynastie de peintres passionnés pour les duels de l'ombre et de la lumière et les tours de force de l'optique; Marco Basaiti, rival parfois heureux de Bellin; et Marconi Rocco, peintre trévisan, coloriste agréable et tempéré, dont les fonds gothiques et les paysages primitifs annoncent un élève des précurseurs, mais dont la couleur déjà opulente nous conduit, comme par une transition, aux éblouissements de Giorgion.

La plus grande gloire de Jean Bellin sera d'avoir eu dans son atelier le Giorgion et le Titien. Grâce à ces précoces génies, il put entrevoir, avant de mourir, l'accomplissement de son idéal et contempler cette terre promise des chefs-d'œuvre, où nous allons entrer à la suite du fougueux Barbarelli.

Georges Barbarelli, surnommé *le Giorgione*, à cause de sa belle taille, de sa belle mine, de sa belle humeur (*per certo suo decoroso aspetto*), excellent musicien, poète agréable, ami des fêtes et des bals, courageux jusqu'à la témérité, généreux jusqu'à la prodigalité, tombé prématurément, à l'âge de trente-deux ans, tué par le travail et le plaisir, peut être considéré comme le type le plus accompli de cette seconde manière que Titien devait conduire jusqu'à la perfection. Le Giorgion naquit à Castel-Franco, dans le Trévisan, en 1478. En lui semble s'être incarné le génie même de l'art vénitien, tel qu'il va se manifester, par l'éclat triomphal du coloris, la hardiesse et la splendeur décorative des fonds architecturaux, le libre et pourtant harmonieux désordre des personnages. C'est le Giorgion qui le premier a vu, d'un œil en quelque sorte inspiré, cette réalité que Bellin voyait d'un œil fidèle. C'est lui qui, s'émancipant le premier du joug de ces symétries systématiques et de ces ordonnances équilibrées qui demeureront la religion inflexible des peintres de Florence et de Rome, s'ingéniera à échelonner les figures et les objets de manière à former des groupes successifs ou opposés, mis dans un superbe relief par toutes sortes de hardis contrastes de couleur et de lumière.

Par suite d'une intuition merveilleuse, d'un élan sublime de son génie, le Giorgion ouvre subitement, au milieu de la tradition lentement renouvelée des Bellin, l'âge d'or de la peinture vénitienne. Du premier coup, il arriva à cette chaleur

de coloris appelée, d'après lui, *il fuoco Giorgionesco*, qui respecte la vérité de la nature tout en l'ennoblissant d'une poésie qu'elle n'a pas toujours. Nul, parmi ses nombreux et célèbres émules, le *Pordenone*, *Pâris Bordone*, et même *Sébastien del Piombo*, n'a pu égaler ces audaces heureuses, ces bonnes fortunes de pinceau qui tiennent du miracle. Si le Giorgion ne fût pas mort si jeune, tué par l'amour ou l'infidélité, empoisonné, selon Vasari, par le dernier baiser de sa maîtresse ma-

GIORGIUN.

lade de la peste, ou déchiré, selon Ridolfi, par la trahison simultanée de cette maîtresse et de son meilleur ami, Pietro Luzzo da Feltro, peut-être eût-il partagé avec Titien le sceptre de la royauté artistique de Venise. Quoi qu'il en soit, le Giorgion a été un génie pittoresque complet. Il a eu le naturel, la science du clair-obscur, l'art du modelé, le sentiment profond des harmonies et des contrastes. Ses paysages sont aussi exquis que sont splendides ses carnations admi-

rables; il en obtenait, dit de Piles, les infinies nuances avec quatre couleurs capitales seulement, dont le judicieux mélange faisait toute la distinction des âges et des sexes.

Si, dans Giorgion, l'homme mourut désespéré, l'artiste put mourir content. Il laissait après lui, pour continuer et personnifier l'honneur de la peinture vénitienne, un artiste plus grand que lui, Titien.

Tiziano Vecellio da Cadore, né à Cadore, dans le Frioul, en 1477, est un des plus puissants génies qui aient illuminé les sphères de l'art. Il y a quelque chose de divin dans sa fécondité, dans sa force, dans sa sérénité. Ses qualités sont telles qu'elles voilent ses défauts.

Jamais la réalité n'a été vue d'un œil plus pénétrant, et traduite dans un plus poétique langage de lumière et de couleur. Titien, entre autres supériorités, a sur Giorgion l'avantage d'un coloris plus harmonieux, d'un plus grand style dans les draperies, et d'un goût beaucoup plus sage dans les costumes, que son fantasque émule aimait fastueux et bizarres. « Titien, dit Théophile Gautier, est, à notre avis, le seul artiste entièrement *sain* qui ait paru depuis l'antiquité. Il a la sérénité puissante et forte de Phidias. Chez lui, rien de fiévreux, rien de tourmenté, rien d'inquiet. La maladie moderne ne l'a pas touché. Il est beau, robuste et tranquille comme un artiste païen du meilleur temps. Sa superbe nature s'épanouit à l'aise dans un tiède azur, sous un chaud soleil, et son coloris fait penser à ces beaux marbres antiques, dorés par la blonde lumière de la Grèce; nul tâtonnement, nul effort, nulle violence.... Une joie calme et vivace éclaire son œuvre immense. Seul il semble ne pas se douter de la mort, excepté peut-être dans son dernier tableau. Sans ardeur sensuelle, sans enivrement voluptueux, il étale aux regards, dans la pourpre et dans l'or, la beauté, la jeunesse, toutes les amoureuses poésies du corps féminin avec l'impassibilité de Dieu, montrant Ève toute nue à Adam. Il sanctifie la nudité par cette expression de repos suprême, de beauté à jamais fixée, d'absolu réalisé, qui fait la chasteté des œuvres antiques les plus libres. » Cette opinion, que nous partageons complétement, n'est cependant pas unanime. Le chevalier Mengs refuse à Titien la qualité de bon dessinateur : « Il possédait, dit-il, toute la justesse de l'œil requise pour bien imiter la nature et même les ouvrages antiques; mais la grande ardeur qu'il eut pour le travail ne lui permit pas d'en faire une étude solide. » Vasari est du même avis; Michel-Ange, si compétent en cette matière, disait, après avoir vu la *Léda* du Titien, « que c'était grand dommage que l'on n'apprît pas d'abord à bien dessiner à Venise. » Partant de si haut, ces appréciations sont fort respectables; mais qu'opposer à Augustin Carrache, qui, en parlant de la *Bacchanale* que le Titien fit pour le duc de Ferrare, déclare que ce sont « les plus belles peintures du monde et les merveilles de l'art? » Ce sentiment est partagé par Algarotti, qui, devant le *Saint Pierre*

*martyr*, affirmait « qu'il n'était pas possible d'y trouver un seul défaut. » Fresnoy, enfin, Passeri et le grand Nicolas Poussin, Reynolds et Zanetti, ces illustres artistes ou critiques, placent le Titien au premier rang pour le dessin entre tous les bons coloristes. Quel peintre fut plus élégant que lui dans les figures de femmes et d'enfants? qui fut plus savant, plus profond que le Titien dans l'art des portraits?

LE TITIEN.

quelle est l'œuvre supérieure, ou même égale en perfections de tout genre à la *Vénus au petit chien* de la tribune de Florence, ingénieusement appelée la rivale de la *Vénus de Médicis?* à la *Danaé* du cabinet des chefs-d'œuvre de Naples? C'est la nature dans tout son éclat, dans toute sa vérité, dans toute son opulence.

Quoi qu'on en puisse penser, il est certain que le Titien et le Giorgion résument ensemble le caractère fondamental de l'école de Venise, parce que les ouvrages de ces deux maîtres atteignent la perfection d'une forme de l'art qui fut commune à tous les peintres vénitiens, leurs contemporains ou leurs successeurs,

c'est-à-dire l'imitation de la réalité, mais d'une réalité choisie, de la réalité en fête, parée de tous les joyaux de la lumière et drapée dans les plus belles couleurs. On comprend que ce culte exclusif de la forme extérieure, de l'apparence, ait nui quelque peu au soin de cette signification morale, de cette expression qui trouve parfois les peintres vénitiens d'une si superbe indifférence. Rarement on sent l'âme sous ces beaux corps dont la vie semble s'être concentrée à l'extérieur. Rarement ces têtes, modèles de beauté, permettent des pensées plus graves qu'un rêve de poëte. Les madones du Titien, par exemple, celle de la fameuse *Assomption*, à l'Académie des Beaux-Arts, sont des femmes très-vraies, très-vivantes, très-réelles, d'une beauté solide comme la *Vénus* de Milo. Le *Christ au Tombeau*, le dernier ouvrage de Titien, respectueusement achevé par Palma, est sans doute un vrai cadavre affaissé, livide, verdi, mais n'est-il pas juste de faire remarquer que dans cette trop fidèle reproduction de la mort et de son drame muet, on ne sent pas assez, peut-être, l'immortelle espérance? Nul n'oserait dire ici : *Hinc resurrecturus*.

Mais ce regret exprimé de l'absence d'idéal, qui dira jamais l'éclat savoureux du coloris et cet éloquent *impasto* des chairs où frémit la vie? Qui louera assez le jet abondant et magnifique des draperies, le caractère des têtes, le style des ordonnances? Et si l'on compare l'œuvre et la vie, quelle beauté, quelle ampleur, quelle majesté vraiment sénatoriale dans l'œuvre de ce Titien fait comte par Charles-Quint, reçu à Rome comme un souverain, et qui de Venise, où le monde entier venait rendre hommage à sa majestueuse et infatigable vieillesse, exerce, en quelque sorte, le pontificat de la peinture? Époque unique et radieuse dans les fastes de l'art, autorité universelle, fécondité presque divine, nous ne vous retrouverons plus! Paul Véronèse, qui donnera à la décadence de si beaux airs triomphaux, n'est qu'un grand artiste. Ce n'est pas comme Titien, un grand maître. Le métier n'a eu pour lui aucun secret. L'art jaloux en a gardé quelques-uns. Jamais existence d'homme ne fut mieux remplie que celle du Titien; travailleur infatigable, il a exécuté un nombre prodigieux de tableaux. Tous les souverains voulaient être peints de la main de ce grand maître; rois et empereurs, doges et papes, Charles-Quint, François Ier, Philippe II, Paul III, Henri III de Pologne, princes et cardinaux, ducs et duchesses, poëtes et pamphlétaires, l'Arioste, l'Arétin....

Comblé de richesses, de gloire et d'honneurs, le Titien travailla jusqu'à l'âge de quatre-vingt-dix-neuf ans, portant dans l'âge le plus avancé le feu de la jeunesse et les saillies de l'imagination. Il mourut de la peste à Venise en 1576.

Par respect pour l'ordre chronologique, nous devons citer en cette place deux artistes qui n'ont pas été sans mérite, et qui, eux aussi, ont apporté leur contingent de gloire à l'école vénitienne. Nous voulons parler de Sébastien del Piombo et de Jacques da Ponte.

## ORIGINE ET CARACTÈRES DE L'ÉCOLE VÉNITIENNE.

Sébastien del Piombo et Jacques da Ponte, pinceaux plus fermes et plus profonds, ont en vain aspiré à succéder au Titien, et même Sébastien, enivré par les éloges de Michel-Ange, à détrôner Raphaël. Mais nous sommes au moment où les ambitions dépassent les forces, et le trône des Raphaël et des Titien demeurera vide. Cependant une place sur la première marche, demeurera à Luciano, dit Sebastiano del Piombo (1485-1547), et à Jacques da Ponte, dit le Bassan (1510-1592).

Fra Sebastiano fut élève de Jean Bellin, puis du Giorgion. Par une lacune

JACQUES BASSAN.        SÉBASTIEN DEL PIOMBO.

rare dans l'école vénitienne, il manquait d'imagination. Avec cette faculté, il n'eût été pour personne un rival à dédaigner. Il se consacra donc exclusivement aux tableaux de moyenne dimension et aux portraits, rachetant par la perfection du coloris, par la beauté des mains, et l'exactitude presque minutieuse des accessoires, ce qui lui manquait du côté de l'ampleur, de l'ordonnance, du style. Sébastien est un peintre vraiment vénitien. On le sent à sa religion de la réalité, poussée à ce point que, par exemple, dans les vêtements de l'*Arétin*, du Musée de Berlin, on ne trouve pas moins de cinq noirs différents imitant de la manière la plus vraie, le velours, le satin, la laine, etc. La renommée de Sébastien se

répandit rapidement, et il fut appelé à Rome, selon les uns, par le fameux Chigi, le possesseur de la Farnesine; selon les autres, par Michel-Ange, dont la gloire de Raphaël offusquait la vue. Il travailla à la Farnesine, en effet, en concurrence avec Sanzio; mais il essaya en vain de lutter contre cette perfection de dessin qui est la marque du génie raphaélesque. En vain eut-il recours aux conseils et même au secours de Michel-Ange, dont l'influence, par Sébastien et par le Tintoret, va planer sur l'école vénitienne. Indigne rival de Raphaël, à la *Transfiguration* duquel il essaya d'opposer sa *Résurrection de Lazare*, Sébastien n'en est pas moins un des excellents peintres vénitiens. Fidèle, non-seulement dans ses tableaux, mais dans ses mœurs, sa vie, à la tradition de Giorgion, il fut comme lui, galant, musicien et poëte, employant d'une façon tout épicurienne les revenus de la charge de chancelier des bulles (*uffizio del Piombo*) qu'il tenait de la munificence du pape Clément XII. Mais plus insoucieux ou plus raisonnable que Giorgion, d'une enveloppe plus robuste et qu'usa moins vite un génie moins ardent, il ne mourut qu'à soixante-deux ans.

Jacques Bassan reçut plus particulièrement l'influence du Corrège. Un rayon de cette lumière si pure et, en quelque sorte, virginale, dont le peintre de Parme éclaire ses créations, est tombé sur la toile du Bassan qui, exclusivement préoccupé du soin de se faire un nom à part, a consacré son génie à la lumière, comme ses émules l'ont fait à la couleur. De là des effets originaux, bizarres, imprévus. Mais de là aussi l'insensibilité des personnages qui ne vivent, en quelque sorte, que plastiquement, et en qualité de repoussoirs. De là encore des artifices puérils, et une perfection qui consiste surtout dans le trompe-l'œil. Sous ce rapport, Jacques Bassan est un grand maître. » Bassan, dit Annibal Carrache, fut un peintre excellent, digne d'une plus grande louange que celle que Vasari lui donne, parce qu'entre les beaux tableaux que l'on voit de lui, il a fait encore de ces miracles qu'on rapporte des anciens Grecs, trompant par son art, non-seulement les bêtes, mais les hommes. » Bassan excella dans les paysages et le portrait.

Nous devons parler maintenant d'un autre très-grand peintre de l'école vénitienne, de Jacopo Robusti, qui, né d'un teinturier, fut surnommé *Tintoretto*. Le Tintoret, élève du Titien, naquit à Venise en 1512. Il est, par l'étude, le travail, la noblesse perpétuelle de l'intention, la dévorante poursuite de la perfection, le sentiment délicat, élevé, inquiet de la mission et de la dignité de l'art, un grand artiste, dont le front sourcilleux et le geste énergique contrastent singulièrement avec les molles attitudes et les insoucieux visages des peintres épicuriens, les Giorgion, les Sébastien et les Véronèse.

Le Tintoret passa quelque temps dans l'atelier du Titien, puis il étudia les œuvres de Michel-Ange et quelques statues antiques que possédait Venise. Ridolfi

raconte que, retiré dans une chambre isolée, encombrée de plâtres moulés sur les bas-reliefs, sur les statues antiques et les plus beaux morceaux de Michel-Ange, il passait les nuits presque entières dessinant assidûment ces modèles, les éclairant sous divers aspects, afin d'observer les effets d'ombre et de clair-obscur. Il suspendait ces mêmes modèles au plancher, et les plaçant au moyen de plusieurs fils dans des attitudes diverses, il les dessinait de différents points de vue pour acquérir la connaissance de la perspective de bas en haut, science qui n'était pas aussi familière à son école qu'à l'école lombarde. Il joignit à ces études celle de

LE TINTORET.   MARIE TINTORET.

l'anatomie, et c'est ainsi qu'il arriva à se placer presque au premier rang de son école. Vasari, qui le critique sévèrement, reconnaît cependant, dans le Tintoret, un des plus imposants génies qu'ait eus la peinture. Il a déployé, en effet, dans ses tableaux et ses fresques, une grande hardiesse d'invention, une rare intelligence du clair-obscur, un coloris vigoureux, bien qu'un peu vineux dans les chairs, une entente parfois trop dramatique de la pose. On sent aussi, dans le pêle-mêle de ses personnages et leur énergie vulgaire, le combat que devaient se livrer dans son cerveau fiévreux les traditions de l'antique et les influences michel-angélesques.

Quoi qu'il en soit, le Tintoret, et c'est Lanzi qui le déclare, produisit des tableaux dans lesquels les critiques les plus sévères ne pourraient trouver l'ombre d'un défaut. Pierre de Cortone, après avoir visité les églises de Venise, où se trouvent les plus belles productions du peintre vénitien, disait : « Si je demeurais à Venise, il ne se passerait pas de fête que je n'allasse repaître mes yeux de ces peintures, et en admirer surtout le dessin. »

Dans la seconde partie de sa carrière, stimulé par l'avidité de sa femme, le Tintoret, parfois, travailla trop vite et se négligea, ce qui faisait dire à Annibal Carrache « que dans beaucoup de ses peintures le Tintoret était au-dessous du Tintoret. » On a dit aussi qu'il avait, selon le prix, trois pinceaux : l'un d'or, l'autre d'argent, et le troisième de fer.

Le Tintoret eut deux enfants, qui furent ses élèves : sa fille, *Marietta*, née en 1560, excella surtout dans le portrait, et, dans ce genre, elle fût peut-être devenue une rivale redoutable pour son père lui-même, si elle n'eût été ravie par une mort prématurée, à l'âge de trente ans (1590); son père, désolé, eut le courage de faire son portrait sur son lit funèbre, et cette scène touchante a fourni à Léon Cogniet le sujet d'un de ses tableaux. Grâce à un travail assidu, à une étonnante facilité, et à la longueur de sa carrière, le Tintoret a produit une quantité prodigieuse de tableaux. Le Louvre en possède cinq et il y a telle église de Venise qui en montre jusqu'à quinze.

Le Tintoret avait écrit sur le mur de son atelier cette devise ambitieuse qui résume à merveille l'orgueil et l'effort de son génie : « Le dessin de Michel-Ange et la couleur du Titien. » Comme tous les imitateurs, si grands qu'ils soient, il a trop souvent exagéré cette double aspiration. Sa ligne est tourmentée et sa couleur brutale.

Le Titien, génie incomparable, porta la gloire de l'école vénitienne à son apogée; mais, malgré les efforts de ses successeurs, le talent puissant et fécond du Tintoret, la décadence déjà commencée allait accomplir son œuvre fatale, lorsqu'un artiste sorti de l'école de Vérone vint, de nouveau, fixer le soleil sur cette terre des arts.

Paolo Cagliari, dit le Véronèse, naquit en 1532, à Vérone, où il reçut les premiers éléments de la peinture d'un peintre véronais nommé Badèle, sous la direction duquel il fit des progrès merveilleux. Séduit par la célébrité des artistes de Venise, le jeune Paolo, dont le talent était naturellement souple, noble, élevé, riche, gracieux et vaste, osa venir se mesurer avec ces colosses de l'art, et réclamer sa part de gloire à une ville qui croyait n'avoir plus de couronnes à distribuer; mais, dès ses premiers débuts, on comprit qu'il était un maître.

Les tableaux de Paul Véronèse, dit l'abbé Lanzi, se distinguent par une mul-

# ORIGINE ET CARACTÈRES DE L'ÉCOLE VÉNITIENNE. 175

titude de détails agréables; des espaces aériens, brillants de lumières; des édifices somptueux que l'on voudrait parcourir, des visages riants; des mouvements gracieux, expressifs, bien opposés; des costumes nobles; des couleurs pleines de vivacité; un maniement de pinceau qui réunit la promptitude à la perfection, et qui, par chacun de ses coups, crée, achève ou instruit. Cependant le Véronèse exagérera la grâce,

PAUL VÉRONÈSE.

comme le Tintoret exagérera la force que Titien nous montre si harmonieusement unies. A l'un les toiles immenses, ou les immenses plafonds qui invitent à toutes les audaces du raccourci et favorisent les jeux de la lumière; à l'autre les pans de muraille à inonder des flots brûlants de sa sombre couleur. Paul Véronèse est un génie d'en haut, amoureux des grands espaces et du limpide éther. C'est un olympien. Le Tintoret est un génie titanesque, épris de l'abîme et

des mystères de l'ombre. L'un a l'azur du ciel sur sa palette. L'autre semble y broyer le sang et le feu de l'enfer. Parfois lâche de dessin, parfois nul d'expression, Paul Véronèse est le plus grand coloriste de l'école vénitienne, et peut-être le plus grand qui ait existé. Il n'est ni jaune comme Titien, ni rouge comme Rubens, ni bitumineux comme Rembrandt. Il peint dans le clair avec une étonnante justesse de localité ; nul n'a mieux connu que lui le rapport des tons et leur valeur relative. Il obtient, par juxtaposition, des nuances d'une fraîcheur exquise, qui, séparées, sembleraient grises et terreuses. Personne ne possède au même degré ce velouté, cette fleur de lumière.

C'est cette perfection de coloris, cette saveur de ton que les Vénitiens ont appelées *questa gustosa maniera paolesca*, et qui sont devenues proverbiales. Ce n'est que grâce à cette merveilleuse souplesse de son pinceau et à cette variété d'une palette où le prisme a versé toutes ses nuances, que Paul Véronèse a pu lutter comme à plaisir avec les étoffes les plus brillantes et les plus bigarrées, et dominer l'effet écrasant de ces foules qu'il jette sur la toile comme sur une scène, et de ces triomphales architectures qui sont ses cadres de prédilection. Dans ses tableaux immenses, pareils à des représentations, dans ses Noces, dans ses Repas, dans ses Apothéoses, règne un art d'ordonnance et de distribution qui fait que l'œil, loin d'être troublé par tant de personnages, se repose sur la savante harmonie qui se dégage de leurs contrastes mêmes. En se jouant, Paul Véronèse exécute de véritables symphonies de couleur où pas une dissonance ne trouble une expression qui a quelque chose de voluptueux. Rien ne peut balancer ou atténuer l'effet de ces festins et de ces cortéges qui se détachent sur l'azur, rien, pas même le chatoiement des pavés en mosaïques semés de pierres précieuses. Préparés à la gouache, comme des décorations de théâtre, les tableaux de Véronèse conservent, dans les demi-teintes, une légèreté, une transparence, une gaieté ravissantes. Ces toiles splendides respirent la joie. Partout elles sont signées d'un génie sain, vif, alerte, souriant, qui se joue de l'obstacle et en triomphe avec une communicative alacrité. Dans ses plafonds, il ose des raccourcis impossibles. Il déhanche, il plie, il tord ses figures avec une aisance et une sérénité sans exemple. Mais ce qu'il faut admirer surtout, c'est le bonheur des attitudes, l'infinie variété des expressions extérieures du corps, la grâce ondoyante des démarches, le magnifique naturel des poses, l'inépuisable diversité des costumes. Voilà en quoi vraiment Véronèse est et demeure inimitable. Ses toiles heureuses sont des hymnes aux beautés et aux joies de la vie. Il n'a rien ajouté à cette langue de l'âme que la peinture peut parler comme la poésie. Mais il a ajouté à ce qu'on pourrait appeler la musique des couleurs. Il a revêtu le type humain d'une dignité et d'une fierté inconnues. Dans les toiles de Véronèse, l'homme se redresse en quelque sorte réhabilité. Véronèse

est l'un des plus grands parmi ce qu'on peut appeler les glorificateurs de la vie, les poëtes de la peinture.

Si Véronèse ne voit de la vie que le poëme, Tintoret n'en voit, lui, que le drame. Ses tableaux et ses fresques, où une couleur fauve semble jetée par un pinceau furieux, s'adressent à la terreur, à la poésie, à la douleur, comme les

PALMA LE VIEUX.

autres provoquent l'admiration et l'allégresse. Le Tintoret n'est pas un Vénitien pur. Il a de grandes analogies avec les maîtres espagnols. Sa vigueur a quelque chose de farouche. Sa grâce elle-même est rude. Génie violent et inquiet qu'a possédé et dévoré cette passion de la ligne et de l'expression, dont Michel-Ange et Tintoret sont les héros et les martyrs.

Palma (Jacopo), dit le Vieux, qui naquit à Farinata, sur le territoire de

Bergame, en 1540, est considéré comme un élève du Titien. Lorsqu'il arriva à Venise, il était déjà parvenu à la virilité du talent. Il est remarquable par la perfection avec laquelle il fondait ses teintes, la trace du coup de pinceau y est imperceptible. Il empâte savamment ses couleurs, à la façon de Carlo Lotto, avec lequel il fut intimement lié. Il n'a pas atteint à la vigueur héroïque du Giorgion, dont il imite avec bonheur la couleur transparente et vivace. Il est inférieur, comme grâce et comme majesté, au Titien, et essaye en vain de parvenir à sa correction sublime. Mais ses têtes de femme et d'enfant sont dignes de ces modèles, et l'ajustement des draperies est chez lui d'un grand goût et d'un grand style. Il plaça souvent dans ses tableaux sa fille Violante, opulente beauté vénitienne, passionnément aimée du Titien. Ses portraits sont remarquables et attestent une grande puissance d'observation. Parmi ses élèves, ce maître fécond compta Bonifazio, célèbre en Italie, inconnu à Paris. Le *Mauvais riche*, de Bonifazio, qu'on voit à l'Académie des Beaux-Arts, est un tableau profondément vénitien et qui fait honneur aux inspirations de Palma. Bonifazio tient le milieu entre Titien et le vieux Palma. Sa couleur est excellente, sauf la distribution des tons clairs, qui pourrait être meilleure. Mais il est plus minutieux, plus détaillé dans le faire, et on sent la décadence prochaine dans les défaillances de l'effet et la faiblesse du clair-obscur.

Palma l'Ancien a beaucoup produit. Il a, comme tous les peintres vénitiens, cette marque de race, la fécondité. Le Musée du Louvre ne possède de lui qu'une *Annonciation aux Bergers*. Vasari fait un éloge pompeux d'un tableau de lui : *la Tempête apaisée par saint Marc*, qui, malgré ce témoignage, a aussi été attribuée à Giorgion : « Il n'est pas possible, dit Vasari, et cet éloge, avec les réserves nécessaires, peut servir à caractériser la physionomie artistique de Palma, que le pinceau le plus habile rende jamais d'une manière plus saisissante et plus vraie la fureur des vents, la vigueur et la souplesse des hommes, les emportements de la mer, les nuages déchirés par la foudre, les vagues brisées par les rames, les rames ployées par les flots ou par les efforts des rameurs; je ne me souviens pas d'avoir vu jamais une plus terrible peinture.... Le Palma sut conserver jusqu'au bout le feu qui l'animait au moment où sa conception jaillit de son cerveau. »

Fils et élève d'Antonio Palma, peintre médiocre, neveu de Palma l'Ancien, Jacopo Palma, dit le Jeune (1544-1628), étudia avec prédilection, à Rome, Polydore de Caravage et Michel-Ange. Avec lui commence la décadence vénitienne. « Il fut, dit très-bien Lanzi, le dernier peintre de la bonne école et le premier de la mauvaise. » Tant qu'il eut à lutter contre le Tintoret et Véronèse, il fit, pour maintenir sa rivalité, de glorieux efforts. Mais ces illustres émules une fois morts, il se négligea jusqu'à s'arrêter parfois à l'ébauche. Avec Palma le Jeune finit, dans une agonie encore

superbe, la grande manière vénitienne. Moins fort ou moins confiant que ses prédécesseurs, Palma le Jeune donne le signal de ce sauve-qui-peut artistique qui désagrége l'école et donne des imitateurs, mais non plus des rivaux aux grands peintres de Florence, de Milan et de Rome. Palma le Jeune s'est appuyé à Michel-Ange. Il en copie les nudités épiques et les audacieux raccourcis.

Son morceau capital se ressent de cette inspiration qui, à défaut de génie, soutiendra encore pendant quelque temps la grandeur expirante de la tradition

A. SCHIAVONE.     PALMA LE JEUNE.

vénitienne. C'est ce *Jugement dernier* dont le Tintoret disait « qu'il y avait trop de monde, et qu'il faudrait en faire sortir quelques figures. »

Palma le Jeune, André Schiavone, voilà, après les grands peintres, les derniers illustres de l'école vénitienne. Déjà le génie de leurs prédécesseurs les étonne et les éblouit. Ce sentiment de terreur modeste et cette conscience de leur infériorité se lisent dans cette inscription que Palma le Jeune traça d'une main tremblante sur le dernier tableau du Titien, le *Christ au tombeau*, qu'il acheva *respectueusement* : « *Quod Titianus inchoatum reliquit Palma reverenter absolvit Deoque dicavit opus.* »

Cependant André Schiavone approche parfois du Titien par l'ardeur de son

coloris, et a masqué la faiblesse déjà sensible de son imitation par une certaine vivacité d'imagination qui lui est propre.

Mais après Palma le Jeune et André Schiavone, qui oserait toucher ce grand pinceau du Titien que l'empereur Charles-Quint a daigné ramasser et qui, échappé depuis à sa main mourante, gît à jamais à terre?

Et maintenant fermons, comme un beau livre dont le commencement est admirable, dont le milieu est encore sublime et dont les dernières pages attestent le déclin, cette histoire de l'école vénitienne. Nos yeux, longtemps fatigués d'éblouissements et enchantés par la longue surprise de ces traductions splendides de la nature dont de puissants génies ont comme ennobli et embelli le modèle, ne pourraient supporter, sans désabusement, le spectacle de cette décadence de la Venise artistique, qui semble suivre dans la tombe la Venise historique et politique. Parmi les chefs de ce grand deuil, les célébrateurs de ces funérailles brillantes, il faut citer les héritiers et les successeurs du Titien, Orazio son fils, Marco Vecellio son neveu, et ce Girolamo Dante, qui cherche pieusement à abriter sa faiblesse sous un pan du manteau magistral, et se fait appeler *di Tiziano* et *Tizianello*. Après Titien, Tizianello. Après Auguste, Augustule. C'est là la fatalité inévitable des empires et des écoles. Andréa Vicentino, Carlo et Gabriele, frère et fils de Paul Véronèse, recueillent sur leur palette assombrie comme un dernier reflet de ce soleil qui s'éteint, de ce flambeau qui s'achève avec les derniers et fumeux éclats de la lampe consumée, et éclaire de lueurs intermittentes, et comme de lumineux soupirs, ce soir languissant de la splendeur vénitienne, ce crépuscule du plus beau jour qui ait jamais lui sur l'art.

## L'ACADÉMIE DES BEAUX-ARTS.

E voyage de Venise est surtout aujourd'hui un pèlerinage d'art. Des monuments grandioses, d'une architecture appropriée au cadre d'azur de son ciel oriental, en forment comme les stations variées. Les souvenirs d'une histoire qui ressemble à un beau drame et où la réalité semble défier le roman, évoquent perpétuellement un cortége d'ombres gracieuses ou tragiques

qui entourent le spectateur, quand il s'arrête ébloui devant les scènes de cet admirable et impérissable triomphe de Venise, doré par le pinceau magique des Titien et des Véronèse. De là une impression unique comme le spectacle qui la provoque, et qui fait encore de Venise humiliée et déchue, la capitale souveraine de tous les amants de l'idéal. C'est sur les traces de ces illustres admirateurs de la belle cité, que nous allons, à notre tour, essayer de reconstituer par l'histoire, les monuments, les mœurs, et surtout par les chefs-d'œuvre de l'art, la physionomie, si chère à toutes les grandes imaginations, de cette ville féerique, demeurée la seconde patrie de tous ceux qui savent penser, sentir et aimer en ce monde. Notre première visite sera naturellement pour le Musée Vénitien par excellence, pour cette Académie des Beaux-Arts qui est comme le sanctuaire de la grande école de la lumière et de la couleur.

A l'entrée du grand canal, à côté de la blanche église della Salute et en face des maisons rouges du camp de Saint-Vital, point de vue illustré par le chef-d'œuvre de Canaletto, s'élève l'Académie des Beaux-Arts, où l'initiative d'un grand amateur, le comte Léopold Cicognara, a, dès 1807, réuni les plus beaux morceaux de l'école Vénitienne.

L'Académie des Beaux-Arts possède sept cents tableaux environ, provenant de couvents supprimés, d'églises détruites, de palais ruinés, des dons de quelques généreux amateurs, et distribués dans vingt salons malheureusement très-mal éclairés. Elle occupe l'édifice de l'ancienne confrérie de la Charité. Il ne reste guère de la décoration primitive, outre la façade de Giorgio Manari et la massive Minerve de l'Attique, due au statuaire Giocavelli, qu'un très-beau plafond dans la première salle. Ce plafond, partagé en caissons, étoilés de Chérubins faisant la roue au milieu de leurs ailes, a sa petite légende, qui caractérise assez bien l'ombrageux pouvoir de Venise et l'intolérance de son aristocratie. Un membre de la confrérie de la Charité, du nom de Chérubino Ottale, s'était chargé de faire dorer le plafond à ses frais, ne demandant en échange que l'inscription de son nom comme donateur. Cette faveur lui fut inexorablement refusée. Le confrère Chérubino Ottale, qui était têtu et malin, n'accepta pas ce veto, et ne pouvant le braver ouvertement, il le fit au moyen d'un ingénieux rébus ornemental. *Ottale* en vénitien veut dire *huit-ailes*. Des chérubins à huit ailes ont donc fourni à sa vanité et à sa vengeance l'emblème qui satisfaisait l'une et l'autre, et on pardonne volontiers cette gloriole quand on considère ce plafond si riche et d'un goût si exquis. Cette salle aux chérubins *octailes* est le salon carré, la tribune, pour ainsi dire, de l'Académie des Beaux-Arts; c'est l'écrin aux diamants pittoresques de cette inépuisable mine ouverte par Giorgion, le plus radieux de tous peut-être. C'est là qu'on admire cette merveilleuse *Assunta* ou Assomption

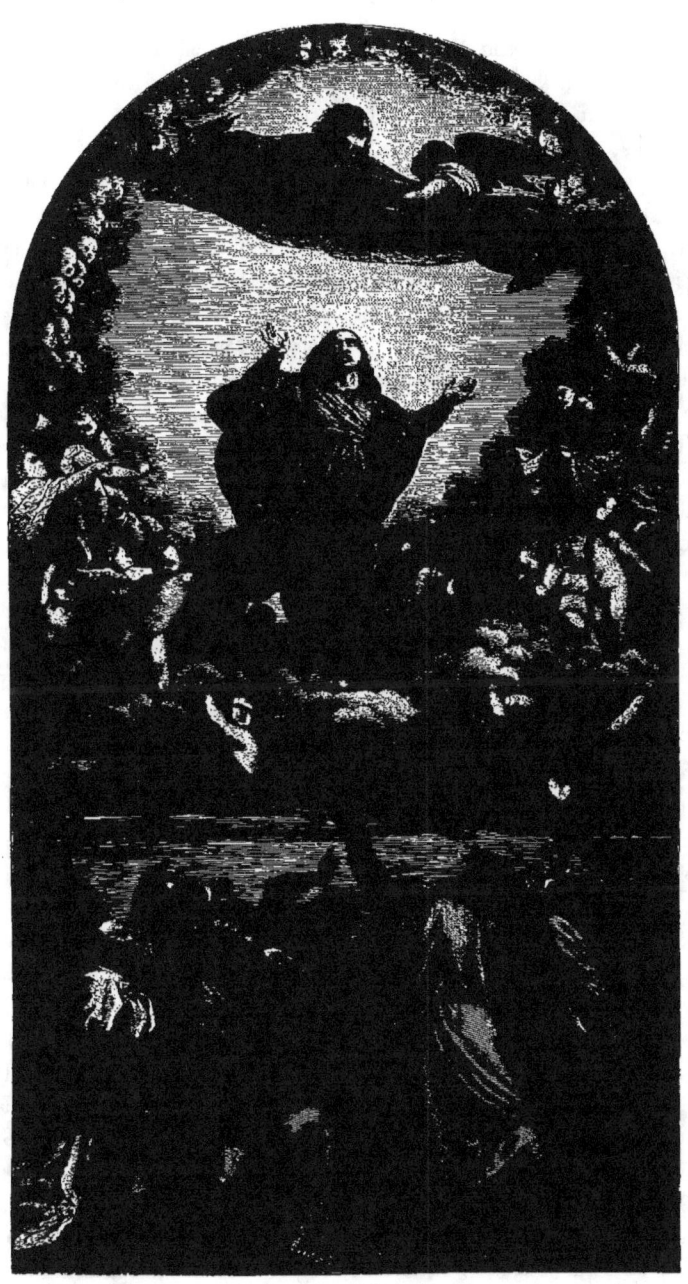

L'ASSOMPTION DE LA VIERGE (TITIEN).

du Titien, si singulièrement découverte et conquise par le comte Cicognara sur la naïve et heureuse ignorance du curé de l'église des Frari, enchanté de changer ce tableau enfumé contre un tableau tout neuf. Marché comique en ce que les deux contractants croyaient tous deux faire une bonne affaire, dissimulant soigneusement, l'un son admiration impatiente, l'autre son inquiète envie. Maître enfin de sa découverte, le noble comte, après l'avoir débarrassée paternellement de cette couche humiliante et protectrice de poussière, de crasse, d'encens et de fumée des cierges, tomba à genoux devant un éblouissant chef-d'œuvre, aussi jeune, aussi vif, aussi frais que s'il venait de recevoir la dernière caresse du pinceau du Titien. Le lecteur qui n'a point vu l'Italie peut se faire une idée de son enthousiasme, de son délire, en contemplant, à l'école des Beaux-Arts de Paris, la belle copie exécutée par Perrier, si, par l'absence des couleurs, notre gravure lui paraît insuffisante. « L'*Assunta*, dit l'auteur de l'*Italia*, ce Veronèse de la littérature, est une des plus grandes machines du Titien, et celle où il s'est élevé à la plus grande hauteur. La composition est équilibrée et distribuée avec un art infini. La portion supérieure, qui est cintrée, représente le paradis, *la gloire*, pour parler comme les Espagnols dans leur langage ascétique; des collerettes d'anges, noyés et perdus dans un flot de lumières à d'incalculables profondeurs, étoiles scintillantes sur la flamme, petillements plus vifs du jour éternel, forment l'auréole du Père, qui arrive du fond de l'infini avec un mouvement d'aigle planant accompagné d'un archange et d'un séraphin dont les mains soutiennent la couronne et le nimbe....

« Le milieu du tableau est occupé par la Vierge Marie que soulève, ou plutôt qu'entoure une guirlande d'anges et d'âmes bienheureuses : car elle n'a pas besoin d'aides pour monter au ciel; elle s'enlève par le jaillissement de sa foi robuste, par la pureté de son âme plus légère que l'éther le plus lumineux.... Dans le bas du tableau, les apôtres se groupent en diverses attitudes de ravissement et de surprise habilement contrastées. Deux ou trois petits anges qui les relient à la zone intermédiaire de la composition, semblent leur expliquer le miracle qui se passe. Les têtes d'apôtres, d'âges, de caractères variés, sont peints avec une force de vie et une réalité surprenantes. Les draperies ont cette largeur et ce jet abondant qui caractérise en Titien le peintre à la fois le plus riche et le plus simple. » Les victoires de la République amenèrent au Louvre ce chef-d'œuvre de la peinture, que les experts du Musée estimèrent six cent mille francs.

Comme pendant à cette merveille de l'art, l'Académie montre avec orgueil un autre chef-d'œuvre du Tintoret, *Saint Marc délivrant un esclave du supplice*, peinture pleine de fougue et de férocité, et peut-être la plus puissante de l'école

Vénitienne. Ce tableau a eu également les honneurs du Louvre. Le Tintoret avait trente-six ans lorsqu'il le peignit, le Titien en avait trente lorsqu'il exécuta l'*Assomption*.

Dans une autre salle de l'Académie des Beaux-Arts, la quinzième, croyons-nous, car, selon notre habitude, nous courons aux toiles capitales, aux grands maîtres, sauf à revenir ensuite aux tableaux d'un ordre inférieur, se déploie, sur une toile immense, le *Repas chez Lévi*, l'un des quatre grands festins de Paul Véronèse, dont deux se trouvent au musée du Louvre : les *Noces de Cana* et le *Souper chez Marie Madeleine*. Ce sujet, si favorable à la grande peinture décorative, semble avoir été un des thèmes favoris des peintres de Venise; il a servi tour à tour et toujours heureusement à l'imagination du Tintoret, de J. Bassan et du Padovinino.

Paul Véronèse est peut-être, sans en excepter Titien, Rubens et Rembrandt, qui ont réservé pour les chairs leurs plus étonnants prodiges, le plus grand coloriste qui ait jamais existé; rien n'égale l'ampleur, la souplesse et la grâce de ce merveilleux génie, qui aborde, en se jouant, les problèmes les plus ardus de la perspective. Nous admettons avec de Brosses que son originalité de conception soit un peu factice, que son invention, dans des sujets forcément soumis aux mêmes lois d'ordonnance générale, manque de variété, et qu'il se soit en quelque sorte souvent copié lui-même : mais qui songerait à lui reprocher ces répétitions toujours heureuses, que la magie de son pinceau sait faire paraître nouvelles? Sans doute, ce sont toujours ces fines architectures profilées sur un ciel de turquoise. Sans doute ce sont toujours les mêmes hommes basanés, dans leurs chatoyantes dalmatiques, les mêmes esclaves nègres chargés de plats et d'aiguières, les mêmes pages jouant sur les marches de marbre avec des lévriers élancés. Mais c'est toujours ce grand magicien de la peinture, qui, par une fascination enchanteresse, remplit notre âme, charme et étonne nos yeux.

Dans cette même salle où triomphe le *Repas chez Lévi*, qui occupe toute la paroi du fond, un autre grand tableau, qui fait face à la porte d'entrée, appelle nos regards; il est de la jeunesse du Titien; la tradition ne lui donne que quatorze ans lorsqu'il l'exécuta; c'est la *Présentation de Marie au temple*. Toutes les qualités de l'artiste sont en germe dans cette œuvre juvénile; mais, au faste de l'architecture, à la tournure grandiose des vieillards, au jeu fier et abondant des draperies, on sent déjà le maître futur, dans cet enfant sublime.

Il est un autre tableau du Titien à l'Académie, dont nous voulons parler maintenant, puisqu'il nous revient à la mémoire, c'est le portrait de sa mère, fort âgée, tenant un papier à la main, où se lit cette triste inscription : *Col tempo!*...

A côté du Titien, du Tintoret et de Véronèse, il est d'un intérêt piquant de

leur comparer les chefs-d'œuvre des primitifs; par exemple, ce Jean Bellin dont l'aurore de la splendeur vénitienne dore en quelque sorte le front, tandis

LA MADONE (JEAN BELLIN).

que le corps est demeuré plongé dans la naïveté et l'obscurité byzantine. Rien de curieux comme cette première école des Vénitiens gothiques, Rocco Marcone,

Mansueti, Vittore Carpaccio, Basaiti, Cima de Conegliano. Le dessin de ces vieux maîtres est d'une exactitude un peu roide et leur palette timide n'a pas de nuances; mais leur coloris a conservé je ne sais quelle fraîcheur virginale, et leurs figures ont une expression ineffable et rayonnante dont l'effet va à la fois aux yeux et au cœur. Parmi les gothiques Vénitiens, si suaves, si purs, si ingénus, si doux et si charmants, il faut surtout citer Jean Bellin, le coryphée de ce chœur initial. Comme la plupart des peintres de ce groupe de précurseurs, il s'est presque exclusivement consacré à la Madone, cette céleste Muse du peintre chrétien. L'Académie des Beaux-Arts contient six tableaux de Jean Bellin et ce sont six Madones : tantôt avec l'enfant endormi, tantôt avec l'enfant debout, sérieux ou folâtre, tantôt sous un baldaquin entre deux arbrisseaux symétriques comme dans le tableau que reproduit notre gravure, tantôt semblant rêver au bruit de l'aubade des anges à luth et à rebec agenouillés au pied de l'estrade et présidant une cour intime de saints personnages favoris : saint Paul et saint Georges, sainte Catherine et sainte Madeleine; enfin parfois faisant chapelle comme on dit en Italie, sous une voûte peinte et dorée dans le goût grec du moyen âge entre les six saints pour ainsi dire chambellans : saint Étienne, saint François, saint Jean-Baptiste, saint Jérôme, saint Dominique et saint Sébastien.

La douce fascination exercée par cette peinture au charme pénétrant a été admirablement exprimée par l'écrivain qui a vu à la fois Venise avec l'œil du peintre et l'âme du poëte.

« Une *Madone avec l'Enfant Jésus* de Jean Bellin, voilà un sujet bien usé, bien rebattu, traité mille fois, et qui refleurit d'une jeunesse éternelle sous le pinceau du vieux maître. Qu'y a-t-il? Une femme qui tient un enfant sur ses genoux, mais quelle femme! Cette tête vous poursuit comme un rêve, et qui l'a vue une fois, la voit toujours; c'est une beauté impossible, et cependant d'une vérité étrange, d'une virginité immaculée et d'une volupté pénétrante, un dédain suprême dans une douceur infinie. »

A côté de Jean Bellin, il faut citer Vittore Carpaccio, un de ces maîtres Vénitiens qu'on ne trouve et qu'on ne connaît qu'à Venise. Vittore Carpaccio, que quelques critiques n'hésitent pas à préférer à Jean Bellin lui-même, est une des révélations et une des surprises du Musée. Il florissait en 1490. L'Académie des Beaux-Arts possède de ce maître primitif qu'on a appelé le chapelain de Venise, une série de dix tableaux consacrés à la légende de sainte Ursule. Ils sont d'une grande dimension, et cependant fins et précieux comme des miniatures, ce qui est le caractère de toutes les peintures primitives. Toutes ces figures ressemblent à des portraits et le sont peut-être. L'architecture, le costume sont pour l'archéologue d'un intérêt particulier. Mais ce qui attire et charme tout

LA PRÉSENTATION AU TEMPLE (VITTORE CARPACCIO).

le monde, c'est la candeur, la grâce, la finesse de ces têtes, à la fois vivantes et idéales, accentuées d'un coloris timide et comme pudique, mais plein de fraîcheur. La légende de sainte Ursule a trouvé dans le peintre un interprète non-seulement fidèle, mais convaincu; il croit évidemment à ce qu'il peint, et cette fois se gagne irrésistiblement en présence, par exemple, du tableau qui représente sainte Ursule plaidant devant son père la cause de sa virginité, ou devant celui où le fiancé si digne d'elle lui jure à la fois amour et chasteté. Autrefois ces tableaux légendaires ornaient la chapelle de Sainte-Ursule, près de l'église de Saint-Jean et Paul. Zanetti raconte que souvent il allait se cacher dans un coin de la chapelle pour y observer les bonnes gens qui venaient y faire leur dévotion, et qui, après une courte prière, et souvent même avant de l'avoir terminée, restaient ébahis et comme en extase devant les figures du Carpaccio.

Un des plus beaux tableaux de Carpaccio à l'Académie des Beaux-Arts est la *Présentation de Jésus devant le vieillard Siméon*. Marie, suivie de deux jeunes femmes, tient l'enfant Jésus, le vieux pontife est assisté de deux lévites, dont un porte un pan de son manteau. Au pied d'un autel élevé dans une niche, trois anges jouent de divers instruments. Ce tableau, comme ceux de la *légende de sainte Ursule*, respire le charme idéal, la sveltesse adolescente de Raphaël dans le *Mariage de la Vierge*. L'expression des figures est plus naïvement intense peut-être et fait songer à Angelico, à sa grâce mystique et à son ineffable sainteté.

Ne quittons pas ces adorables primitifs sans décerner une couronne au Francia pour son tableau *l'Adoration de l'enfant Jésus*. Raibolini, dit le Francia, est une grande figure dans l'histoire de l'art; il fut considéré et célébré, dit Malvasia, comme « le premier homme de son siècle; » dans une lettre de 1508, le peintre d'Urbain en parlant des Madones de Francia disait « qu'il n'en voit d'aucun autre auteur de plus belles, ni de plus expressives dans le sentiment de la piété; ni de mieux exécutées. » Lanzi ajoute que sa manière est pour ainsi dire moyenne entre celle du Pérugin et de Jean Bellin, il n'égale peut-être pas dans ses têtes la douceur et la grâce du premier, mais il est plus noble et plus varié que le second.

Un autre maître d'un ordre secondaire que l'on serait tenté de placer au premier rang, et qui ne semble avoir donné toute la mesure de sa force que dans cet unique chef-d'œuvre que nous reproduisons, c'est Pâris Bordone. Dans le tableau que nous admirons à l'Académie des Beaux-Arts, l'artiste a mis en scène le dernier épisode d'une légende nationale en quelque sorte et plus patriotique encore que religieuse. Le tableau qui a séjourné un moment à Paris, représente *un Barcarol présentant au doge un anneau miraculeux que lui a remis saint Marc*, ou, selon d'autres traditions, qu'il a trouvé dans le ventre d'un poisson. Le *catalogue* de l'ancien musée explique ainsi la scène : « On raconte qu'en 1339, sous le doge Barthélemy Gradenigo,

un pêcheur présenta au Sénat un anneau qu'il assurait avoir reçu de saint Marc, pour rendre témoignage d'un miracle par lequel ce saint, saint Georges et

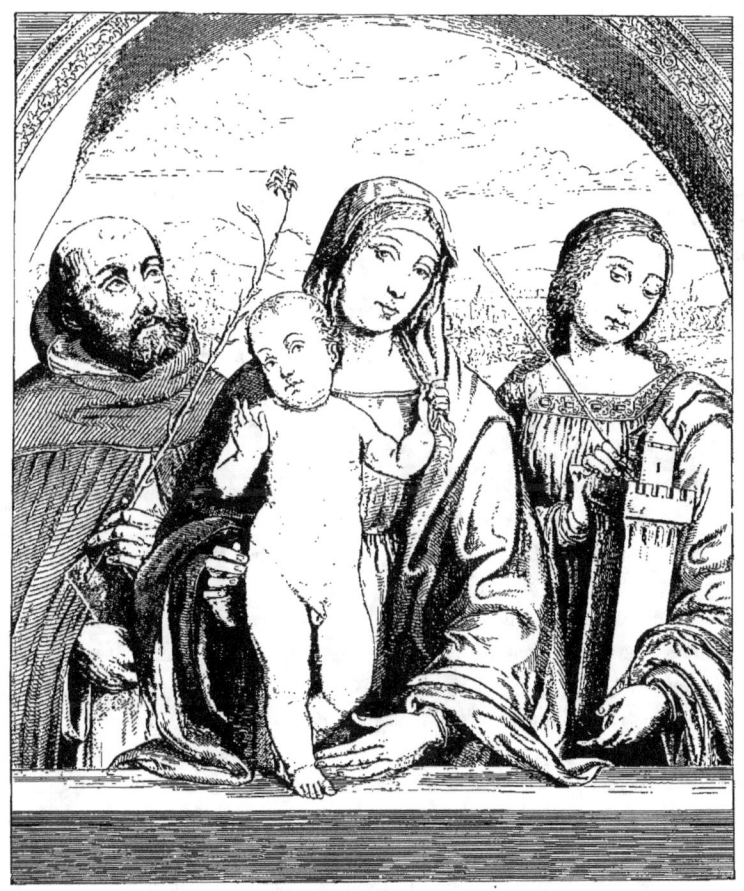

L'ADORATION DE L'ENFANT JÉSUS (RAIBOLINI, DIT FRANCIA).

saint Théodore, avaient préservé Venise d'une inondation en submergeant un vaisseau rempli de démons. » Voici maintenant l'histoire, telle que l'a produite l'imagination populaire, plus avide de détails que l'indifférent auteur d'un catalogue.

Une nuit que le barcarol dormait dans sa gondole, attendant pratique le long du Traghetto de saint Georges Majeur, trois personnages mystérieux, enveloppés de manteaux, mais dont l'un avait une barbe d'apôtre et une tournure en quelque sorte sacerdotale, et dont les autres, à certains brusques mouvements et au cliquetis de l'armure et des éperons, se révélaient hommes d'épée, pénétrèrent dans sa gondole, le réveillèrent et lui donnèrent l'ordre de les conduire au Lido. Le barcarol obéit et tourna le col de fer de sa gondole, à la sextuple entaille, vers le but indiqué. Mais, dès les premiers coups de rame, il sentit dans les flots, soulevés par je ne sais quel frémissement sinistre, une résistance inattendue. Bientôt de cette tempête intérieure, entr'ouvrant ses abîmes sillonnés d'éclairs, surgirent des figures monstrueuses et menaçantes, des dragons armés de griffes acérées, des démons à tête d'homme et à corps de requin, nageant avec une sorte de furie désespérée dans le sillage de la barque, et cherchant à la faire chavirer dans les eaux enflammées en poussant des jurons et des blasphèmes effroyables. Mais à chaque nouvel assaut de ce tourbillon de gueules et de griffes, le plus grave des trois passagers étendait les mains dans un signe de croix. Ses deux compagnons agitaient leurs épées devenues aussi flamboyantes, et l'abîme se refermait avec des explosions sulfureuses sur la troupe infernale. Cette bataille dura longtemps, de nouveaux démons succédant sans cesse aux vaincus submergés. Cependant la victoire resta à la barque qui aborda sans encombre à la Piazzetta. A peine débarqué, le plus vieux du groupe, découvrant soudain le nimbe d'or qui entourait sa tête, dit au barcarol : « Je suis saint Marc, le patron de Venise ; j'ai appris cette nuit que les diables réunis en conciliabule au Lido, dans le cimetière des Juifs, avaient fait le projet de soulever une effroyable tempête et d'engloutir ma ville bien-aimée, sous prétexte qu'il s'y commet des crimes qui la soumettent à leur pouvoir. Mais je tiens Venise pour bonne chrétienne et n'ai point voulu l'abandonner. C'est pourquoi j'ai résolu de la sauver de ce péril qu'elle ignorait, ce à quoi j'ai réussi, avec l'aide de saint Georges et de saint Théodore qui m'ont accompagné. La nuit a été rude et tu mérites récompense. Voici mon anneau, porte-le au doge et raconte-lui ce que tu as vu. Il remplira ton bonnet de sequins d'or. »

Cela dit, le saint remonta sur son trône du porche de Saint-Marc ; saint Théodore alla rejoindre au haut de sa colonne son crocodile emblématique et saint Georges reprit sa place au fond de sa niche à colonnettes, dans la grande fenêtre du palais ducal.

Le tableau nous montre le pêcheur allant remplir sa mission et remettre à qui de droit, en grande pompe, l'anneau confirmateur de sa déposition. Peut-être l'eût-on pendu tout simplement, pour avoir inutilement et irrévérencieuse-

ment dérangé Sa Seigneurie, si l'on n'eût constaté l'absence, dans le trésor de la

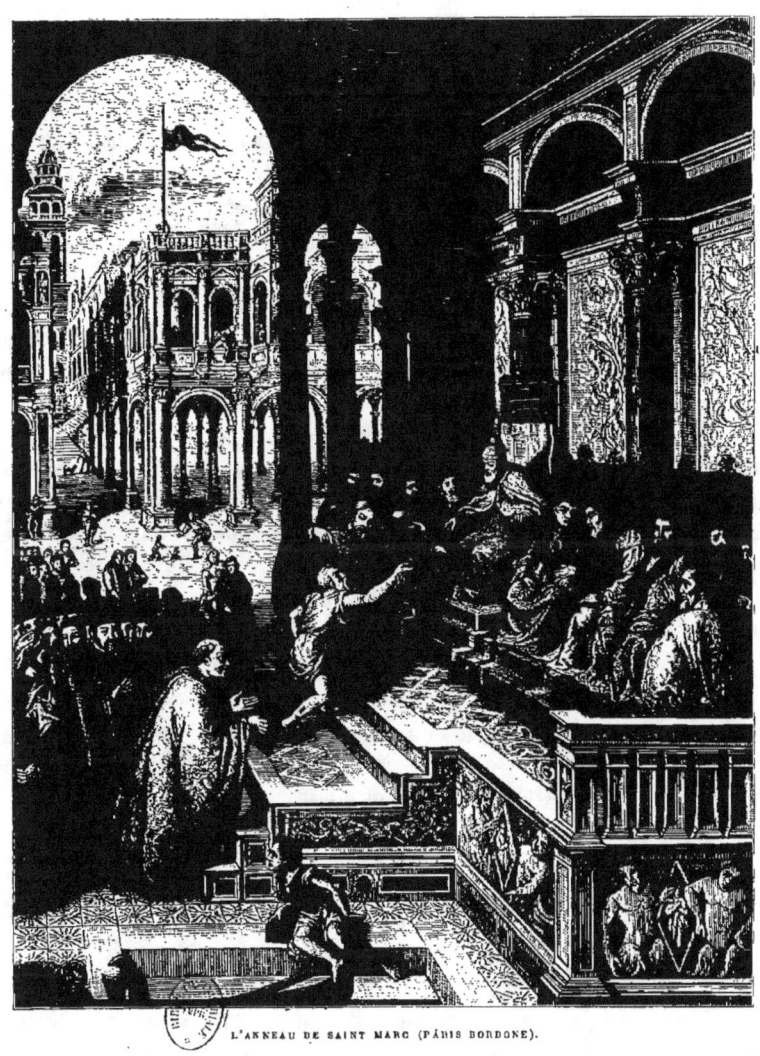

L'ANNEAU DE SAINT MARC (PARIS BORDONE).

basilique, de l'anneau du saint, enfermé sous triple serrure, vierge de toute

effraction, ce qui attestait l'intervention d'un pouvoir surnaturel et servait de preuve à un miracle qui, d'ailleurs, chatouillait agréablement la fibre vénitienne.

Le barcarol eut son bonnet rempli d'or. Le saint eut une messe d'actions de grâces et l'histoire est devenue immortelle, grâce au pinceau de Pâris Bordone, qui a fixé la scène dans un coloris à la Véronèse, dont il a, ici, la verve magistrale et la pittoresque inspiration.

Terminons par l'*Incrédulité de saint Thomas*, de Cima de Conegliano, la série des peintures qui nous ont le plus frappé à l'Académie, et dont la reproduction nous a paru digne d'être offerte à nos lecteurs. Le peintre de ce dernier tableau est encore un primitif; il n'est guère que ces inspirés, toujours naïfs, toujours discrets, pour vous faire rêver, et Cima est un de ceux qui possèdent ce secret à un degré supérieur.

Maintenant faisons, s'il vous plaît, une nouvelle promenade dans les salles de l'Académie où, sans nul doute, nous trouverons plus d'une œuvre encore digne de prendre place dans nos souvenirs. Parmi les primitifs, nous vous signalons encore: *une Vierge glorieuse aux pieds de laquelle trois petits anges exécutent un concert en présence de divers saints*, ouvrage très-châtié, très-fin et d'une grande pureté de goût; il est de Jean Bellin, du fondateur glorieux de l'école Vénitienne. Deux processions sur la place de Saint-Marc, en 1496, de son frère Gentille, sont curieuses en ce qu'elles reproduisent avec une fidélité scrupuleuse, les lieux, les costumes, les habitudes, tout l'aspect, en un mot, de la Venise de cette époque.

Parmi les œuvres des grands peintres, nous ne pouvons nous dispenser de parler de celles du Giorgion, une des colonnes de l'école Vénitienne; malheureusement il n'est représenté à l'Académie que par deux tableaux, son *Portrait* et la *Tempête sur la mer apaisée par saint Marc, saint Nicolas et saint Georges*, autre épisode de la légende populaire de l'anneau de saint Marc, traité par Pâris Bordone. La Tempête du Giorgion est exécutée avec une fougue, une hardiesse, une ampleur, une liberté de pinceau qu'il n'était pas donné à son compétiteur d'atteindre.

Nous voulons que le lecteur s'arrête aussi, ému et recueilli, devant cette *Déposition du Christ*, dernier ouvrage du Titien, qui avait quatre-vingt-dix-neuf ans lorsqu'il le peignait; c'est le génie au bout de sa carrière; son pinceau tremble, sa vue est affaiblie par l'âge, mais on reconnaît encore le grand maître.

Jacques Tintoret est représenté à l'Académie par huit ou dix tableaux; nous avons signalé le plus important, mais ce serait une faute de ne pas citer *le Meurtre d'Abel*, *la Vierge et l'enfant Jésus*, enfin les portraits du doge *Mocenigo* et d'*Antonio Capello;* toutes peintures pleines de mouvement et d'une vigueur inouïe de clair-obscur. Le Véronèse compte, lui aussi, de nombreuses

L'INCRÉDULITÉ DE SAINT THOMAS (CIMA DE CONEGLIANO).

toiles à l'Académie; nous avons décrit et reproduit la principale, *Jésus chez Lévi*, voici, en trois tableaux, l'histoire de *Sainte Christine*, *les quatre Evangélistes*, *les Vertus théologales;* maintenant faisons la part des peintres de la décadence : du fils du Tintoret, le Musée conserve : un *Christ couronné d'épines;* du frère de Véronèse, *la dernière Cène du Sauveur*, et du fils du grand peintre, *deux Anges portant les instruments de la Passion;* une belle *Résurrection*, du Bassan; une grande *Descente de Croix*, de Lucas Giordano; une *Madone*, du Pinturicchio; *Jésus parmi les Docteurs*, de Jean d'Udine, tous les deux élèves de Raphaël; et *les Joueurs d'échecs*, du fier Caravage.

Les peintres étrangers à l'Italie sont peu nombreux à l'Académie. Nicolas Poussin n'y compte qu'un tableau, *un Repos en Égypte;* son beau-frère, *un Paysage historique;* Lebrun, *une Madeleine :* voilà pour la France. Dans les écoles du Nord : *une Basse-cour*, de Houdekoetter; *un Portrait*, de Mirevelt; *un Repos de troupes*, de Jean Wouwermans; *une Tête de buveur*, d'Ostade; *un Paysage*, de Breughel; *une Femme endormie*, de Teniers; *un Portrait* magistral, de Van Dick. Comme on peut en juger maintenant, l'Académie des Beaux-Arts n'est qu'un musée Vénitien.

Certains à présent de n'avoir oublié aucun des morceaux remarquables de cette célèbre galerie, nous allons pénétrer, la conscience tranquille, dans la salle, dite *des Séances du conseil académique*, où sont distribuées les sculptures antiques et les dessins des grands maîtres italiens.

## ACADÉMIE DES BEAUX-ARTS.

toutes les époques, les artistes et les amateurs ont recherché, avec un intelligent empressement, les dessins des grands maîtres, et ce respect pour ces premiers jets de l'inspiration s'est transmis si religieusement de génération en génération, que les griffonnages les plus légers, les croquis les plus intimes, comme les plus grandes pensées des peintres primitifs, des maîtres de la renaissance et de leurs successeurs, sont parvenus jusqu'à nous, pareils à de saintes reliques, dans un état de parfaite conservation.

Ces documents précieux, témoignages d'autant plus sincères qu'ils n'étaient point destinés au public, sont, pour l'étude de l'art, pour l'appréciation du talent ou du génie des peintres, d'un intérêt sans égal. Tout, dans ces études, dans ces ébauches, dans ce travail prime-sautier de la pensée et de l'imagination, dans ces tâtonnements, dans ces repentirs, dans ces hardiesses, charme, intéresse ou instruit.

« Quand on commence à donner dans cette curiosité, dit Gersaint, un fin appréciateur du dix-huitième siècle, on ne cherche que les morceaux faits avec soin et coloriés; on ne s'imagine pas encore comment quelqu'un peut avoir du goût pour des études ou des pensées qui, quelquefois, ne sont rendues que par un trait libre, hardi; on a même bien de la peine à se rendre à ces chefs-d'œuvre sublimes et élégants, à ces dessins dont le fini n'est poussé qu'à ce degré suffisant et capable d'en conserver tout l'esprit, toute la finesse, toute l'intelligence.

« Mais à mesure que l'on fait quelques pas en avant et que l'on se familiarise avec les ouvrages de ces habiles gens, on y découvre des beautés que notre peu de connaissance voilait à nos yeux et l'on convient facilement, dans la suite, que c'est dans les dessins particulièrement de ces grands hommes que l'on apprend à connaître le vrai beau et à se former le goût. »

Que de qualités précieuses, en effet, dans ces confidences intimes du crayon, qui souvent disparaissent dans l'œuvre peinte, à l'insu de l'artiste! Que de sentiments fins, expressifs ou délicats dans ces traits de plume, dans ces contours que le pinceau, malgré les ressources de la couleur, supprime, impuissant à les rendre! Dégagés de la question du procédé et de ses conventions tyranniques, l'originalité du peintre, son génie, sa médiocrité, son humeur, ses tendances, sa personnalité tout entière se révèlent dans ses dessins. Quant à la peinture, question accessoire à nos yeux, c'est une affaire de tempérament, de climat, d'habileté et de pratique. Le dessin s'apprend; le génie, la couleur sont des dons du ciel.

Personne avant nous, parmi les voyageurs dont les récits sur l'Italie ont du charme ou de l'autorité, n'avait encore songé aux dessins. Valéry, Stendhal, Louis Viardot, Paul de Musset, Théophile Gautier lui-même, ont insoucieusement passé devant ces merveilles, trop éclipsées, à leurs yeux, par le rayonnement des chefs-d'œuvre de la peinture.

Quant à nous, heureux de notre initiative, nous continuerons à reproduire quelques *fac-simile* des dessins des maîtres et à consacrer quelques pages à cette partie de l'art, glorifiée par les connaisseurs les plus sérieux et tenue en grand respect par les conservateurs des collections publiques qui, partout, se montrent si jaloux et si justement empressés d'exposer à l'admiration publique, ces trésors de la première pensée des peintres, payés parfois plus cher que les tableaux eux-mêmes.

A Venise, la collection des dessins originaux, formée par le *cavaliere* Bopo de Milan, se trouve distribuée dans la salle des séances de l'Académie, *delle riduzione Accademiche*. Ornée d'une bordure où Titien a peint les emblèmes des quatre évangélistes, cette salle renferme des copies des grandes œuvres originales destinées à l'étude, plusieurs bas-reliefs en bronze, une statue de saint Jean-Baptiste, une porte de tabernacle attribuée à Donatello; mais l'objet qui attire

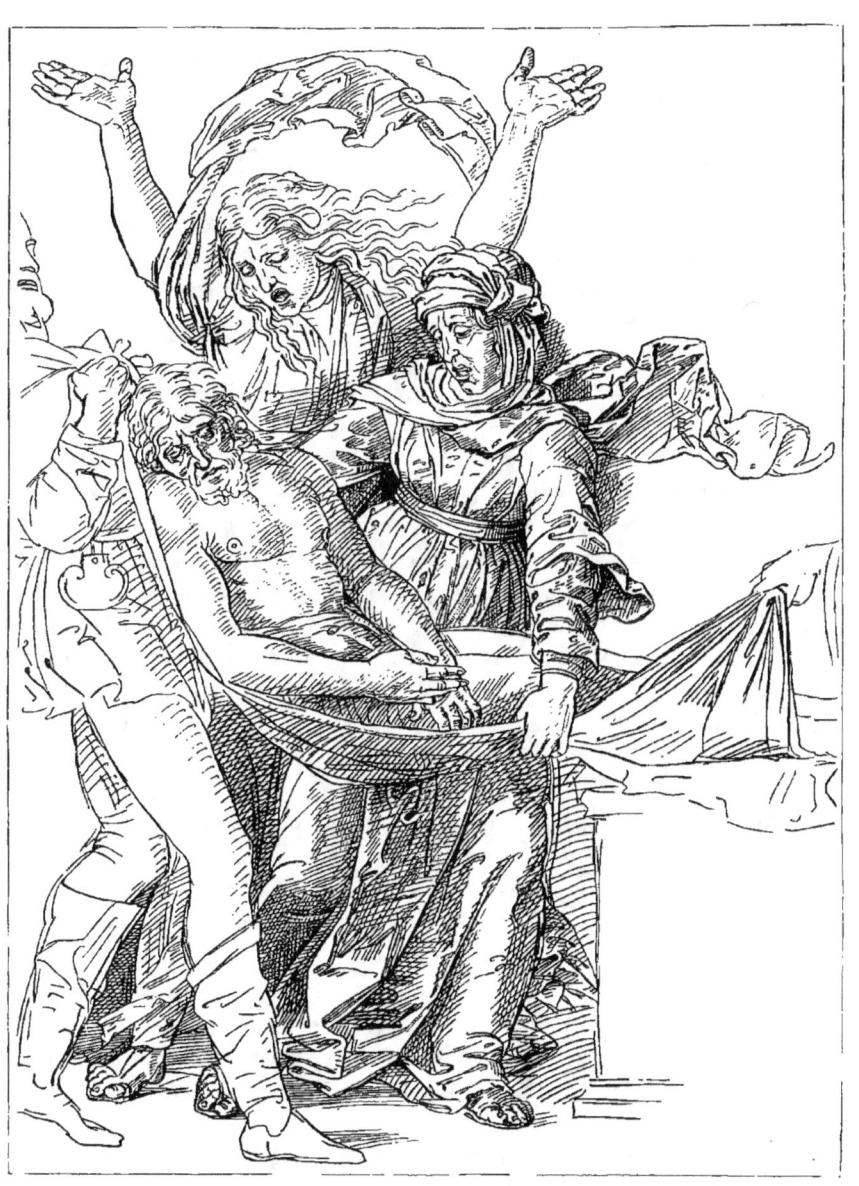

LA PIETA (MANTEGNA).

l'attention de tous les visiteurs est l'urne en porphyre où est conservée pieusement la main droite du célèbre sculpteur Canova, dont le cœur est à l'église des Frari et le corps à Possagno; au-dessous de l'urne est suspendu le ciseau du maître, et autour du vase l'inscription suivante : *Dextera magni Canovæ*.

La collection des dessins qui règne tout autour de cette salle, renfermés dans des cadres recouverts de verres, est nombreuse et brillante. Presque tous les grands peintres de l'Italie y sont représentés; on y compte plus de soixante dessins de Léonard de Vinci, presque cent de Raphaël, quelques-uns de Michel-Ange.

Fidèle à nos habitudes, nous reproduirons de préférence les dessins des grands maîtres que nous pourrions ne pas rencontrer ailleurs, sans oublier de mentionner les œuvres, souvent remarquables et charmantes, des artistes secondaires.

Les dessins de Léonard de Vinci, par lesquels nous allons commencer, sont renfermés dans trois grands cadres; il y en a douze à la sanguine, sur papier gris ou rougeâtre; les autres sont à la plume ou à la pierre noire. On y remarque ce portrait typique de Léonard, à grande barbe, à tête chauve, l'œil couvert par d'épais sourcils; une petite tête de Christ penchée de trois quarts, étude pour un portement de croix; une autre étude pour la sainte Anne du Louvre, admirable progression d'expression et de sentiment; la Vierge sur les genoux de sainte Anne; l'enfant Jésus sur les genoux de la Vierge; un agneau sur les genoux de Jésus; une charmante tête de jeune femme, au sourire énigmatique : ce sphinx féminin que caresse sans cesse le rêve épris d'idéal, d'impossible, en quelque sorte, de Léonard et le pinceau de Luini. Trois figures dansantes du mouvement le plus héroïque, du plus noble style, merveilleusement drapées. On dirait un bas-relief de Phidias.

Plusieurs de ces figures, notamment celle de l'homme qui, en étendant les bras, mesure sa propre taille, sont de véritables chefs-d'œuvre de proportion et d'harmonie. On les retrouve, dessinées par Jean Goujon, dans l'édition de Vitruve de Jean Martin. Jamais artiste n'a mieux compris et mieux rendu l'architecture du corps humain. Les dessins de Léonard, parfois fouillés jusqu'à l'étude anatomique de l'écorché, du modèle d'amphithéâtre, devraient être gravés et réunis. Et ce recueil serait la plus admirable école qui ait jamais été, non-seulement au point de vue de la beauté de la ligne, de la pureté de la forme, mais encore du contour, du modelé, de l'art de faire tourner les corps, saillir les milieux et fuir les contours.

Un peintre qui n'est pas assez connu ni assez admiré, que Jules Romain a effacé à Mantoue sa patrie, non sans quelque secrète jalousie, c'est Mantegna. Mantegna est un admirable dessinateur, plein d'expression, de verve, de vie,

et si le coloris eût été chez lui à la hauteur de ce premier jet fougueux et sublime, il eût mérité une place parmi les plus grands. Un des meilleurs

L'ENFANT JÉSUS DONNANT LA BÉNÉDICTION (RAPHAEL).

dessins de la collection, remarquable par son éloquente énergie, par l'expression des figures et la hardiesse des poses, est sans contredit sa *Pieta*, dessin à la

plume, que nous avons fait reproduire trait pour trait. Raphaël, à qui ce dessin fut longtemps attribué, n'a pas dédaigné de s'en servir, comme motif, pour son fameux tableau de *l'Ensevelissement du Christ*, qui est à Rome dans la galerie Borghèse. Cet honneur nous dispense de tout autre éloge.

Passavant regarde, comme authentiques, 101 des dessins (sur 102) de l'Académie des Beaux-Arts attribués à Raphaël. Beaucoup sont de sa première manière, de l'époque où il cherchait encore laborieusement sa voie : à ce point que quelques-unes de ces études ont paru douteuses, et que l'on en a donné plusieurs au crayon ou à la plume de Luca Signorelli. Parmi les dessins les plus incontestablement beaux, et signés de son génie à défaut de son nom, il faut citer deux des trois Grâces du groupe antique en marbre, qui est à Sienne, dans la bibliothèque. Une superbe étude de la figure de saint Paul qu'il a peinte dans le tableau de sainte Cécile. Il est debout, de profil, la tête inculte et barbue courbée dans ses mains, pliant en quelque sorte et tremblant sous le poids de ce nouveau monde qu'il va porter. On est saisi par cette grâce austère, par cette inquiétude recueillie, par cette énergie mélancolique, par la mâle sincérité de ce dernier combat entre le passé et l'avenir, le doute et la vocation. Admirons encore le dessin d'une composition d'Apollon et Marsyas, dont M. Morris Moore a possédé le tableau qu'il a vendu à Londres 4000 livres sterling (100 000 francs), enfin *l'Enfant Jésus donnant la bénédiction*, dessin d'une grâce adorable, et, pour tout dire en un mot, divine. L'influence du Pérugin y est encore sensible : mais que nous sommes loin déjà, même dans les sujets de douceur et de tendresse, de cette expression céleste, de ce type uniforme, de cette extase un peu molle des anges, des enfants Jésus et des vierges du peintre de Pérouse. Dans Raphaël, le type consacré de l'école s'élève et s'anime sans cesser d'être pur. Plus de roideur dans les draperies où souffle librement l'air du ciel, plus de gaucheries dans le jeu des ailes artificiellement attachées, la créature supérieure jouit de toute sa vie, l'aile frémissante fait partie du corps, la nature angélique est prise sur le fait et traduite sans emphase et sans contrainte.

Il y a cependant, il faut en convenir, dans cette *jeune sainte* du Pérugin, si candide, si ingénue, si virginale, quelque chose d'étrange, de charmant, de séraphique, qui fait passer sur les inexpériences de la forme, les sécheresses de la chair à peine indiquée, les naïvetés de l'expression. On est si doucement subjugué, qu'on ne cherche pas à discuter son impression.

Dans le cadre des dessins attribués à Michel-Ange un seul est peut-être incontestable. C'est une grande, robuste et sévère Madone, portant dans ses bras un bambino d'une grâce sauvage. C'est un dessin à la pierre noire; les mains y sont traitées avec une sorte d'implacable énergie. Du Tintoret, l'Académie des

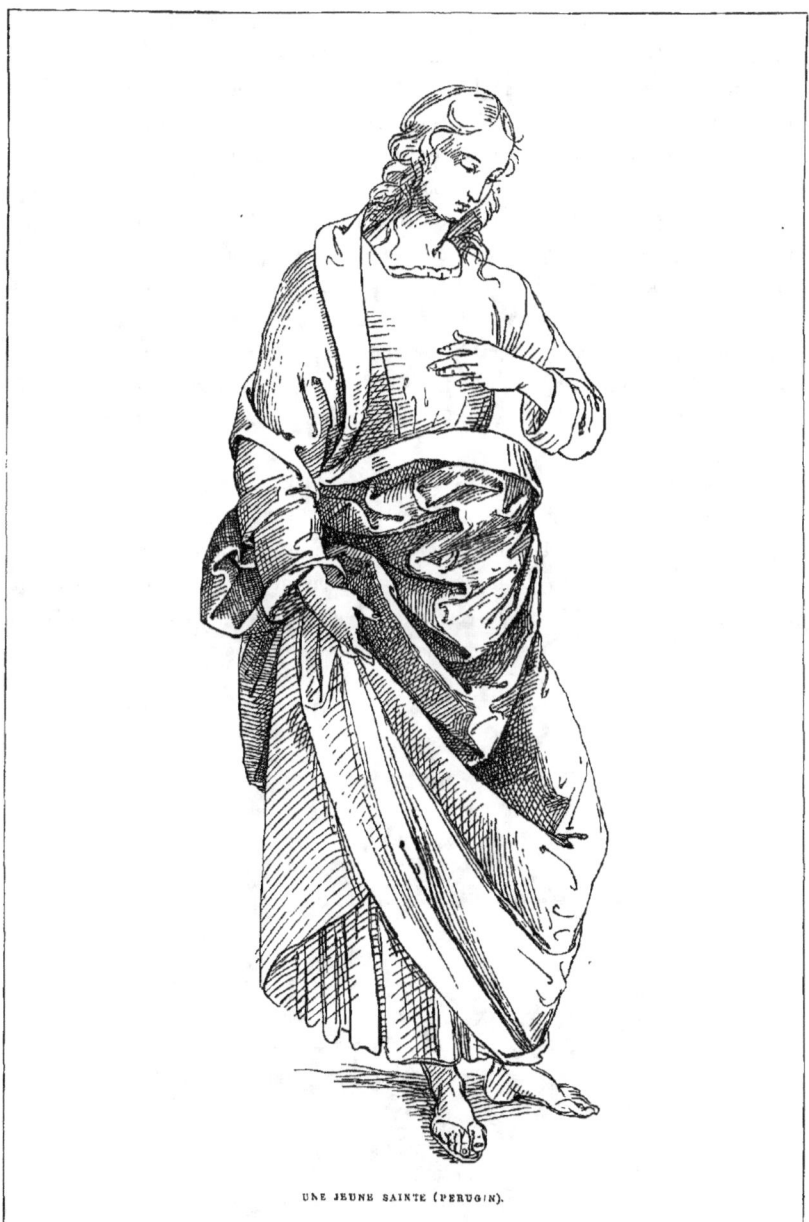

UNE JEUNE SAINTE (PERUGIN).

Beaux-Arts contient une esquisse aux crayons noir et rouge de son tableau du *Miracle de Saint-Marc* qui est dans la salle de l'Assomption.

Nous ne pousserons pas plus loin la description des dessins de l'Académie des Beaux-Arts, sans grand intérêt d'ailleurs, en l'absence des modèles. Nous nous bornerons à indiquer les noms des principaux maîtres qui figurent encore dans cette riche collection en recommandant, surtout, à la dévotion des amateurs, les œuvres des deux Bellin, celles du lumineux Véronèse, de Palme, Pordenone, du Giorgion, une des gloires vénitiennes; de Marco d'Oggione, souvent aussi correct, aussi suave que Léonard de Vinci; de Gaudenzio Ferrari, le Raphaël piémontais; de Carlo Dolci, le peintre des madones par excellence; de Camille Procaccini, auquel nous avons emprunté l'ange qui termine ce chapitre; surtout les savantes compositions du Titien, que nous allions oublier, et dont le nom aurait dû être en tête de cette nomenclature, et cent autres, Rubens, Albert Durer, Lucas Cranach, etc., etc.

Maintenant que nous avons rendu hommage aux tableaux et aux dessins de l'Académie, nous pouvons, avec une plus grande liberté d'allure, aller visiter les palais et les églises, et chercher dans les monuments, sur cette Piazza qui fut le forum frivole des anciens Vénitiens, quelques souvenirs de ces mœurs galantes et raffinées, fruit de la liberté de corruption que le gouvernement inquisitorial du conseil des Dix, laissait à ses administrés pour les dédommager de la perte de toutes les autres.

## ÉGLISES ET MONVMENTS.

ARLONS d'abord des églises, qui sont nombreuses ici, et allons du premier pas nous agenouiller dans la plus belle et la plus riche de toutes: dans la basilique nationale et caractéristique, à Saint-Marc, création originale et charmante du génie vénitien, fécondé par l'inspiration orientale. Nous n'essayerons pas de décrire Saint-Marc d'une façon complète; la force et la place nous manqueraient également pour cela. Au lieu d'entamer contre un modèle qui a défié l'art des littérateurs les plus pittoresques, une lutte inégale, nous nous bornerons à donner les détails nécessaires, pour servir de commentaire à une gravure toujours plus éloquente que toutes les descriptions. Ce que nous cherchons surtout, c'est moins à donner de Venise une idée approfondie, qu'une idée exacte. Mais nous voulons aussi qu'il ne manque à notre esquisse aucun des traits essentiels de la physionomie originale de cette ville qu'on ne connaît bien que par un long séjour, et dont une vie entière parviendrait à peine à épuiser les surprises.

Cependant avant de tenter cette grosse affaire de la description, même sommaire, de Saint-Marc, arrêtons-nous un instant, ne serait-ce que pour prendre courage, sur la place qui porte son nom, et contemplons dans son ensemble, de ce splendide vestibule, la célèbre basilique qui, imposante et majestueuse, se dresse devant nous.

La *Piazza*, qui, pour la forme, ressemble au jardin du Palais-Royal à Paris,

est flanquée de belles constructions en arcades, ce qui complète ce rapprochement. A droite, s'élèvent les Procuraties vieilles, qui servirent d'habitation aux procurateurs de Saint-Marc et qui sont aujourd'hui des propriétés particulières ; dans le fond sur le même côté, le Campanile, où sont logées les cloches de l'église, haut de trois cents pieds, construit en briques, rayé de gigantesques cannelures, découpant ses corniches sur un ciel d'azur et y dessinant avec élégance ses jolies fenêtres en arcades, ses colonnes de vert antique et sa flèche plaquée de bronze, surmontée d'un ange d'or. A gauche, l'aile des Procuraties neuves, faisant pendant aux anciennes, et dans le fond la tour de l'horloge. Entre le Campanile et la tour de l'horloge la basilique ; et, en face de la basilique, à l'autre extrémité de ce carré long, le *Palazzo Reale*, médiocre édifice élevé en 1809 pour faire une salle du trône.

En avant de l'église s'élancent dans l'air, les trois mâts, aux piédestaux de bronze finement travaillés, où l'on arborait jadis les étendards de la république, comme symbole de sa suzeraineté sur les îles de Chypre, de Candie et de Négrepont.

Sous les arcades qui bordent la place, à droite et à gauche, sont établis, dans des édifices d'un goût plus modeste, les glaciers, les restaurateurs, les modistes, les orfévres, les horlogers et autres corps d'état. La place de Saint-Marc, ainsi que du reste toutes les rues et ruelles de Venise, est couverte de larges dalles unies et polies comme un parquet. C'est le rendez-vous des habitants de la ville, des voyageurs, des gamins qui ne font défaut nulle part, des musiciens, des bateleurs, des moines et des marionnettes. Ici, ni voitures ni chevaux ; ce luxe est complétement inconnu dans cette ville aquatique ; mais en revanche des essaims d'adorables colombes, de la famille des ramiers, nourries jadis aux frais de la république, aujourd'hui par la charité publique, qui viennent, à toute heure de la journée, se baigner sous vos yeux, dans de petites auges pratiquées exprès, et vous manger dans la main. Vers le soir, au clair de la lune, même aujourd'hui que Venise n'est plus le caravansérail des nations, que son *Broglio*, ce forum de la noblesse, est muet, et que ses gondoliers ne savent plus le Tasse, la place Saint-Marc ressemble à la scène d'un théâtre féerique. C'est une décoration digne des Mille et une nuits. Napoléon comparait cette place à un vaste salon auquel le ciel était seul digne de servir de plafond.

Maintenant que nous voilà bien orientés, approchons de ce chef-d'œuvre magnifique et bizarrre.

L'église Saint-Marc est la plus riche et peut-être la plus belle église du monde. Elle est née en 979, sous le doge Pierre Orseolo, et pendant plusieurs siècles, elle s'est, pour ainsi dire, achevée lentement, reflétant dans son architecture et dans ses ornements les diverses phases de l'histoire de Venise. Cette basilique éclectique, où l'harmonie naît du contraste, où une ombre propice au recueillement, étouffe heureusement l'éclat de richesses profanes, n'a que deux sœurs : la cathédrale moresque de

## ÉGLISES ET MONUMENTS. VENISE.

Cordoue et la mosquée de Constantinople, avec lesquelles on peut la comparer, sans que cette ressemblance nuise à son originalité.

Mais le mieux est d'emprunter aux voyageurs les plus éloquents, quelques passages qui nous fourniront au moins les traits caractéristiques d'un portrait impossible.

Voici le résumé de l'impression de l'auteur de l'*Italia*, le livre le plus complet, le plus fouillé, le plus charmant que nous ayons lu sur Venise. Rien n'y manque, son auteur a tout vu, tout décrit avec un bonheur d'expression, une clarté, une poésie, une vérité inimitables; il a fait nos délices, ce délicieux petit livre, pendant notre voyage, il a été notre guide dans ce travail, nous l'avons souvent cité et nous lui empruntons encore à chaque instant à notre insu, car nous le savons par cœur d'un bout à l'autre.

« Ce temple incohérent, dit M. Théophile Gautier, où le païen retrouverait l'autel de Neptune avec ses dauphins, ses tridents, ses conques marines servant de bénitier, où le mahométan pourrait se croire dans le mirah de sa mosquée en voyant les légendes circuler aux parois des voûtes, comme des souras du Coran, où le chrétien grec rencontrerait sa Panagia couronnée comme une Impératrice de Constantinople, son Christ barbare au monogramme entrelacé, les saints spéciaux de son calendrier, dessinés à la manière de Panselinos et des moines peintres de la Montagne-Sainte, où le catholique sent vivre et palpiter dans l'ombre des nefs illuminées du fauve reflet des mosaïques d'or, la foi absolue des premiers temps, la soumission aux dogmes et aux formes hiératiques, le christianisme mystérieux et profond des âges de croyance; ce temple, disons-nous, fait de pièces et de morceaux qui se contrarient, enchante et caresse l'œil mieux que ne saurait le faire l'architecture la plus correcte et la plus symétrique : l'unité résulte de la multiplicité. Pleins cintres, ogives, trèfles, colonnettes, fleurons, coupoles, plaques de marbre, fond d'or et vives couleurs des mosaïques, tout cela s'arrange avec un rare bonheur, et forme le plus magnifique bouquet monumental. »

Tel est bien, en effet, le portrait moral, si nous pouvons ainsi parler, de cette étrange basilique.

Contrairement aux habitudes des églises gothiques, Saint-Marc a plus d'étendue que de hauteur. Il mesure 76 mètres 50 cent. de long sur 51 mètres 80 cent. de large. Sa plus grande élévation ne dépasse pas 36 mètres 65 cent. Son plan est exactement celui de la croix grecque, dont tous les côtés sont égaux.

L'église Saint-Marc est surmontée de cinq coupoles pareilles à des casques d'argent et qui se terminent par de petits dômes à côte de melon, ornés de croix ayant à chaque pointe trois boules d'or. Les coupoles sont accompagnées de six

clochetons composés de quatre colonnes et d'un pinacle doré portant une girouette. A la pointe de chaque pignon se dresse une statue; sur ceux de droite : *saint Jean et saint Georges*, sur ceux de gauche : *saint Théodore* et *saint Michel;* sur le pignon du milieu : le grand évangéliste, la tête appuyée sur son ciel étoilé d'or; au-dessous et pour ainsi dire à ses pieds, le redoutable lion de saint Marc, doré, l'aile déployée, l'ongle sur un Évangile ouvert où sont inscrits ces mots : *Pax tibi, Marce, evangelista meus.*

Les quatre tympans placés au-dessous des clochetons sont ornés de mosaïques représentant : *l'Ascension, la Résurrection, Jésus délivrant des âmes des limbes, et une Descente de croix*, œuvres de Liugi Gaetano. Le cintre du milieu est vitré en verres ronds et orné de quatre piliers antiques ; c'est à cette place que se trouvent les quatre fameux chevaux de Lysippe, en airain de Corinthe, qui servirent d'ornement, de 1797 à 1815, à l'arc de triomphe du Carrousel.

Immédiatement au-dessous de ces cintres supérieurs, la façade est ornée d'une balustrade qui court sur toute l'étendue de l'édifice. A chaque extrémité il y a deux mâts peints en rouge pour attacher les étendards les dimanches et les jours de fête. Ces détails peuvent être remarqués sur notre gravure que nous engageons le lecteur à consulter en suivant notre description. Toujours en descendant, puisque nous avons commencé par le sommet de l'église, nous trouvons les cinq tympans placés au-dessus des porches. Les mosaïques qui les décorent représentent, en commençant par les plus rapprochés de la mer : *Le corps de saint Marc*, enlevé des cryptes d'Alexandrie, *l'arrivée du corps de l'apôtre à Venise*, un *jugement dernier, le doge et les Sénateurs venant honorer le corps de saint Marc*, enfin *la vue de la basilique élevée pour recevoir les reliques du saint, telle qu'elle était il y a huit cents ans.*

Dans la retombée de l'archivolte à droite est encastré un bas-relief antique : Hercule portant sur ses épaules la biche d'Érymanthe et foulant aux pieds l'Hydre de Lerne, et à gauche, comme pendant, l'ange Gabriel debout, ailé, nimbé et botté, s'appuyant sur sa lance : étrange contraste !...

Si nous faisons le tour de l'église et que nous dirigions nos pas du côté de la Piazzetta, la basilique nous offre un flanc décoré de plaques de marbre et de bas-reliefs antiques : oiseaux, chimères, lions, bêtes féroces, enfin deux figures de porphyre, barbares de costumes et de forme. C'est de ce côté que sont plantés isolément deux gros piliers pris à l'église de Saint-Saba à Saint-Jean-d'Acre. A l'angle de la basilique, ce gros bloc de porphyre que vous voyez en forme de tronçon de colonne avec un socle et un chapiteau de marbre blanc, c'est le pilori sur lequel on exposait autrefois les banqueroutiers.

L'autre face latérale de la cathédrale donne sur une petite place, ornée de

deux lions de marbre rouge, que les pittoresques vauriens de la ville ont poli comme l'ivoire en passant leur journée à grimper dessus et à s'en servir comme de chevaux

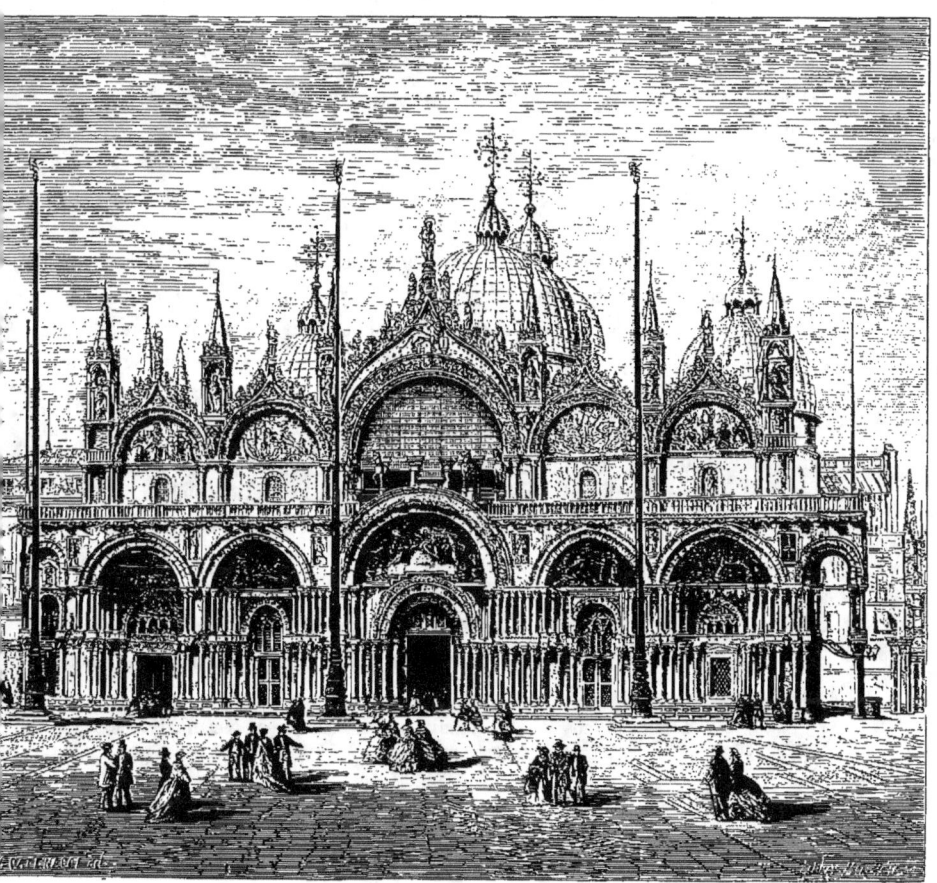

LA CATHÉDRALE DE SAINT-MARC.

de voltige. Semblable à celui que nous venons de visiter, ce côté de l'église est incrusté de disques, de mosaïques, d'émaux, d'oiseaux, de paons, d'aigles aux formes bizarres. Ici Cérès montée sur un char attelé de dragons, deux torches

à ses mains, allumées au volcan de l'Etna, cherchant sa fille Proserpine; et, par une de ces bizarreries si fréquentes à Saint-Marc, tout à côté les quatre évangélistes accompagnés de leurs animaux symboliques; le sacré et le profane, la Bible et la mythologie.

Nous voici arrivés aux portes de l'église, qui sont au nombre de sept. Cinq donnent accès dans le temple et deux conduisent aux galeries extérieures. La porte principale est ornée de quatre colonnes de porphyre et de vert antique au premier étage et de six au second; les autres porches n'ont que deux colonnes au premier et au second étage. Toutes ces portes sont en bronze; sur celle de gauche on lit l'épigraphe suivante, qui indique l'époque de la fondation de l'église et le nom de l'artiste qui en conçut le plan : *MCCC magister Bertucius aurifex Venetus me fecit.*

La basilique de Saint-Marc, comme un temple antique, est précédée d'un atrium spacieux, magnifiquement décoré, qui mérite quelque attention. Dès que vous avez franchi la porte, regardez cette grande dalle de marbre rouge : elle indique le lieu où s'opéra, en 1177, la réconciliation du pape Alexandre III avec l'empereur Frédéric Barberousse; l'empereur s'agenouilla en disant : *Non tibi, sed Petro;* l'orgueilleux pontife répondit superbement : *Et Petro et mihi.* Arrondie en coupole, la voûte de l'atrium présente en mosaïque l'histoire de l'Ancien Testament. Dans ce compartiment, l'arbre de la science du bien et du mal, la tentation, la chute, le renvoi du Paradis; ici, le meurtre d'Abel, Adam et Ève cultivant la terre. Dans la voûte suivante, Noé construisant l'arche, à laquelle se rendent couple par couple, tous les animaux; enfin la scène du déluge. Sous une autre, Noé plante la vigne; là, la séparation des races, Japhet, Sem et Cham, la tour de Babel. Dans les voûtes suivantes se trouvent l'histoire du patriarche Abraham, celle de Joseph, celle de Moïse.

Avant de pénétrer dans l'église, admirons la chapelle du cardinal Zeno qui se trouve, à droite de l'atrium, isolée par une grille au travers de laquelle on distingue son tombeau en bronze, et la statue de la Vierge, entre saint Jean et saint Pierre. Cette Vierge est désignée sous le nom de *la Madona della scarpa,* la madone au soulier, à cause de l'escarpin d'or qui chausse son pied usé par les baisers des fidèles. De l'autre côté, sans quitter l'atrium, nous entrons dans la chapelle du Baptistère, qui se rattache à la cathédrale par une porte de communication. Selon la tradition, la pierre qui recouvre l'autel serait celle que montait Jésus-Christ lorsqu'il parlait aux Tyriens. Le retable de cette chapelle est formé d'une mosaïque représentant le baptême de Jésus par saint Jean. Sous les coupoles de cette chapelle, Jésus-Christ dans sa gloire entouré d'anges; dans la suivante, les douze apôtres baptisant chacun les gentils d'une contrée différente;

dans les pendentifs, les quatre docteurs de l'Église ; sur les murailles, se déroule l'histoire de saint Jean-Baptiste ; une vasque de marbre blanc avec son couvercle de bronze surmonté de la statue du saint, composent les fonts baptismaux.

Reprenons le chemin de l'atrium et entrons maintenant dans l'église ; mais tout d'abord admirons quelques-unes des mosaïques qui se trouvent placées au-dessus de la porte ; par exemple, saint Marc en habits pontificaux, la plus riche, la plus belle des mosaïques du temple ; dans la demi-lune, en face, le crucifiement et l'ensevelissement de Jésus-Christ ; enfin, sur les angles latéraux, les évangélistes, les prophètes, les anges, les docteurs.

Les trois portes principales qui s'ouvrent sur l'intérieur du temple sont formées de ventaux en bronze couverts de figurines de saints et de patriarches incrustés et niellés d'argent.

L'effet que produit la basilique de Saint-Marc sur celui qui y pénètre, c'est un sentiment de vénération et de respect. Sombre, empreint d'une noble vétusté, son aspect laisse dans le cœur une impression profonde ; on ne se rend pas compte du lieu où l'on est ; on est étonné, étourdi, ébloui ; est-on dans un temple, ou dans un immense écrin incrusté de pierreries ? Telle est la question qu'on s'adresse. De hauts massifs de pilastres et six grandes colonnes de marbre d'Orient à chapiteaux dorés partagent la nef principale en trois parties dont la plus large est celle du milieu. Les pilastres sont surmontés d'arceaux sur lesquels court une galerie qui fait le tour de l'église. Bordée d'un côté par un balustre à colonnettes évidées, cette galerie offre de l'autre un parapet formé de tables de marbre grec apportées d'Orient et présentant le bizarre assemblage de bas-reliefs moins sacrés que profanes. Les murs, les parois de ce temple bizarre, étincelant, incohérent, sont partout revêtus de plaques de marbre précieux dont les veines, les taches combinées forment parfois de singuliers accords. Le pavage en mosaïque qui ondule comme une mer, par suite de l'ancienneté et du tassage des pilotis, offre le plus merveilleux assemblage d'arabesques, de fleurons, de losanges, de chimères, de monstres de tout genre.

Après ce coup d'œil général sur l'ensemble de l'intérieur, on reviendra vers l'entrée du temple et on remarquera, au-dessus de la porte principale d'entrée, une des plus anciennes mosaïques : Jésus assis entre la Vierge et saint Marc ; on la croit du onzième siècle ; à droite le fameux bénitier de porphyre.

Si l'atrium de la basilique est rempli par l'Ancien Testament, l'intérieur contient le Nouveau Testament tout entier ; de ce côté, l'histoire de la Vierge ; sous cette voûte, se déroule tout le drame de la Passion depuis le baiser de Judas jusqu'au Calvaire ; ici, saint Pierre crucifié la tête en bas, saint Paul décapité ; là, saint Thomas devant le roi indien Gondoforo, saint André étendu sur sa

croix. Où rattacher, dans quel ordre placer ce monde d'anges, d'apôtres, d'évangélistes, de prophètes, de docteurs, de figures de toute espèce qui peuple les coupoles, les voûtes, les tympans, les piliers, les pendentifs, le moindre pan de muraille? C'est à vous donner le vertige.

Mais, cependant, comment ne pas parler du chœur de l'église, de cette fameuse *Pala d'oro*, comme on l'appelle ici, et qui est l'objet d'une admiration universelle? Soutenu par quatre colonnes de marbre grec sur lesquelles sont sculptés en haut-relief quelques traits de l'histoire sacrée, le maître-autel est orné de deux tableaux superposés l'un sur l'autre; celui-ci, peint à l'huile, et c'est la seule peinture qui soit dans la cathédrale, se nomme *Ferial*; il se divise en quatorze compartiments et recouvre l'autre tableau appelé la *Pala d'oro*, fouillis éblouissant d'émaux, de camées, de nielles, de perles, de grenats, de saphirs, de découpures d'or et d'argent servant de cadre à un tableau représentant saint Marc entouré d'anges, d'apôtres et de prophètes. Cette *Pala*, commandée par Pietro Orseolo, a été exécutée à Constantinople en 976. Derrière le maître-autel se trouve l'autel cryptique, remarquable par ses colonnes d'albâtre oriental, les plus belles qu'on connaisse; près de là, la merveilleuse porte de bronze où Sansovino son auteur, a encastré son portrait, celui du Titien et de l'Aretin, ses amis.

Il nous reste à dire quelques mots du Trésor de la cathédrale de Saint-Marc, placé dans une chapelle fermée, vis-à-vis celle de Notre-Dame des Mâles, ainsi nommée parce qu'elle appartenait à une confrérie religieuse qui excluait les femmes.

Ce trésor est partagé en deux sections; celle de gauche renferme de magnifiques reliquaires contenant les cendres des saints; à droite sont rangés plus particulièrement les objets d'art : quarante-deux vases et patères en pierre dure, trente-deux coupes ou gobelets de cristal ornés de pierreries et d'émaux enchâssés d'or et d'argent; vingt-deux tableaux du travail le plus curieux; un remarquable couteau, de toute antiquité et qui passe pour avoir servi à Jésus-Christ lors de la Cène; deux merveilleux candélabres d'or, véritables chefs-d'œuvre de l'orfévrerie byzantine; des croix, des crosses, des chandeliers, inimaginables de forme et de beauté; la fameuse couronne de fer portée par Charlemagne et par Napoléon; le modèle en or et argent de la fameuse église de Sainte-Sophie à Constantinople; des calices encore, des coupes, des ciboires, les uns plus merveilleux que les autres; un morceau de la colonne de la flagellation; la corde qui servit à lier Jésus-Christ; un morceau du crâne de saint Jean-Baptiste; un clou du crucifiement; un morceau du vêtement de Jésus-Christ bizarrement enchâssé dans un croissant; un peu de terre imbibée du sang de Notre-Seigneur, enfin plusieurs morceaux de la vraie croix.

Les richesses de tout genre amoncelées dans l'église Saint-Marc sont innombrables: « il y a de tout, » dit Femenza. On remarque sur une foule de points, à l'ex-

TABLEAU VOTIF DE LA FAMILLE PESARO.

térieur comme à l'intérieur du temple, des colonnes inutiles, des balustrades sans objet, des statues déplacées, des bas-reliefs inexplicables, des animaux sans nom, des légendes intraduisibles.

L'ardeur d'orner la célèbre basilique fut poussée, à une certaine époque, jusqu'à la frénésie, à ce point que chaque flotte qui arrivait au port était accueillie par cette question : « Qu'apportez-vous pour Saint-Marc? » qu'à chaque rançon demandée on répondait : « Que donnerez-vous pour Saint-Marc? »

Caïpha et Ascalon, Jérusalem et Jaffa, Saint-Jean-d'Acre et Tyr, Constantinople, Corinthe, visités et dépouillés par le lion de saint Marc, contribuèrent à la splendeur de la basilique; celle-ci fournit les cent colonnes de jaspe, de porphyre, de vert antique, de bleutine, entassées sur la façade; celle-là les vases, les tabernacles, les statues, les reliques, les mosaïques; cette autre les marbres arrachés à Sainte-Sophie, les portes damasquinées du temple de Saint-Saba d'Acre; cette dernière, enfin, les colonnes, les bas-reliefs, les chapiteaux amoncelés au dedans et au dehors de ce temple magnifique et curieux.

Deux églises sont remarquables entre toutes en Italie, nous pourrions dire dans le monde entier : Saint-Pierre de Rome, et Saint-Marc de Venise. Saint-Pierre, comme l'a très-bien dit un écrivain de nos jours, c'est la majesté, la grandeur de l'église; Saint-Marc c'est la religion elle-même; à Rome est le symbole, à Venise l'image même; à Saint-Pierre on reconnaît Dieu, à Saint-Marc on l'adore.

Nous ne voudrions pas rouvrir assurément le chapitre de Saint-Marc, déjà si long, mais nous devons aller au-devant d'une question que quelque curieux ne manquerait pas de nous faire. Quelles sont ces deux petites lumières qui brillent invariablement, la nuit et le jour, au flanc de Saint-Marc, à la hauteur de la balustrade, et qu'on aperçoit le soir, surtout de la Piazzetta et de la lagune?

Voici la légende populaire dont personne ne doute, à Venise, et telle qu'elle est rapportée par notre guide favori. « Au temps de la république, un homme fut assassiné sur la Piazzetta. Le meurtrier, troublé par quelque bruit, laissa, en s'enfuyant, choir la gaîne de son stylet. Un boulanger, qui passait par là pour se rendre chez lui, vit briller le fourreau orné d'argent et se baissa pour le ramasser, n'apercevant pas le corps tombé dans l'ombre. Des sbires qui survinrent et heurtèrent le cadavre du pied, découvrant un homme à quelques pas de la victime, l'arrêtèrent et, l'ayant fouillé, trouvèrent sur lui la gaîne, qui s'adaptait parfaitement au poignard retiré de la blessure. Le pauvre boulanger, malgré ses dénégations, fut emprisonné, jugé, condamné, exécuté. Quelques années après, un célèbre bandit, chargé de crimes et prêt à monter à la potence, poussé de quelque remords, prouva que le malheureux mis à mort à sa place était innocent, et que lui seul avait fait le coup.

« La mémoire du pauvre boulanger fut réhabilitée solennellement; les juges

qui l'avaient condamné furent exécutés, et leurs biens confisqués pour fonder une messe annuelle et constituer une rente destinée à l'entretien de ces deux lumières perpétuelles. Ce n'est pas tout : de peur que ces petites étoiles tremblotantes ne soient pas un *memento* suffisant pour la conscience des juges, à la fin de tout procès criminel, lorsque la condamnation est portée et que le bourreau va s'emparer de

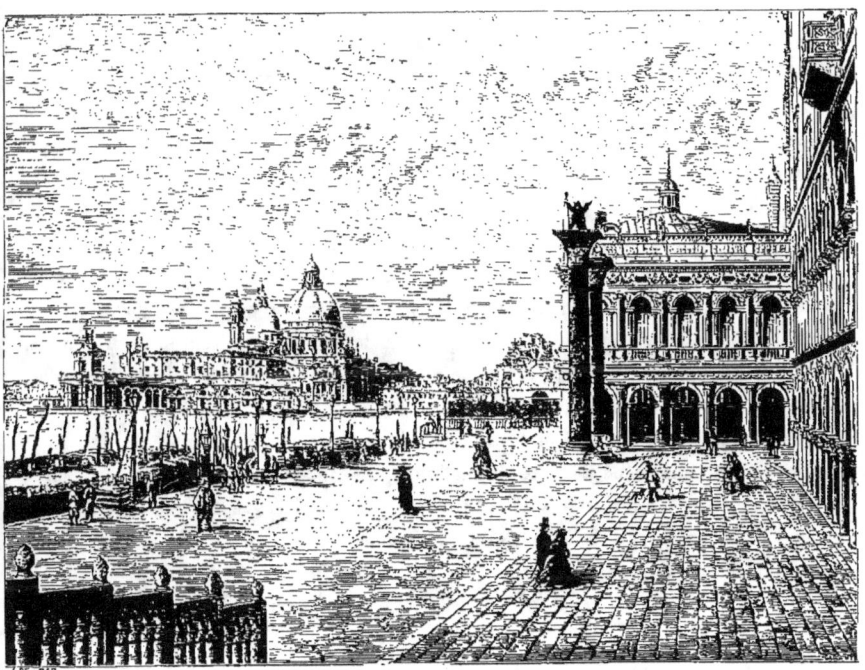

VUE DE LA PIAZZETTA.

sa proie, un huissier, l'air impérieux et fatidique, s'avance jusqu'au pied du tribunal et dit aux juges : « Souvenez-vous du boulanger. » Alors l'arrêt est cassé, et l'on reprend la procédure de fond en comble. La phrase de l'huissier constitue au profit du coupable un appel en révision. »

Après Saint-Marc il est bien difficile, même à l'artiste le plus indulgent, de trouver belle une autre église à Venise. Si nous exceptons de la liste Saint-Sébastien

parmi les gothiques, et *Santa Maria della salute* parmi les modernes, les autres ne sont remarquables ni par l'architecture ni par la décoration intérieure. Presque toutes appartiennent à la Renaissance et au genre rococo. Cependant, sur les quatre-vingt-dix églises, reste de deux cents, qui existent encore à Venise, il en est quelques-unes qui offrent de l'intérêt à un titre ou à un autre, et qui méritent d'être visitées; nous citerons *Santa Maria dei Frari*, construite par Nicolas Pisano en 1250, la vieille basilique conventuelle, aux tombeaux illustres, où dort Titien et où vit son immortel génie.

En entrant à l'église des Frari, on remarque deux grands mausolées. A droite celui du Titien, trop peu digne d'une si grande renommée; à gauche, celui de Canova, qui s'est consacré à lui-même le modèle proposé par lui en 1794 pour le Titien, son illustre compatriote. Ce tombeau de Canova, œuvre médiocre, paraît d'autant plus pauvre et plus mesquin d'idée et d'exécution, que l'église des Frari est pleine de monuments anciens du plus beau style, du meilleur effet. Là reposent Alvise Pascaligo, Marzo Zeno, Jacopo Barbaro, Jacopo Marcello, Benedetto Pesaro, dont les sarcophages sont ornés de statues d'une tournure et d'une fierté merveilleuses. Ce nom de Pesaro nous ramène au véritable ornement de l'église des Frari, à ce splendide tableau votif de la famille Pesaro peint par Titien, qui fait de l'église une des stations de toute promenade artistique à Venise. Le Titien n'a pas seulement fait preuve, dans ce tableau, que la gravure placée sous les yeux du lecteur nous dispense de décrire, de ce génie pittoresque qui ne l'abandonne jamais. Il a montré une verve et un art de composition qui font de ce sujet insignifiant, une scène des plus dramatiques, et de cette peinture votive une merveille de l'art. C'est aussi aux Frari que l'on conserve le fameux *livre d'or*, institué en 1315 pour enregistrer la noblesse *vénitienne*.

Il faut visiter l'église *Saint-Jean et Saint-Paul* (*Zanipolo*) le Westminster de Venise. Dix-sept doges, les Tiepolo, les Morosini, les Mocenigo, les Loredan, les Valier, les plus grands capitaines de la république, les savants les plus illustres, y reposent sous de superbes mausolées, que colore doucement la lumière amortie, tamisée par les vitraux dans cette nef funéraire. Saint-Jean et Saint-Paul est surtout remarquable par ces monuments de la mort, dont quelques-uns, comme celui de Valier, comptent jusqu'à trente figures, dont quelques autres, comme celui qui renferme la peau de Marc-Antoine Bragadino, écorché vif par les Turcs après la prise de Famagosta, respirent un patriotisme farouche, vengeur, et rappellent des souvenirs tragiques. Mais un tableau qui efface toutes ces éclatantes sculptures, et rend le pas à la peinture, c'est la superbe composition du Titien, d'une verve de génie, d'une inspiration entraînante, ce *Martyre de saint Pierre dominicain*, dans un paysage d'une âpreté et d'une réalité sublimes.

Un décret du sénat avait défendu sous peine de mort, de vendre ou de déplacer ce tableau, et ce décret a été respecté par l'admiration universelle, jusqu'au jour où la victoire, supérieure aux décrets, en eut décidé autrement. Ce tableau, gravé dix fois et copié par répétitions innombrables, fut transporté à Paris, où les experts du musée lui attribuèrent la valeur de 500 000 francs.

LES NOCES DE CANA (TINTORET).

Palma le jeune est enterré à Saint-Pierre et Saint-Paul. A Venise une église est la dernière demeure de tous ces grands ouvriers de l'art qui, après une laborieuse journée, se sont endormis, en se recommandant à Dieu, à l'ombre de ces autels qu'ils ont illustrés.

C'est à *Saint-Sébastien* qu'il faut juger Véronèse, dans l'église qu'il a le plus aimée. A vingt-cinq ans, il peignait le plafond de la sacristie, à trente-deux

ans, il peignit les volets de l'orgue. Il décora en camaïeu les murailles du chœur, y commença à l'huile le martyre de saint Sébastien, qu'il avait d'abord exécuté à fresque, et fit les belles peintures du soffite de l'église. C'est là, au milieu de son œuvre la plus complète, entouré, comme de trophées, des toiles ou des fresques de ses rivaux vaincus, Bonifazio, Palma, Tintoret lui-même, qu'il est venu chercher un tombeau bien gagné, et qu'il repose dans la gloire.

Il faut visiter aussi l'église *Saint-Zacharie* avec son Jean Bellin : *La Vierge et les quatre Saints*, daté de 1505. Ce célèbre tableau, considéré comme le plus beau du maître, vint lui aussi au Louvre en 1797, où on l'estima 200 000 francs.

Et *Saint-Georges majeur*, une des plus belles créations du génie de Palladio! C'est dans cette église que fut élu Pie VII, le 14 mars 1800, et où il faut entrer, ne fût-ce que pour gagner l'absolution papale majeure, promise, par une bulle de Grégoire XIII, à quiconque la visitera. Et l'église *du Rédempteur*, monument expiatoire de la peste de 1576! Et l'église *San-Salvador*, où est le tombeau de la reine de Chypre Catarina Cornaro! Mais Venise a cent églises et nous ne pouvons les saluer toutes.

Cependant traversons le canal et allons faire nos dévotions à Santa-Maria *della salute* (de la santé), cette blanche église, qui se trouve représentée à l'horizon de notre gravure *La vue de la Piazzetta*.

Ce temple fut élevé pour l'accomplissement d'un vœu fait par la république à l'occasion de la peste qui, en 1630, enleva à Venise plus de quarante mille habitants, sans épargner le grand Titien. Un digne architecte vénitien, un architecte à la Véronèse, Balthazar Longhena, inspiré par ce génie de magnificence qui caractérisait alors la république de Venise, orna extérieurement cette église d'un ordre composite, de majestueux gradins et d'une double coupole lamée de plomb, et plaça à l'extérieur cent vingt-cinq statues. Pour consolider le terrain, il dut faire enfoncer douze cent mille pilotis.

Mais ce n'est ni cette splendide cage octogone en dehors de laquelle est placé le chœur, ni la grande coupole aux huit colonnes de trente pieds, ni le riche pavé en mosaïque, ni les bronzes, ni les grilles magiquement ouvrées, ni les six autels qui nous ont attiré dans ce temple et qui nous charment le plus, sans nous laisser assurément indifférents. Ce qui nous séduit c'est la sacristie. C'est le duel pacifique, le combat d'expression et de couleur entre deux champions superbes, le Véronèse et le Tintoret. Le Tintoret à la Salute a touché magistralement à ce sujet favori, avons-nous dit, de la peinture Vénitienne, amoureuse des Noces, folle des festins. C'est la scène des *Noces de Cana* qu'a tenté cette fois l'émule de Véronèse. Il n'y a pas dans sa composition, comme dans Véronèse, des musiciens, des pages, des négrillons, des lévriers, tout ce fastueux appareil de la grande vie. Dans

l'œuvre du Tintoret la couleur locale, il est vrai, n'est pas plus respectée que dans celle de Véronèse, en ce sens que les personnages sont par le type plus vénitiens que bibliques; mais ce qu'il a respecté, c'est la dignité, et en quelque sorte la pudeur du sujet, et cela non-seulement dans la composition, mais dans l'exécution elle-même. « C'est dans ce merveilleux ouvrage, que l'on peut dire avec le

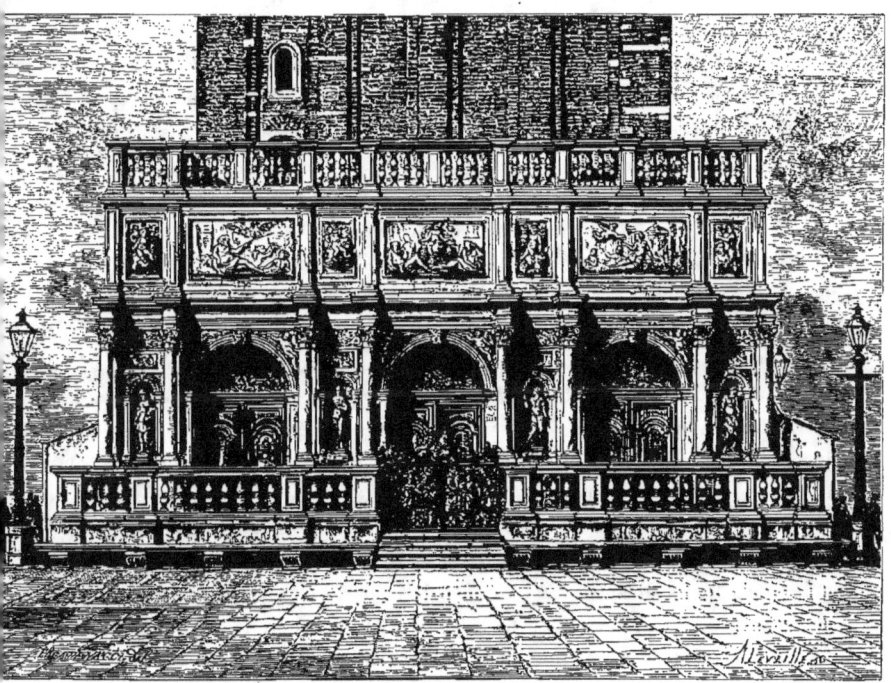

VUE DE LA LOGGIETTA.

président de Brosses, que Tintoret a montré qu'il savait parfaitement, quand il voulait s'en donner la peine, ordonner sans furie, peindre sans rudesse et colorer sans noirceur. »

La gravure que le lecteur a sous les yeux nous dispense d'en faire la description. Peut-être qu'après l'avoir comparée avec *le Repas chez Lévi*, dira-t-il avec nous, que Véronèse a vu la scène avec les yeux du décorateur, et que le Tintoret

l'a traitée avec ceux d'un artiste préoccupé d'expression autant que de forme; que l'un a tout poussé à la couleur, tandis que l'autre a demandé son éloquence et son harmonie, non à l'éclat un peu bruyant d'un beau jour, mais à la lumière directe des lampes qui tombe d'en haut et éclaire les figures de reflets puissants. Tous deux, Véronèse et Tintoret, ont traité le sujet en maître. Nous définirons les différences de leur manière et de leur œuvre en disant que le tableau de Tintoret plaira davantage à quelques-uns, et celui de Véronèse à tout le monde.

Nous avons épuisé la liste des églises qui, à Venise, nous ont paru les plus dignes d'être montrées à nos lecteurs; dirigeons maintenant nos pas vers des monuments plus profanes, mais non moins célèbres qui réclament notre attention et la méritent. Commençons par la Piazzetta, le morceau le plus délicat, le plus fin, de toutes les curiosités de Venise.

La Piazzetta est la continuation en retour d'équerre de la Piazza, également bordée de merveilles. A l'orient, c'est le palais Ducal; vers le nord c'est le profil de la basilique de Saint-Marc et la tour de l'Horloge vue de face. A l'ouest les yeux se heurtent au Campanile de Saint-Marc, au soubassement duquel s'épanouit cette fleur unique de sculpture et de ciselure qu'on appelle la Loggietta. Du côté de la mer, l'horizon est coupé par les deux énormes colonnes de granit dont l'une porte le fameux Lion national ailé et griffé, appuyé sur l'évangile de saint Marc, l'autre la statue de saint Théodore, assis sur son crocodile. Plus loin c'est la mer et le ciel confondus, d'où surgissent la Douane de mer, l'église de Santa-Maria della salute, le dôme de Saint-George et son campanile rouge, la coupole du Rédempteur et la façade de la Giudecca. En face du palais Ducal s'élève l'ancienne bibliothèque, chef-d'œuvre de Sansovino et de l'architecture vénitienne, avec son rez-de-chaussée d'arcades doriques, son premier étage d'ordre ionique, ses frises de marbre brodées comme une dentelle et sa corniche en balustrade surmontée de statues.

C'est de Sansovino, le grand architecte national, qu'est cette éblouissante Loggietta, ouvrage digne des mains des fées. La Loggietta forme le rez-de-chaussée du Campanile de Saint-Marc. Environné d'une balustrade de marbre élevée sur piédestaux, ce chef-d'œuvre est fermé par une grille du plus admirable travail. Huit colonnes d'ordre composite, séparées par couple, et dessinant une niche ornée de statues, forment sa façade. La porte d'entrée s'ouvre entre deux arcades qui donnaient issue, comme elle, dans une grande salle qui servait autrefois de salon de conversation aux nobles Vénitiens. Le procurateur de Saint-Marc, chef de la garde, s'y tenait pendant les séances du Grand Conseil. Au-dessous de l'entablement que

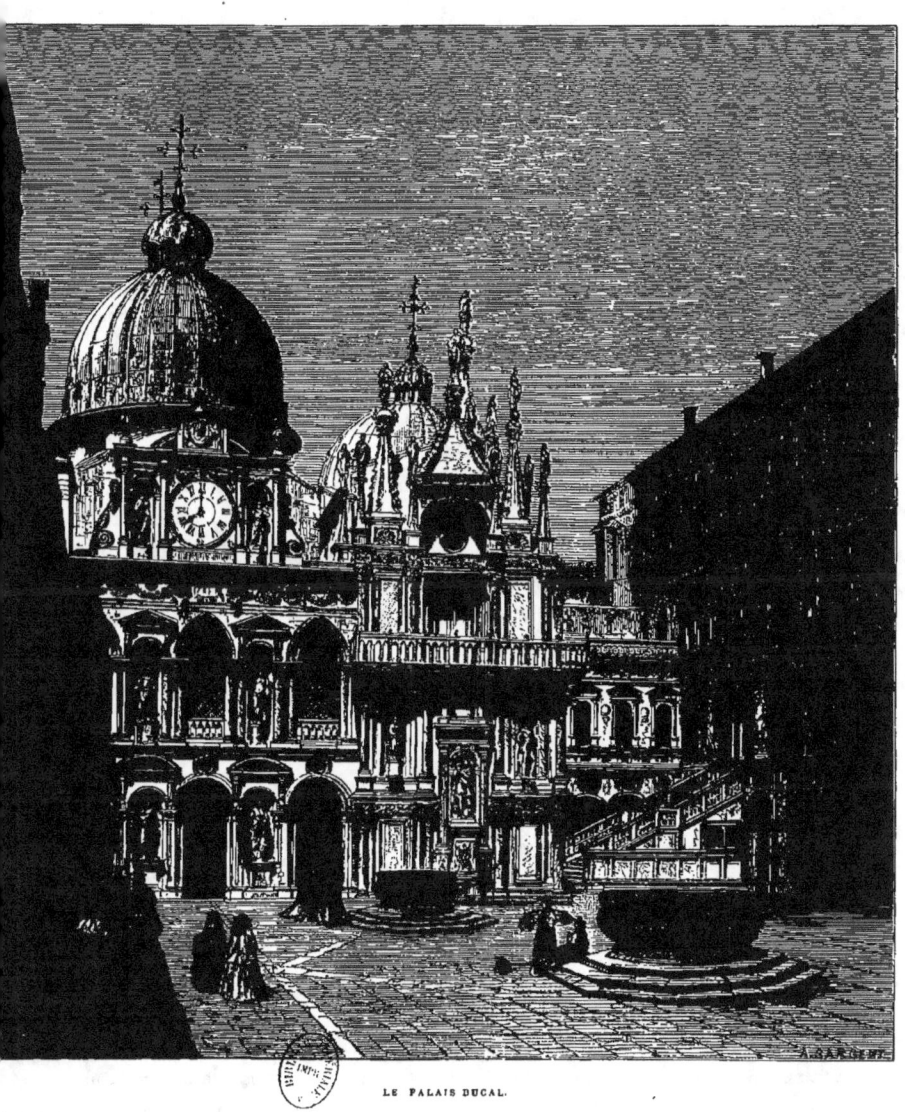

LE PALAIS DUCAL.

soutiennent les colonnes, s'élève un attique orné de bas-reliefs d'un goût exquis, gracieusement couronné d'une seconde balustrade, du milieu de laquelle surgit le Campanile, comme une tige du fond d'un beau vase.

A Venise, toutes les maisons sont des palais, et il n'est pas possible de faire l'énumération de ces grandioses demeures, même en se bornant à un détail caractéristique. Nous aimons mieux concentrer l'attention sur le palais par excellence, le palais souverain, le palais Ducal en un mot, et lui consacrer les derniers efforts d'une description toujours vaincue par le modèle, la réalité dépassant ici l'imagination.

C'est le doge Marino Faliero, qu'un sentiment de jalousie ou de vengeance poussa à organiser une conjuration dont le but devait être le massacre de tous les patriciens de Venise, et dont le résultat fut la décapitation du coupable, qui fit bâtir, en 1355, telles qu'elles sont aujourd'hui, les deux splendides façades du palais Ducal qui regardent le Mole et la Piazzetta. On pénètre dans cet édifice, à la fois palais, sénat, tribunal et prison, et où vous accompagne une certaine terreur, par une charmante porte ornée de colonnettes, percée de trèfles et décorée de statues, appelée la porte *della Carta*. A peine en a-t-on franchi le seuil, qu'on se trouve dans une vaste cour intérieure où se dresse devant vous, ce fameux escalier des Géants, qui n'a que trente marches, et qui tire son nom de deux colonnes surmontées des statues colossales de Neptune et de Mars, œuvres assez lourdes de l'élégant Sansovino. A droite deux citernes dont les margelles de bronze, chefs-d'œuvre de Nicolas Conti de Venise et d'Alphonse Alberghetti de Ferrare, sont ciselés et fouillées comme des coupes de Benvenuto. C'est là qu'on rencontre ces pâles, blondes et sages paysannes du Frioul, coiffées d'un chapeau d'homme en feutre noir à très-petits bords, posé sur l'oreille, simplement vêtues d'une chemise de toile et d'un jupon de drap noir, qui gagnent, au pénible métier de porteuses d'eau, la dot qu'elles rapportent dans leur pays.

L'escalier des Géants, qui conduit de la cour à la seconde galerie, à la fois intérieure et extérieure, a été élevé sous le dogat d'Agostino Barbarigo par Antonio Rizzo. Il est en marbre blanc, et décoré par Dominique et Bernardin de Mantoue d'arabesques et de trophées d'un moelleux, d'une grâce, d'une perfection vraiment prestigieux. Ce n'est plus de l'architecture, c'est de l'orfévrerie. Non-seulement la balustrade est aussi brodée délicatement à jour, mais l'épaisseur même des marches est niellée d'ornements exquis par ces grands artistes inconnus dont la gloire spéciale a été étouffée par tant d'autres, dans ce vaste champ des illustrations vénitiennes. Au bas de l'escalier sont placés, en guise de pommes, deux paniers de nèfles dans la paille, sorte de rébus sculptural dont le sens indique peut-être la maturité nécessaire aux fonctions publiques et à l'influence salutaire de la macération. Près de l'escalier, on voit une inscription encadrée d'orne-

ments et de figurines par Alessandro Vittoria, qui rappelle le passage d'Henri III à Venise et son mot si flatteur « Si je n'étais roi de France, je voudrais être citoyen de Venise » (1557). A chaque pas un trait local. Non loin du panier de nèfles, s'ouvraient ces fameuses bouches de lion, où la haine, l'envie et la malignité jetaient ces dénonciations anonymes, qui, sous un gouvernement de

LE CARNAVAL A VENISE (CANALETTO).

terreur et de mystère, où la délation était considérée comme un moyen d'État, n'étaient pas une vaine vengeance.

Sur le seuil de l'escalier d'or, jadis fermé de grilles de ce métal, deux colonnes supportent les statues d'Hercule et d'Atlas, qui elles-mêmes portent le monde. Elles sont d'Antonio Aspetti. L'escalier est revêtu de stucs de Vittoria. Sansovino l'a décoré avec sa magnificence habituelle. Batista Franco a peint les caissons de la voûte. Traversant rapidement, avec le dédain de l'impatience,

une salle moderne qui renferme pourtant de jolis morceaux de sculpture, nous accédons à la salle des bustes, sorte de musée antique, dont le plafond est blasonné aux armes des Grimani, et la cheminée aux armes des Barbarigo. C'est l'ancienne chambre à coucher du doge, aujourd'hui occupée par quelques chefs-d'œuvre de la sculpture grecque, la *Leda*, un *Ganymède* enlevé par l'aigle, que Canova regardait comme digne de Phidias, une *Prêtresse* debout et un *Gladiateur mort* qui a inspiré à Byron des strophes sublimes. Enfin une statue voluptueusement tordue de la nymphe Salmacis qui, à force d'amour, réunit en elle les deux sexes.

Enfin s'ouvre, dans son immensité resplendissante, la salle du grand Conseil, espèce de musée de Versailles de l'histoire Vénitienne, avec cette différence que si les exploits, ici, sont moindres, la peinture est bien meilleure. Au-dessous du lambris règne une frise où sont peints les portraits des doges depuis l'an 804. Il y en a soixante-seize; dans un coin à gauche, l'œil s'arrête sur un cadre vide tendu d'un voile noir : c'est la place que devait occuper le portrait de Marino Faliero et que représente cette inscription : *Locus Marini Phaletri decapitati pro criminibus*.

Dans cette salle du *Grand Conseil* où Véronèse a tracé l'apothéose de Venise triomphante, couronnée par la gloire, et a peint dans l'octogone de droite, du côté de la rive des Esclavons, la *Défense de Scutari*, et du côté de la cour, la *Prise de Smyrne*, allons saluer un charmant tableau de Canaletto, ce petit Véronèse des palais de Venise, de son canal, de sa Piazzetta, de son Broglio. C'est, dans ces cérémonies, qui donnèrent aux mœurs des anciens Vénitiens une si piquante originalité, que Canaletto a choisi son sujet. C'est un défilé de ce fameux Carnaval de Venise, une procession de masques. Moins indifférent que le doge et ses conseillers, qui assistent d'un air gravement ennuyé à ces pompes frivoles, nous y prenons un plaisir extrême. Quoi de plus piquant que de soulever par la pensée le masque sur chaque visage? Voici peut-être cette Bagatina, la plus splendide des courtisanes de Venise au temps de de Brosses, ou cette Zulietta des *Confessions* qui congédie le trop sentimental Jean-Jacques en s'éventant et en lui disant d'un ton froid et dédaigneux : « *Zanetto, lascia le donne, e studia la matematica.* »

Dans la salle du conseil des Dix, précédée de cette antichambre où l'on trouvait encore la fameuse bouche de bronze béante aux délations que le redoutable conseil plaçait partout sur sa marche, se révèle un peintre inconnu en France, Batista Zelotti, qu'on appelle aussi Batista de Vérone. Il fut l'ami, le collaborateur, et il est ici le rival de Paul Véronèse. Son tableau de *Mercure et Venise* est d'une couleur suavement épanouie. C'est une fleur *picturale*.

Dans la salle de l'Anti-Collége, salle d'attente des ambassadeurs, il faut s'arrêter devant le fameux tableau de Paul Véronèse : l'*Enlèvement d'Europe*, la plus belle perle de son écrin, selon quelques admirateurs, et le *Retour de Jacob*

par J. Bassan. Nommons aussi le Tintoret, qui a quatre tableaux placés près de la porte, et qui sont de ses meilleurs. C'est dans cette délicieuse et vo-

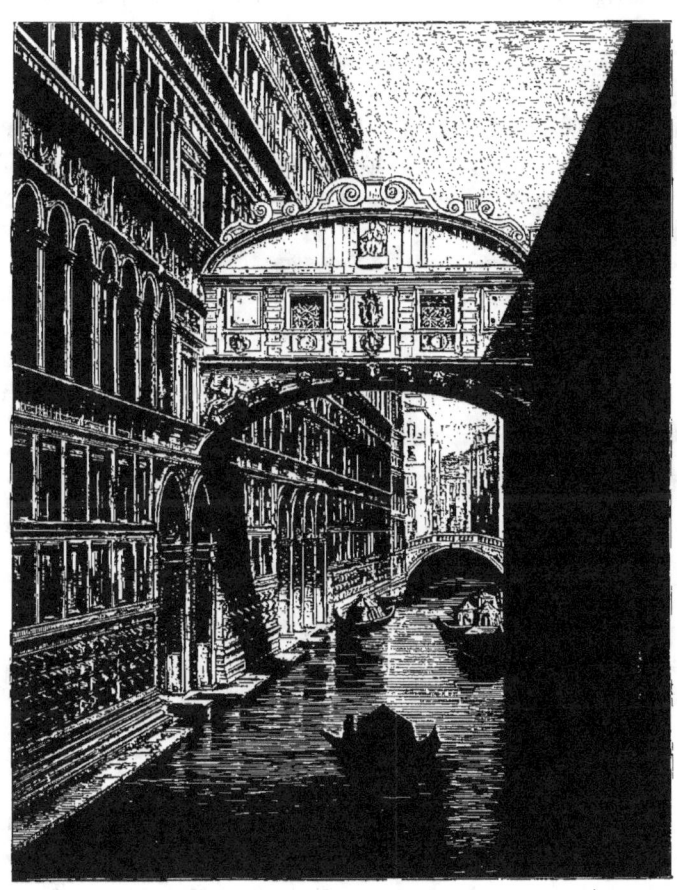

LE PONT DES SOUPIRS.

luptueuse contemplation, que les ambassadeurs attendaient sans peine, entre Tintoret et Véronèse, le moment d'être introduits. On y entre par une porte ornée de deux colonnes de vert antique et de marbre cipolin. Le trône du doge et les

vingt-sept stalles des membres du conseil, sont en cèdre du Liban, merveilleusement ouvragé. La salle est encore intacte, les coussins sont encore sur les siéges. La séance vient d'être levée, et on croit entendre encore le frôlement des robes rouges qui s'éloignent. Le pavé, d'une richesse inouïe, est semé de pierres précieuses. Le plafond est tout ce qu'on peut rêver de plus majestueusement beau. Les trois caissons principaux, un ovale et deux carrés, sont de Véronèse et représentent, comme toujours, cette Venise idéalisée, déifiée, qui s'enlève, comme une Vierge profane, dans une assomption triomphante, et s'asseoit, couronne en tête, sur des trônes d'or. Tintoret, éternel voisin, éternel rival de Véronèse au palais Ducal, dont Titien est à peu près absent, Tintoret a aussi dans cette salle souveraine, tout un pan de muraille, marbrée de sa couleur rousse et violente. Citons encore la salle des Pregadi, qui nous repose un peu de ces éblouissements. C'était celle où se faisait le *ballottage* des places. Grosley raconte aussi une de ces séances à laquelle il assista, et où il vit les nobles en robe noire quitter leurs places, s'agiter, s'appeler, s'entretenir, tout en mangeant du biscuit et en buvant du ratafia apporté dans leur grand bonnet. Vis-à-vis le monument injuste de Morosini, qui a bombardé l'Acropole et fait sauter le Parthénon, est le *Jugement dernier*, morceau capital de Palma le jeune, où il plaça d'abord dans le paradis, un lis à sa main, sa maîtresse, qu'il punit ensuite de son infidélité en la noyant dans les flammes de son enfer.

Mais il n'est pas possible de sortir du palais des doges sans aller visiter ces Plombs dont les récits de Casanova et de Silvio Pellico ont rendu le nom célèbre, et ces Puits dont aucune victime n'a parlé. Un corridor sombre vous conduit de la salle des inquisiteurs d'État, à ces deux demeures sinistres, dont l'une semble l'antichambre de l'autre. Il n'était pas rare en effet que de ces cachots aériens, les Plombs, le prisonnier condamné tombât aux prisons souterraines, les Puits, d'où l'on ne remontait guère; c'est là probablement la chute qu'eût faite Casanova, s'il n'eût réussi dans sa miraculeuse évasion, bien plus étonnante encore que celle de Latude. Il faut le dire d'ailleurs, soit que leur horreur ait été fort exagérée, soit qu'ils aient été un peu arrangés pour la visite des étrangers, ni les Plombs, ni même les Puits ne répondent à l'idée effrayante et légendaire qu'on s'en fait. Les Plombs sont de grandes mansardes recouvertes de plomb comme la plupart des toits à Venise, et les puits ne plongent nullement dans la lagune. Les cachots, tapissés de bois à l'intérieur, ont une porte basse et une petite ouverture, pratiquée en face de la lampe accrochée au plafond du couloir. Un lit de camp en bois occupe l'un des angles. Ce n'est pas joli, mais enfin ce n'est pas hideux, quoiqu'il y ait, à un certain coin du corridor, un siége de pierre sur lequel il n'était pas agréable de s'asseoir. Ce fauteuil était destiné

à ceux qu'on exécutait secrètement dans la prison. Ceux que la justice punissait subissaient leur peine publiquement entre les deux colonnes de la Piazzetta, devant lesquelles, il est, en raison de ce fait, de mauvais augure d'aborder. Quant aux prisonniers coupables de trahison ou de conspiration, une corde fine, passée au col et tournée en manière de garotte, les étranglait à la mode turque.

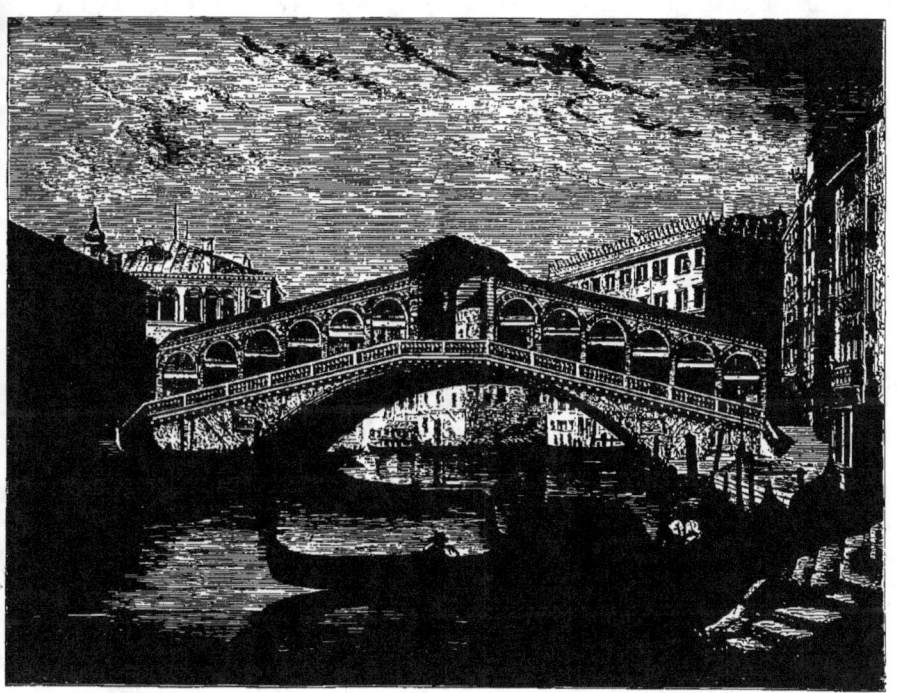

LE PONT DU RIALTO.

La chose faite, on emballait le cadavre dans une gondole, par une porte qui donne sur le canal de la Paille, et on allait le couler au large, un boulet ou une pierre aux pieds, dans le canal Orfano, qui est très-profond et où il est défendu aux pêcheurs de jeter leurs filets.

Le pont des Soupirs qui, vu du pont de la Paille, a l'air d'un cénotaphe suspendu sur l'eau, n'a rien de remarquable à l'intérieur : c'est un corridor double

séparé par un mur qui mène à couvert du palais Ducal à la prison, édifice solide et sévère d'Antonio da Ponte, situé de l'autre côté du canal, et qui regarde la façade latérale du palais qu'on présume avoir été élevé sur les édifices d'Antonio Rizio. Le nom de pont des Soupirs, donné à ce tombeau qui relie deux prisons vient, probablement des plaintes des malheureux voyageant de leur cachot au tribunal et du tribunal à leur cachot, brisés par la torture ou désespérés par une condamnation. « Le soir, ce canal, resserré entre les hautes murailles des deux sombres édifices, éclairé par quelque rare lumière, a l'air fort sinistre et fort mystérieux, et les gondoles qui s'y glissent emportant quelque beau couple amoureux qui va respirer le frais sur la lagune, ont la mine d'avoir une charge pour le canal Orfano » (*Italia*).

Au sortir du palais des Doges, ce qu'il y a de mieux à faire, si l'on veut jouir d'une vue de Venise d'ensemble, c'est de remonter en gondole et de suivre lentement cette S retournée, coupée vers le milieu par le pont du Rialto, dont la bosse échancre la ville du côté de Saint-Marc et dont la pointe supérieure aboutit à l'île de Santa Chiara et la pointe inférieure à la Dogana de mer. Le grand Canal de Venise est la plus merveilleuse promenade du monde. C'est le Corso de Rome, les Cascines de Florence, le Prater de Vienne, le Strand de Londres, les boulevards de Paris, avec cette différence que l'on fait cette promenade non en voiture, mais en gondole, entre deux rangées de palais, dans tous les genres, dans tous les styles. Si l'on ajoute à tous ces attraits, le merveilleux effet pittoresque de toutes ces façades blanches se découpant dans l'azur et se mirant dans l'eau, on aura une idée de ce voyage vraiment enchanteur du grand Canal. « Le grand Canal, a dit un critique moderne, c'est le véritable livre d'or où toute la noblesse vénitienne a signé son nom sur une façade monumentale. C'est une immense galerie à ciel ouvert où l'on peut étudier du fond de sa gondole l'art architectural de sept ou huit siècles. »

Avant d'arriver au Rialto, voilà, à gauche, en remontant le canal, le gothique palais Dario et le lombard palais Vénier, le palais Contarini, œuvre de Scamozzi, le palais Rezzonico (nom papal) aux trois ordres superposés : le palais Foscari, où logeaient autrefois les souverains qui visitaient Venise et qui aujourd'hui, abandonné, sert de caserne ou de grange. C'est sur le balcon de ce palais que le vieux et infortuné doge François Foscari, violemment déposé par le Conseil, tomba mort en entendant la cloche du Campanile de Saint-Marc qui annonçait l'intronisation de son successeur. Voici le palais Pisani, où Véronèse habita, et où

il laissa, modestement roulée derrière son lit, en signe de reconnaissance, une toile de lui, la *famille des Darius*, récemment vendue à l'Angleterre douze mille livres sterling, ou 300 000 francs. On voit que Véronèse payait royalement l'hospitalité qui lui était donnée. C'est aussi dans ce palais Pisani, par une étrange et douloureuse opposition, qu'un de nos peintres les plus célèbres, l'infortuné Léopold Robert, mit fin à ses jours. Voilà enfin le palais Tiepolo, avec ses deux

VUE DU GRAND CANAL.

élégants pyramidions. Plus loin, en remontant, on trouve le palais Corner *della Grande*, qui date de 1532, un des meilleurs du Sansovino, le palais Grassi, hôtel de l'empereur d'Autriche, construction grandiose, formant, avec son voisin, le triple palais Giustiniani, dont le style arabe remonte au quatorzième siècle, un curieux contraste. Ce palais Gustiniani fut la demeure de Chateaubriand, lorsqu'il passa par Venise pour se rendre à Jérusalem. La poste aux lettres, c'est le palais Grimani, magnifique création de San Micheli de Vérone. La municipalité loge au palais

Farsetti. Nous en passons, et des meilleurs. Un salut encore cependant pour le palais de Loredan, l'antique demeure d'Enrico Dandolo, le vainqueur de Constantinople.

Mais voici, au milieu de notre excursion, le pont du Rialto qui nous arrête. C'est le plus beau de Venise. Son unique arche, à la gigantesque enjambée, lui donne un air grandiose et monumental. Il a été construit en 1691. Deux rangées de boutiques séparées, au milieu, par un portique en arcades et laissant voir une trouée du ciel, occupent les côtés du pont qu'on peut traverser sur trois voies, celle du centre et les deux trottoirs extérieurs garnis de balustrades de marbre. Le pont du Rialto est un des points les plus pittoresques du grand Canal. Il forme le centre d'une sorte de quartier marchand et populaire, aux toits en plate-forme plantés de piquets où pendent les bannes, aux escaliers disjoints, aux balcons grossiers, aux larges plaques de crépi rouge, ce qui forme un piquant contraste avec la double ligne de palais qu'il intercepte.

En remontant toujours et en dépassant le Rialto, la promenade continue, à travers les émotions les plus diverses, suscitées tantôt par le palais Corner *della Regina*, demeure de cette belle Catarina Cornaro, et qui, par une ironie de la destinée, s'est vu transformé en mont-de-piété. — Le palais Pesaro, de Longhena, sert aujourd'hui de Collége aux Arméniens. A droite s'élève le palais C'ade Doro, tout brodé, tout dentelé, tout découpé à jour, dans un goût grec, gothique, barbare, si fantasque, si léger, si aérien, qu'on le dirait fait exprès pour sa maîtresse actuelle, mademoiselle Taglioni. Voici le palais Barbarigo. Le Titien, sur ses vieux jours, habita cette demeure. Il y fut recueilli par les Barbarigo, lorsque son fils Pomponio, chanoine à Milan, eût dévoré une partie de sa fortune et que son fils Horace eut fondu l'autre en expériences alchimiques. C'est là que Henri III vint voir ce grand homme, qui y mourut de la peste à quatre-vingt-dix-neuf ans.

Un souvenir aux trois palais Mocenigo, dont deux furent habités par lord Byron, qui y composa les premiers chants de *Don Juan*, les tragédies de *Marino Faliero* et de *Sardanapale*. Il y mena une vie agitée, bizarre, allant à la nage au couvent des Mechitaristes, montant à cheval sur la Piazzetta, excentricité anglaise inouïe dans un pays qui n'a vu d'autre cheval que celui en marbre de Colleone, entouré, chez lui, d'une véritable ménagerie de singes, de perroquets, d'éperviers, de renards, de corneilles, adoré et battu de sa maîtresse, l'étrange et colérique Margherita Cogni. Saluons enfin, avec le respect dû aux grandes infortunes, le palais Cavalli, résidence du comte de Chambord, avec ses riches gondoles amarrées à des poteaux bleus et blancs, semés de fleurs de lis d'or, et le palais Vendramin Calergi, le plus beau de Venise, où demeure la duchesse de Berry.

En quittant Venise, cette capitale de l'art, où sont exaucés les désirs les plus

ambitieux de l'admiration, le visiteur regretterait l'absence d'un chef-d'œuvre de sculpture achevant ce magnifique ensemble, si, en revenant tout exprès à l'église Saint-Jean et Saint-Paul, il ne lui était donné de contempler la plus belle statue

STATUE DU GÉNÉRAL COLLEONE.

équestre de l'Italie. Cette statue équestre représente Barthélemy Colleone, de Bergame, fameux général au service de la république, qui, par une orgueilleuse prévoyance, lui légua lui-même, de peur d'ingratitude, l'argent néces-

saire pour l'érection de son monument. C'est l'ouvrage, il est vrai, d'un Florentin, d'André Verrocchio, le maître du Pérugin et de Léonard de Vinci, qui n'a pas fait de tableau qui vaille ce groupe aux lignes sévères et grandioses, d'une majesté un peu roide, mais vraiment héroïque, où le cheval marche et où l'homme commande. Vasari raconte que Verrocchio ayant achevé le modèle de son cheval, apprit qu'un rival, Villano, de Padoue, allait lui ravir sa commande par l'influence élevée de quelques patriciens; il cassa une nuit, à coups de son marteau indigné, la tête et les jambes de son cheval, et partit sans bruit pour Florence. Le Sénat irrité, lui fit dire que s'il reparaissait à Venise, on lui couperait la tête, comme il l'avait coupée à son cheval. Verrocchio se tira d'affaire par un bon mot. Il répondit qu'il se garderait bien de s'exposer à se faire couper une tête que la Seigneurie ne saurait pas lui remettre, comme il en referait une, quand il le voudrait, à son cheval. Le Sénat daigna rire de cette saillie, et l'artiste pardonné se remit au travail avec une telle ardeur qu'il en mourut, et c'est Léopardo qui fut chargé de la fonte du groupe et du piédestal.

Ainsi rien ne manque à la gloire de Venise. Cité à l'ancre dans la lagune, ville aquatique où les voitures sont des gondoles, elle a voulu avoir un chef-d'œuvre équestre, et Verrocchio le lui a fait. Et grâce à ses peintres, grâce à ses architectes, à ses églises et à ses palais, Venise la superbe possède, entière et intacte, une couronne inviolable, celle de reine de l'art, que ne brisera aucune usurpation, et qui survivra à toutes les déchéances.

BOLOGNE.

**B**OLOGNE est une ville ancienne, sombre, massive, savante, privée de cette parure de monuments, de cette toilette de chefs-d'œuvre qui rendent l'aspect de Milan et de Florence si brillant. Si on nous demandait ce qui manque à Bologne, nous dirions : le charme. Un Napolitain s'y regarderait comme exilé. En un mot, *on s'enrhume* à Bologne, suivant la saillie d'un spirituel touriste.

Ce n'est pas que les mœurs de ses habitants soient plus rudes, leur hospitalité plus mercenaire; mais il y manque ce mouvement, cette vie, ce bruit de gens, de chevaux, de voitures qui animent les grandes cités, et ces promenades qui les embellissent.

Cependant il y a ici de beaux points de vue, des édifices grandioses et curieux; les deux fameuses tours jumelles les *Asinelli* et les *Garisendi*, inclinées tristement comme sous le poids des siècles; le *Palazzo maggiore del Publico*, ancienne résidence des légats et du gonfalonier de la république, avec son escalier, chef-d'œuvre de Bramante; la fontaine du Géant, chef-d'œuvre d'un célèbre artiste français, Jean de Douai, surnommé Jean de Bologne. La basilique de *San Petronio*, mainte fois décorée pour le couronnement des empereurs et les assemblées solennelles du concile de Trente; le temple régulier de Saint-Pierre; la grande église en ruine de Saint-François que les Ghislieri, les Mareschalchi, capitaines factieux, meneurs violents des luttes féodales, enrichirent par millions, afin de racheter par des *ex voto* somptueux leurs meurtres et leurs rapines; Notre-Dame de la Garde, *della Guardia*, pèlerinage pieux auquel on accède par une galerie couverte de six cent soixante-quatorze arcades; de nombreux monastères et entre tous celui de Saint-Dominique qui fut le siége du tribunal de l'inquisition, et où la châsse de son redoutable fondateur repose sous un autel entouré de candélabres d'argent éternellement allumés; ses douze portes sur lesquelles débouchent des rues spacieuses pavées de larges dalles et bordées d'arcades voûtées : tels sont les monuments de cette ville qui donna naissance à huit papes, parmi lesquels Benoît XIV, à plus de quatre-vingts cardinaux, au poëte Manfredi, à une pléiade de peintres célèbres et surtout à cette féconde et savante famille des Carrache, qui a fait un moment de Bologne une capitale de l'art, et y a régné comme une dynastie.

## ORIGINE ET CARACTÈRES.

Si l'on voulait assigner une date à la peinture de Bologne, il faudrait remonter à des siècles antérieurs à 1200. Bologne est peut-être la seule ville de l'Italie qui puisse se vanter d'avoir eu des peintres nés dans les douzième et treizième siècles. Guido, Ventura, et Ursone dont il existe encore des peintures, vivaient à cette époque. Selon l'autorité de Malvasia, ce fut un maître miniaturiste du nom de Franco, ami du Dante, qui le premier, tint une école à Bologne, et c'est de lui que cette « noble et glorieuse ville, nous nous servons des propres expressions du savant chanoine, reçut les premiers germes du bel art de la peinture. » Il existe de ce Franco Bolognèse, dit *delle Madonne*, parce qu'il ne peignait que des Madones au palais Ercola à Bologne, une vierge assise sur un trône datée de 1313, qui comparée aux ouvrages de Cimabué son contemporain, n'établit pas,

entre ces premiers initiateurs, une grande différence. C'est la même roideur, la même sécheresse, le même arrangement symétrique, les mêmes airs de tête, mais aussi la même candeur virginale, la même fraîcheur de coloris. De l'école de Franco sortirent des peintres qui ne furent pas sans mérite, mais qui abandonnèrent sa manière pour prendre celle de Giotto : Vitale, Lorenzo, Christoforo dont les peintures à fresque existent encore à l'église de la *Madonna* de Mezzaratta, ce *campo santo* des peintres primitifs bolonais.

Mais tout d'abord constatons qu'à la différence des autres écoles italiennes, celle de Bologne ne présente, dans ses débuts, aucune indépendance, aucune marche régulière. Rendez-vous des peintres de tous les pays, Allemands et Italiens, Ombriens et Lombards, Giottistes et Byzantins, travaillant sans chefs, avec des principes divers, il était bien difficile que Bologne fût le siége d'une école nationale. Aussi on peut dire que l'art à Bologne fut éclectique dès le berceau et qu'elle conserva toujours ce caractère. Du quatorzième au quinzième siècle, Bologne cite encore des noms recommandables : Galasso, Simon surnommé *des Crucifix*, parce qu'il excella dans la représentation de ce sujet sacré, et, le meilleur de tous, Jacopo Avanzi, qui peignit des sujets d'histoire dans un temps où Giotto, le rénovateur des arts, avait exclusivement voué son pinceau à la peinture sacrée. Avec le quinzième siècle, et Lippo di Dalmasio, élève de Vitale, et, comme lui, surnommé *des Madones*, commence la première période de l'école bolonaise; une expression plus profonde, plus touchante adoucit, par ses mains, la rudesse des peintres purement primitifs. Michel Lambertini le suit dans cette voie où bientôt, à son tour, il est dépassé par Marco Zoppo, le rival de Mantegna.

Mais il était réservé à Francesco Raibolini, dit le *Francia*, de dominer cette première période de l'art bolonais qui est comme l'aube de l'ère moderne. Le Francia naquit à Bologne, en 1450, et mourut dans cette ville en 1533. Dès son enfance, il fut destiné à la profession d'orfévre, dans laquelle il acquit une grande habileté, et qu'il exerça jusqu'à l'âge de quarante ans, à la grande admiration de ses contemporains, et à la grande satisfaction des Bentivoglio, ses protecteurs. La trace de ses premières études se retrouve dans ses figures, qui ont la précision un peu sèche et l'éclat métallique de belles monnaies romaines. Il convenait, du reste, de ces influences en signant, avec une vanité naïve, ses nielles et ses médailles : *F. Francia, pictor*, et ses tableaux : *F. Francia, aurifex* ou *aurifaber*. Tout en se livrant à ses travaux d'orfévrerie d'art, il paraît, quoique Lanzi soutienne le contraire, que le Francia s'exerçait parfois à la peinture, dans laquelle il ne cherchait peut-être qu'un délassement. Ce qu'il y a de certain, c'est qu'en 1490, il exécuta au concours, pour la chapelle Bentivoglio, à San Giacomo Maggiore, un tableau qui approche de la manière du Mantegna.

## ORIGINE ET CARACTÈRES DE L'ÉCOLE BOLONAISE.

Francia ne tient pas dans les beaux-arts une place moins distinguée que le Pérugin, Mantegna et les Bellin. C'est un précurseur, un initiateur très-digne de ce nom. Il y a en lui une individualité inexpérimentée, mais patiente, que fera ressortir encore davantage la faiblesse de ses successeurs. Son plus grand éloge, à coup sûr, et qui seul suffirait à sa gloire, se trouve dans une lettre de 1508, publiée par Malvasia, et dans laquelle le grand peintre d'Urbin se flatte hautement

RAIBOLINI DIT LE FRANCIA.

d'être son admirateur et son ami, et dit de ses madones : « Qu'il n'en voit d'aucun auteur qui soient plus belles, plus expressives, ni mieux exécutées. » Raphaël ajouta à cet éloge la confirmation décisive d'un témoignage de confiance qui honore autant sa modestie que le mérite de Francia. Quand il envoya à Bologne sa *Sainte Cécile*, il l'adressa à Francia, l'autorisant à y corriger les défauts qu'il y trouverait. Il faut, en passant, relever une des nombreuses erreurs de Vasari

qui fait mourir le Francia d'admiration et de désespoir à la vue de la *Sainte Cécile*. Ce fait manque d'exactitude puisque Francia, mort seulement en 1533, survécut de treize années à Raphaël. La peinture du Francia se rapproche surtout du type romain, dont elle a le fini, la couleur délicate et blonde, la correction et le sentiment. C'est surtout dans sa vieillesse que son goût plus délicat et plus épuré s'attache à l'imitation de Raphaël; c'est alors qu'il peignit le fameux *Saint Sébastien*, qui longtemps fut, pour l'école bolonaise, le plus parfait modèle des proportions du corps humain. Ce qui fait aussi l'éloge du Francia, c'est que sa mort fut le signal de la décadence pour l'école qu'il venait de fonder. Lorsque celui que dans sa patrie, dit Vasari, « on regardait comme un Dieu, » descend dans les caveaux de l'église San Salvator, où l'on chercherait vainement pourtant sa pierre sépulcrale, l'art bolonais, comme un génie funèbre, renversa son flambeau à peine allumé. « Dans les autres écoles, dit M. Coindet, nous avons pu observer une marche progressive : la gloire y est précédée par le mérite, le mérite par le talent; on suit sans peine Florence dans la voie où l'engagent Cimabué et Giotto; l'impulsion donnée par les grands artistes du Campo Santo, à Pise, accélérée par le Masaccio, aboutit directement au grand siècle de Médicis. A Bologne, rien de semblable. Cette école semble destinée à ne recevoir que les reflets de la vive lumière qui illumine Rome, Florence et Venise. Située entre la Toscane, l'Ombrie et la République de Saint-Marc, elle devait, en effet, ressentir l'influence de ces trois foyers d'inspiration artistique. » Et d'ailleurs, doué de plus de sentiment que d'imagination, le Francia, artiste d'un mérite éminent, sans doute, ne remplissait pas, cependant, les conditions d'un chef d'école, et ne possédait pas les qualités d'un rénovateur sérieux.

Cette haute mission n'était réservée à aucun de ses élèves, ni à Giacomo son fils, ni à Giulio son neveu, ni à Lorenzo Costa de Ferrare. Avec le Francia et une série de peintres inférieurs dont le nom et la description des ouvrages seraient sans profit pour l'histoire de l'art, se termine la première période de l'école bolonaise, que rien ne fut capable de constituer d'une manière définitive, ni les artistes ni les objets d'art demandés à Rome, à Venise, à Parme, et à Milan, ni les encouragements de Giovanni Bentivoglio, qui se trouvait, alors, à la tête de la République de Bologne.

Cependant le mouvement imprimé à la peinture par l'adoption d'un style nouveau, préoccupait tous les esprits et chacune des écoles d'Italie cherchait à en saisir le caractère en marchant sur les traces de quelque maître accrédité. Entraînés par cette impulsion irrésistible, les peintres de Bologne allèrent chercher, eux aussi, dans les villes étrangères, quelque maître vivant, sous les yeux duquel ils pourraient se former, tandis que ceux qui demeurèrent à Bologne s'efforcèrent d'améliorer leur manière d'après les modèles qui leur venaient des maîtres étrangers. Outre la *Sainte Cécile* de Raphaël, Bologne possédait, à cette époque, des ouvrages de

Jules Romain, de Garofolo, du Parmegianino et de divers autres grands artistes. D'un autre côté Girolamo di Carbi et Nicollo dell' Abate avaient laissé une multitude de bons exemples de leur style; enfin, Michel-Ange, dans un voyage qu'il fit dans cette ville, y laissa l'empreinte ineffaçable de son génie.

Les premiers fondateurs à Bologne de la nouvelle école furent Bartolommeo Ramenghi, surnommé le Bagnacavallo, du lieu dont il était originaire, et Innocenzio Francia d'Imola. Bagnacavallo (1484-1542), eut pour premier maître Francia. Il entra ensuite dans l'atelier de Raphaël, qu'il aida dans la décoration des loges du

BAGNACAVALLO.     LE PRIMATICE.

Vatican, sans qu'on puisse dire quelles parties de ce travail doivent lui être attribuées. Comme dessinateur, il fut au-dessous des principaux élèves du peintre de la *Transfiguration;* mais il les égale comme coloriste, et les surpasse même souvent par la grâce profonde qu'il savait donner aux figures, surtout à celles des madones et des enfants. Bagnacavallo, malgré un talent incontestable, n'avait pas, lui non plus, l'étoffe d'un chef d'école; copiste excellent des ouvrages de Raphaël, il disait que c'était une folie que de présumer de mieux faire; il a laissé, néanmoins, quelques tableaux de son invention à San Michel in Bosco et à San Martino, qui le vengent

du reproche de Vasari, qui le considérait seulement comme un bon peintre pratique. Regardé par ses contemporains comme le premier maître de l'école bolonaise régénérée, Bagnacavallo mourut, estimé et envié, à l'âge de cinquante-huit ans, laissant un fils, Giovanni-Batista, mort en 1601, collaborateur de Vasari, et compagnon de voyage du Rosso et du Primatice en France.

Nous passons sous silence, les Pellegrini, les Tibaldi, Lavinia Fontana, Lorenzo Sabbattini, le Flamand Denis Calvart, peintres sans signification personnelle, pour arriver au Primatice.

Francesco Primaticcio, dit le Primatice, peintre, sculpteur et architecte, né à Bologne, en 1490, mort en France, en 1570, doit être considéré comme le second chef, après Bagnacavallo, de l'école bolonaise de la Renaissance. Il fut, du reste, l'élève de ce dernier qui lui apprit la peinture, comme Innocenzio d'Imola lui avait appris le dessin. La renommée de Jules Romain l'attira à Mantoue. Sous sa direction, il devint bientôt habile dans la composition des grandes machines et dans l'exécution des ornements en bois et en stuc. C'est à cette époque qu'il donna les modèles des statues des Prophètes et des Sibylles qui ornent la nef principale de la cathédrale de Mantoue, et que dans le palais du *Te*, ce chef-d'œuvre de Jules Romain, il exécuta une bordure, en stuc, très-vantée par Vasari, et que l'on admire encore dans la *loggia* de ce palais Ducal. Il y avait six années que Primaticcio travaillait à Mantoue quand, en 1531, il fut désigné par Jules Romain au roi François I$^{er}$, qui lui demandait un artiste pour la décoration de ses palais. « Les premiers stucs que l'on fit en France, dit Vasari, et les premiers travaux à fresque de quelque importance furent dus à Primaticcio. » Le roi le récompensa en le nommant prieur de Brétigny et abbé de Saint-Martin de Troyes, bénéfice qui ne valait pas moins de huit mille écus. Primatice fut ensuite l'ambassadeur de confiance, le plénipotentiaire artistique du roi chevalier auprès de cette autre grande puissance : les beaux-arts en Italie. Il passa neuf années en ces utiles et nobles négociations, faisant mouler les chefs-d'œuvre de la sculpture antique et achetant les chefs-d'œuvre de la peinture moderne. Nous avons la lettre de crédit que François I$^{er}$ écrivit à Michel-Ange, traitant ainsi de puissance à puissance avec ce roi de l'art. Cette lettre mérite d'être citée. C'est un monument : « Sieur Michelangelo. — Pour ce que j'ai grand désir d'avoir quelques besognes de votre ouvrage, j'ai donné charge à l'abbé de Saint-Martin de Troyes (*le Primatice*), présent porteur, que j'envoye par delà, d'en recouvrer, vous priant, si vous avez quelques choses excellentes faites à son arrivée, les lui vouloir bailler en les vous bien payant, ainsi que je lui ai donné charge, et davantage vouloir être content pour l'amour de moi, qu'il molle *le Christ* de la Minerve, et *la Notre-Dame de la Fede* (*la Pietà*), afin que j'en puisse orner l'une de mes chapelles, comme choses qu'on m'assure être des plus exquises et

excellentes en votre art. Priant Dieu, sieur Michelangelo, qu'il vous ait en sa garde. — Escrit à Saint-Germain-en-Laye, le sixième jour de febvrier mil cinq cent et quarante six. François. »

Les compositions mythologiques du Primatice ne manquent certainement pas de charme; ses figures, exécutées dans le goût du Parmesan, sont gracieuses, quoique un peu longues de proportion, son coloris est doux et agréable, sa touche légère

ANNIBAL CARRACHE.

et élégante, le clair-obscur savant; mais les allégories sont prétentieuses et compliquées, le dessin incorrect, le goût théâtral, et il doit être considéré ainsi, comme le maître par excellence de ces maniéristes dont Fontana demeure le type le plus accompli. Comme on le voit, la seconde période de l'école bolonaise ne fut pas plus heureuse que la première dans la rencontre d'un maître capable de fonder une école accentuée, d'en déterminer les règles et d'en assurer l'application avec le talent et

la fermeté nécessaires. Le Francia, le plus capable, vint trop tôt et entreprit cette tâche laborieuse à un âge trop avancé. Le Bagnacavallo n'avait pas la taille nécessaire pour un tel rôle. Il ne pouvait convenir, non plus, au Primatice, trop préoccupé de ses honneurs et de son ambition, et le titre qu'on lui a décerné de second chef de l'école bolonaise est plutôt nominal que réel.

Cependant la décadence s'avançait à pas de géant, envahissant à la fois toutes les écoles, dissimulant, sous des efforts pédantesques, le deuil du beau idéal, mort pour ainsi dire, avec les grands maîtres de Rome, de Florence et de Venise, quand parut cette illustre famille des Carrache.

La renaissance de la peinture à Bologne ne date réellement que de cette époque. C'est avec les Carrache que commence ce qu'on est convenu d'appeler l'école bolonaise. Louis Carrache en fut le fondateur et le chef; ses deux cousins, Augustin et Annibal, dont le premier était en apprentissage chez un orfévre, tandis que le second se destinait au métier de tailleur d'habits qui était celui de son père, préparés et dirigés par un de leurs parents, orfévre à Bologne, homme de goût et d'étude, abandonnèrent leur première industrie pour se livrer à la peinture.

L'éclectisme, érigé en système, fut le dogme de la religion artistique de la nouvelle école. On posa en principe, principe faux et dangereux, que les grands maîtres ayant atteint chacun la perfection dans une des différentes parties de la peinture, il n'y avait plus qu'une seule chose à faire : s'efforcer de s'approprier ces qualités éparses et de les faire briller réunies. Cette charte se trouve reproduite et développée dans le sonnet suivant d'Augustin Carrache.

« Celui qui désire devenir un bon peintre doit se rendre familier le dessin de l'école Romaine, le modelé de l'école de Venise, et le coloris des Lombards. — Qu'il admire la manière hardie de Michel-Ange, le naturel du Titien, le style suave et gracieux du Corrége, et qu'il étudie dans les œuvres du grand Raphaël l'art de la composition. Tibaldi lui enseignera l'exécution des accessoires et la sagesse des positions; qu'il observe dans Primatice l'heureux accord de l'imagination et du savoir; qu'il emprunte à Parmesan un peu de sa grâce. Ou bien, sans tant d'efforts ni d'études, qu'il se borne à imiter les œuvres immortelles que nous a laissées notre grand Nicollino (Nicollo dell' Abate). »

Maintenant, voyons quelle est la part de chacun des trois frères initiateurs dans la propagation de cette nouvelle religion artistique.

Né en 1555, mort en 1619, Louis Carrache, eut Fontana pour maître à Bologne et le Tintoret à Venise; il était surnommé *le Bœuf*, par raillerie, par ses condisciples, parce qu'il travaillait avec patience et qu'il ruminait sans cesse sur ce qu'il avait appris. Il n'avait pas assez d'imagination pour inventer, mais un sens droit, et un vif sentiment du beau lui faisaient comprendre le mérite des grands

ORIGINE ET CARACTÈRES DE L'ÉCOLE BOLONAISE. 243

maîtres, que ses contemporains avaient la ridicule prétention de surpasser. A cette époque de décadence, c'était beaucoup que de revenir à l'étude de ces modèles immortels, et ce n'est pas un des moindres titres de Louis Carrache à la reconnaissance des artistes que cette entière abnégation qui le poussa à chercher chez les autres, une inspiration qu'il n'aurait pu trouver en lui-même.

Dès les premiers jours de son pénible noviciat, Louis sentit battre en lui ce louable désir du mieux, cet attrait irrésistible pour le sublime partout où il le trouvait, et c'est sans doute cet instinct mystérieux qui rendit ses débuts si difficiles,

AUG. CARRACHE.   LOUIS CARRACHE.

et donna, à des maîtres artificiels et insoucieux, comme Fontana, le change sur sa valeur. Comment le brillant et frivole apôtre du beau style, de la grâce substituée partout à la force, comment ce spirituel et voluptueux corrupteur de l'art bolonais n'eût-il pas souri de pitié, et levé les épaules de mépris à la juvénile ambition de ce jeune homme rêveur, qui poursuivait opiniâtrément la découverte d'un art nouveau, et se préparait ainsi à une de ces carrières militantes qui exigent plus d'héroïsme que de talent, plus de désintéressement que de foi? C'est en songeant à cette utopie bizarre, à cette aspiration dangereuse, disons le mot, à cette tentative qu'il consi-

dérait comme impossible, que le superbe Fontana murmurait l'épithète de *lourdaud*. Le lourdaud, énergique et tenace, laissa dire et, poursuivi par les moqueries de l'école désertée, il s'en alla tranquillement à Venise. Le rude et sombre Tintoret, qui n'aimait que les preuves d'une force qu'il poussait souvent lui-même jusqu'à la témérité, regarda en dessous le novateur modeste et dénia une vocation qui débutait par le sacrifice. De Venise, Louis Carrache poussa successivement, jusqu'à Florence et jusqu'à Parme, ses inquisitions comparatives.

Au retour de ses voyages d'études, Louis Carrache rencontra à Bologne une vive opposition, non-seulement de la part des artistes, mais de celle du public; il eut à soutenir la même lutte que plus tard Annibal Carrache soutint à Rome contre le chevalier d'Arpino et les maniéristes. Le goût était totalement perverti; il ne fallait pas seulement refaire l'éducation des artistes et réagir contre des tendances passées à l'état d'habitudes et de principes, il fallait renouveler le goût public. Dans cette mission dangereuse qu'il s'était donnée en se faisant le messie d'un dieu nouveau, en brisant les idoles du culte et en chassant les profanes d'un temple envahi par les marchands, le courageux et sensé Louis Carrache sentit le besoin de s'associer des auxiliaires dévoués, capables de concourir à la lutte, de garder avec lui son arche attaquée, de perpétuer son Évangile et, au besoin, de défendre sa manière. Il lui fallait, pour fortifier l'union d'esprit, le lien du sang lui-même, et c'est dans cette pensée qu'il jeta sur sa propre famille des yeux souvent découragés.

Louis choisit donc pour apôtres de sa religion, pour compagnons de son martyre ou de son triomphe, ses deux cousins Annibal et Augustin. Augustin était né en 1558 et Annibal en 1560. Augustin était le plus distingué des trois; il avait un esprit naturel et cultivé. Comme par un pressentiment de ses destinées prochaines, il avait refait lui-même une éducation à peine ébauchée; il lisait les anciens, fréquentait les hommes de lettres célèbres de son temps, et comptait déjà parmi les graveurs les plus habiles. Annibal, au contraire, était d'une nature rude et inculte, d'un caractère sombre et jaloux; mais il y avait, sous son ignorance farouche, des ressources de génie. Il devait être, entre Louis l'initiateur, et Augustin le professeur, le grand, le vrai peintre.

Les trois Carrache, malgré leur association, éprouvèrent durement, aux premiers efforts de leur réforme, la vérité du proverbe, fruit d'une expérience traditionnelle, « que nul n'est prophète en son pays. » Il s'établit entre eux et les artistes bolonais, et le public lui-même, toujours prêt à prendre parti pour ce qui est, contre ce qui doit être, une lutte dont ils sortirent vainqueurs, mais après tant d'épreuves, que Louis et Augustin furent plus d'une fois sur le point d'abandonner le champ de bataille à leurs adversaires. Annibal ranima et soutint leur courage, et c'est alors que les deux novateurs, jusque-là un peu prévenus

contre leur auxiliaire, rendirent justice à ses qualités, que la contradiction aiguisait au lieu d'émousser, et à cette énergie indomptable qu'Annibal puisait dans le sentiment de sa force. Enfin, l'Académie des *Incamminati* (des pèlerins, des progressistes), étouffa les dernières clameurs et les derniers efforts de la routine révoltée, et les trois Carrache, unis dans le triomphe comme ils l'avaient été dans la lutte, prirent possession de la souveraineté artistique de l'Italie. Louis

DOMINIQUE ZAMPIERI.

Carrache, le promoteur, l'inspirateur de la réforme victorieuse, se réserva la direction et le conseil. Il fut jusqu'au bout l'oracle, de plus en plus révéré, de l'école nouvelle. Sa parole y était d'une autorité sans appel. Augustin, le plus doux, le plus tranquille, le plus savant des associés, s'adonna aux fatigues sérieuses et aux solennels et féconds devoirs de l'enseignement. Annibal, missionnaire intrépide du beau, confessa, à grands coups de pinceau, la foi nouvelle,

et suspendit, dans les églises et dans les palais, le nouvel Évangile bolonais sous la forme de fresques michel-angelesques, et de tableaux, autant que possible, corrégiens. C'étaient les deux patrons qu'il s'était donnés.

L'Académie des *Incamminati*, qui bientôt prit le titre de l'*Académie des Carrache*, où l'on accourait de toute l'Italie et même de l'Europe, fut une féconde pépinière de talents. Sa fondation demeure, dans l'histoire de l'art, comme un événement capital. Les Carrache remplirent leur atelier de dessins, de gravures, de tableaux, de plâtres moulés sur les plus beaux antiques. Ils eurent une école de modèle vivant; ils donnèrent des cours de perspective, d'anatomie, de composition, d'architecture, d'esthétique, et, à certains jours, il y avait exposition des travaux des élèves; c'était une fête embellie par la musique, et où la présence solennelle d'un public, juge des récompenses, réchauffait et entretenait le feu sacré de l'émulation.

Le lecteur peut maintenant apprécier les avantages et les inconvénients de cet éclectisme raisonné, qui ne saurait guère faire que de grands peintres de second ordre, et dont la force de création est nécessairement bornée. Un tel système, qui domine encore dans l'éducation artistique, se plie trop commodément aux aptitudes, aux goûts et aux préférences de chaque élève pour l'élever plus haut qu'à l'imitation plus ou moins parfaite d'un peintre favori. S'il a eu le mérite de relever l'autel du beau, et de rendre leur crédit aux anciennes et immortelles disciplines, il a encouragé la médiocrité, il a introduit dans l'art une déplorable uniformité, il a inauguré le règne des académies, l'influence artificielle des concours, et l'empire banal des récompenses. Il est, par essence, et les œuvres des Carrache ne le prouvent que trop, hostile aux grands essors d'esprit, contraire à toute naïveté, à toute harmonie. Il tendrait enfin, si on le laissait prédominer jusque dans ses dernières conséquences, à tuer toute individualité dépassant le niveau classique; sans originalité, il ne peut y avoir de grand peintre. Le seul grand maître, c'est Dieu, et ses deux éternels modèles sont l'âme et la nature.

Les trois Carrache étaient morts, Augustin en 1605, Annibal en 1609, Louis en 1619. C'est au Dominiquin, leur élève, qu'il était réservé d'être le type et l'honneur le plus éclatant de leur doctrine, et de pénétrer le plus avant, peut-être, dans cette terre promise, dont ils avaient minutieusement décrit toutes les routes, dont ils connaissaient les moindres superficies, mais dont ils ignoraient, sans doute, puisqu'ils n'en profitèrent guère, les profondeurs inspiratrices.

Le Dominiquin, Dominique Zampieri, fils d'un pauvre tailleur (1581-1641), est un artiste savant, méditatif, un peintre d'effort puissant et progressif, qui, dans l'école des Carrache, semble avoir hérité du patient esprit, du génie bovin de Louis. Le Dominiquin est celui qui a placé, le plus haut, peut-être, l'idéal de l'école

bolonaise. Il y a une âme, et une âme si tendre et si souffrante, dans cette peinture profondément empreinte de sensibilité et de tristesse, que notre pitié se mêle à notre admiration. S'il eût pu vaincre sa timidité et triompher de cette défiance de lui-même, que n'encourageaient et n'exaltaient que trop les fatalités de sa vie, s'il eût osé être complétement original, le Dominiquin serait un des grands noms de l'art italien. Tel qu'il est, c'est par la perfection du dessin, par la profondeur de l'expression, un très-grand peintre, et, selon l'avis de N. Poussin, « le plus grand peintre après Raphaël. » Le côté faible de sa gloire, la lacune de son génie, c'est

L'ALBANE.      GUIDO RENI.

l'invention. Le dessin et l'expression ont tout absorbé de ces forces intellectuelles, que trouble et affaiblit l'infortune. Le deuil de sa vie a éteint son imagination. La *Communion de saint Jérôme*, qui figure au Vatican, et qui offre en effet de grandes beautés, est une imitation assez servile du même sujet, traité par Augustin Carrache. Il a imité de même, presque copié, le *Meurtre de saint Pierre de Vérone* par le Titien. Son *Aumône de sainte Cécile* rappelle l'*Aumône de saint Roch* d'Annibal Carrache. La plus grande partie de l'œuvre du Dominiquin se compose ainsi d'emprunts, de réminiscences, ou d'imitations, qu'il ne puisait

pas toujours aux meilleures sources. Aussi l'accusation de plagiat fut-elle l'arme favorite de Lanfranc et de Ribera, ses deux ennemis acharnés, et celle dont ils empoisonnèrent de préférence sa vie, et humilièrent sa gloire. Aussitôt qu'il eut produit devant le public son *Saint Jérôme*, ses implacables et malins adversaires firent graver le *Saint Jérôme* d'Augustin Carrache, et répandirent à profusion cette estampe, le dénonçant comme un imposteur et un copiste. Cette haine infatigable de deux hommes qui étaient loin d'être sans valeur atteste à nos yeux, autant que ses ouvrages, la supériorité du Dominiquin. L'envie est un aveu d'infériorité.

Avec le Guide (Guido Reni) élève favori des Carrache (1595-1642) et l'Albane (1576-1660), commence, à travers des éclats subits d'originalité, la splendide décadence de l'école de Bologne. Après avoir consacré sa première jeunesse à l'imitation du Caravage, le Guide crut avoir trouvé son idéal, en prenant à la lettre le conseil imprudent d'Annibal Carrache de se faire un génie de tous les contraires du Caravage. Il prit donc le contre-pied de sa manière. Il exagéra la grâce au lieu d'exagérer la force. Or, aucun excès n'est profitable à l'art, surtout quand il est systématique. Le Guide, en recherchant la perfection extérieure de la forme, a oublié ou négligé cette forme intérieure qu'on nomme l'expression. Contemplez ses chefs-d'œuvre, d'une poésie si profondément païenne, l'*Aurore*, ou la *Fortune*, ou l'*Hélène*, ou l'*Assomption* elle-même, contemplez ce que Lanzi appelle avec raison « les prodiges du Guide, » et vous aurez alors le secret de cette infériorité fondamentale jusqu'en ses plus magnifiques compositions. La grâce du Guide est toute artificielle. Sa poésie est vide. Il a étudié Raphaël de la même manière que le Parmégianino, Paul Véronèse et le Corrége lui-même, non pas pour découvrir le secret de la beauté des madones du peintre d'Urbin, mais pour attraper quelque chose du caractère extérieur. C'est un pasticheur de génie, et s'il offre parfois la ressemblance de son modèle, ce n'est que la ressemblance, en quelque sorte, matérielle, celle qui s'épanouit à la surface, et non celle qui résulte de l'assimilation que donne à des génies de la même famille et de la même valeur une communauté d'inspiration. Cette variété, cette nouveauté qu'il met dans la beauté, pour nous servir des paroles de Lanzi, ces visages « qui regardent en haut, » cette ingéniosité de plis, cette diversité de coiffures, tout cela, c'est de l'art inférieur, et, malgré ses grandes qualités, le Guide est bien, comme nous l'avons dit en commençant, un peintre charmant, mais un peintre de décadence. Cette décadence s'affichera, s'accusera, s'efféminera davantage sous les productions monotonément délicates et le coloris si agréablement faible de l'Albane, peintre des femmes et des enfants, peintre des voluptés domestiques et champêtres.

L'Albane, autre élève des Carrache (1578-1660) n'a jamais visé à un idéal

supérieur à cette perfection dans la médiocrité, qui est son génie. Il n'a jamais regardé en haut, comme les visages du Guide; sa vie, fort douce, fort épicurienne, explique la nature de son talent. Il possédait une villa délicieuse qui lui offrait en abondance ces sites magnifiques, gracieux, variés, que l'on admire dans ses tableaux; sa femme lui servait de modèle pour les Vénus, et ses enfants posaient pour les Amours. Il n'avait que l'embarras du choix parmi ces douze *bambini*,

G. LANFRANC.

tous plus jolis les uns que les autres. Que faut-il de plus pour être un homme heureux? Rien à coup sûr. Mais être un homme heureux ne suffit pas pour devenir un peintre immortel.

La méthode des Carrache, qui triomphait dans les chefs-d'œuvre du Dominiquin, trouva dans Lanfranc, avant de s'éteindre, un brillant représentant, un nouvel et dernier motif d'illusion et d'orgueil.

Giovanni Lanfranchi ou Lanfranco, né à Parme en 1581, et rangé par plus d'un écrivain parmi les peintres de l'école de Parme, appartient, en réalité, par ses principes et ses tendances, à l'école bolonaise. Petit page du comte Orazio Scotti à Plaisance, il se sentait entraîné, par un irrésistible instinct, vers le dessin et la peinture, et il couvrait le papier, et au besoin la muraille, de ses naïves compositions. On confia cet enfant prodige à Augustin Carrache qui travaillait alors à Ferrare; et c'est sous sa direction et sous son inspiration qu'il fit ses premiers ouvrages et copia assidûment le Corrége. Augustin étant mort, Lanfranc, âgé de vingt ans, alla à Bologne, où il travailla quelque temps dans l'atelier de Louis Carrache. Mais bientôt il partit pour Rome, où il s'attacha à Annibal, qu'il aida à peindre les belles fresques de la galerie Farnèse. C'est pendant cette période de sa vie, qu'en compagnie de Sisto Badelocchio, il grava à l'eau forte une partie des *Loges* de Raphaël, qu'ils dédièrent à Annibal, leur maître commun. C'est sous l'influence du plus grand des Carrache que Lanfranc se forma une manière définitive. Cette manière tient à la fois des Carrache pour le dessin, du Corrége pour la composition, de Michel-Ange pour la hardiesse et le grandiose, de Raphaël pour l'expression des têtes et la noblesse des poses et des mouvements. A ce fonds d'imitation, Lanfranc, doué d'un génie inventif et hardi, ajouta une science originale de la lumière et de l'ombre, et une habileté dans les raccourcis qui défie l'impossible. Lanfranc est surtout célèbre par ses fresques et par ses coupoles. Cette brillante et superbe organisation avait besoin de l'enivrement de l'espace et de la hauteur. Son chef-d'œuvre, en ce genre, est la coupole de San Andrea delle Valle, à Rome, où il eut à lutter contre le souvenir de la coupole de Parme par le Corrége, et contre le voisinage même des admirables pendentifs du Dominiquin. Lanfranc travailla quatre ans à cette grandiose exaltation, ou *Apothéose de saint André*, qui orne la voûte de l'église et qui a consacré sa gloire. Selon le procédé habituel des peintres carrachistes, Lanfranc, qui ne voulait pas lutter sur son terrain avec le Corrége, prit le contre-pied exact de sa manière. Les fresques du Corrége sont à la fois larges et finies; elles sont plus belles encore de près que de loin, comme le remarque madame Vigée Le Brun. Lanfranc employa à dessein une touche large, violente, brutale. Il usa d'un pinceau lâche comme une éponge, sinon, comme on l'a dit, d'une éponge elle-même. Ainsi peinte, la coupole de Saint-André fait plus d'effet, vue à distance, que celle de Parme. Lanfranc disait que pour ces grandes pages, destinées à être vues de loin, « il fallait laisser à l'air le soin de les peindre. » Ce procédé, qu'il employa constamment, eut partout un égal succès, et est devenu une sorte de tradition pratique pour ces grandes compositions, appelées en Italie *opere macchinose*.

Après les maîtres de l'école bolonaise, les Carrache, les Dominiquin, les Guide, les Lanfranc, les l'Albane, il faut citer les génies inférieurs, les illustres secondaires, ceux qui ont soutenu un moment, sans pouvoir le sauver, l'honneur expirant de la grande tradition.

Simone Cantarini à qui une mort prématurée (1612-1648) n'a pas permis de donner toute sa mesure, passa de l'imitation juvénile des Vénitiens, du Baroccio, par exemple, à l'admiration unique et au culte fidèle du Guide. L'enthousiasme du copiste alla jusqu'à prétendre devenir un rival pour le maître qu'il alla, en

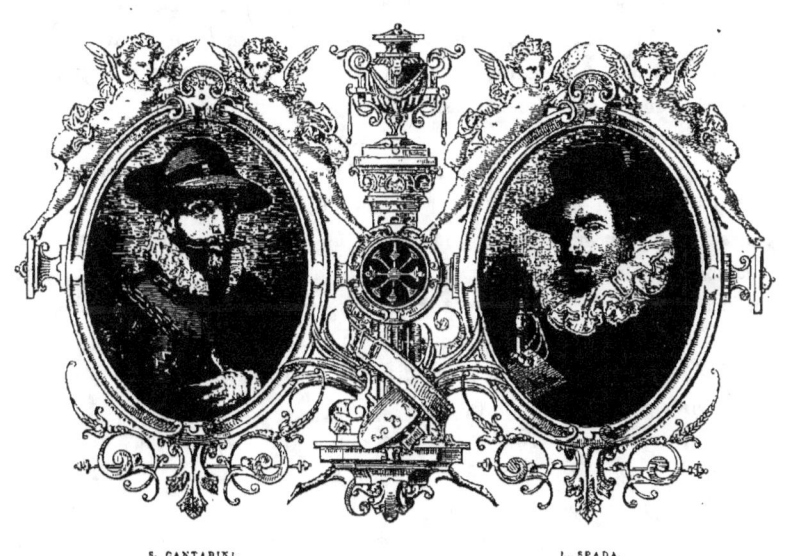

S. CANTARINI.  L. SPADA.

effet, étudier dans l'intimité de l'atelier, et dont il fut un moment l'élève. Le séjour de Rome et la vue des chefs-d'œuvre de Raphaël modifia sa manière. Le Guide est néanmoins le maître dont il se rapproche le plus. Il en exagère la grâce, ne pouvant atteindre à son élévation. Il a perfectionné les accessoires, ses pieds et ses mains sont des modèles, mais son coloris est un peu gris. L'Albane l'avait surnommé le *peintre cendré*. Comment eût-il donc appelé le fougueux Barbieri, dit le *Guerchin*, d'un strabisme accidentel, ce Guerchin élève de lui-même, fils de ses œuvres comme le Caravage, et dont le génie abrupt et fier se complaît dans la même indépendance.

Quoique à un degré moins sauvage, le Guerchin (1590-1666) ne procède pas directement des Carrache. Il ne fut pas, à proprement parler, leur élève. Augustin était mort quand le Guerchin était encore enfant, et il séjourna trop peu à Bologne, dans sa jeunesse, pour profiter beaucoup des conseils de Louis et d'Annibal. C'est par la seule vigueur de son tempérament artistique que le Guerchin arriva à une manière où se fondent, à son insu, peut-être, les tendances des Carrache et du Caravage, tendances hostiles et contraires, puisque les Carrache cherchaient à purifier le dessin par la copie des maîtres et que le Caravage ne reconnaissait d'autre maître et d'autre modèle que la nature. Généreux, libéral, hospitalier, de mœurs pieuses, laborieuses et simples, le Guerchin est une honnête et cordiale figure de grand artiste. Fils d'un simple paysan, sans instruction ni éducation, le Guerchin, rustre de génie, se souvient trop de ses premiers modèles qui ont été rustres comme lui. Son énergie est parfois triviale, et sa grâce gauche et maniérée. Mais il a fait de grandes choses, et il a à cela d'autant plus de mérite qu'il l'a fait avec moins de moyens. La *Mort de Didon*, admirée par le Guide qui envoya ses élèves pour la voir, le *Saint Guillaume degli Lacotelli* qui faisait peur à Louis Carrache, et surtout *la Sainte Pétronille*[1], le plus beau tableau de la galerie du Capitole à Rome, et l'une des trois merveilles de la peinture, sont d'assez beaux titres d'une gloire que personne ne contesta jamais, pas même les contemporains du Guerchin, qui le comblèrent d'honneurs et d'éloges, et parmi lesquels il faut citer cette mâle et intelligente Christine de Suède qui lui prit la main, disant « qu'elle voulait toucher une main qui avait peint tant de belles choses. »

Le dernier peintre de l'école bolonaise qui mérite une mention, c'est Carlo Cignani, né à Bologne en 1628, mort à Forli, le 6 septembre 1719. Cignani fut l'élève, l'ami et le collaborateur de l'Albane, ce grand maître de la décadence, le père souriant de la peinture énervée et maniérée du dix-huitième siècle. C'est avec l'Albane et Cignani que commence le second déclin, avant-coureur de la nuit. Après lui, il n'y a plus à citer que les grands décorateurs de salles de bains et de boudoirs, les dessinateurs coquets, les gracieux coloristes. D'un esprit facile, d'un goût ingénieux, de mœurs nobles et douces, le Cignani est un maître qui vaut encore la peine d'être étudié et admiré. Sa coupole de *la Madona del Fuoco*, à Forli, qui lui coûta vingt années de travail, est une œuvre digne du grand art.

C'est maintenant qu'une opinion sur l'école bolonaise est facile, puisque

---

1. La *Sainte Pétronille*, chef-d'œuvre du Guerchin, se trouve reproduite dans le tome I$^{er}$ de cet ouvrage (*Rome*). Galerie du Capitole, page 163.

# ORIGINE ET CARACTÈRES DE L'ÉCOLE BOLONAISE.

nous avons sous les yeux les préceptes des maîtres, la physionomie des peintres et leurs œuvres.

A notre avis, dût cette opinion paraître hasardée, il n'y a pas d'école bolonaise dans le sens pittoresque de ce mot; il y a eu à Bologne, une académie célèbre de dessin et de peinture dirigée par des hommes habiles, les Carrache, qui, sur des principes plus ou moins contestables, mauvais selon nous, a formé

C. CIGNANI.

quelques peintres de talent. Mais il n'y a eu ni école ni chef d'école comme on le comprend dans l'histoire de l'art. Le mot de chef d'école s'applique seulement à l'homme de génie qui a doté l'art d'un principe essentiel, d'un caractère spécial, distinctif. Raphaël, Titien, Corrége, l'un par l'expression, la correction du dessin, l'autre par la couleur; celui-là par la grâce et l'invention du clair-obscur, sont de véritables chefs d'école. Or, quel est le caractère distinctif de l'école bolonaise?

l'imitation! L'imitation n'est pas un caractère d'école, une marque de génie, c'est plutôt un aveu d'impuissance, et, à nos yeux, le plus détestable de tous les systèmes. Ce que nous reprochons aux Carrache est d'avoir proclamé, d'avoir érigé en principe que l'art de la peinture avait dit son dernier mot et qu'il ne restait plus aux peintres à venir qu'à s'assimiler les qualités diverses des grands maîtres. Cette proposition, exclusive de toute idée de recherche et de progrès, ne tendait à rien moins qu'à supprimer le génie, et à assigner des limites au talent même.

La pensée des Carrache donne la mesure de la médiocrité de leur intelligence, et de la portée étroite de leur esprit. *Tout a été dit, tout a été fait* est le comble du découragement, la négation de toute émulation, l'anéantissement de toute ambition.

Si les Carrache eussent été des hommes supérieurs, des hommes d'élite, ils eussent permis à leurs élèves, et c'était là une grande concession, la contemplation des chefs-d'œuvre des maîtres, mais, en leur montrant la nature, il leur eût été facile de démontrer, que tout n'avait pas été fait et qu'il y avait encore des couronnes de gloire et d'immortalité à cueillir dans ce vaste champ de l'art.

# LA
# PINACOTHÈQUE.

Presque tous les musées d'Italie sont de création récente. La Pinacothèque de Bologne date de 1805 seulement; elle a été formée, comme la plupart d'entre elles, aux dépens des tableaux provenant des églises détruites et particulièrement de couvents supprimés, et c'est dans les bâtiments

mêmes de l'ancien collége des Jésuites qu'elle est placée. A ce propos, n'est-il pas juste de faire la remarque, en passant, que ces bons révérends pères ne sont pas aussi inutiles ici-bas qu'ils en ont l'air et qu'on veut bien le dire? Lorsque les États, à bout de ressources, ont besoin de remonter leurs finances, ils les exproprient, sans indemnité préalable, et lorsqu'ils veulent former des collections, ils les dépouillent de leurs tableaux sans autre forme de procès.

La Pinacothèque de Bologne a réuni, ainsi, environ trois cent-cinquante cadres, rangés avec un ordre et un goût irréprochables dans des galeries dont on ne saurait également vanter la convenance et la régularité.

Bologne est le sanctuaire de la peinture lombarde comme Venise est celui de l'école vénitienne, et si l'on veut bien connaître et bien juger cette école dont l'éclat fut si grand, c'est à Bologne qu'il faut aller; une collection, d'ailleurs, qui renferme des maîtres tels que, parmi les vieux peintres bolonais, les Jacques Avanzi, les Jacopo di Paolo, les Simone, les Francia, et parmi les modernes, les trois Carrache, l'Albane, le Guide, le Dominiquin, mérite à coup sûr les honneurs du voyage, et nous nous associons, pour notre part, à cet enthousiasme de dilettante avec lequel Bonaparte caressait Bologne, du nom de *carissima*, tout en la dépouillant, pour en faire les trophées de son triomphe parisien, de ses plus beaux chefs-d'œuvre, aujourd'hui revenus à leur place consacrée. Ce voyage de Paris ne semble pas avoir nui à leur réputation, car les *Guides* ne manquent jamais de mettre en marge de la description de chacun de ces hôtes passagers de notre Musée national, la mention : *Revenu de Paris*, qui fait comme l'étiquette *Retour de l'Inde* sur les bouteilles de Bordeaux, claquer la langue aux connaisseurs.

Raphaël, car il faut bien toujours et partout commencer par lui, n'est pas traité à Bologne comme le Corrége l'est à Parme. C'est au fond d'un corridor sordide et étroit, si nous avons bonne mémoire, dans un cadre misérable, bordé de noir, éclairé par une petite croisée placée sur la gauche, que se trouve le fameux tableau de la *Sainte Cécile en extase*, un des chefs-d'œuvre du Sanzio, peint tout exprès pour Bologne, qui ne l'a quittée que pour venir à Paris, où les experts du Musée Napoléon lui attribuèrent la valeur de 500 000 francs.

Mais écoutons sur cette *Sainte Cécile*, le profane, sceptique, frivole et sensé président de Brosses. Il y a toujours plaisir et souvent profit à l'entendre.

« Voici, dit notre spirituel voyageur, le fameux tableau qui a formé toute la bonne école de Bologne; c'est à force de le voir et de l'étudier que les Carrache sont devenus de si grands maîtres; admirable effet de ce que peut produire sur de beaux génies l'exemple d'un maître parfait dans son art. Il y a assurément, à Bologne, des tableaux supérieurs à celui-ci, qui, tout beau qu'il soit, n'est pas

dans le premier rang de ceux de Raphaël. » Vous vous trompez doublement, monsieur le président : il n'y a rien à Bologne de supérieur à la sainte Cécile,

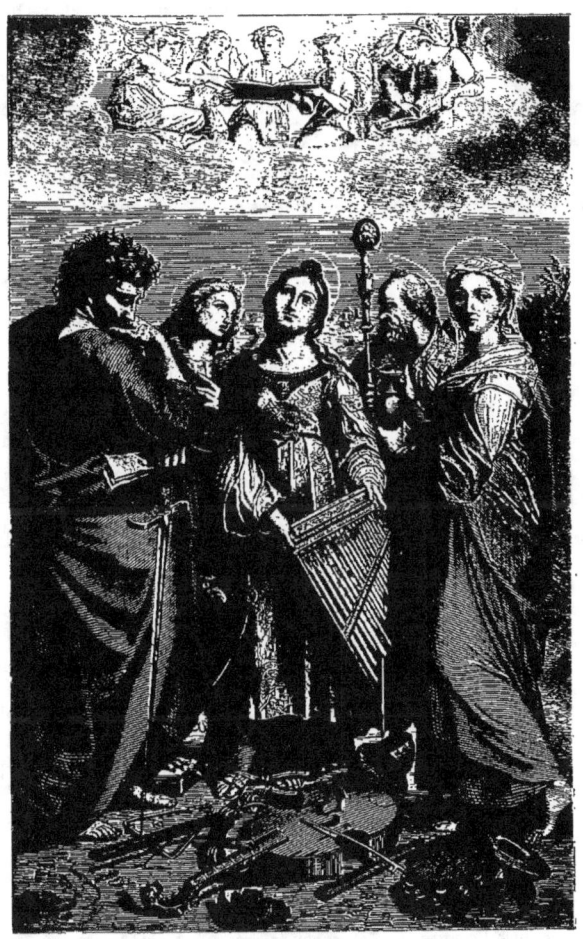

SAINTE CÉCILE (RAPHAËL).

et ce tableau doit être placé en tête des ouvrages les plus châtiés, les mieux inspirés du peintre d'Urbin. Mais daignez continuer. « Cependant j'ai remarqué avec

surprise que, parmi plusieurs copies qui ont été faites par les Carrache et par le Guide il n'y en a aucune, quoique peinte dans le meilleur temps de ces peintres, qui ne soit restée tout à fait au-dessous de l'original.... Plus on regarde la sainte Cécile de Raphaël, plus on l'admire; il faut même la regarder longtemps pour en sentir tout le mérite; la pensée de ce tableau, étant extrêmement fine, ne frappe pas d'abord; d'ailleurs l'ordonnance de la partie inférieure du tableau n'est pas bonne.... » Sur ce point nous ne vous concédons qu'une chose, c'est le luxe inutile et indiscret de tout cet orchestre d'instruments déposés aux pieds de la sainte.

De Brosses fonde sa critique sur la monotonie d'expression qui résulte des quatre personnages groupés symétriquement autour de la figure principale, et sur l'anachronisme choquant qui fait ces donataires contemporains de saints et saintes qui n'ont jamais pu se voir ni se connaître. Il rejette fort justement, et non sans une malicieuse mauvaise humeur, la responsabilité de ce défaut sur les aveugles et ignorantes exigences des confréries ou des donataires, qui voulaient avoir, quand même, sur la même toile, les portraits de leurs patrons ou de leurs protecteurs de prédilection. Tout porte à croire que Raphaël dut subir sur ce point, malgré les scrupules de son goût si délicat, la volonté expresse de ce cardinal di Santi Quattro, pour qui la sainte Cécile fut exécutée. C'est pourquoi, selon de Brosses, « les figures de ce tableau sont sans action, toutes debout, occupées à écouter un concert d'anges qui a lieu au ciel dans le haut du tableau. » Cette dernière critique n'est pas juste; *ils écoutent*, c'est là précisément le rôle que le peintre a assigné aux personnages de cette scène; le trop léger président n'a pas vu que la tête énergique et pensive de saint Paul, le visage gracieux et attentif de la blonde Madeleine coiffée à la grecque, le profil vénérable de l'évêque d'Hippone et les traits délicats de saint Jean, le disciple préféré, sont traités et opposés avec cet art des contrastes qui fait arriver à la plus éloquente harmonie. Nous serions cependant à la fois injustes et incomplets si nous n'accordions pas au trop sévère président que, ces réserves faites, il est tout admiration pour la sainte Cécile, et touche lui-même à l'extase devant cette sainte à la fois inspirée et découragée, qui laisse tomber l'instrument terrestre qu'elle tenait à la main, en écoutant pour la première fois la ravissante musique des concerts du ciel.

Les connaisseurs d'un goût sévère regardent la sainte Cécile de Raphaël comme un des chefs-d'œuvre de la seconde manière du maître. Il fut exécuté en 1513. Jean d'Udine aurait peint, dit-on, les instruments de musique et l'on reconnaîtrait la main de Jules Romain à la manière un peu exagérée des ombres. Raphaël a peint les têtes avec cette grâce idéale dont il avait seul le secret.

Parmi les meilleurs morceaux qui composent cette galerie unique de l'école bolonaise, nous allons, après avoir rendu, au chef-d'œuvre inspirateur, les hon-

neurs qui lui sont dus, examiner, en ne suivant toujours d'autre ordre que celui du hasard (le hasard a de ces bonheurs supérieurs à toute combinaison), les principaux tableaux qui forment comme la gamme dont la sainte Cécile est la note majeure. Nous retrouverons tour à tour, exagérés ou mêlés dans un savant

GLORIFICATION DE LA VIERGE (CAVEDONE).

équilibre, les traits empruntés aux autres écoles, principe dont Louis Carrache fit la clef de sa méthode, et par laquelle le sombre et rude Guerchin sera l'héritier du Tintoret, le Dominiquin celui d'Andrea del Sarto, et où le Guide et l'Albane se partageront la succession du Corrége. Tintoret, Corrége, Andrea, voilà en

effet, après Raphaël, et au-dessous de lui, les maîtres préférés des Carrache, les fondateurs de l'école bolonaise.

Commençons par le chef-d'œuvre d'un maître à peu près inconnu en France, quoique le goût des commissaires de la République lui ait fait faire le voyage de Paris, où il fut estimé 150 000 francs par les experts du Louvre en 1810. Il est de Jacques Cavedone, élève de Louis Carrache, qui appartient au groupe coloriste, décorateur, fastueux de l'école bolonaise, imitateur énergique et heureux du Titien, mis par Algarotti au premier rang des peintres de l'école. Cette admiration ne semble pas exagérée en présence de la chaude, large et lumineuse *Glorification de la Vierge*, où l'on retrouve les attitudes majestueuses, les vêtements éclatants et les têtes à profil de médaille des grands travaux votifs, chers à Titien et à Véronèse, celui de *la famille Pesaro*, par exemple.

Mais voici un échantillon de la manière bolonaise pure, en ces quatre tableaux, groupés, par une intention qui n'échappera pas au lecteur, de façon à faire ressortir les uns par les autres, les défauts et les qualités des maîtres auxquels ils sont attribués. Prosper Fontana, élève d'Innocent d'Imola et maître de Louis Carrache, nous donnera, pour ainsi dire, la transition entre la tradition de Francia et la réforme des Carrache et servira de trait d'union à ces maîtres séparés par une sorte de protestantisme artistique. Le savant et dogmatique Augustin Carrache affirmera la puissance de son école; le Parmesan, sous l'influence du Corrége, sera le représentant de l'éclectique passion pour l'antiquité, et dans sa pâleur tragique cette belle, ingénieuse et honnête Élisabetta Sirani, élève favorite du Guide, morte à vingt-six ans, en pleine aurore de talent et de gloire, par le poison de quelque amant évincé ou de quelque émule jaloux, semblera mener le deuil de la décadence bolonaise.

Ces traits généraux et indispensables indiqués, nous passons à l'examen de ces quatre toiles, qui, peintes par des artistes de la même famille, devaient être réunies dans un cadre commun et en quelque sorte domestique.

La *Communion de saint Jérôme* est à la Pinacothèque l'œuvre capitale d'Augustin Carrache. C'est dans ce tableau que le Dominiquin a pris l'idée et jusqu'aux détails du chef-d'œuvre si connu qui fait au Vatican, dans la peinture originale, et à Saint-Pierre, en mosaïque, le pendant à la *Transfiguration* de Raphaël. Le Dominiquin a vaincu son maître, mais il l'a vaincu en l'imitant[1].

Le Parmesan, mort lui aussi trop jeune, et avant la complète maturité de son talent, a peint ici, dans un paysage ombragé de chênes, *la Vierge et l'enfant*

---

1. Ces deux tableaux célèbres, la *Transfiguration* de Raphaël et la *Communion de saint Jérôme* du Dominiquin, se trouvent reproduits dans le tome Ier de cet ouvrage, consacré à la description de Rome, pages 23 et 27.

LA COMMUNION DE SAINT-JÉRÔME.

DÉPOSITION DU CHRIST.

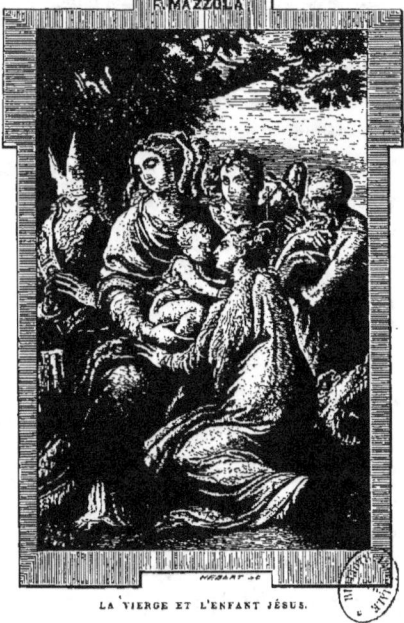
LA VIERGE ET L'ENFANT JÉSUS.

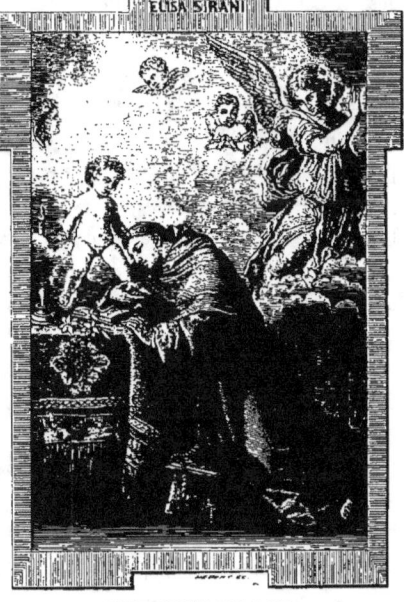
SAINT ANTOINE DE PADOUE.

*Jésus*. Le bambino se penche comme pour embrasser sainte Marguerite, reine d'Écosse. Cette tête, d'un ovale un peu pointu, d'une finesse un peu sèche, est typique chez le Parmesan. Le contraste de la peau blanche et des blonds cheveux du divin enfant avec le teint chaud et les brunes tresses de la Vierge orientale, encore accentuée par les majestueuses figures de saint Augustin et de saint Jérôme, est des plus heureux, et s'épanouit pour ainsi dire dans une lumière toute corrégienne. Encore un tableau qui est allé à Paris. Ces Vandales victorieux de la République ne manquaient pas de goût, il faut en convenir.

La *Déposition du Christ* de Fontana, maître de Tiarini et de Louis Carrache, qui reprochait à ce dernier son peu de facilité, a quelque chose de titianesque. Par une réserve qui a sa délicatesse, on n'y voit point de figure de Vierge, l'auteur ayant renoncé à exprimer dignement une telle douleur.

Le *Saint Antoine de Padoue*, de cette malheureuse et intéressante Élisabeth Sirani, respire cette grâce un peu recherchée du Guide, mais relevée par je ne sais quoi de tendre et de doux. C'est bien une idée de femme que ce bambino présentant son pied potelé aux baisers d'un jeune et beau religieux, à l'œil brûlant d'un feu mystique, et cette idée est admirablement exprimée. C'est dans ces sujets, du reste, que se complaisait la pure imagination de la virginale artiste, qui ne sort pas du cercle sacré des Saintes Familles, des Madones et des Enfants Jésus. Cet Antoine de Padoue, peint en 1662, est un de ses derniers tableaux, celui peut-être sur lequel l'œuvre du poison glaça et arrêta sa main.

Nous passons maintenant au chef de l'école bolonaise, à ce patient Louis Carrache, surnommé par les uns le *génie* et l'*étude*, par les autres le *bœuf*, mais qui, en tout cas, a bien victorieusement tracé son sillon. Peintre correct et habile, plus qu'inspiré, il a néanmoins élevé à la puissance de la volonté un mouvement pittoresque des plus remarquables. La Pinacothèque contient de ce maître laborieux treize toiles, dont la couleur robuste a malheureusement presque partout poussé au noir. Le groupe des œuvres de Louis Carrache comprend, en outre de ces *Vierges dans la gloire*, thème particulièrement cher aux peintres de Bologne, de ces tableaux votifs où figurent dans le lointain les tours et les clochers de la patrie, que n'oublient jamais ces artistes épris et comme amoureux de leur cité, les sujets les plus variés, empruntés à la mine inépuisable de l'Évangile. Ici, c'est une *Prédication de saint Jean-Baptiste* où l'on trouve, comme toujours, les traces de cette imitation ingénieuse qui est comme le génie particulier des Carrache. Le pêcheur de la prédication est un barcarol galiléen, qui rappelle le pêcheur de Pâris Bordone dans l'*Anneau de saint Marc*. Là, une *Transfiguration* d'une inspiration à la fois corrégienne et vénitienne. La *Conversion de saint Paul* lui appartient davantage et n'en est pas plus mauvaise. La *Vocation de saint Matthieu* a été parmi

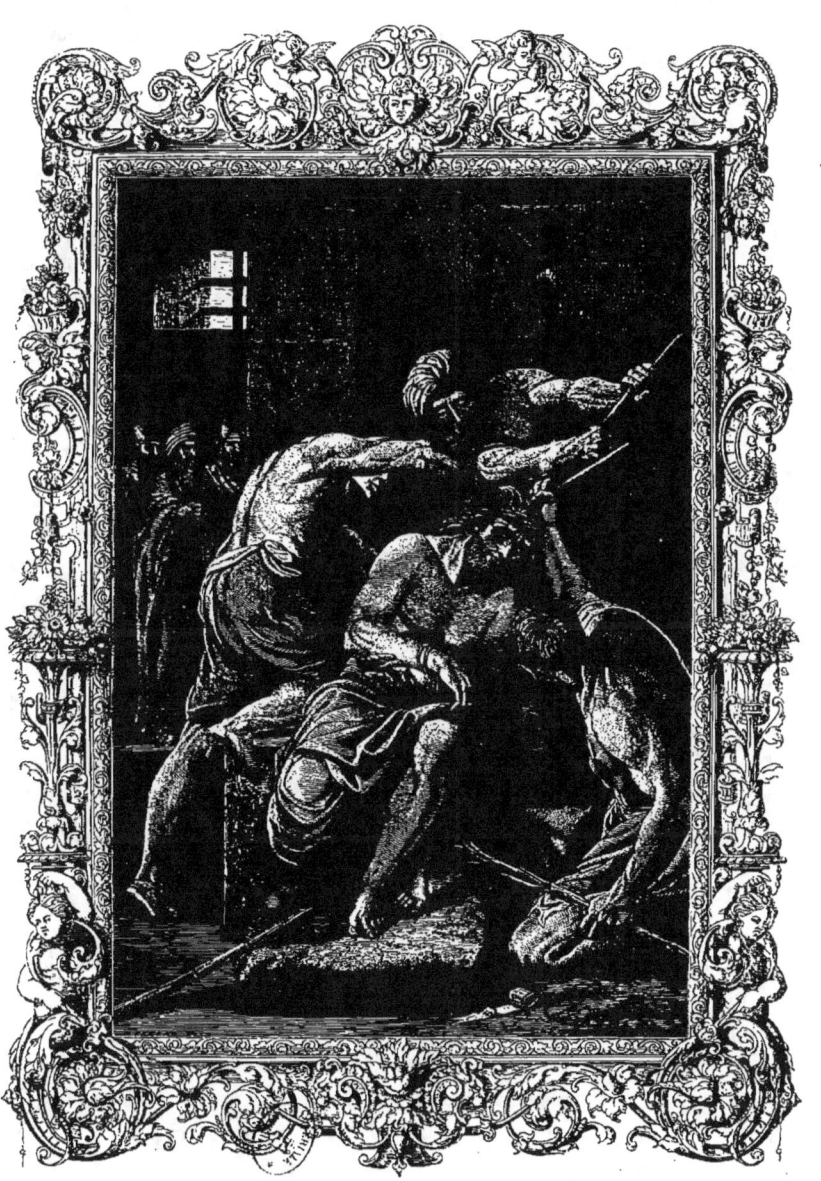

COURONNEMENT D'ÉPINES (LOUIS CARRACHE).

les quarante tableaux de Bologne qui ont eu les honneurs du voyage de Paris. Enfin le *Couronnement d'épines*, que nous reproduisons, sujet emprunté au tableau du Titien que possède la galerie du Louvre.

Des trois Carrache, Annibal fut le plus heureusement doué. Moins instruit que son frère Augustin, moins correct et moins appliqué que son cousin Louis, il a plus de fougue et de véritable génie. Annibal Carrache, malgré sa prédilection pour le Corrége, introduisit dans l'école bolonaise cet élément de réalité que le Guerchin développa jusqu'à l'exagération, et dont le Dominiquin lui-même a subi l'influence; cette ardeur d'esprit, qui était unie à une certaine violence de caractère, prédestinait Annibal à une vie orageuse et à une fin précoce; il passa la plus grande partie de son existence hors de Bologne que son frère Augustin ne quitta guère que pour Parme, et où Louis Carrache se plut à demeurer; cependant lorsque Annibal fut appelé à Rome par le cardinal Farnèse, Augustin l'accompagna et partagea ses travaux, le Guide et l'Albane vinrent aussi rejoindre leurs maîtres. Cette association produisit le *Samson* et l'*Aurore* du palais Rospigliosi, le *Céphale* et la *Galathée* de la galerie Farnèse et bien d'autres belles pages[1]. Enfin, après huit ans de labeur incessant, Annibal pria son cousin de venir juger son ouvrage. Louis fit exprès le voyage de Rome et confirma par ses éloges le succès commencé par l'enthousiasme public. L'auteur satisfait attendit avec confiance son salaire et sa récompense. Il avait eu la discrétion et la fierté de ne fixer d'avance ni l'un ni l'autre. Mais les protecteurs du temps d'Annibal ne valaient point ceux du temps de Raphaël. Le cardinal Farnèse crut être généreux en ordonnant à son trésorier de compter à l'artiste huit cents écus. Cent écus par année, pour des chefs-d'œuvre impayables! Annibal, blessé au cœur par cette double déception, quitta Rome, traînant après lui la flèche mortelle. Deux ans, après un peintre français qui passait ses journées à contempler les peintures merveilleuses de cette galerie Farnèse, qui avait été pendant huit années l'atelier d'Annibal, s'écriait : « Voilà donc ce qui l'a tué! Quel est le peintre amoureux de la gloire qui ne serait heureux de mourir comme lui! » Le jeune homme qui parlait ainsi s'appelait Nicolas Poussin. Il était de la patrie et du siècle de Corneille.

Maintenant que nous connaissons l'homme dans Annibal Carrache, parlons du peintre. Le peintre n'est guère à Bologne; il est surtout à Rome. Il n'y a à la Pinacothèque de Bologne que trois tableaux de lui, tous les trois consacrés par le fougueux artiste aux plus gracieux des sujets : à la Vierge montant au ciel ou assise sur son trône.

---

1. Dans le tome Ier de cet ouvrage le lecteur trouvera la gravure de l'*Aurore* par le Guide, palais Rospigliosi, page 331, et celle de la *Galathée* d'Annibal Carrache, palais Farnèse, page 293.

En septembre 1739, le président de Brosses ne trouva à Bologne que trois morceaux de lui : un *Géant foudroyé* à la Casa de Sampieri, fresque, dit-il, d'une grande vigueur; une *Mort de Didon*, œuvre savante et fière, également à fresque, à la Casa Zambeccari et à Saint-Nicolas et Saint-Félix : un *Christ en croix* avec saint

LA VIERGE SUR LE TRONE (ANNIBAL CARRACHE).

Pétrone et autres saints. « Ce tableau, dit-il, est curieux pour être le premier ouvrage d'Annibal Carrache. Il est bon, mais faible, et très-éloigné, comme il est facile de le croire, de la perfection et de la fierté qu'Annibal acquit dans la suite. »

Dans les ouvrages d'Annibal qui sont à la Pinacothèque de Bologne, celui que

Valery préfère à tous les autres est la *Vierge en gloire*, adorée par saint Louis, évêque, saint Alexis, Jean-Baptiste, François, sainte Claire et sainte Catherine peint en 1592. Il y trouve la physionomie artistique, complète, de ce maître éclectique : un trait de Véronèse, un trait du Corrége, un trait du Titien, un trait du Parmesan. Nous préférons, quant à nous, comme plus originale, plus harmonieuse, la *Vierge sur le trône*, que nous avons fait graver, et tenant entre ses genoux un *bambino* nu qu'embrasse un enfant comme lui : spectacle auquel saint Jean l'évangéliste et sainte Catherine d'Alexandrie s'associent dans l'élan, grave chez le saint, passionné chez la femme, de leur admiration et de leur foi. La tête de saint Jean est ferme et haute; celle de sainte Catherine, soulevant les plis de sa robe opulente, est d'une forme toute titianesque. La Madone est admirable de douceur et de majesté. Rien n'égale l'art des Bolonais à varier ce sujet cher à leurs pinceaux, et à donner une allure dramatique à ces scènes familières de la divine maternité.

Si l'on ne possède à Bologne que l'ombre pour ainsi dire d'Annibal Carrache, il est peu de galeries, en revanche, plus riches en œuvres du Dominiquin et de l'Albane, ses deux compagnons d'école et de gloire. Le Dominiquin est représenté par trois toiles capitales : le *Martyre de saint Pierre de Vérone*, le *Martyre de sainte Agnès* et la *Notre-Dame du Rosaire*. Ces deux dernières sont venues à Paris. Le *Martyre de sainte Agnès* est d'une réalité presque brutale, d'une ordonnance un peu trop décorative et d'une expression théâtrale. Mais la sainte, dans le sein virginal de laquelle le bourreau enfonce son épée, est sublime de douleur à la fois et de résignation. Dans le *Rosaire*, la scène est confuse, les personnages épars divisent l'attention; mais jamais, peut-être, le Dominiquin n'a déployé de plus savants et de plus heureux artifices de coloris.

Celui de tous les Bolonais qui s'est montré, dans ses conceptions, le plus ingénieux, le plus fécond et le plus heureux, c'est le Guide, qu'on ne peut bien juger qu'à Bologne, où son facile génie se montre à l'œil étonné du spectateur sous les aspects les plus divers et les plus imprévus. Il a touché à tous les genres, et a, dans tous, laissé un chef-d'œuvre. Dans le genre dit de sainteté, par exemple, ce génie païen s'est élevé à une incomparable hauteur. Dans sa *Vierge en gloire* avec saints que représente notre gravure, et surtout dans cette fameuse et pathétique *Pieta*, qui est peut-être son meilleur ouvrage, il s'est montré d'une force vraiment prodigieuse. Jésus, dans la *Vierge en gloire*, assis sur les genoux de sa mère, tient une branche fleurie et donne sa bénédiction. Des anges qui l'entourent jettent des fleurs et couronnent Marie, dont les pieds posent sur le disque de la terre, ou plutôt sur l'arc-en-ciel qui annonce la fin de la colère divine; car, au premier plan, se tiennent agenouillés les saints protecteurs de Bologne suppliants et obtenant enfin de Notre-Dame du Rosaire la fin de la peste qui désole leur

ville. Parmi ces saints vous reconnaîtrez, pour peu que vous ayez l'habitude des tableaux votifs bolonais où ils figurent toujours, l'évêque Pétrone, Dominique

LA VIERGE EN SA GLOIRE (GUIDO RENI).

Gusman, François d'Assise, Ignace, François Xavier, Procule et Florian. Le saint François est, dit-on, le portrait d'un ami du Guide. Ce qui est plus sûr, c'est que le tableau, peint sur soie en 1630, fut la bannière privilégiée des processions de l'église

Saint-Dominique; on l'a depuis fort heureusement remplacé par une copie, ce qui a conservé à l'œuvre originale toute sa splendide fraîcheur. La fameuse bannière n'a pas fait le voyage de Paris en 1798. Elle le méritait peut-être moins, malgré sa haute valeur artistique, que la *Madonna della Pieta*, composition achevée où le Guide s'est élevé au sublime, et dont la saisissante originalité grave, dans la mémoire, l'impérissable souvenir. Dans la partie supérieure de ce tableau, le corps du Christ est étendu sur une large pierre que recouvre une draperie jaune. Devant lui, Marie lève au ciel une tête pleine de la douleur du suprême sacrifice. De chaque côté, deux anges aux ailes à demi déployées représentent la tristesse et la résignation. Dans la partie inférieure, les saints protecteurs de Bologne, auxquels s'est joint saint Charles Borromée, célèbrent, pour ainsi dire, les divines funérailles. Ici, nous ne sommes pas étonnés de lire la mention solennelle : *Fu a Parigi*. Nous le croyons bien; comment se dérober à l'admiration qu'inspire ce chef-d'œuvre de dessin et de coloris dont les têtes admirablement modelées saillissent, pour ainsi dire, en pleine lumière? Si le Guide n'avait fait que des tableaux comme celui-là, le *Rosaire* et même le *Massacre des Innocents*, il serait un des plus grands peintres de l'Italie. Malheureusement, la soif du gain le poussa à une rapidité de travail qui s'allie rarement avec la perfection, et son *Samson* à tête d'Apollon, si théâtral et si prétentieux, son *Saint Sébastien* si faible d'expression, sont des ombres qui ont obscurci une gloire qui aurait pu être de premier ordre. Le Guide devint rapidement riche, mais il était galant et joueur, et il dissipait facilement des sommes gagnées facilement et qui n'étaient pas sans importance; car cette *Pieta*, par exemple, peinte en 1616, lui fut payée 450 ducats, et il reçut en outre une chaîne d'or des mains du premier magistrat de la cité, le jour de la fête solennelle de l'église des Mendicanti.

Ce qui frappe surtout chez tous les Bolonais, c'est l'énergie personnelle et vraiment originale qu'ils apportent dans l'application d'un système qui semble subversif de toute originalité. Rien de vigoureux, de large, de hardi, comme les toiles de ces puissants imitateurs, qui semblent n'avoir circonscrit leur champ que pour mieux y appliquer leurs forces : forces incultes, indisciplinées, en dépit de leur symbole, et dont l'essor maladroit accuse, par bien des écarts, l'absence d'études classiques. Mais comment reprocher amèrement leur manque de mesure et de goût, leur absence d'harmonie et d'idéal, à tous ces peintres privés pour la plupart de toute instruction, à Louis Carrache, par exemple, fils d'un boucher, boucher lui-même, et qui, épris de l'abondance et de l'éclat vénitiens, apprendra du Tintoret son énergie farouche et sa lumière sanglante; à Annibal le tailleur et à Augustin le joaillier? Plus tard, à ce groupe, s'ajouteront

Dominique Zampieri, François Gessi, nés l'un et l'autre dans l'échoppe d'un cordonnier, Guerchin, le rude et sombre paysan. Cette communauté d'origines inférieures, d'habitudes vulgaires, en augmentant la distance qui sépare de l'idéal toute imagination inculte, est la cause de la trivialité parfois choquante des Bolonais. Mais c'est aussi le secret de leur force. L'imitation n'a pas épuisé leur

SAINT BONAVENTURE (F. GESSI).

séve. Le travail n'a jamais lassé leur fécondité. Inférieurs par l'idée, ils ont, ouvriers intelligents, tourné tous leurs efforts du côté de la pratique et ce sont, en effet, les plus grands praticiens du monde que ces Bolonais à qui l'inspiration morale, le goût, la mesure ont pu faire défaut, à qui a échappé, par exemple, le sens caché des Écritures, révélé par le génie ou l'éducation aux peintres plus pénétrants et plus savants de Florence et de Rome, mais qui ont racheté

l'absence d'originalité par des miracles de vigueur pittoresque, de science académique, de distribution de lumière.

Séraphin Brizzi, élève de Louis Carrache, compte à la Pinacothèque cinq toiles, parmi lesquelles il faut remarquer *Saint Pierre, martyr de Vérone*. C'est cet inquisiteur dominicain qui, baignant dans son sang, trouve encore la force de se soulever et d'écrire d'une main défaillante sur le sable rougi, l'aveu de sa foi persistante et héroïque : *Credo in Deum*. Le Guerchin s'est inspiré aussi de ce terrible sujet qui, par une coïncidence singulière, a tour à tour été traité par le Titien à l'église Saint-Jean-et-Paul et par le Dominiquin, qui aimait les sentiers déjà battus et les routes déjà frayées. Brizzi, génie mâle et doux à la fois, s'est attaché de préférence aux sujets mystiques, gracieux et familiers, les plus accessibles à sa vive sensibilité. La Pinacothèque possède de lui en ce genre une *Annonciation*, et une *Catherine de Sienne* en oraison.

François Gessi, esprit complétement inculte, puisqu'il ne parvint jamais à savoir lire, a laissé néanmoins des ouvrages pleins de noblesse et de sentiment. Il y a de lui au musée de Bologne cinq tableaux, dont le plus remarquable, que nous avons fait graver, représente un épisode touchant de la vie de saint Bonaventure, celui de la résurrection d'un enfant mort au milieu de sa famille éplorée. Le peintre a obtenu, par les moyens les plus simples, un effet d'émotion qui touche au pathétique. La composition est bien ordonnée. Le saint est à la fois bienveillant, modeste et sûr de lui comme la foi véritable. Il soulève d'une main un pan de sa robe, tandis que son autre bras accompagne d'un geste plein d'onction les paroles évocatrices. Devant lui la famille est prosternée dans un sentiment naïf de confiance et d'espoir. L'enfant nu est couché à terre, la tête inclinée sur son bras replié dans tout l'abandon du sommeil. Il ne semble, en effet, qu'endormi, et le miracle paraît facile, tant cette mort calme et presque souriante, ressemble à la vie.

La réforme des Carrache fut surtout une rupture définitive avec les procédés des peintres primitifs, pour lesquels ils avaient cet indulgent mépris que donne le sentiment de la force vivifié par la fréquentation de modèles parfaits. La tradition byzantine et péruginesque répugnait, par son absence de chair et de vie, à ces amateurs des puissantes académies, des modelés opulents et des magiques clairs-obscurs. Elle était représentée, à Bologne même, par Francia, et par Innocenzo d'Imola qui y a laissé une *Sainte Famille* digne de Raphaël. Déjà, dans ces deux maîtres, malgré quelques sécheresses, apparaît comme l'aurore du style de Sanzio. Les Carrachistes, déjà plus tournés vers le Corrége que vers Raphaël et vers Titien que vers Michel-Ange, faisaient assez peu de cas des Cimabué, des Giotto, des Masaccio, des Beato Angelico, et ne pardonnaient guère à Pérugin qu'en faveur

de son élève, dont les premiers tableaux, cette *Sainte Cécile*, par exemple, avaient commencé la révolution qu'ils développèrent. La première salle de la Pinacothèque est réservée, par une hospitalité quelque peu dédaigneuse, à ces primitifs encore enchâssés, pour la plupart, dans ces cadres contemporains finement et précieusement sculptés, appelés *cancelli*, dont quelques-uns sont dus à

L'ADORATION DE LA VIERGE (PÉRUGIN).

ces frères Vivarini qui travaillèrent, en 1451, pour les riches moines de la *Certosa* de Bologne.

Le Pérugin est représenté à Bologne par un tableau fameux qui a eu, lui aussi, les honneurs du voyage de Paris, et que nous avons reproduit : l'*Adoration de la vierge*. Marie tenant Jésus debout sur ses genoux, fait chapelle sous un arceau ogival brodé de têtes angéliques. De chaque côté de ce cadre

rayonnent deux anges aux mains jointes voletant doucement comme des renommées chrétiennes. Au-dessous de la céleste apparition, saint Jean l'Évangéliste et saint Michel, celui-ci les ailes frémissantes sur son armure semi-antique, semi-chevaleresque, la main appuyée sur son bouclier, servent d'acolytes à sainte Appolline et à sainte Catherine, au milieu d'une de ces campagnes paradisiaques qui ressemblent à des souvenirs de l'Éden. Il est impossible de ne pas admirer la pureté, la naïveté, la finesse de ces figures plus qu'humaines. Les draperies sont traitées symétriquement et nul souffle ne soulève leurs chastes plis. Les corps, d'une grâce allongée, d'une maigreur mystique, sont animés d'une vie modeste et tranquille qui n'a rien de terrestre, les têtes sont ineffables. Vienne le pinceau de Raphaël, pour développer ces fleurs humaines pudiquement repliées; que son génie trouve l'architecture idéale qui convient à ces scènes de l'Évangile ou du Martyrologe; que la réalité étudiée sur la nature antique ou la nature vivante, dilate ces corps et ces visages, et la grande peinture sera. Tout en reconnaissant les défauts de cette *Maniera Secca* du Pérugin, on ne saurait lui refuser le privilége d'une grâce et d'une harmonie dont l'école de Bologne offre de bien rares spécimens.

Pour défendre la mémoire du Pérugin, il suffirait de citer son immortel élève, de même que pour placer Francia, le Pérugin de Bologne, à son véritable rang, il suffirait de rappeler que Raphaël le comparait à son maître et au Vénitien Jean Bellin, avec lequel il a, en effet, des points frappants d'analogie par la couleur, sinon par la lumière. Francesco Raibolini, dit Francia, est bien un peintre bolonais, comme les Carrache; mais il n'existe pas, entre eux, d'autre rapport : le Francia a son drapeau et sa gloire qui n'ont rien de commun avec la gloire et le drapeau des Carrache; et s'il est quelque chose de regrettable, c'est que l'école de Francia n'ait pas été suivie et perfectionnée. Le Francia est un très-grand peintre à nos yeux, plus grand peut-être que le Pérugin lui-même. Pour faire prévaloir sa manière il lui manqua les qualités que posséda à un degré supérieur Louis Carrache, la persévérance et l'énergie.

Le Musée de Bologne possède de Francia six ouvrages importants, parmi lesquels figure celui que reproduit notre gravure : *une Annonciation*. Il représente Marie, les mains jointes, écoutant avec une pudique surprise et une joie modeste le message de l'ange Gabriel, suspendu dans la nue au-dessus de sa tête, un lis fleurissant à la main. A côté d'elle, saint Jean l'Évangéliste à droite, drapé dans sa peau de mouton et tenant à la main la croix prophétique, et à gauche, saint Jérôme les mains appuyées sur le livre placé sur sa poitrine. Ce qui distingue le Francia du Pérugin, ce qui le fait juger supérieur, par certains juges, notamment par M. Viardot, c'est que l'air circule, plus vif et plus frais, dans cette toile ouverte sur un large horizon; c'est que les draperies sont traitées plus largement, plus

moelleusement, et que les visages sont plus modelés que dans les sublimes ébauches du Pérugin. La tête de la Vierge est, ici, parfaite ; elle pourrait sortir impunément

L'ANNONCIATION (FRANCIA).

de son cadre et se placer, à faire illusion, dans un cadre de Raphaël. Les premiers plans, le tertre de gazon fleuri qui sert de piédestal à la Vierge, sont d'une fraîcheur verdoyante qui n'a plus rien d'artificiel ni de convenu. Nous sommes bien sur la terre,

mais encore à la hauteur du ciel. Marie est déjà une vraie femme, mais une femme d'une race supérieure et bénie. Une autre Vierge de Francia, sur son trône de marbre, environné de saints et couvert d'une draperie rouge, n'est pas moins charmante dans sa maternité que l'autre dans sa virginité. Le divin enfant, d'une main bénit les assistants, de l'autre, il serre d'un doigt caressant un chardonneret. A droite, se tient saint Étienne en tunique de diacre, portant sur un livre les pierres de sa lapidation et saint Jean l'Évangéliste. A gauche, saint Augustin en dalmatique, crossé et mitré, et saint Georges, tenant sa lance empennée, et dont le dragon mourant entoure des anneaux de sa queue les jambes bardées de fer. Entre les quatre saints, sur les marches du trône, un ange, sorte de page séraphique tenant le symbolique lis. Nous n'insisterons pas davantage sur la composition un peu uniforme de ces tableaux votifs où les personnages assistants changent seulement autour d'une scène toujours la même. Ce que nous remarquerons et louerons sans restriction, c'est cette grâce d'attitudes, cette fraîcheur de coloris qui, après quatre cents ans, vous donne encore l'impression de la rose épanouie du matin. Les Carrache peuvent venir, ils nous donneront des draperies plus savantes, des chairs plus vives, des visages plus ornés, des scènes plus émouvantes; mais ils ne nous donneront pas cette saveur exquise; ils ne nous donneront pas ces blondes et discrètes lumières; ils ne nous donneront pas cette grâce et cette harmonie, dont le Corrége seul a eu, au plus haut degré, le privilége, qu'ils n'ont pu lui ravir, et dont le Francia, si dédaigné par eux, a eu comme l'intuition.

Le Guerchin et l'Albane sont aussi amplement représentés à Bologne, ce dernier par des sujets religieux, et qui ne répondent pas du tout à l'idée qu'on se fait de ce peintre amoureux des voluptés de la forme et adonné à une sorte de paganisme artistique. *Saint Jean baptisant le Christ*, une *Vierge en gloire*, un *Père éternel*, tête de vieillard aux cheveux et à la barbe d'argent qui plane dans les nuages au milieu d'un limbe lumineux : tels sont les sujets que traite l'Albane, évidemment dans la première partie de cette longue vie de quatre-vingt-trois ans vouée à la glorification par le pinceau, d'une autre religion que celle du Christ et de la Vierge. Dans ces premiers efforts d'une vocation qui cherche sa voie, il montre déjà la finesse et la souplesse qui en ont fait un des enchanteurs de la peinture, avec un style très-supérieur, comme noblesse, à sa seconde manière. Dans la première, il cherchait l'idéal; dans la seconde, il s'arrêtait à la grâce, à son succès facile et à son charme fugitif. Le Guerchin compte à la Pinacothèque d'excellentes toiles; le plus admiré de ses tableaux est une tête de Christ dont la reproduction se trouve à la fin du chapitre.

L'école des Carrache fut remarquable par sa fécondité. Au-dessous des élèves de premier ordre de ce groupe magistral, qui compte, à côté des trois frères

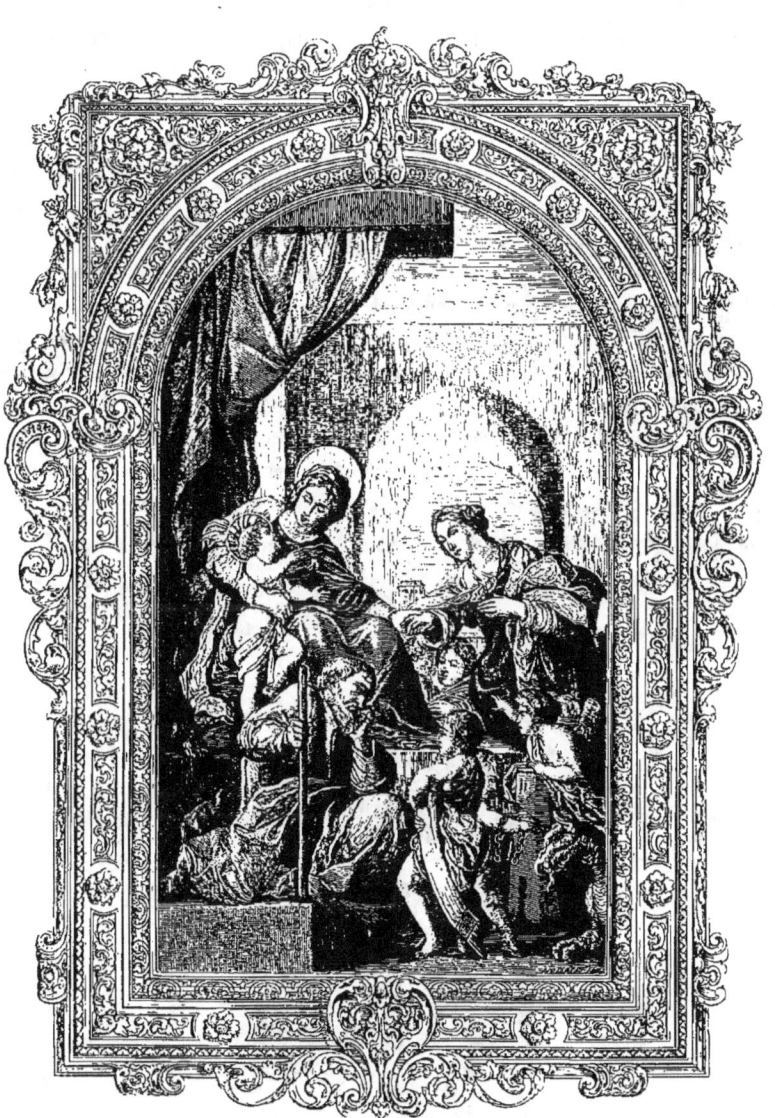

MARIAGE DE SAINTE CATHERINE (TIARINI).

initiateurs, le Guide, le Guerchin, le Dominiquin, l'Albane, il faut signaler la troupe encore nombreuse des soldats d'élite, les Cantarini, les Tibaldi, les Timoteo della Vite, les Lionello Spada, et jusqu'à vingt-neuf peintres issus de cette filiation et qui sont la postérité des chefs de l'école bolonaise gardant pendant près d'un siècle l'honneur de son drapeau. Parmi eux, une place spéciale est due à Alexandre Tiarini, dont la Pinacothèque compte treize tableaux, autant que de Louis Carrache, son maître, dont il n'est pas indigne par la hardiesse du clair-obscur et une vivacité de coloris fort remarquable. Sa *Catherine de Sienne en extase,* et ses deux *Vierges en gloire* entourées, l'une de saint Matthieu, de saint Charles et de saint Renier, l'autre de saint Joseph, de sainte Catherine et de sainte Marguerite, sont deux scènes d'une très-heureuse ordonnance, d'un effet presque dramatique et d'une grande richesse de ton. Mais son œuvre capitale est le *Mariage de sainte Catherine,* que nous avons fait graver. Tiarini est un des peintres les plus distingués de cette grande école bolonaise, la plus riche de toutes en grands talents sinon en génies supérieurs, et dont les œuvres éclatantes forment une décoration si magnifique aux sombres aspects, aux âpres horizons, et aux médiocres souvenirs de Bologne, que l'art a rendue presque aimable, et dont la Pinacothèque sera toujours un but de pèlerinage pour le voyageur épris des vieilles gloires de la peinture.

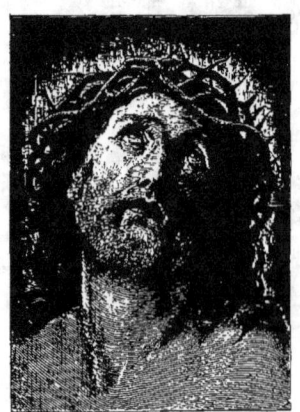

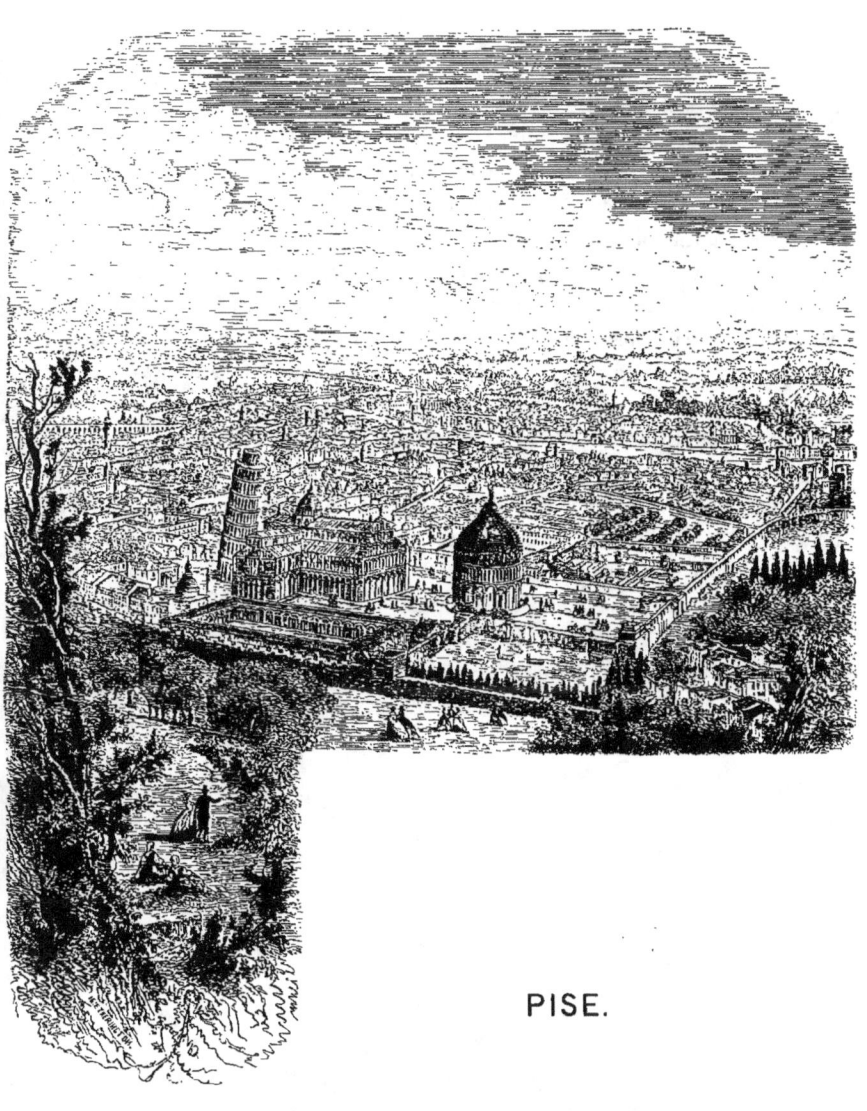

## PISE.

Ise est, peut-être, de toutes les villes d'Italie, la moins fréquentée par le touriste alerte et bien portant. C'est le rendez-vous d'un grand nombre de malades qui viennent, de tous les points de l'Europe, conduits par l'espérance, demander la santé à la douceur de son climat. Pise, jadis la cité aux mille vaisseaux, maîtresse de la Méditerranée et reine de la Sardaigne, est

aujourd'hui une ville déchue, absolument déchue, que le poids d'une humiliation de six siècles a flétrie d'un deuil éternel. Pise est la cariatide courbée sous la gloire égoïste et tyrannique de Florence, de rivale devenue maîtresse. Une impression de tristesse, qui semble l'atmosphère de la cité opprimée, y envahit le cœur du visiteur. Des ruines de fortifications violées, des quais magnifiques qui règnent sur toute la longueur de la ville, et d'où quelques rares passants contemplent l'Arno solitaire à peine sillonné par quelques barques, une immense douane, une halle au blé monumentale, édifices inutiles, marques d'une domination perdue et d'une grandeur évanouie, trois ponts en marbre de Carare, bronzés par le soleil et la pluie, des rues dallées, étroites, tortueuses, animées jadis, par une population de cent vingt mille habitants, réduite aujourd'hui à vingt mille. Voilà un des tristes côtés de Pise, et nous eussions imité, sans aucun doute, le silence ou le dédain de MM. Théophile Gautier, Paul de Musset, Louis Viardot et de bien d'autres, si nous n'avions été irrésistiblement attirés dans cette ville par la richesse de ses églises et particulièrement par cette place où se dressent ces quatre monuments fameux : Le *Dôme*, la *Tour penchée*, le *Baptistère*, et le *Campo Santo*, merveilles d'architecture.

Telle est Pise aujourd'hui, pâle image de ce qu'elle fut jadis, mais où une foule recueillie d'hôtes de tous les pays du monde se succédera, tant que les monuments de sa gloire architecturale resteront debout.

## ÉGLISES ET MONUMENTS.

IEN de plus merveilleux que cette immense place, située au nord-ouest de cette ville silencieuse, où, fier de leur réunion, se dresse majes‑ tueusement ce sublime quatuor monumental, qui donne à ce quartier l'aspect d'un fragment détaché de quelque capitale d'Orient.

Le premier de ces édifices uniques, *le Dôme*, date de l'an 1063, et il est regardé justement comme le premier type de la renaissance du goût, le trophée

de la première victoire remportée en architecture contre la barbarie; tout en lui, d'ailleurs, dans son origine comme dans sa dédicace, rappelle des idées triomphantes; car ce monument de foi est aussi un monument d'orgueil national, dédié à la Vierge par le consul Orlandi, victorieux des Sarrasins de Sicile, qu'il revenait de châtier jusque dans le port de Palerme. Le Dôme eut pour architecte le célèbre Buschetto dà Duliocchio, Italien de naissance et non Grec, comme on l'a prétendu à tort. Buschetto ne vécut pas assez longtemps pour achever son immortel édifice; il ne put terminer que l'intérieur; la façade fut élevée par Rainaldi, son élève.

L'architecture intérieure de la basilique est un mélange des styles grec et byzantin. Le gothique n'avait pas encore fleuri en 1063, date de la pose de la première pierre, ni en 1118, date de sa consécration. La partie supérieure de l'église, sa rotonde, ses mosaïques, ses vitraux peints, ceux du moins dont l'antiquité n'est pas contestée, sont tout à fait byzantins, tandis que les cinquante-huit colossales colonnes de granit, qui, rangées de chaque côté sur une double ligne, soutiennent la corniche et divisent le temple en trois parties, la grande nef et les deux petites, sont entièrement grecques. Deux particularités remarquables, qui donnent à la basilique sa physionomie particulière, lui enlèvent en même temps quelque chose de cette harmonie et de cette majesté qui règnent à Saint-Pierre de Rome, par exemple; c'est que les colonnes de la nef médiale, au lieu d'être liées par un entablement, le sont par des arcades surmontées d'une galerie, ce qui nuit à l'effet de cette forêt aérienne; et que, d'un autre côté, le comble ne se développe point en voûte demi-circulaire ou en ogive, mais en plafond revêtu de boiseries, richement ornées de caissons et de rosaces dorées, ce qui enlève au temple une partie de sa majesté. C'est une imitation des églises grecques, une tradition transmise par les architectes byzantins qui élevèrent un grand nombre d'églises dans la partie méridionale de l'Italie.

Dans une ville qui n'a jamais eu d'école de peinture, ni même un seul peintre indigène, on est étonné de rencontrer, à côté des deux statues et du beau crucifix de bronze de Jean Bologne qui décorent le chœur et des admirables bas-reliefs de l'ancienne chaire, de Jean de Pise, de belles *saintes*, sorties du pinceau d'Andrea del Sarto : *Sainte Marguerite* et *Sainte Catherine*, faisant cortége à cette suave *Agnès*, un de ses chefs-d'œuvre, que Raphaël Mengs a attribuée au Sanzio. Ce délicieux tableau fit pendant quelques années l'ornement du musée du Louvre et fut revendiqué par la Toscane lors de nos désastres de 1815.

Un intérêt historique s'attache à la grande lampe de bronze suspendue au milieu de la nef principale. Elle révéla, dit-on, à Galilée, par les oscillations du pendule, le secret de la mesure du temps. Cette lampe, chef-d'œuvre

ÉGLISES ET MONUMENTS. PISE.

de ciselure, est reproduite à la fin de ce chapitre ; le *cicerone* vous désigne la place qu'occupait Galilée au banc des administrateurs de la fabrique. Elle se trouve en face de cette lampe, qui fut le point de départ de cette grande découverte. La façade du Dôme est noble et en harmonie avec le style du reste du monument. Elle a quatre rangs de colonnes de marbres de toutes les couleurs,

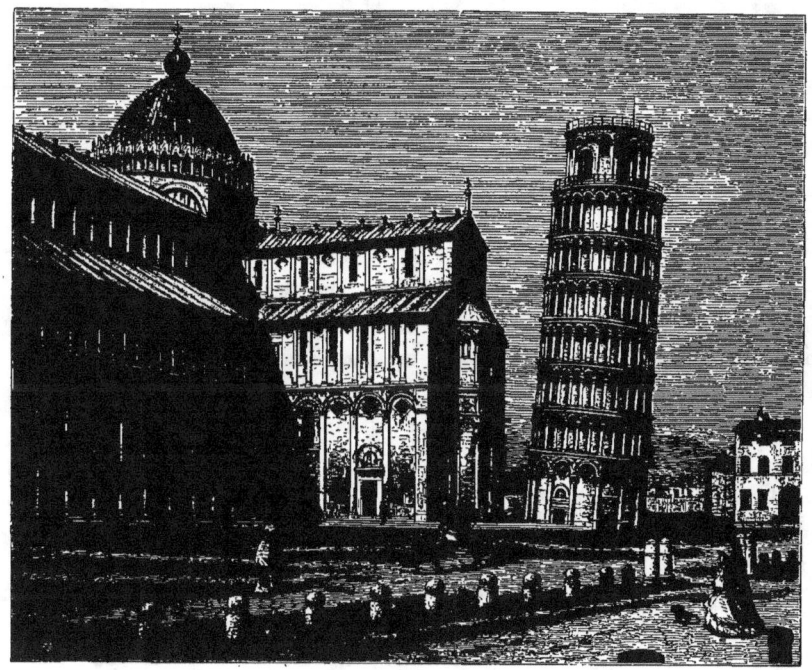

LA TOUR PENCHÉE.

blanc, jaune clair, rouge ou noir, bariolage de mauvais goût, qui brise l'unité des lignes. Ces colonnes sont au nombre de cent cinquante, tant à l'intérieur qu'à l'extérieur du temple, dont le plan est en croix latine. La longueur du temple est de quatre-vingt-sept mètres, sa largeur de trente-deux mètres, et son élévation de trente-trois mètres. Les sculptures à festons des deux colonnes de la grande porte sont d'un travail exquis. Les trois portes de bronze, fort remarquables, mais

moins belles que celles de Florence, représentant les scènes de la Passion de Notre-Seigneur, ont remplacé, en 1602, les anciennes, détruites par l'incendie de 1596, qui endommagea si gravement l'édifice. Une seule de ces anciennes portes, du douzième siècle, miraculeusement sauvée, est au transsept du sud, dit Crociera di S. Renieri. Celles qui existent aujourd'hui furent exécutées sur les dessins de Jean Bologne, par Mochi, Mora, Susini, Giovanni dell' Opera, etc...

Nous voici devant ce *campanile* ou tour penchée, dont l'étonnante inclinaison est le tour de force d'un art cherchant son succès dans l'étonnement plus que dans l'admiration.

Cette tour fameuse, une des plus hautes de l'Italie, dont la sonnerie quotidienne de sept cloches colossales n'a pas ébranlé les courbes inflexibles, fut bâtie en 1174 par Guillaume d'Inspruck et Bonanni de Pise, regardés avec Buonno, le constructeur du clocher de Saint-Marc à Milan, comme les premiers architectes de leur temps. Elle est tellement inclinée que le sommet surplombe la base de quatre mètres trente-quatre centimètres. « A examiner, dit le facétieux de Brosses, qui a toujours le mot pour rire, les symptômes apparents de cette tour, il semble qu'elle se soit affaissée d'un côté tout d'une pièce. Cependant il paraît bien dur à croire, vu la forme de sa construction, qu'elle ait pu faire un pareil pas de ballet sans se dégingander le reste du corps. »

Plusieurs érudits, et récemment M. Valéry, ont prétendu que l'intention primitive de ses constructeurs n'était point de la faire telle qu'elle est maintenant, mais que, parvenue à une certaine hauteur, un affaissement du sol fit céder un des côtés des fondations, et qu'alors les architectes, après s'être assurés que la solidité de l'édifice n'était point compromise, auraient continué de l'élever selon l'inclinaison acquise par cet accident. Une telle opinion n'est pas admissible, d'abord parce qu'il y a en Italie plusieurs tours penchées, entre autres celles de Bologne, et que le bon sens se refuse à admettre que des architectes sérieux aient eu la témérité de continuer jusqu'à la hauteur de deux cents pieds un édifice dont la base aurait été aussi vicieuse. C'est tout simplement, à notre avis, un caprice d'architecte, un tour de force, comme nous l'avons dit en commençant.

La tour penchée, tout en marbre, est de forme cylindrique d'un diamètre de seize mètres; sa hauteur est de cinquante-quatre mètres quarante-sept centimètres de la base au dernier de ses six étages de colonnes superposées. Le panorama qui se déroule devant les regards éblouis du spectateur établi sur le haut du campanile, où il arrive par trois cent trente marches, est splendide. En

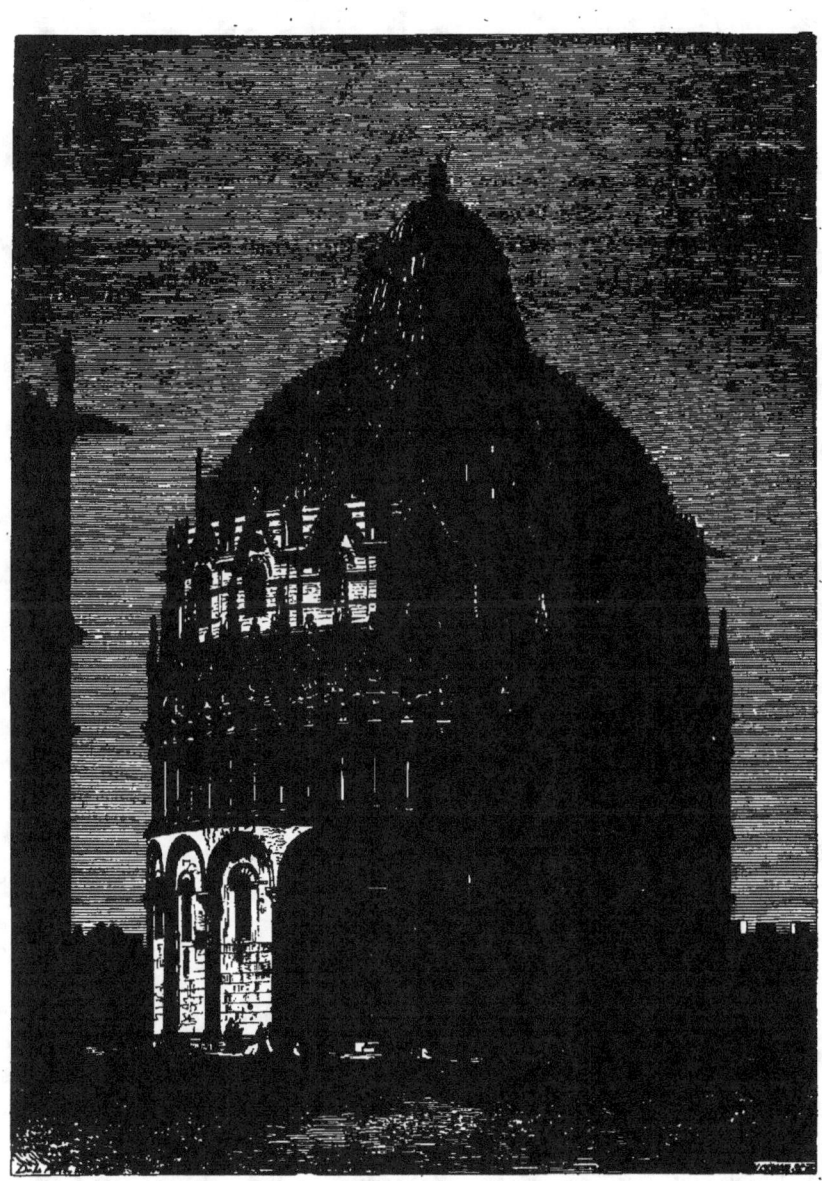

LE BAPTISTÈRE.

suivant la chaîne des Apennins du côté de Lucques, l'île de la Gorgone se dessine à ses yeux comme une montagne isolée, et dans l'immensité bleue de la mer, il aperçoit l'île de Corse et même l'île d'Elbe.

E troisième chef-d'œuvre architectural dont s'enorgueillit Pise est le *Baptistère*. Le Baptistère n'est plus un tour de force d'inclinaison comme le campanile, mais c'est un prodige d'improvisation. Ses huit colonnes, les pilastres placés entre elles et les arcades qu'ils supportent furent placés et fixés en quatre jours, du 12 au 15 octobre 1156, s'il faut en croire les chroniques pisanes. Le monument est à pans coupés en dehors et circulaire en dedans. La grande cuve en marbre destinée à l'administration du sacrement baptismal, selon les rites primitifs, s'ouvre au centre de la rotonde; sur ses parois internes sont placées quatre autres petites cuves de porphyre rouge, où l'on procédait à l'immersion des néophytes.

La porte principale et l'architrave sont ornées de bas-reliefs et de sculptures représentant le *Martyre de saint Jean* et divers épisodes de *la vie du Christ*. La chaire est un des chefs-d'œuvre de Nicolas de Pise; elle est de forme hexagone et portée par sept élégantes colonnes de marbre blanc posant sur des lions, à l'imitation des constructions byzantines; elle atteste les progrès que ce grand homme fit faire à l'art, et le culte dont les Pisans avaient entouré ce morceau précieux était tel que le samedi saint, jour d'affluence à la basilique, le podestat était tenu, par les scrupules populaires, d'envoyer des gardes pour préserver de toute détérioration cette chaire précieuse, sorte de palladium religieux de la cité.

Le guide qui vous fait les honneurs de Pise ne vous laisse pas quitter le Baptistère sans vous faire entendre l'écho très-remarquable qui répète le son de la voix avec des retentissements et des dégradations surprenants.

E *Campo Santo*, cet édifice funèbre, un des plus beaux et des plus curieux qu'il y ait au monde, fut construit au treizième siècle (1278) par Jean de Pise, supérieur, comme architecte, à son père Nicolas, et il ne fut achevé que vers 1464. Sa forme extérieure et intérieure est celle d'un vaste et long parallélogramme de 450 pieds de long sur 140 environ de large. Sa construction intérieure en briques, dédaigneuse de tout autre ornement, est imposante par sa masse et son étendue. Le carré qui forme l'intérieur du cloître

est rempli de la terre sacrée, qui a, dit-on, la propriété de consumer les corps en vingt-quatre heures. Elle fut amenée, en partie, aux frais de l'État, de Jérusalem, sur cinquante vaisseaux. Ce cimetière est entouré, sur ses quatre faces, d'un admirable portique composé de soixante-deux arcades en marbre blanc de Carrare, à jour et en ogives, divisées par des colonnettes de dix-huit à vingt

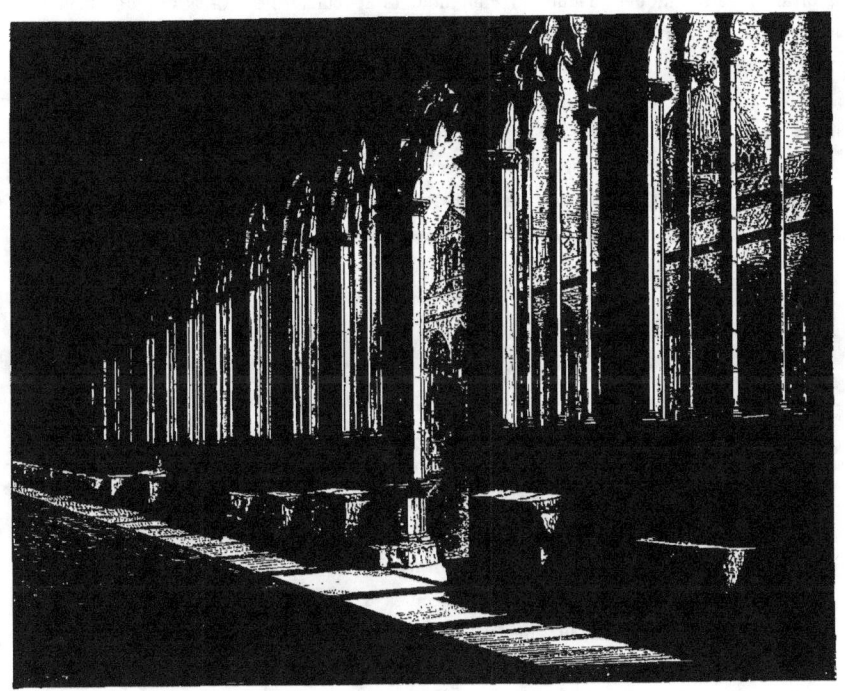

LE CAMPO SANTO.

pieds de hauteur qui n'ont pas plus de six pouces de diamètre, et qui, malgré leur légèreté, ont défié les tempêtes de cinq siècles. Sous le jour religieux qui tombe des arceaux s'étend cette longue suite de compartiments peints à fresque, qui résume pendant cent ans l'effort héroïque de l'art et du génie florentin, depuis Giotto, mort en 1336, jusqu'à Benozzo Gozzoli, dont le tombeau date de 1478. Ici, comme dans les musées, nous irons un peu à l'aventure, cherchant

plutôt à signaler le beau qu'à faire l'historique de ces fresques, objet des dédains de ceux-ci et de l'admiration de ceux-là.

Le plus ancien des peintres primitifs du Campo Santo est Buffalmacco, qui, dans son *Crucifiement*, s'est peu écarté de la barbarie des maîtres byzantins. Andrea Orcagna, peintre de la Renaissance, dont le *Triomphe de la Mort* fut aussi le triomphe, vient ensuite et dépasse Buffalmacco de toute la puissance de l'imagination et de tout le charme de la poésie; il épanche en inventions bizarres et sataniques, l'amère ironie dont le spectacle des misères et des lâchetés humaines a rempli son âme généreuse. Il procède constamment par contraste, et ce contraste est toujours une leçon. Dans ce *Triomphe de la Mort*, par exemple, la Mort, au lieu de se rendre aux prières des misérables découragés qui implorent ses coups, frappe de ses faveurs importunes les groupes des riches, des heureux, des amants assis à l'ombre des orangers. Son *Jugement dernier*, quoique inférieur à celui de Michel-Ange, a peut-être le mérite de l'avoir inspiré. Buonarotti a dû se promener plus d'une fois sous les arceaux du Campo Santo et s'arrêter, rêveur, devant ce Christ et cette Vierge si nobles et si doux, et ce groupe des damnés d'où un ange tire un pécheur pardonné pour le remplacer par un religieux qui s'était glissé parmi les élus. A côté de l'*Enfer*, autre composition d'Orcagna, dont l'inspiration est toute Dantesque, se trouve l'*Histoire et la vie des Pères du désert*, de Laurati de Sienne, imitateur de Giotto. Au-dessus de la principale porte d'entrée, on admire la noble et légère *Assomption*, bien conservée, de Simon Memmi, qui paraît avoir échappé à la fatale restauration des peintures du Campo Santo. Trois des compartiments où est retracée la vie de saint Renier, patron de Pise, sont du même artiste ami de Pétrarque. Le compartiment le mieux conservé représente les *Miracles du Saint*. On ne saurait trop déplorer la perte des quatre compartiments de Giotto, exécutés à l'époque de l'apogée de son talent et dont la renommée le fit appeler à Rome par le pape. Les deux qui restent ajoutent à ces regrets. « Le démon *des Infortunes de Job*, dit Valéry, est Dantesque; le premier ange paraît digne de Raphaël. L'antique fléau des consolateurs est merveilleusement représenté dans le *Chenil de Job*, composition admirable de naturel. »

Mais le peintre qui a le plus fait pour le Campo Santo, c'est ce Benozzo Gozzoli qui repose, justement à côté de Jean de Pise dans cette terre sacrée dont il a si glorieusement illustré le cadre. Ce Benozzo Gozzoli, peintre ingénieux, gracieux et fécond, ne mit, dit-on, que deux ans à terminer les vingt-trois sujets qui lui furent confiés, jouant avec un travail capable, dit Vasari, d'épouvanter une légion de peintres. C'est dans son *Ivresse de Noé* qu'est cette figure de jeune fille espiègle, *la Vergognosa*, qui a donné son nom au tableau,

qui tout en ayant soin de se couvrir le visage avec sa main, afin de ne pas voir la nudité de Noé, regarde malignement à travers ses doigts.

En face de cette unique suite de fresques, au-dessous des arceaux qui les réclamaient, s'étend une longue suite de tombeaux antiques ou modernes, qui constituent la part et le tribut de la sculpture à la décoration de ce Musée funèbre. Signalons rapidement un buste de *Brutus* d'un beau travail, le vase grec de

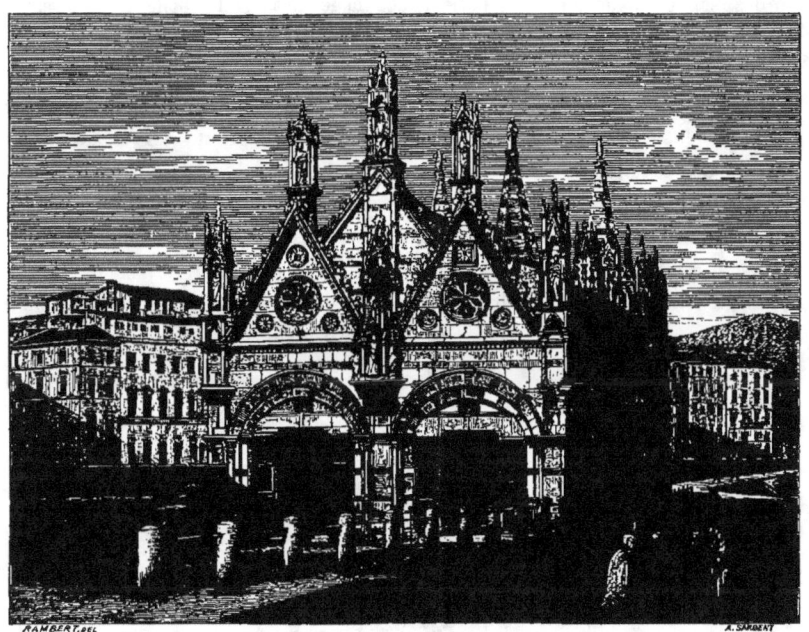

ÉGLISE SAINTE-MARIE DE L'ÉPINE.

marbre de Paros sur lequel est le *Bacchus* barbu copié par Nicolas de Pise dans sa chaire du Baptistère, et surtout l'admirable sarcophage dit de Phèdre et d'Hippolyte, qui sert de tombeau à la comtesse Béatrix, morte en 1076, mère de la célèbre amie de Grégoire VII, la grande comtesse Mathilde; à côté de ce mausolée est celui de l'empereur Henri VII, l'ami des Pisans, l'ennemi des Florentins si magnifiquement loué par le Dante; enfin les monuments d'Algarotti et de Pignotti.

Pise compte, outre le Dôme et le Baptistère, un grand nombre d'églises

remarquables; entre autres, l'église capitulaire de l'ordre de Saint-Étienne, toute tapissée d'étendards pris sur les Turcs. Le maître-autel, de porphyre incrusté de calcédoine, est un morceau fort remarquable; les tableaux suspendus aux murs ont presque tous pour sujet un des hauts faits des chevaliers de Saint-Étienne.

Mais l'église qu'il faut surtout visiter, c'est *Santa Maria della Spina*, consacrée à la garde d'une épine de la céleste couronne, élégante, légère et svelte basilique, miniature gothique, modèle achevé du genre. Les statues de l'architrave de la porte murée, dues au ciseau de André et de Jean de Pise ont de la célébrité; un des deux saints tournés vers l'orient, hommage de la piété filiale de ce dernier, représente son illustre père Nicolas. A l'intérieur, il faut citer les deux nobles Madones de Ninus de Pise; la statue de Saint Pierre, placée à côté de celle de Saint Jean, est le portrait d'André, père de l'auteur. Une Vierge au milieu d'un cortége de saints, tableau de Sodoma, est remarquable par la beauté des formes et la douceur des contours.

Divers édifices publics et privés complétent la décoration de cette ville célèbre : le palais Lanfranchi, où lord Byron, qui l'habita pendant quelque temps, y porta, comme partout ailleurs, sa muse, ses inquiétudes et sa bizarrerie; enfin, dans le palais de l'Horloge, on aperçoit les fragments de la fameuse tour où s'accomplit le terrible drame d'Ugolin, immortalisé par le sombre génie du Dante.

## TABLE DES GRAVURES

|  | Dessinateurs | Graveurs | Pages |
|---|---|---|---|
| F AUX TITRE | AUBRY. | PANNEMAKER. | 3 |
| GRAND FRONTISPICE | CATENACCI. | BREVIÈRE. | 5 |
| LES GÉNIES DE L'ART | DE LA CHARLERIE. | PANNEMAKER. | 7 |
| BAS-RELIEF ANTIQUE | DE LA CHARLERIE. | PANNEMAKER. | 9 |
| QUADRIGE, camée | DE LA CHARLERIE. | PANNEMAKER. | 12 |

### GÊNES.

| | Dessinateurs | Graveurs | Pages |
|---|---|---|---|
| VUE DE GÊNES | DE LA CHARLERIE. | PANNEMAKER. | 13 |
| L'ORAGE, fleuron | DE LA CHARLERIE. | PANNEMAKER. | 14 |
| ORIGINE ET CARACTÈRES DE L'ÉCOLE GÉNOISE | GERLIER. | PANNEMAKER. | 15 |
| PORTRAIT DE LUCAS CAMBIASO | DE LA CHARLERIE. | PANNEMAKER. | 15 |
| PORTRAIT DE BERNARDO STROZZI | DE LA CHARLERIE. | PANNEMAKER. | 17 |
| PORTRAIT DE GIOVANNI-BATTISTA PAGGI | DE LA CHARLERIE. | PANNEMAKER. | 17 |
| PORTRAIT DE BENEDETTO CASTIGLIONE | DE LA CHARLERIE. | PANNEMAKER. | 19 |
| PORTRAIT DE SINIBALDO SCORZA | DE LA CHARLERIE. | PANNEMAKER. | 19 |
| ARMES DE GÊNES | GERLIER. | PANNEMAKER. | 20 |
| TÊTE DE CHAPITRE | DE LA CHARLERIE | PANNEMAKER | 21 |
| LE CHRIST AU JARDIN DES OLIVIERS, DE CARLO DOLCI | GAILLARD. | L SARGENT. | 23 |
| LE MARTYRE DE SAINT SÉBASTIEN, DE GUIDO RENI | H. ROUSSEAU. | JONNARD. | 25 |
| LA MARQUISE ADORNO DE BRIGNOLE-SALE, DE VAN DYCK | H. ROUSSEAU. | GUSMAN. | 27 |
| ESCALIER DU PALAIS DORIA | A. DE BAR. | SARGENT. | 29 |
| TRIOMPHE DE SCIPION DE P. DEL VALGA | RENAUD. | BARBANT. | 31 |
| ENFANT DE LA FAMILLE DURAZZO DE VAN DYCK | VIOLLAT. | GUSMAN. | 33 |
| VASE DE BENVENUTO CELLINI | CH. RAMBERT. | LANCELET. | 34 |

## TURIN.

|  | Dessinateurs | Graveurs | Pages |
|---|---|---|---|
| Vue de Turin | Catenacci. | Pannemaker. | 35 |
| Armes de Turin | Coffineau. | Pannemaker. | 36 |
| Tête de chapitre | De la Charlerie. | Meyer-Heine. | 37 |
| Le palais Madama | Catenacci. | Simon. | 39 |
| Ecce Homo, du Guerchin | L. Boulay. | Pannemaker. | 41 |
| Portrait de Martin Luther | Jules Hée. | Pannemaker. | 43 |
| Portrait de Catherine Bore | Jules Hée. | Pannemaker. | 43 |
| Portrait de J. Calvin | Jules Hée | Pannemaker. | 43 |
| Portrait d'Érasme | Jules Hée. | Pannemaker. | 43 |
| La Vierge a la Tente, de Raphael | Viollat. | Pannemaker. | 45 |
| La déposition du Christ de G. Ferrari | Renaud. | Guillaume. | 47 |
| La Madeleine lavant les pieds de Jésus, de Paul Véronèse | Renaud. | Jonnard. | 49 |
| La Vierge sur le trône, de Girolamo | Renaud. | Blanpain. | 51 |
| Anges priant, de Fra Angelico de Fiesole | De la Charlerie. | Marchand. | 52 |
| La Renommée, de Guido Reni | Renaud. | Jonnard. | 53 |
| Entrée de bois, de Jean Both | A. de Bar. | Éthérington. | 55 |
| La Vierge a la rose, de Sasso Ferrato | Housselin. | Pannemaker. | 57 |
| Le matin, de Claude Lorrain | A. de Bar. | Éthérington. | 59 |
| Les enfants de Charles Ier, de Van Dyck | Renaud. | Barbant. | 61 |
| L'étude, fleuron | Liénard. | Hotelin. | 62 |
| Tête de chapitre. Dessins | Ch. Rambert. | Pannemaker. | 63 |
| Judas racontant sa trahison, du Titien | De la Charlerie. | Meyer-Heine. | 65 |
| Mise au tombeau de saint Jean-Baptiste, de Raphael | De la Charlerie. | Pannemaker. | 67 |
| Fête militaire, du Giorgion |  | Jonnard. | 69 |
| La déposition du Christ, de P. del Vaga | H. Rousseau. | Marchand. | 71 |
| Fleuron | De la Charlerie. | Pannemaker. | 72 |

## MILAN.

| Vue de Milan | Catenacci. | Pannemaker. | 73 |
|---|---|---|---|
| Armes de Milan | Coffineau. | Sargent. | 74 |
| Tête de chapitre. École milanaise | Ch. Rambert. | Pannemaker. | 75 |
| Portrait de Léonard de Vinci | Ch. Rambert. | Pannemaker. | 77 |
| Portrait de A. Mantégna | L. Mar. | Pannemaker. | 79 |
| Portrait de Bernardino Luini | Ch. Rambert. | Pannemaker. | 81 |
| Portrait de Daniel Crespi | L. Mar. | Jonnard. | 83 |
| Portrait de Mazuchelli | L. Mar. | Jonnard. | 83 |
| Portrait de Camille Procaccini | L. Mar. | Jonnard. | 85 |
| Portrait de Jules César Procaccini | L. Mar. | Jonnard. | 85 |
| Fleuron | De la Charlerie. | Pannemaker. | 86 |
| Tête de chapitre. Palais Brera | Liénard | Degreef. | 87 |

|   | Dessinateurs | Graveurs | Pages |
|---|---|---|---|
| Le mariage de la Vierge, de Raphaël | De la Charlerie. | Hébert. | 89 |
| La déposition du Christ, de Daniel Crespi | De la Charlerie. | Blanpain. | 91 |
| La danse des amours, de l'Albane | A. Carloni. | L.-Sargent. | 93 |
| La Madonna del Lago, de Marco d'Ugionne | De la Charlerie. | Jonnard. | 95 |
| La sainte Famille, de Raphaël | | Rapine. | 97 |
| Fleuron | Flameng. | Pannemaker. | 98 |
| Tête de chapitre. Le Cénacle | Rambert. | J. Provost. | 99 |
| La sainte Cène, de Léonard de Vinci | De la Charlerie. | Blanpain. | 101 |
| Fleuron | Catenacci. | Perrichon. | 102 |
| Tête de chapitre. Dessins | Ch. Rambert. | Pannemaker. | 103 |
| Le Père éternel, du Guerchin | Carloni. | Jonnard. | 104 |
| Tobie et l'Ange, de B. Luini | Carloni. | Joliet. | 105 |
| Étude. Tête de cheval | L. de Vinci | Jonnard. | 106 |
| Étude. Tête de jeune fille | L. de Vinci | Jonnard. | 107 |
| Fleuron | Flameng. | Pannemaker. | 108 |
| Tête de chapitre. Églises et monuments | Rambert. | Delahaye. | 109 |
| Cathédrale de Milan | Catenacci. | Delahaye. | 111 |
| L'arc du Simplon | A. de Bar. | Pannemaker. | 113 |
| Fleuron | Rambert. | Pannemaker. | 114 |

## PARME.

|   | Dessinateurs | Graveurs | Pages |
|---|---|---|---|
| Vue de Parme | Catenacci. | Etherington. | 115 |
| Armes de Parme | Coffineau. | Hildibrand. | 116 |
| Tête de chapitre. École de Parme | Rambert. | Pannemaker. | 117 |
| Portrait du Corrége | H. Rousseau. | A. Gusman. | 119 |
| Portrait du Parmesan | Carloni. | Marchand. | 121 |
| Portrait de Lelio Orsi | Rambert. | Pannemaker. | 123 |
| Portrait de Giorgio Gaudini | Rambert. | Pannemaker. | 123 |
| Fleuron | Catenacci. | Pannemaker. | 124 |
| Tête de chapitre. Le musée de Parme | De la Charlerie. | Meyer-Heine. | 125 |
| Le saint Jérôme du Corrége | A. Gilbert. | Pannemaker. | 127 |
| La Vierge du musée de Parme, du Corrége | A. Gilbert. | Jonnard. | 129 |
| La déposition du Christ, du Corrége | Carloni. | Carbonneau. | 131 |
| Sainte Lucie, du Parmesan | Viollat. | Pannemaker. | 133 |
| La Vierge a l'écuelle, du Corrége | Carloni. | Pannemaker. | 134 |
| Tête de chapitre. Chambre du Corrége | Rambert. | J. Prévost. | 135 |
| Chambre de saint Paul, du Corrége | Renaud. | Hébert. | 137 |
| Chambre de saint Paul, du Corrége | Renaud. | Hébert. | 139 |
| Chambre de saint Paul, du Corrége | Renaud. | Pannemaker. | 141 |
| Fleuron | De la Charlerie. | Pannemaker. | 142 |
| Tête de chapitre. Églises et monuments | Rambert. | Delahaye. | 143 |
| Saint Jean, du Corrége | Renaud. | Pannemaker. | 145 |
| Saint Thomas, du Corrége | Renaud. | Hébert. | 147 |
| Fleuron | Catenacci. | Hébert. | 148 |

## MANTOUE.

|  | Dessinateurs | Graveurs | Pages |
|---|---|---|---|
| Vue de Mantoue | Catenacci. | Sargent. | 149 |
| Armes de Mantoue | Coffineau. | Pannemaker. | 150 |
| Tête de chapitre. Palais du Té | De la Charlerie. | Pannemaker. | 151 |
| Bacchus et Silène, de Jules Romain |  | Rapine. | 153 |
| La chute des géants, de Jules Romain | Renaud. | Meyer-Heine. | 155 |
| La bataille, de Jules Romain | H. Rousseau. | Pannemaker. | 157 |
| Fleuron | Flameng. | Pannemaker. | 158 |

## VENISE.

|  | Dessinateurs | Graveurs | Pages |
|---|---|---|---|
| Vue de Venise | Catenacci. | Pannemaker. | 159 |
| Armes de Venise | Catenacci. | Sargent. | 160 |
| Tête de chapitre. École vénitienne | Ch. Rambert. | Pannemaker. | 161 |
| Portrait de Jean Bellin | Jules Hée. | Pannemaker. | 163 |
| Portrait de Gentille Bellin | Jules Hée. | Pannemaker. | 165 |
| Portrait du Pordonone | Jules Hée. | Pannemaker. | 165 |
| Portrait du Giorgion | Jules Hée. | Pannemaker. | 167 |
| Portrait du Titien | Jules Hée. | Jonnard. | 169 |
| Portrait de Jacques Bassan | Jules Hée. | Jonnard. | 171 |
| Portrait de Sébastien del Piombo | Jules Hée. | Pannemaker. | 171 |
| Portrait du Tintoret | Jules Hée. | Pannemaker. | 173 |
| Portrait de Marie Tintoret | Jules Hée. | Pannemaker. | 173 |
| Portrait de Paul Véronèse | Jules Hée. | Marchand. | 175 |
| Portrait de Palma le Vieux | Jules Hée. | Jonnard. | 177 |
| Portrait de A. Schiavone | Jules Hée. | Pannemaker. | 179 |
| Portrait de Palma le Jeune | Jules Hée. | Jonnard. | 179 |
| Fleuron | Liénard. | Pannemaker. | 180 |
| Tête de chapitre. Académie des beaux-arts | De la Charlerie. | Pannemaker. | 181 |
| L'assomption de la Vierge, du Titien | De la Charlerie | Hébert. | 183 |
| Jésus chez Lévi, de Paul Véronèse | Carloni-Rambert. | Hébert. | 185 |
| La Madone, de J. Bellin | Gaillard. | Rapine. | 187 |
| La Présentation, de Vittore Carpaccio | Viollat. | Guillaume. | 189 |
| L'adoration de l'enfant Jésus, de Francia | Cabasson. | Ligny. | 191 |
| L'anneau de saint Marc, de Paris Bordone | De la Charlerie. | Meyer-Heine. | 193 |
| Saint Thomas, de Cima de Conegliano | Carloni. | Guillaume. | 195 |
| Fleuron | De la Charlerie. | Hébert. | 196 |
| Tête de chapitre. Dessins | Rambert. | Pannemaker. | 197 |
| La Pietà de Mantegna | Carloni. | Gusman. | 199 |
| L'enfant Jésus bénissant, de Raphael | Carloni. | Pannemaker. | 201 |
| Une sainte, de Pérugin | Carloni. | Gusman. | 203 |
| Fleuron. Amour, de Procaccini | Carloni. | Marchand | 204 |
| Tête de chapitre. Églises et monuments | Rambert. | Delahaye. | 205 |

|  | Dessinateurs | Graveurs | Pages |
|---|---|---|---|
| La cathédrale de Saint-Marc | Catenacci. | Marchand. | 209 |
| Tableau votif de la famille Pesaro, du Titien. | H. Rousseau. | Pannemaker. | 213 |
| Vue de la Piazzetta | A. de Bar. | Sargent. | 215 |
| Les noces de Cana, du Tintoret | Carloni. | Pannemaker. | 217 |
| Vue de la Loggietta | Catenacci. | Léveillé. | 219 |
| Palais Ducal | Lancelot. | A. Sargent | 221 |
| Le carnaval de Venise, de Canaletto. | Rambert. | Pannemaker. | 223 |
| Le pont des Soupirs | A. de Bar. | Pannemaker. | 225 |
| Le pont du Rialto | A. de Bar. | Sargent. | 227 |
| Vue du grand canal | H. Clerget. | L. Sargent. | 229 |
| Statue du général Calléone | A. de Bar. | Pannemaker. | 231 |
| Fleuron. Le lion de Saint-Marc | Rambert. | Léveillé. | 232 |

## BOLOGNE.

|  | | | |
|---|---|---|---|
| Vue de Bologne | Catenacci. | Pannemaker. | 233 |
| Armes de Bologne | Coffineau. | Pannemaker. | 234 |
| Tête de chapitre. École bolonaise. | Rambert. | Pannemaker. | 235 |
| Portrait de Raibolini | Rambert. | Pannemaker. | 237 |
| Portrait de Bagnacavallo. | Rambert. | Pannemaker. | 239 |
| Portrait du Primatice. | Rambert. | Pannemaker. | 239 |
| Portrait d'Annibal Carrache | Jules Hée. | Pannemaker. | 241 |
| Portrait d'Augustin Carrache | Rambert. | Pannemaker. | 243 |
| Portrait de Louis Carrache. | Rambert. | Pannemaker. | 243 |
| Portrait de Dominique Zampieri. | Rambert. | Pannemaker. | 245 |
| Portrait de l'Albane | Rambert. | Pannemaker. | 247 |
| Portrait de Guido Reni | Rambert. | Pannemaker | 247 |
| Portrait de Lanfranc | Rambert. | Pannemaker. | 249 |
| Portrait de Cantarini | Rambert. | Pannemaker. | 251 |
| Portrait de L. Spada | Rambert. | Pannemaker. | 251 |
| Portrait de Ch. Cignani. | Rambert. | Pannemaker. | 253 |
| Fleuron. | Rambert. | Pannemaker. | 254 |
| Tête de chapitre. La Pinacothèque | De la Charlerie. | Pannemaker. | 255 |
| Sainte Cécile en extase, de Raphaël | De la Charlerie. | Pannemaker. | 257 |
| Glorification de la Vierge, de G. Cavedone. | Renaud. | Delduc. | 259 |
| La communion de saint Jérôme, de Aug. Carrache. | Carloni. | Hébert. | 261 |
| Déposition du Christ, de Fontana | Carloni. | Hébert. | 261 |
| La Vierge et l'enfant Jésus, du Parmesan. | Carloni. | Hébert. | 261 |
| Saint Antoine de Padoue, de Sirani. | Carloni. | Hébert. | 261 |
| Le couronnement d'épines, de L. Carrache. | Boulay. | Jonnard. | 263 |
| La Vierge sur le trône, de Annibal Carrache. | Housselin. | Pannemaker. | 265 |
| La Vierge en gloire, de Guido Reni. | Boulay. | Blanpain. | 267 |
| Saint Bonaventure, de F. Gessi | Housselin. | Pannemaker. | 269 |
| L'adoration de la Vierge, de Pérugin. | Housselin. | Pannemaker. | 271 |

|  | Dessinateurs | Graveurs | Pages |
|---|---|---|---|
| L'Annonciation, de Francia............... | Gilbert. | Blanpain. | 273 |
| Le mariage de sainte Catherine, de Tiarini... | Housselin. | Blanpain. | 275 |
| Fleuron. Ecce Homo, du Guide........... | De la Charlerie. | Guillaume. | 276 |

## PISE.

|  | Dessinateurs | Graveurs | Pages |
|---|---|---|---|
| Vue de Pise............................. | Catenacci. | Etherington. | 277 |
| Armes de Pise......................... | Coffineau. | Hildibrand. | 278 |
| Tête de chapitre........................ | De la Charlerie. | Pannemaker. | 279 |
| La tour penchée........................ | A. de Bar. | Sargent. | 281 |
| Le baptistère........................... | Lancelot. | Gusman. | 283 |
| Le campo santo........................ | A. de Bar. | Hurel. | 285 |
| Église Sainte-Marie de l'Épine......... | Rambert. | Sargent. | 287 |
| Fleuron. La lampe de Galilée............. | Rambert. | Lancelet. | 288 |

Les gravures de cet ouvrage ont été retouchées par M. Eugène Leclère.

## TABLE DES MATIÈRES

| | Pages |
|---|---:|
| AVANT-PROPOS. | 9 |
| GÊNES. VUE PANORAMIQUE. | 13 |
| ORIGINE ET CARACTÈRES DE L'ÉCOLE GÉNOISE. | 15 |
| LES PALAIS DE GÊNES. | 21 |
|     LE PALAIS BRIGNOLE-SALE. | 22 |
|     LE PALAIS DORIA. | 28 |
|     LE PALAIS MARCEL DURAZZO. | 30 |
|     LE PALAIS PHILIPPE DURAZZO. | 30 |
| VILLAS ET ÉGLISES DE GÊNES. | 32 |
| TURIN. VUE PANORAMIQUE. | 35 |
| LE PALAIS MADAMA A TURIN. | 37 |
| L'ACADÉMIE DES BEAUX-ARTS. DESSINS A TURIN. | 63 |
| MILAN. VUE PANORAMIQUE. | 73 |
| ORIGINE ET CARACTÈRES DE L'ÉCOLE MILANAISE. | 75 |
| LE PALAIS BRERA A MILAN. | 87 |
| LE CÉNACLE DE LÉONARD DE VINCI A MILAN. | 99 |
| BIBLIOTHÈQUE AMBROSIENNE. DESSINS A MILAN. | 103 |
| ÉGLISES ET MONUMENTS A MILAN. | 109 |
| PARME. VUE PANORAMIQUE. | 115 |
| ORIGINE ET CARACTÈRES DE L'ÉCOLE DE PARME. | 117 |
| LE MUSÉE DE PARME. | 125 |
| CHAMBRES DU CORRÉGE A PARME. | 135 |
| ÉGLISES ET MONUMENTS A PARME. | 143 |

|  | Pages |
|---|---|
| MANTOUE. VUE PANORAMIQUE | 149 |
| LE PALAIS DU TE A MANTOUE | 151 |
| VENISE. VUE PANORAMIQUE | 159 |
| ORIGINE ET CARACTÈRES DE L'ÉCOLE VÉNITIENNE | 161 |
| L'ACADÉMIE DES BEAUX-ARTS A VENISE | 181 |
| ACADÉMIE DES BEAUX-ARTS. DESSINS A VENISE | 197 |
| ÉGLISES ET MONUMENTS A VENISE | 205 |
| BOLOGNE. VUE PANORAMIQUE | 233 |
| ORIGINE ET CARACTÈRES DE L'ÉCOLE BOLONAISE | 235 |
| LA PINACOTHÈQUE DE BOLOGNE | 255 |
| PISE. VUE PANORAMIQUE | 277 |
| ÉGLISES ET MONUMENTS DE PISE | 279 |

www.ingramcontent.com/pod-product-compliance
Lightning Source LLC
Chambersburg PA
CBHW071629220526
45469CB00002B/531